Contraste insuffisant

NF Z 43-120-14

NOUVEAU
DICTIONNAIRE
DE
MUSIQUE

ÉLÉMENTAIRE, THÉORIQUE, HISTORIQUE, ARTISTIQUE
PROFESSIONNEL ET COMPLET

A l'usage des jeunes Amateurs, des Professeurs de Musique, des Institutions et des Familles

DÉDIÉ

A M. HALÉVY O✱

Professeur de Composition au Conservatoire de Musique, Membre de l'Institut de France, Secrétaire perpétuel
de l'Académie des Beaux-Arts, etc., etc.

PAR

CHARLES SOULLIER

PARIS

CHEZ E. BAZAULT, ÉDITEUR DE MUSIQUE
PALAIS-ROYAL, GALERIE D'ORLÉANS, 18

1855

NOUVEAU
DICTIONNAIRE
DE
MUSIQUE ILLUSTRÉ

IMPRIMERIE RENARD ET COMPAGNIE,
RUE DAMIETTE, 2.

NOUVEAU
DICTIONNAIRE
DE
MUSIQUE ILLUSTRÉ

ÉLÉMENTAIRE, THÉORIQUE, HISTORIQUE, ARTISTIQUE
PROFESSIONNEL ET COMPLET

A l'usage des jeunes Amateurs, des Professeurs de Musique, des Institutions et des Familles

DÉDIÉ
A M. HALÉVY O✻

Professeur de Composition au Conservatoire de Musique, Membre de l'Institut de France, Secrétaire perpétuel
de l'Académie des Beaux-Arts, etc., etc.

PAR
CHARLES SOULLIER

PARIS
CHEZ E. BAZAULT, ÉDITEUR DE MUSIQUE
PALAIS-ROYAL, GALERIE D'ORLÉANS, 18

1855

PRÉFACE DE L'AUTEUR.

Ce n'est point ici une œuvre purement scientifique, faite pour aider les érudits à creuser la mine profonde de l'art musical ; c'est tout simplement un livre de musique élémentaire et historique, dont l'auteur n'a eu qu'une seule pensée en vue : celle de *réunir l'utile à l'agréable*.

Je n'aime pas les systèmes exclusifs, personnels ou tranchants. Je ne viens donc point exposer de nouvelles théories. A l'exemple de Jean-Jacques décriant Rameau et la musique française, ou de M. Castil-Blaze frondant le philosophe de Genève et l'harmonie simple, je ne viens pas me poser en autorité. Je ne prendrai point rang avec mes illustres devanciers dans cette sorte de lice sans but, qui ne peut trouver de vaincu que dans le passé, ou de vainqueur que dans l'avenir, et je bornerai ma tâche didactique à signaler aux jeunes amateurs musiciens toutes les conquêtes du progrès opérées en faveur de l'art de prédilection qui les intéresse.

Le premier dictionnaire de musique qui fut publié est celui de J. Tinctor, maître de chapelle du roi de Naples, Ferdinand Ier.

PRÉFACE DE L'AUTEUR.

Ce livre parut vers 1460. Le second, celui de Sébastien de Brossard, grand chapelain et maître de musique de la cathédrale de Meaux, ne vit le jour que plusieurs siècles après, en 1703 ; vinrent ensuite celui de J.-J. Rousseau, vers 1750 ; celui de l'Encyclopédie, en 1764 ; celui de M. Castil-Blaze, en 1821 ; et enfin celui, le plus étendu de tous, du docteur Pierre Lichtenthal, qui fut publié en italien et reproduit en français par M. Dominique Mondo, dont la traduction parut en 1839 [1].

Certes, si dans un siècle comme le nôtre, où le progrès court à fond de train, l'art musical, au lieu de marcher de pair avec les autres arts libéraux, fût resté stationnaire ; si nos grandes manufactures d'instruments, inactives ou impuissantes dans leurs recherches, ne s'étaient point élevées, depuis quelques années, au plus haut degré d'amélioration et de perfectionnement ; si des systèmes nouveaux, de nombreuses et importantes innovations, d'ingénieuses découvertes musicales en tout genre, n'eussent point surgi de toutes parts, nous n'aurions pas besoin aujourd'hui d'un nouveau vocabulaire spécial pour faire connaître tous les termes de musique et leurs innombrables variations ou développements. Mais, grâce au ciel, il n'en est point ainsi, et après tous les auteurs musiciens que je viens de citer, même après avoir répété en d'autres termes ce qu'ils ont dit, il reste encore beaucoup à dire. C'est pourquoi je prends aujourd'hui la plume pour publier ce nouveau Dictionnaire, beaucoup

[1] Une reproduction plus ou moins partielle du même ouvrage a été publiée en plusieurs éditions, il y a quelques années, par les frères Escudier.

Nous ne devons pas oublier non plus, en citant les livres de ce genre qui ont été publiés récemment, le *Dictionnaire liturgique, historique et théorique de plainchant et de musique d'église*, par M. J. d'Ortigue, qui a paru en 1854, chez Potier.

plus complet, quoique plus résumé et plus élémentaire que tous ceux de ce genre qui l'ont précédé.

En un mot, mon principal but, en écrivant ce Dictionnaire, a été de simplifier et d'aplanir certaines aspérités théoriques en mettant à la portée de toutes les intelligences un livre spécialement destiné à la jeunesse et en le dégageant de tout ce fatras scientifique qui lui a rendu jusqu'à ce jour fastidieuse l'étude de la musique... de la musique, ce dernier refuge et cette seule douce consolation des êtres malheureux et sensibles, foyer de jouissances divines, qui l'ont justement fait appeler le plaisir des anges et le plus beau des beaux-arts !

<div style="text-align:right">Charles Soullier.</div>

DICTIONNAIRE
DE MUSIQUE

 Première lettre de l'alphabet. — Dans la musique des anciens, le sixième degré ou sixième son de la gamme diatonique et la dixième corde de la gamme diatonique chromatique. A *la mi ré*, chez les Latins; A *la,* chez les Italiens, et A *mi la,* chez les Français, ou simplement *la.* — La lettre A sert aussi à désigner les tons dans lesquels doivent jouer certains instruments à vent, tels que le cor, la clarinette, etc. Ainsi l'on dit cors en A, clarinette en B, etc.

ABRÉVIATIONS, *s. f. pl.* — Ce sont de petites barres, simples, doubles ou triples, selon qu'elles représentent des croches, des doubles-croches ou des triples-croches, et que l'on place en travers sur la portée afin d'éviter la répétition de l'arpége, du groupe ou du triolet qu'elles reproduisent. Ces petites barres se placent quelquefois aussi sur la note elle-même; ainsi une blanche dont la queue est coupée par une barre simple doit être considérée comme quatre croches, avec une barre double comme huit croches, etc. — Les chiffres placés sur une pause représentent le nombre de mesures à compter. (Voy. TACET.)

Il existe encore d'autres abréviations de natures différentes et

dont il est fait mention en leur lieu et place dans ce dictionnaire. (Voy. SIGNES, REPRISES, BIS).

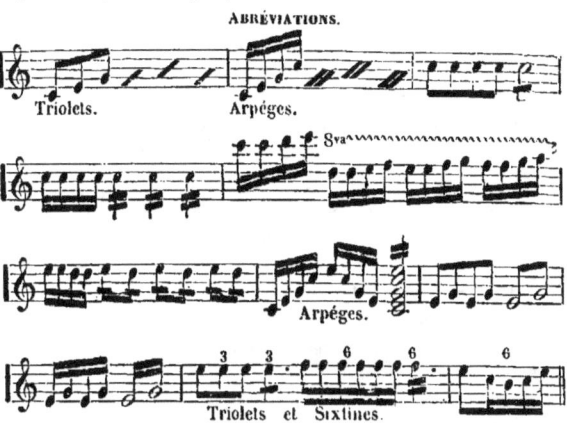

ABUD ou ABHUD, *s. m.* — Instrument à vent des anciens Hébreux. C'était une espèce de trompette.

ACADÉMIE DES BEAUX-ARTS. — L'*Académie des Beaux-Arts* a sous sa juridiction cinq sections principales qui sont celles de la peinture, de la sculpture, de l'architecture, de la musique et de la danse. Dès sa fondation (en 1795), elle avait réuni à la section musicale celle de la déclamation. Les premiers titulaires de cette double section furent Méhul, Molé, Gossec, Préville et Monvel. Dans une réorganisation de l'Institut, le Premier Consul, vers le commencement du dix-neuvième siècle, conserva pour cette section tout ce qui avait été établi, mais avec idée arrêtée de supprimer les acteurs. Cependant une seule élection de musiciens eut lieu sous l'Empire, ce fut celle de Monsigny, qui succéda à Grétry en 1813; mais Monvel, Molé et Préville n'ayant pas été remplacés, la section ne fut plus composée que de trois membres.

Ce ne fut qu'en 1816 qu'une ordonnance royale nomma Lesueur, Cherubini et Berton, en complétant ainsi le nombre de six dont est composée encore aujourd'hui la section de musique.

Voici maintenant l'ordre de succession de ces six fauteuils :

N° 1.

1795. — Méhul, nommé dès la fondation.
1817. — Boïeldieu, élu.
1835. — Reicha, élu.
1836. — Halevy, élu. Il est aujourd'hui secrétaire perpétuel.
1854. — Clapisson, élu.

N° 2.

1795. — Molé, nommé dès la fondation.
1816. — Cherubini, nommé par ordonnance royale.
1848. — Onslow, élu.
1853. — Reber, élu.

N° 3.

1795. — Gossec, nommé dès la fondation.
1829. — Auber, élu.

N° 4.

1795. — Grétry, nommé dès la fondation.
1813. — Monsigny, élu.
1817. — Catel, élu.
1831. — Paër, élu.
1839. — Spontini, élu.
1851. — Ambroise Thomas, élu.

N° 5.

1795. — Préville, nommé dès la fondation.
1816. — Lesueur, nommé par ordonnance royale.
1837. — Carafa, élu.

N° 6.

1795. — Monvel, nommé dès la fondation.
1816. — Berton, nommé par ordonnance royale.
1842. — Adolphe Adam, élu.

ACADÉMIE IMPÉRIALE DE MUSIQUE. — C'est le nom que l'on donne au théâtre de l'Opéra de Paris, dit *Grand-Opéra*, dans lequel on comprend aussi le ballet. Il fut fondé par Pierre Perrin, en 1669. Le personnel de ce théâtre, d'après le dernier recensement

qui en a été fait, s'élève à environ quatre cents sujets, parmi lesquels on compte une centaine de musiciens composant l'orchestre.

ACCÉLÉRER, *v. ac.* — Augmenter de vitesse, presser le mouvement.

ACCÉLÉRÉ, E, *adj.* — Mouvement *accéléré*, pas *accéléré*, c'est-à-dire celui qui convient aux morceaux vifs, passionnés et pleins de vitesse.

ACCENT, *s. m.* — Inflexion de voix ou caractère de sons plus ou moins doux, plus ou moins forts, selon l'expression qu'il convient de donner à une note ou à un trait de musique. Rien de plus important, rien de plus délicat et, malheureusement pour l'art, rien de plus généralement négligé que les nuances qu'il importe d'observer dans l'exécution d'un morceau : de ces nuances dépend tout l'effet qu'il doit produire sur les auditeurs, et sans elles la plus suave mélodie, les accords les plus harmonieux ne seraient pas autre chose que du bruit. Nous ne saurions donc trop recommander à nos jeunes élèves d'accoutumer leurs yeux à s'assujettir aux indications des divers signes marqués au-dessus, au milieu ou au-dessous de la portée. Il faut en musique, plus que partout ailleurs, savoir mettre, comme on dit, *les points sur les i*, car il n'est pas un de ces points qui n'y soit un point essentiel. (Voy. SIGNES.)

ACCENT se dit quelquefois aussi de certains agréments du chant ou des instruments. (Voy. APPOGIATURE.)

ACCENTUER, *v. n.* — Exprimer avec exactitude et précision les divers passages d'un morceau de musique selon les indications qui y sont marquées par l'auteur. (Voy. ACCENT.)

ACCOMPAGNEMENT, *s. m.* — La partie d'orchestre, d'orgue, de piano, de harpe, de guitare, de basse ou d'autres instruments destinés à accompagner un morceau de chant ou d'exécution. L'*accompagnement* n'étant qu'une partie accessoire d'un morceau de musique, il importe de le modérer ou de l'adoucir autant que possible, tout en observant scrupuleusement les nuances marquées, afin de ne pas couvrir le chant qu'il doit suivre comme un esclave suit son maître et dont toute la tâche est de lui obéir ou de le soutenir dans son chemin.

ACCIDENTEL, LE, *adj.* — Épithète que l'on donne le plus ordi-

nairement aux trois signes suivants : le *dièze*, le *bémol* et le *bécarre*, lesquels élèvent ou baissent la note d'un semi-ton. *Dièze accidentel*, *bémol accidentel*, ceux qui ne sont pas marqués à la clef et qui frappent la note par accident dans le courant du morceau. (Voy. ACCIDENTS.)

ACCIDENTS, *s. m. pl.* — On appelle ainsi certains signes de musique qui indiquent les diverses altérations de sons accidentelles ou déterminant à la clef les différents tons dans lesquels les morceaux de musique doivent être exécutés. Les principaux signes accidentels sont le *dièze*, le *bémol*, le *bécarre*, le *double dièze* et le *double bémol*. Le *dièze* est indiqué par deux petites lignes verticales coupées par deux autres lignes horizontales plus petites encore ♯; le *bémol* par la lettre *b;* le *bécarre* par un *b* carré et une petite ligne au dessous ♮; le double *dièze* par la lettre X ou ╳, ou bien par un *dièze* croisé doublement, et enfin le double *bémol* par deux *bb*.

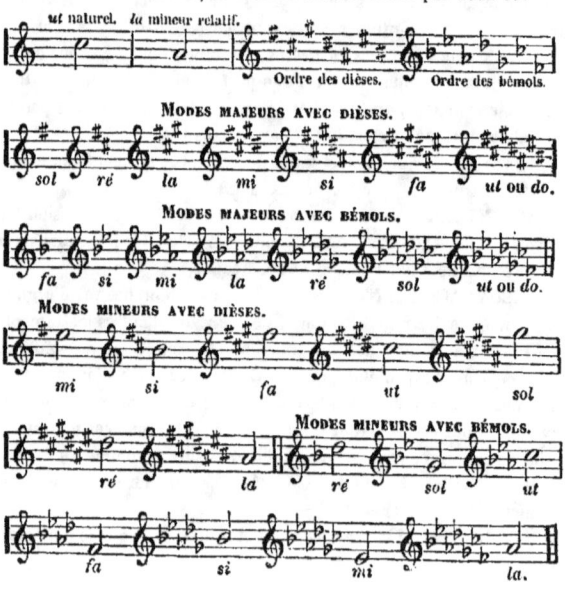

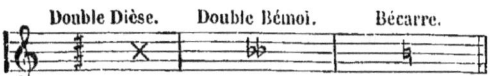

ACCLAMATEUR, *s. m.* — A Rome, les *acclamateurs* étaient ceux qui au théâtre donnaient le ton pour faire applaudir un chœur après l'exécution ou la déclamation d'un morceau de musique ou de poésie. Dès que ce ton ou plutôt ce signal était donné, le peuple pouvait se livrer aux acclamations. C'est ce que nous appelons aujourd'hui *applaudissements*.

ACCLAMATIONS, *s. f. pl.* — Applaudissements du peuple à Rome à certains signaux donnés. Ces sortes d'applaudissements étaient ordinairement chantés en chœur.

ACCOLADE, *s. f.* — Signe ou trait de plume qui unit entre elles une ou plusieurs portées dans la musique de piano, de harpe, etc., ou dans les duos, trios, quatuors et partitions.

ACCOMPAGNATEUR, TRICE, *subs. et adj.* — Celui ou celle qui accompagne la mélodie vocale ou instrumentale sur le piano, l'orgue ou tout autre instrument quelconque. Un bon *accompagnateur* doit savoir faire abnégation de soi-même et ne jamais chercher à briller au détriment de la partie chantante qu'il accompagne. (Voy. ACCOMPAGNEMENT.)

ACCORD, *s. m.* — On entend par ce mot, pris dans son acception la plus générale, l'union simultanée de deux ou plusieurs sons, combinés selon les règles de l'harmonie.

On divise les accords en plusieurs catégories : 1° en *consonnants* et *dissonnants;* 2° en *fondamentaux* et *dérivés* ou *renversés*. Les accords consonnants sont ceux dont les intervalles sont composés de consonnances, et les accords dissonnants ceux dont les intervalles sont composés de dissonnances. On appelle accords fondamentaux ceux dont le son générateur qui les a produits se trouve placé à la basse, et accords dérivés ou renversés ceux où le son fondamental ne constitue pas la base des sons qui les composent. (Voy. CONSONNANCE, DISSONNANCE, INTERVALLE, etc.)

ACCORDAGE. — (Voy. ACCORDEMENT.)

ACCORDEMENT, *s. m.* — Ce mot est si indispensable dans certains emplois pratiques du langage musical, que nous n'hésitons

pas à lui donner accès, par initiative, dans ce dictionnaire, bien qu'aucun de nos devanciers ne l'ait encore accrédité. En effet, comment lui suppléer par le mot *accord*, qui signifie, ainsi que nous venons de le dire, l'*union simultanée de deux ou plusieurs sons*, tandis qu'il n'est, lui, pas autre chose que l'*action purement mécanique d'accorder tel ou tel instrument?* Il faut que notre langue française soit bien pauvre ou la docte Académie qui est chargée de remédier à son appauvrissement bien préoccupée de tout autre soin que celui qui lui est conféré, pour n'avoir pas encore cherché à remplir convenablement ce vide et tant d'autres. Quoi qu'il en soit, le mot est mis au monde, et si douteux que soit l'avenir que le destin lui réserve, nous ne le retirons pas de la voie usuelle où nous l'avons lancé non sans motif.

Voyez sur l'*accordement* du piano le mot TEMPÉRAMENT. Voyez aussi, au besoin, chez M. Meissonnier, éditeur de musique, un ouvrage intitulé l'*Art d'accorder soi-même son piano*, par M. Montal.

ACCORDÉON, *s. m.* — Petit instrument portatif à touches et à soufflet. On fait mouvoir celui-ci à l'aide de la main gauche en ouvrant et refermant une soupape qui communique l'air dans de petits tuyaux à anches libres, tandis que la main droite se promène sur le clavier; on en tire des sons et des accords assez harmonieux.

L'*accordéon* nous est venu d'Allemagne depuis une vingtaine d'années; il a développé à Paris toute une nouvelle branche d'industrie instrumentale. D'abord bornée à cette sorte de jouets d'enfants, perfectionnés par M^lle Reisner, cette industrie progressa insensiblement et créa une nouvelle famille d'orgues expressives. De grands perfectionnements et d'importantes améliorations y ont été apportés depuis. L'on en fabrique aujourd'hui qui ont jusqu'à quatre octaves et même quatre octaves et demie avec tons et demi-tons. Il y en a de carrés, d'oblongs, de ronds, d'ovales, d'octogones,

de toutes les formes, de toutes les couleurs et de toutes les dimensions. Mais de ce nombre il en est de si bien perfectionnés qu'une main exercée peut vraiment en tirer quelque parti. (Voy. FLUTINA, CONCERTINA, POLKA TREMBLEUR, ACCORDÉON-ORGUE.)

La plus importante manufacture de ces instruments fut d'abord celle de MM. Alexandre et fils qui continuent à en fabriquer encore aujourd'hui; mais depuis quelque temps, cette maison, pour se livrer à des travaux plus importants, a un peu négligé à ce qu'il paraît ce genre, en quelque sorte subalterne, de fabrication, si lucratif qu'il soit devenu par la vogue populaire qui s'y rattache, et elle semble en avoir abandonné la spécialité exclusive à d'autres facteurs. De ce nombre il faut citer en première ligne M. Busson, qui en expédie des masses dans toute la France et dans l'Étranger, ainsi que M. Kanéguisser qui, comme ce dernier, s'est attaché à y apporter de notables perfectionnements. On trouve dans ces fabriques des *accordéons* à trois ou quatre jeux, d'un genre tout nouveau, et des *accordéons* à double jeu et à piston. M. Kanéguisser est l'auteur de l'*accordéon* dit *tremblant* ou *trembleur* à registres, et M. Busson vient de produire tout nouvellement l'*accordéon-orgue*, qui est tout à la fois un orgue portatif et un accordéon. (Voyez-en la description à l'article suivant.)

ACCORDÉON-ORGUE, *s. m.* — Nouveau genre d'accordéon inventé par M. Busson. C'est tout à la fois un petit orgue et un accordéon. Comme dans celui-ci le vent y est distribué par la main gauche à l'aide d'une pédale intérieure à mouvement continu; mais les sons y sont produits par la main droite sur un véritable clavier d'orgue que toute personne un peu exercée au piano peut faire mouvoir : seulement il faut être assis pour en jouer et le coffre doit être posé sur les genoux. Les effets de ce petit orgue sont fort agréables et assez puissants, eu égard au volume de l'instrument qui n'est guère plus gros qu'un fort accordéon.

ACCORDER, *v. ac.* — Mettre d'accord un instrument de musique. — *Accorder* un piano, une harpe, une guitare, etc., etc. C'est en monter les cordes de manière à ce qu'elles soient établies entre elles en parfait rapport de justesse et de netteté. (Voy. ACCORDEMENT, TEMPÉRAMENT.)

ACCORDER (S'). — Se mettre d'accord.

ACCORDEUR, *s. m.* — Celui dont la profession est d'accorder les orgues, les pianos, les clavecins, etc. (Voy. ACCORDEMENT, TEMPÉRAMENT, ETC.)

ACCORDINE, *s. f.* — (Voy. HORLOGE MUSICIENNE.)

ACETABULUM, *s. m.* — Instrument très-bruyant chez les anciens et que les Italiens appellent aujourd'hui *Crepitacolo*. Il était de bronze ou d'argent et on le frappait comme le sistre avec une baguette de métal. On l'appelait *acetabulum* (*acetabule*), à cause de sa forme évasée, comme celle d'une salière.

ACOUSMATE, *s. m.* — On appelle ainsi celui qui a l'organe auditif bien développé, ou seulement qui n'est pas privé de la faculté de l'ouïe.

ACOUSMATIQUE, *s. m.*, *adj.* — Qui a la faculté de l'ouïe sans être doué de celle de la vue. — Effet de sonorité dont on ne perçoit pas la cause ou le principe. — Les anciens appelaient *acousmatiques* ceux, parmi les disciples de Pythagore, qui, durant cinq années, écoutaient les leçons derrière un voile, en observant le silence le plus rigoureux.

ACOUSTICIEN, *s. m.* — Musicien versé dans la science de l'acoustique; qui traite des phénomènes phoniques combinés avec les secrets de l'art architectural.

ACOUSTICO-MALLÉEN, *s. m.* — C'est le nom que l'on donne quelquefois dans les descriptions anatomiques, au muscle interne du tympan auriculaire.

ACOUSTIQUE, *s. f* — Science qui traite de la nature du son en

général et des divers caractères qui le distinguent. — L'*acoustique* constitue l'une les parties principales et les plus importantes de l'art musical; elle comprend : 1° l'origine du son ; 2° ses différentes qualités ou propriétés; 3° sa durée; 4° son intensité ; 5° le degré de vitesse avec laquelle il s'étend et se propage; 6° les propriétés de l'écho; 7° la sympathie des sons; 8° leurs phénomènes particuliers, etc., etc. (Voy. SON, ÉCHO, etc.) — Ce mot est aussi quelquefois employé adjectivement.

ACRESCIATO. — Mot italien qui signifie *augmenté*. On ne l'emploie plus guère aujourd'hui.

ACUITE, *s. f.* — Qualité ou propriété du son, selon que celui-ci est plus ou moins aigu ou élevé; il est l'opposé de gravité employé pour les sons graves, tels que ceux du violoncelle ou de la basse.

ADAGIO. — Cet adverbe italien, qui veut dire en français *posément*, *commodément*, exprime, en musique, un mouvement lent, tenant le milieu entre le *largo* et l'*andante*. (Voy. MOUVEMENT.)

AD LIBITUM. — *A volonté*. — On dit aussi, pour exprimer la même pensée, *A capricio*. (Voy. SIGNES.)

A DEUX. — Dans les partitions, l'on se sert quelquefois de cette expression pour indiquer que deux parties, telles que celles de deux flûtes, de deux bassons, de deux cors, etc., doivent marcher ensemble et à l'unisson.

ADIAPHONON, *s. m.* — Espèce de piano inventé par un horloger de Vienne, nommé Schuter; lequel piano, selon les prétentions de son inventeur, ne peut jamais perdre l'accord.

ADONIDION, *s. m.*, ou ADONIDIE. — Sorte de poème que les anciens grecs chantaient en l'honneur d'Adon ou Adonis.

ADONION, *s. m.*, ou ADONIE. — Chant guerrier des Spartiates lorsqu'ils étaient au moment d'attaquer l'ennemi.

ADUFE, *s. m.* — Sorte de tambour de basque chez les Espagnols.

AÉOLODICON, *s. m.*, ou AÉOLINE, *s. f.* — Instrument à vent et à languettes d'acier mises en jeu par l'action de l'air, de la même manière que l'harmonium, qui en est aujourd'hui le perfectionnement. La première idée en est due à un Bavarois nommé Eschembach.

AÉOLOSKLAVIER, *s. m.* — Instrument du genre de l'aéolodicon,

où le son est produit par un courant d'air agissant sur des plaques de métal à l'aide d'un soufflet mis en action à peu près de la même manière que la cornemuse. Son inventeur est M. Schortmann.

AÉRO-CLAVICORDE, *s. m.* — Sorte d'instrument de musique inventé en 1790 par les facteurs Schell et Tschirscki. C'est une espèce de clavecin à vent que l'air seul fait résonner en faisant vibrer ses cordes.

AÉROPHONE, *s. m.* — Instrument à clavier, sans cordes, comme le physharmonica de Hackel, et composé de lames métalliques qu'un soufflet fait résonner. Ce perfectionnement est dû à M. Dietz, mécanicien de Paris.

AFFETTUOSO. — *Affectueux.* — Cette qualification, que l'on ajoute le plus ordinairement au mot *andante*, signifie que le morceau doit être exécuté avec une certaine expression de douceur et d'affabilité convenable. (Voy. MOUVEMENT.)

AFFINITÉ, *s. f.* — On appelle, en musique, *affinité* des tons, le rapport plus ou moins intime, plus ou moins direct que les tons ont entre eux.

AGADA, *s. m.* — Sorte de flûte à anche à l'usage des Égyptiens et Abyssins.

AGALIKCMAN, *s. m.* — Instrument turc à archet que l'on pose sur un pied et dont on joue à peu près comme du violoncelle.

AGILITÉ, *s. f.* — Qualité de ce qui est preste, rapide et agile : *agilité des voix* pour les chanteurs, *agilité des doigts* pour les instrumentistes.

AGITATO. — *Agité.* — Cette qualification s'ajoute le plus ordinairement à un mouvement principal, afin de lui imprimer un caractère plus déterminé. *Allegretto agitato*, *allegro agitato*, etc. (Voy. MOUVEMENT.)

AGNUS DEI, *s. m.* — Partie de la messe dont le texte a été tiré du premier chapitre de l'évangile de saint Jean. — Composition musicale spéciale pour ce moment solennel de la sainte messe. C'est une prière dont l'expression doit être remplie de suavité et de tendresse.

On en distingue six, notés dans divers tons pour le plain-chant

et qui sont ceux : 1° des *Semi-doubles*, 2° de la *Messe de Dumont*, 3° des *Annuels et solennels majeurs*, 4° des *Solennels mineurs*, 5° des *Doubles-majeurs*, et 6° de la *Messe des morts*.

AGOGE. — Mot grec dont la signification latine est *ductus*, c'est-à-dire *dirigé*, *conduit*, etc. C'était l'une des subdivisions des trois parties principales de la mélopée grecque, celle qui, au lieu de procéder diatoniquement soit du grave à l'aigu, soit de l'aigu au grave, marchait indifféremment par degrés disjoints en montant et conjoints en descendant, *et vice versâ*. (Voy. CHRESIS.)

AGONS, *s. m. pl.* — Les *Agons* musicaux étaient, chez les Grecs, des sortes de gymnases artistiques ou concours publics, dans lesquels les chanteurs ou instrumentistes allaient, à certaines époques déterminées, se disputer le prix destiné au plus habile. On sait que des concours de ce genre sont encore ouverts annuellement, à Paris, au Conservatoire de Musique. (Voy. ce mot.)

AGRÉMENT (NOTES D'). — Voy. APPOGIATURES, BRODERIES, etc.

AINE, *s. f.* — Les facteurs d'orgues appellent *aines* ou *demi-aines* certaines pièces de peau de mouton, de forme triangulaire ou quadrangulaire, qui servent à joindre les éclisses du soufflet.

AIR, *s. m.* — On appelle ainsi tout morceau de chant ou de mélodie vocale que le compositeur a adapté à des paroles données. Toutefois, on compte deux sortes d'*airs* parfaitement distincts que l'on pourrait spécifier ainsi : le *grand air* et le *petit air*. Le premier ne se dit que pour désigner certains morceaux, composés pour une seule voix, dans une partition; chacun desquels en particulier forme à lui seul une pièce entière, avec ou sans récitatif, passant dans plusieurs tons, changeant même quelquefois de mouvement et revenant à sa pensée préliminaire, à la *strette* ou cabalette, qui lui sert tout à la fois d'exorde et de péroraison. Le second, c'est-à-dire le *petit air*, n'est autre chose qu'une simple chanson, romance, ballade, barcarolle ou toute autre cantilène plus ou moins légère, avec

ou sans refrain, pouvant servir de pendant à tout ce qui compose cette fourmillière de motifs de vaudeville, dont la clé du Caveau nous ouvre le vaste répertoire.

ALIQUOTES, *adj. des deux genres.*—On nomme *parties aliquotes*, en musique, les sons concomitants ou secondaires qu'un corps sonore fait entendre en même temps que le son principal ou fondamental. (Voy. HARMONIQUES.)

A LIVRE OUVERT, *pris adverbialement.* — Chanter ou exécuter un morceau de musique *à livre ouvert*, c'est le lire musicalement sans l'avoir déjà vu ou étudié. — *A première vue, prima vista.* Ces sortes de tours de force pratiques ne sauraient s'effectuer qu'au détriment de la bonne exécution.

ALLA BREVE, ALLA CAPELLA. — Mots italiens appliqués à certaines indications peu usitées aujourd'hui. C'étaient, comme le C barré, une mesure à quatre temps, que l'on ne bat qu'à deux, à cause de sa prestesse et de sa vivacité.

ALLA PALESTRINA. — Nom que l'on donne encore quelquefois au contre-point fugué, en souvenir du compositeur Palestrina qui le perfectionna.

ALLEGRAMENTE et non ALLEGRAMENTO, *adv. it.* — Gaîment, avec joie. (Voy. MOUVEMENT.)

ALLEGRETTO. — Diminutif d'*allegro.* (Voy. MOUVEMENT.)

ALLEGRO. — Mouvement vif et gai qui tient le milieu entre le *presto* et l'*allegretto.* (Voy. MOUVEMENT)

ALLELUIA, s. m. — Ce mot hébreu, qui signifie *louez le Seigneur*, désigne en outre une prière en forme de cantique, dont le texte commence par ce mot. Cette prière se chante principalement le jour de Pâques.

ALLEMANDE, s. f. — Sorte de danse, d'origine allemande, d'un caractère vif et enjoué, dont la mesure est à 2/4. — C'était aussi autrefois une sorte de pièce de musique plus grave et plus sérieuse, qui se distinguait par une bonne harmonie : on n'en écrit plus aujourd'hui.

A L'OCTAVE, ou, par abrév., *oct.*, 8va, etc. — Cette indication, marquée sur un passage, sert à faire savoir au musicien qu'il faut l'exécuter le plus ordinairement à l'octave au-dessus (Voy. SIGNES.)

ALPHABET MUSICAL. — Les sept premières lettres de l'alphabet précédant certaines notes de musique, tel était ce qui composait autrefois l'alphabet musical. Ces lettres et les notes étaient : A, *la, re, mi (la)*; B, *mi (si)*; C, *sol, fa, ut (do)*; D, *la, sol (re)*; E, *la, mi (mi)*; F, *la, ut (fa)*; G, *sol, re, ut (sol)*. Aujourd'hui il n'est plus question de ces dénominations, et le système moderne ne repose plus que sur sept notes qui sont: *ut (do), re, mi, fa, sol, la, si*.

AL SEGNO. — *Allez au signe.* (Voy. SIGNES.)

A TEMPO. — Après un passage dont l'expression ou le caractère a obligé de suspendre toute marche réglée et uniforme, cette indication signifie qu'il faut revenir au premier mouvement et à la mesure.

ALTÉRATION, *s. f.* — Action de changer la nature d'un intervalle par son élévation ou son abaissement d'un demi-degré ou semi-ton. Tous les accords sont susceptibles de recevoir une ou plusieurs *altérations*.

Accord parfait majeur altéré par sa note fondamentale en montant.

Accord parfait majeur altéré par sa tierce en descendant.

ALTÉRÉ, E, *part. pas.* — Élevé ou abaissé d'un semi-ton. Accord *altéré*, note *altérée*.

ALTÉRER, *v. a.* — Altérer une note, c'est l'élever par un dièze ou l'abaisser par un bémol, de la valeur d'un semi-ton. On peut *altérer* une ou plusieurs notes d'un accord, quand cette altération conduit la note à son but. (Voy. le mot ALTÉRATION pour la figure).

ALTO, *s. m.*, ou **VIOLE,** *s. f.* — Instrument de musique à cordes

et à archet, comme le violon, et dont on joue de la même manière. Il sert à lier les parties supérieures avec la basse. On l'appelait autrefois *quinte* ou *taille*. — Instrument de cuivre de la famille des clairons chromatiques. — Les Italiens donnent aussi quelquefois le nom d'*alto* au *contralto*. (Voy. ce mot.)

AMABILE. — Aimable, d'une exécution douce et agréable. Cet adjectif italien, employé, sans accessoire, pour indiquer le caractère de la mesure ou l'expression du sentiment dans un morceau de musique, commande un mouvement doux qui tient le milieu entre l'*andante* et l'*adagio*. (Voy. MOUVEMENT.)

AMATEUR, *s. des deux genres*. — Celui ou celle qui, sans faire sa profession de l'art musical, s'y exerce, s'y livre avec plaisir et y excelle même quelquefois. On peut être *amateur* de musique sans même être musicien, mais seulement par instinct musical, par goût et par sentiment. Les bons *amateurs* dans cette seconde catégorie, celle de ceux qui écoutent, sont moins rares que dans la première, celle de ceux qui exécutent; et ce sont probablement eux qui ont dit les premiers avec la critique : *Méfiez-vous d'un vin du cru et d'un concert d'amateurs.*

AMATI. (Voy. le mot VIOLON.)

AMBROISIEN, *adj. m.* (Voy. CHANT AMBROISIEN.)

AMBULANT, *adj. m.* — *Musiciens ambulants.* (Voy. ARTISTES EN PLEIN VENT.)

AME, *s. f.* — Chanter avec *âme* ou jouer avec *âme*, c'est mettre de l'expression dans le chant ou dans l'exécution d'un morceau de musique

— AME, *s. f.* — Petit morceau de bois, de forme cylindrique, placé, dans l'intérieur d'un instrument à archet, au-dessous du chevalet, du côté de la chanterelle, pour soutenir la table d'harmonie.

AMEN. — Ce mot, tiré de l'hébreu et qui signifie *ainsi soit-il*, termine presque toutes les prières latines chantées par les chrétiens à l'église.

AMOROSO, tendre et passionné. (Voy. MOUVEMENT.)

ANABASIS. — Mot grec qui s'appliquait à une suite de notes ascendantes, c'est-à-dire procédant du grave à l'aigu et diatoniquement. (Voy. EUTHIA.)

ANACAMPTOS ou **ANACAMPOS.** — Mot grec qui signifiait une suite de notes descendantes, c'est-à-dire procédant de l'aigu au grave en opposition du mot *euthia*, qui signifiait tout le contraire.

ANACARA. — Espèce de tambour ou timbale servant à la cavalerie chez les Orientaux.

ANATOMIE DE LA MAIN. — Tel est le titre d'un petit ouvrage de M. Levacher, approuvé par MM. Auzias-Turennet et Cruveilhier, professeurs d'anatomie pathologique à la faculté de médecine de Paris. La théorie que professe cet ouvrage consiste dans l'emploi d'un appareil destiné particulièrement aux pianistes et qui donne très-promptement aux trois doigts faibles de la main (le médium, l'annulaire et le petit doigt) toute la liberté et toute la force dont ils sont susceptibles. Ce système, bien qu'appuyé et adopté par M. Thalberg, le savant professeur et didacticien, a été presque entièrement mis de côté à cause des graves difficultés ou inconvénients qu'il entraîne dans sa pratique.

ANCHE, *s. f.* — Ce sont deux languettes de roseau amincies dans leur extrémité et réunies ensemble à l'aide de morceaux de fils cirés par lesquels elles sont assujetties à un petit tuyau de métal. Ces languettes ainsi disposées sont fixées à l'extrémité de certains instruments à vent, tels que le hautbois, le basson, le cor anglais, et leur servent d'embouchure (n°s 2 et 3). L'*anche* de la clarinette n'a qu'une seule languette fixée contre le bec et complétant avec lui son embouchure.

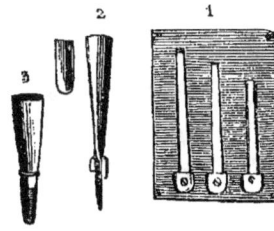

ANCHE LIBRE. — On donne ce nom aux anches adaptées aux accordéons, mélodiums, etc., qui obéissent au simple jeu du soufflet mis en action par l'exécutant. On les appelle instruments à *anches libres*. L'*anche libre* n'est autre chose qu'une espèce de guimbarde modifiée, d'origine chinoise, importée en France depuis un temps immémorial.

ANDAMENTO. — Mot italien qui, dans la composition de la fugue, exprime une certaine période musicale, un peu étendue et prolongée, qui tend à parcourir toutes les principales notes du ton et constitue un ou plusieurs passages réguliers et complets.

ANDANTE. — Pris substantivement, ce mot italien est le participe du verbe *andare* (*aller*). Il caractérise un mouvement modéré. (Voy. MOUVEMENT.)

ANDANTINO. — Mouvement un peu moins gai qu'*andante*. (Voy. ANDANTE, MOUVEMENT.)

ANÉMOCORDE ou ANIMOCORDE, *s. m.* — Espèce de clavecin à vent. Il fut inventé à Paris, en 1789, par un Allemand nommé Jean Schnell.

ANGÉLIQUE, *s. f.* — Sorte de luth inventé en Alsace et employé en Angleterre.

ANGELICA VOX. — L'un des registres de l'orgue, à anches libres.

ANONNER, *v. n.* — C'est déchiffrer avec peine et hésitation la musique qu'on a sous les yeux.

ANNOTER, *v. ac.* — *Annoter* se dit quelquefois des airs ou autres morceaux de musique que l'on écrit sur la portée.

ANNUEL, *s. m.* — Messe que l'on chante durant un an pour un défunt.

ANKTÉRIASMOS. — Nom grec d'un certain bandage appelé par les Latins *infibulatio*, à l'aide duquel, avant l'usage de la castration, on s'efforçait à entretenir chez les hommes la voix aiguë.

ANTKEMPS. — Mot anglais pour désigner certain morceau de musique d'église tiré des psaumes de la Bible.

ANTICIPATION, *s. f.* — C'est, dans les règles de l'harmonie,

l'apparition anticipée d'une note par le moyen de la syncope. Elle n'est guère autorisée que dans les parties supérieures.

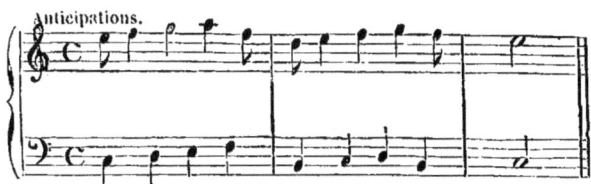

ANTIENNE, s. f. — Du latin *antiphona*, antiphonie. Sorte de dialogue en chœur que l'on chantait autrefois dans les églises. — Aujourd'hui la signification de ce mot est plus restreinte : une antienne n'est plus qu'une partie de psaume ou tout autre passage de l'Écriture mis en musique pour être chanté dans la célébration de certaines fêtes catholiques. Le *Salve regina* est une hymne qui prend le nom d'*antienne*. — Verset qu'on entonne avant le chant d'un psaume.

ANTIPHONAIRE, s. m. — Livre qui contient toutes les antiennes que l'on chante à l'église.

ANTIPHONEL, s. m — On appelle *antiphonel-harmonium*, *orgue-antiphonel*, ou simplement *antiphonel*, un mécanisme inventé par MM. Alexandre Debain et C^{ie}, à Paris, lequel mécanisme peut s'adapter sur les touches du clavier d'un orgue ou harmonium quelconque et permettre à toute personne étrangère au jeu de ces instruments d'y exécuter des accompagnements de plein-chant ou autres morceaux de musique et de les transposer instantanément dans tous les tons. Ce mécanisme a été inventé principalement pour suppléer à l'organiste dans les églises des petites localités qui ne peuvent satisfaire à cette dépense. Il consiste en petites planchettes de bois qu'il suffit d'appliquer sur le clavier disposé en conséquence, pour y faire entendre avec une perfection admirable tous les morceaux d'exécution ou d'accompagnement dont on a besoin pour la circonstance.

ANTIPHONIE. s. f. — C'était, chez les Grecs, une sorte de symphonie exécutée par un certain nombre de voix ou d'instruments qui se répondaient à l'octave, comme dans quelques-unes de ces symphonies modernes que l'on appelle symphonies concer-

tantes. On les nommait *antiphonies* en opposition à celles qui s'exécutaient à l'unisson et que l'on appelait *homophonies*. (Voy. ce mot.)

ANTIPHONIER, *s. m.* — (Voy. Antiphonaire.)

ANTISTROPHE, *s. f.* — Chez les Grecs la seconde stance de leur poésie lyrique; elle était semblable à la première pour la mesure et le nombre des vers. Seulement le chœur la chantait en tournant à gauche autour de l'autel tandis qu'il chantait la strophe en tournant à droite. (Voy. Strophe.)

APOLYTIQUE, *s. m.* — Refrain qui termine certaines parties de l'office.

APOLLO ou APOLLON, *s. m.* — Instrument de musique à vingt cordes simples, assez semblable au théorbe. (Voy. ce mot.)

APOLLON, *nom propre*. — Fils de Jupiter et de Latone; dieu des beaux-arts et de la musique. On le peint trônant sur le Parnasse, au milieu des neuf Muses, une lyre en main et une couronne de lauriers sur la tête.

APOLLONICON, *s. m.* — Nouvel orgue inventé par MM. Flight et Robson de Londres.

APOLLONION, *s. m.* — Sorte de piano-orgue à double clavier, inventé par Voller à Darmstadt, vers la fin du dix-huitième siècle.

APOLLYRICON, *s. m.* — Ancien nom du piano. (Voy. Piano.)

APOSIOPESIS. — Mot grec qui peut être suppléé par ces deux-ci de notre système moderne: *pause générale*.

APOTOME, *s. m.* — Mot grec qui signifie division, partage. C'est la moitié d'un son entier, c'est-à-dire un demi-ton majeur.

APPOGIATURE, *s. f.* — De l'italien *appoggiatura*. Ornement de la mélodie qui consiste en une petite note placée devant la note principale, mais absorbée par celle-ci et ne comptant pour rien dans la division de la mesure.

Appogiatures.

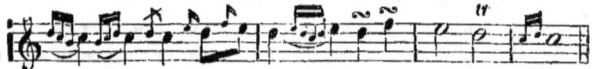

APPRÉCIABLE, *adj.* — *Sons appréciables;* ceux dont on peut

apprécier le degré et calculer les intervalles. Le bruit n'est point *appréciable*; aussi, quelle que soit son intensité, n'est-il point considéré comme son.

A PREMIÈRE VUE. — A *livre ouvert*. (Voy. A LIVRE OUVERT.)

APPEL, *s. m.* — C'est le nom que l'on donne à certains airs de chasse ou à certaines fanfares, joués sur le cor ou sur la trompe pour rappeler les chasseurs ou les chiens.

A QUATRE MAINS. — On donne ce nom à certaines pièces de musique pour le piano, destinées à être exécutées par deux personnes sur le même clavier : sonate *à quatre mains*.

Il faut être sobre de ces sortes de morceaux, dont l'effet à l'exécution, ne répond point au résultat qu'on doit en attendre, ce qui prouve que la complication des accords et l'entassement des notes ne constituent pas toujours la bonne harmonie. Le mécanisme de cet admirable instrument qu'on appelle *piano* est constitué de manière à ne laisser rien à désirer ; et deux habiles mains suffisent parfaitement pour en tirer tout le parti harmonique dont il est susceptible.

ARCHET, *s. m.* — Baguette de bois dur et flexible aux deux extrémités de laquelle sont adaptés des morceaux de crins de cheval, d'égale longueur et tendus à l'aide d'une vis. L'extrémité inférieure ou manche de l'*archet* que le violoniste tient de la main droite, s'appelle *talon*, et l'extrémité supérieure s'appelle *pointe*.

Les premiers *archets* furent de simples morceaux de bois taillés à dents à peu près semblables à ceux de certains histrions de nos jours, ou bien encore des lames ou bâtons de fer ou d'acier taillés en forme de scie à l'aide desquels on raclait sur des morceaux de même métal préparés en conséquence. (Voy. INSTRUMENTS A ARCHET.)

ARCHICHANTRE, *s. m.* — Premier chantre d'une église ; celui qui dirige les chœurs des psaumes et des saints cantiques. (Voy. CHANTRE.)

ARCHICEMBALO, *s. m.* — Sorte de clavecin inventé dans le seizième siècle par Nicolas Vicentino. Son but était de produire ou d'exprimer les sons enharmoniques.

ARCHILUTH, *s. m.* — Espèce de théorbe, très-ancien. (Voy. THÉORBE).

ARGIENNES, *s, f. pl.* — Fêtes musicales célébrées à Argos en l'honneur de Junon.

ARIETTE. *s. f.* — De l'italien *aria*, petit air. Ce mot a si bien changé de valeur dans notre langue, qu'il signifie aujourd'hui justement tout le contraire de celui dont il est le dérivé. En France, on appelle, ou plutôt on appelait *ariette*, un grand morceau de chant, d'un mouvement pour l'ordinaire assez gai et animé. C'est le *grand air* de nos opéras. (Voy. ce mot.)

ARISTOXÉNIENS, *s. m. pl.* — On appelait ainsi chez les Grecs les disciples d'Aristoxènes, maître de musique, dont le système était l'opposé de celui de Pythagore, et qui, au lieu de s'appuyer comme celui-ci sur le calcul, ne considérait que le jugement de l'oreille.

ARMER LA CLÉ. — C'est y placer les dièzes ou bémols nécessaires à la détermination du ton.

ARPEGGIO ou ARPÈGE, *s. m.* — De l'italien *arpeggiare*, jouer de la harpe. Groupe de notes formant accord, que l'on fait entendre successivement et avec une certaine rapidité sur quelques instruments à cordes, tels que la harpe, la guitare, le violon, etc., etc. (Voy. BATTERIE.)

ARPÉGEMENT, *s. m.* — Action d'attaquer l'une après l'autre et successivement toutes les notes d'un accord au lieu de les frapper à la fois. (Voy. ASPÉGGIO.)

ARPÈGE. *s. m.* (Voy. ASPÉGGIO.)

ARPÉGER, *v. n.* — Faire un *arpeggio*. (Voy. ce mot.)

ARPICORDO, *s. m.* — Sorte de clavecin dont les sons imitaient ceux de la harpe.

ARPINELLA, *s. f.* — Genre particulier de harpe, ayant la forme d'une lyre.

ARPONE, *s. m.* — Instrument à cordes de boyaux, comme la harpe, mais ayant la forme d'un piano vertical que l'on pince avec

les doigts. Il fut inventé vers la fin du dix-huitième siècle par Michel Barbici, de Palerme.

ARSIS. — On appelle ainsi l'action de lever la main ou le pied en marquant la mesure, c'est-à-dire le contraire du frappé. — On dit aussi *per arsin* pour exprimer la mesure d'un chant dans lequel les notes procèdent de l'aigu au grave.

ART, *s. m.* — Ce mot, pris dans son acception la plus étendue, s'applique à toute méthode qui, par le secours de certaines règles établies, apprend à faire ou à exécuter convenablement un ouvrage utile ou un exercice agréable. A ce compte, il y a autant de sortes d'arts qu'il existe d'ouvrages utiles ou d'exercices agréables. Les *arts* se divisent en deux catégories principales, qui sont : les *arts mécaniques* et les *arts libéraux*.

L'*art musical*, le seul dont nous ayons à nous occuper ici, tient une place importante dans cette seconde classification. C'est à cet *art* précieux que les Grecs, nos premiers maîtres et nos premiers modèles en toutes choses, consacraient tous leurs loisirs, tous leurs devoirs, tous leurs travaux, toutes leurs affections, toutes leurs sollicitudes. Le chant et la mélodie, en temps de paix, leur suppléaient aux lauriers de la gloire : ce couple inséparable était pour eux l'honneur, l'espérance et la vie. Tout poète, tout mathématicien, tout philosophe même, devait apprendre, avant toute chose, à jouer de la lyre. En temps de guerre, sans oublier la musique, ils devenaient tous guerriers; mais après la victoire, se dispenser d'être musicien, c'était se vouer à la servitude; car ils divisaient alors toute leur population en deux classes: les musiciens et les gens sans considération, les hommes libres et les esclaves.

L'*art du chant* a une origine plus moderne; son berceau est en Italie. Porpora, un des plus fameux maîtres italiens, posa un jour à un jeune *castrato*, son élève, cette question :

— Peux-tu me donner ta parole de m'obéir aveuglément et aussi longtemps qu'il me plaira d'être ton maître?

— Oui, maestro, répondit le jeune artiste, cette parole, je vous la donne.

Porpora prit alors une feuille de papier réglé et y nota les gammes

diatoniques et chromatiques, ascendantes et descendantes, des trilles, des groupes, des appogiatures, des traits de vocalisation de différentes espèces et les intervalles difficiles.

— Chante cette page, dit Porpora à son élève.

L'élève la chanta pendant un an.

L'année suivante il la chanta encore.

A la fin il s'étonna, puis murmura; mais le maître lui rappela sa promesse.

Cette unique étude remplit encore la troisième année. Vers la fin de la quatrième, le maître y joignit des leçons d'articulation, de prononciation et de déclamation; puis, comme l'élève fatigué, croyait n'être encore qu'à l'*a*, *b*, *c*, de son instruction de chanteur, Porpora lui fit cette surprenante révélation :

— Va, mon fils, tu n'as plus rien à apprendre, tu es le premier chanteur de l'Italie et du monde.

Il disait vrai, car cet élève était Caffarelli.

Cette petite anecdote, citée par M. Panofka, dans son ouvrage, suffit pour démontrer que l'*art du chant* consiste tout entier dans la patience de l'élève, dans l'étude opiniâtre, dans la constance des exercices préliminaires; et que la voix humaine est comme un véritable instrument dont on n'acquiert la possession, les bénéfices et les secrets qu'à l'aide du temps et de l'application. (Voy. MUSIQUE, CHANT, SYSTÈME, etc.)

ARTICULER, *v. n.* — Bien *articuler* les sons est une des conditions les plus importantes pour devenir bon chanteur. Cette faculté d'exprimer nettement et clairement les paroles et la musique sans perdre une syllabe ni une note, et de manière à les faire entendre bien distinctement les unes et les autres, n'est que le propre des grands artistes; et ce qu'il y a de plus consolant pour celui qui ne l'est point encore, c'est que, par le seul secours de l'application et de l'étude, il peut toujours du moins en cela les imiter.

ARTISTE, *s. des deux genres.* — L'*artiste* musicien est principalement celui qui enseigne la musique ou qui exerce la profession de chanteur ou d'instrumentiste dans les concerts ou à l'Opéra. Pour mériter le nom d'artiste, il ne faut pas borner son talent à la sou-

plesse et à l'agilité du larynx, de la langue ou des doigts ; il faut encore joindre à cette qualité grande, mais purement mécanique, celles de la ponctualité, de la tempérance, de la philosophie et du sentiment.

ARTISTES EN PLEIN VENT. — On appelle ainsi cette troupe nomade de quêteurs, plus ou moins musiciens, qui vont, de ville en ville, chanter ou jouer de leurs instruments dans les carrefours et dans les établissements publics. C'est la plaie de l'art ; mais cette plaie, comme toutes celles en général qui affligent la société, devrait être confiée aux praticiens compétents et soignée par eux. C'est-à-dire, en d'autres termes, et pour parler sans figure, que les musiciens ambulants devraient être assujettis à un règlement de police et soumis à une sorte d'inspection spéciale, qui, tout en facilitant l'industrie publique dans toutes ses ressources, grandes ou petites, protégerait un peu aussi la liberté privée et la dignité de l'art, en purgeant la voie publique de tous les crins-crins discordants, de toutes les serinettes édentées et de toutes les orgues désorganisées.

Sans doute les infortunés, dans toutes les classes de la société où ils se trouvent, ont droit à la philanthropique sollicitude du public et de l'autorité. Mais il faut aussi que cette même autorité étende les bienfaits de sa tutélaire protection jusque sur les arts et les hommes de goût qui les cultivent. Il ne faut pas tellement lâcher la bride à la misère industrielle qu'il soit permis au premier vagabond venu de déguiser ses traits hideux sous la figure intéressante du malheur, et sous le prétexte d'amuser les gens, tout en exploitant la pitié publique, de crisper les nerfs plus ou moins sensibles ou de déchirer les oreilles plus ou moins délicates des passants.

Puissent ces considérations et les réflexions qu'elles feront naître aux hommes compétents sous les yeux desquels ce livre tombera, amener bientôt la réforme désirable que nous réclamons en faveur de l'art, dans cette partie de la police des rues. Cette réforme est déjà en vigueur dans les pays les plus musiciens et les plus civilisés de l'Allemagne.

ASCIOR, autrement dit ASOR, ASUR ou HASUR, *s. m.* — Instrument de musique chez les Hébreux. Il avait dix cordes que l'on

pinçait ou plutôt que l'on frappait avec une sorte de baguette nommée *plectrum*.

ASOSBA ou ASOSTA, *s. f.* — Trompette d'argent de l'invention de Moïse, suivant l'historien Josèphe.

ASORRA, *s. f.* — Longue trompette, chez les Hébreux.

ASPIRATION, *s. f.* — L'art de bien aspirer est une des principales et des plus essentielles conditions du talent ou de l'habileté du chanteur, car de lui dépend la force, l'énergie, la sonorité et quelquefois aussi la bonne qualité des sons de poitrine qu'il veut produire.

ASSAI. — Mot italien qui remplace dans notre langue le mot *beaucoup*, et non celui *assez*, signification que lui donnent quelquefois, par ignorance ou par erreur, certains compositeurs français qui l'emploient dans ce dernier sens. Placé devant d'autres mots, il sert à en redoubler la force et non à en modifier le degré ou la valeur. Ainsi, *allegretto assai*, *presto assai*, veut dire plutôt *très-gai*, *très-vite*, que *assez gai*, *assez vite*. Toutefois, il faut convenir que cet adverbe n'a pas autant de force que son synonyme *molto*, lequel étant placé devant un autre mot pour spécifier l'expression ou le mouvement, en détermine mieux le superlatif.

ASSOCIATION *des artistes musiciens*. — Cette *association* fut fondée en 1843 par le baron Taylor. Elle a pour triple but : 1° de fonder une caisse de secours et de pension au profit des sociétaires, s'ils se trouvent dans le cas d'en avoir besoin ; 2° d'améliorer la position et de défendre les droits individuels de chacun de ses membres ; 3° d'appliquer toute la puissance et toute la force morale de l'*association* aux intérêts et au développement de l'art musical.

ASTABOLO, *s. m.* — Espèce de tambour, chez les Maures.

ATHENA, *s. f.* — Sorte de flûte chez les anciens Grecs. — Sorte de trompette dans le même pays.

ATTAQUE, *s. f.* — De l'italien *attacco*, qui signifie départ ou commencement du sujet de la fugue, lequel n'est pas astreint aux règles strictes du sujet principal, et que les parties répondantes peuvent répéter sur la corde et dans le ton qu'ils veulent.

ATTAQUER, *v. a.* — C'est l'action du chanteur ou de l'instrumentiste, lorsqu'il fait entendre la première note d'un morceau ou qu'il le continue après un repos. La manière d'*attaquer* la note est un des points les plus essentiels de l'art du violoniste, du violoncelliste, etc.

ATZE BERUSCIM, *s. m.* — Sorte d'instrument de percussion chez les Hébreux. C'était un vase de bois ayant la forme d'un mortier que l'on tenait d'une main pour le frapper de l'autre avec une espèce de pilon à deux têtes également de bois.

AUBADE, *s. f.* — Concert que l'on exécute, à l'aube du jour, sous les fenêtres d'une personne aimée. Les concerts de ce genre, qui se donnent le soir ou pendant la nuit, se nomment *Sérénades*. (Voy. ce mot.)

AUGMENTÉ, E, *adj.* — Autrement dit *superflu, e*. On appelle intervalle *augmenté* celui auquel on a ajouté un demi-ton. Quarte *augmentée* ou *triton*; quinte *augmentée* ou *superflue*, etc.

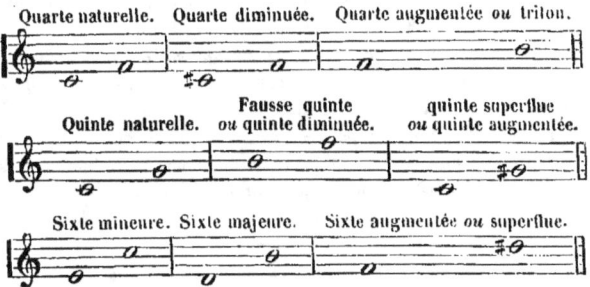

AULOS. — C'était la flûte chez les Grecs.

AUTENTIQUE, *adj. des deux genres.* — On appelait, dans l'an-

cienne musique, *tons authentiques*, *modes authentiques*, ceux qui finissaient par la tonique contrairement à leurs tons et modes, relatifs ou subordonnés que l'on appelait *plagaux*, et qui devaient toujours effectuer leur cadence sur la quinte.

EXEMPLE.

MODES AUTHENTIQUES.	MODES PLAGAUX.
1. *ut-sol-ut*.	1. *sol-ut-sol*.
2. *ré-la-ré*.	2. *la-ré-la*.
3. *mi-si-mi*.	3. *si-mi-si*.
4. *fa-ut-fa*.	4. *ut-fa-ut*.
5. *sol-ré-sol*.	5. *ré-sol-ré*.
6. *la-mi-la*.	6. *mi-la-mi*.
7. *si-fa-si*.	7. *fa-si-fa*.

AVE MARIS STELLA. — Hymne chantée, le jour de la Confirmation, et adressée en prière à la sainte Vierge.

 seconde lettre de l'alphabet, septième degré ou septième ton de la gamme diatonique, qui, d'après l'ancien système, était appelé B *fa mi* chez les Latins et chez les Italiens, et B *fa si* chez les Français. — Dans la musique ancienne, placée en tête, dans une partie, elle servait à indiquer la basse chantante, pour la distinguer de la basse continue qui était marquée B C.

BABYLONIEN, *adj. m.* — Le mode *babylonien* était, parmi les modes de la musique arabe, celui exprimant la joie, que l'on ajoutait au mode guerrier pour chanter le triomphe.

BACCHANALES, *s. f. pl.* — Les *bacchanales* étaient les fêtes que les anciens Romains avaient coutume de célébrer en l'honneur de Bacchus. La musique bruyante y prenait toujours beaucoup de part. — On donnait aussi ce nom à certaines compositions vocales du genre burlesque.

BACCHIA, *s. f.* — Sorte de danse à deux temps chez les Kamtschadales.

BAGATELLE, *s. f.* — On donne aujourd'hui ce titre modeste à

certains morceaux de musique faciles, écrits sans prétention et tout exprès, à l'usage des jeunes élèves et des commençants. (Voy. Caprice, Fantaisie, Études, etc.)

BAL, s. m. — Assemblée de personnes, de l'un et de l'autre sexe, qui dansent entre elles, au son des instruments. — Le lieu lui-même de cette réunion Les bals de l'opéra datent du 30 décembre 1715.

Naguère encore le quadrille et la valse classiques faisaient seuls les frais d'une soirée dansante; mais aujourd'hui les danses allemandes, telles que la polka, la mazurka, la redowa, etc., et jusqu'aux sauteuses russes les plus barbares, y ont fait une telle irruption, que la grâce et l'élégance des poses ont enfin cédé le pas au grotesque, tant dans nos bals champêtres que dans nos salons; et la mode effrontée, qui ose tout aborder en France, tend à pousser le mauvais goût et la licence chorégraphiques jusqu'au cynisme le plus révoltant.

BALAFO, s. f. — Sorte d'épinette ou de tympanum en usage dans le Sénégal.

BALANCE PNEUMATIQUE, s. f. — Instrument pour mesurer le degré de force et de compression de l'air dans les orgues.

BALLADE, s. f. — Ce mot dérive de *bala*, qui, dans l'ancien idiome provençal, du temps des troubadours, voulait dire danser, d'où est venu l'italien *ballar*, lequel a la même signification. C'est une sorte de chanson avec refrain que les Provençaux et les Italiens chantaient jadis en dansant.

BALLET, s. m. — Ce mot a reçu tour à tour plusieurs significations, selon les temps et les coutumes. Il tire son étymologie du vieux verbe français *baller*, qui signifie danser, chanter, se réjouir, etc. Ce fut d'abord le nom d'un petit morceau de musique instrumentale composé sur le rhythme et la mesure d'un air de danse en vogue dans ce temps-là. Ce mot s'appliqua ensuite à une sorte de pantomime ou comédie muette, mêlée de danses, dont les gestes, les poses du corps et la musique faisaient tous les frais en suppléant au discours oral. Aujourd'hui le *ballet* s'est réfugié à l'Opéra, et semble vouloir s'y impatroniser d'une manière presque exclusive. C'est à tel point qu'il ne peut plus exister de drame lyrique, sans qu'une armée de danseuses et de danseurs se mettent de

la partie, et le goût de ces sortes d'intermèdes s'est si bien infiltré dans nos mœurs, que l'on pourrait citer plus d'une grande ville où les amateurs de musique se livrent aux conversations les plus bruyantes au milieu de la mélodie et des chœurs, mais sont tout yeux et tout oreilles dès que les scènes muettes du ballet ont commencé. (Voy. CHORÉGRAPHIE.)

BALUSTRE, s. m. — Le système dit *à balustre*, de Beaubœuf frères, pour les instruments de cuivre, est celui dont le corps principal pivote sur son axe.

BARBITON ou BARBITOS, s. m. — Instrument à cordes des anciens Grecs. On en attribue l'invention à Alcée.

BARCAROLLE, s. f. — Chanson ordinaire des gondoliers à Venise. Ce genre de chanson, dont le caractère est tout particulier aux lagunes, s'est depuis quelque temps comme naturalisé en France, et nos compositeurs de romances-chansonnettes s'y exercent avec plaisir. (Voy. ROMANCE.)

BARDE, s. m. — Les *bardes* étaient chez les anciens Gaulois ou Celtes, des poètes-chanteurs nomades, qui allaient de château en château ou de province en province, comme les troubadours, pour exprimer par leurs chants chrétiens, guerriers ou amoureux, les sentiments de leur âme chevaleresque.

BARDITE, s. m. — Sorte de chant guerrier chez les anciens Germains.

BAROQUE, adj. *des deux genres*. — On appelle musique *baroque* celle dont le chant et les modulations excentriques, pour s'élever trop haut, tombent dans le ridicule, et pour vouloir sortir de l'ornière, se fourvoient dans le gâchis.

BARRE, s. f. — Ligne qui traverse la portée perpendiculairement et qui sert à séparer les mesures entre elles. L'usage de la division des mesures, au moyen de barres, ne fut introduit que vers le milieu du dix-septième siècle. Dans la musique de piano ou harpe, dans les duos, trios, quatuors et enfin dans les partitions, ces lignes doivent être tirées avec la règle de manière à unir toutes les mesures avec leurs parties correspondantes, afin d'éviter la confusion qui pourrait résulter du système contraire. Les copistes et les graveurs doivent surtout avoir soin de prendre leurs dimensions de telle sorte

que jamais une mesure ne soit commencée, dans une portée, pour finir dans celle de dessous, même en la coupant en deux parties égales.

BARRÉ, C *barré*, *s. m.* — Sorte de mesure qui correspond à celle à deux temps posés, laquelle se marque par un 2. — On appelle aussi *barré* sur quelques instruments à cordes et principalement sur la guitare, certain accord de plusieurs notes que l'on tient avec un seul doigt, au travers du manche.

BARYTON, *s. m.* — ou *basse-viole.* — c'était autrefois une espèce d'instrument à cordes de laiton. — Aujourd'hui, voix d'homme qui tient le milieu entre la basse et le ténor. — C'est aussi depuis peu un instrument de cuivre de la famille des clairons chromatiques. (Voy. ce dernier mot.)

BAS-DESSUS, *s. m.* — Celle des deux parties de chant ou voix aiguës qui est au-dessous de l'autre; c'est le *mezzo-soprano* des Italiens.

BASE, *s. f.* — Son fondamental ou tonique. (Voy. ce dernier mot.)

BASSANELLO. — (Voy. BASSE DE VIOLE.)

BASSE, *s. f.* — La plus grave de toutes les parties que se divise la voix humaine. Elle ne se trouve que chez les hommes qui ont passé l'âge de puberté et se fortifie de plus en plus jusqu'à l'âge viril. — Le musicien lui-même qui possède cette sorte de voix. — C'est aussi la plus grave de toutes les parties instrumentales dans une partition; elle est remplie par le violoncelle et par son octave au-dessous que l'on appelle *contre-basse*. (Voy. ce mot.)

BASSE-CHANTANTE, *s. f.* — (Voy. BASSE, BARYTON, etc.)

BASSE-CONTINUE. — Accompagnement du chant sur l'orgue, le piano, le clavecin, etc., destiné à remplir les vides de la basse-chantante.

BASSE-CONTRE, *s. f.* — La plus grave de toutes les voix d'hommes, et qui est relativement à la voix de basse ce que la contre-basse est au violoncelle, c'est-à-dire un octave au dessous.

BASSE DE CORNET. — Ce fut dans l'origine des instruments à vent, tels que la flûte, le cornet, etc., la première basse inventée, par les hommes. Le serpent, aujourd'hui encore en usage dans

quelques églises, fut son premier et dernier perfectionnement.

BASSE DE FLUTE TRAVERSIÈRE. — Ancien instrument de musique qui sonnait l'octave en bas de la flûte. C'était une espèce de basson sans bocal et ayant le tube de l'embouchure à peu près comme la clarinette basse de M. Sax. Le basson lui succéda avantageusement.

BASSE DE VIOLE. — Ancien instrument de musique à sept cordes dont les sons marquaient une octave plus bas que ceux de la viole ordinaire et en faisaient la basse. La viole fut la branche mère de la grande famille des instruments à archet. On en distinguait de six ou sept espèces, et le nombre des cordes dont ces sortes d'instruments étaient montés variait à l'infini ; ils en eurent jusqu'à quarante-quatre. Les principales violes étaient la viole *bâtarde*, à six cordes ; la viole *d'amour*, à sept cordes ; la *violette*, dont le nombre de cordes variait selon la grandeur ; et la *basse de viole*, qui fait le sujet de cet article.

BASSE DE VIOLON. — (Voy. VIOLONCELLE.)

BASSE FONDAMENTALE. — Celle qui constitue les règles de l'accompagnement musical. Ce système, dû à Rameau, fut jugé erroné ou incomplet et trouva beaucoup d'antagonistes. La *basse fondamentale* est aujourd'hui purement et simplement celle qui est destinée à ne présenter que des accords directs.

BASSE GUERRIÈRE. — Espèce de clarinette basse qu'un sieur Dumas, de Paris, essaya d'introduire dans la musique militaire en 1811. Il n'en est plus question aujourd'hui ; mais en revanche nous avons la *clarinette-basse* de M. Sax.

BASSE-ORGUE, *s. f.* — Instrument de musique inventé en 1812 par Sautermuiter, de Lyon.

BASSE-TAILLE, *s. f.* — Nom que l'on donnait autrefois à la *Basse chantante*, et que l'on appelle aujourd'hui *Baryton*. (Voy. ces mots).

BASSON, s. m. — Instrument de musique à vent et à anche, dont on se sert encore dans les théâtres et dans l'harmonie militaire, mais que le trombone et l'ophycléide ont, depuis quelque temps, un peu fait oublier. C'est la basse de la flûte et du hautbois.

BASSONISTE, s. des deux genres. — Musicien qui joue du basson.

BASSONORE, s. m. — C'est un basson perfectionné par M. Winnen, facteur d'instruments à vent, de Paris, qui obtint à son occasion plusieurs médailles aux expositions de 1834 et 1844. Les sons de cet instrument, grâce à quelques heureux changements dans ses parties intérieures et à son ouverture évasée vers le haut en forme de pavillon, possède des sons plus pleins et plus sonores que ceux des bassons ordinaires. Il fut néanmoins sacrifié, dans la musique militaire, aux nouveaux instruments de cuivre, tels que bugles, saxhorns, trombones, ophycléides, etc.

BATAIL ou *Battant*, s. m. — Morceau de fer suspendu par un crochet au haut de l'intérieur d'une cloche, et qui la fait résonner en frappant contre ses parois.

BATAILLE, s. f. — Genre de composition musicale, qui fut très en vogue au siècle dernier, et dans laquelle on cherchait à imiter sur certains instruments, et particulièrement sur le clavecin, le fracas d'une bataille, le son des trompettes, le roulement des tambours, le pas des chevaux, le bruit du canon, etc., etc.

BATTANT, s. m. — (Voy. BATAIL.)

BATON. s. m. — Barre épaisse qui, dans la vieille musique traverse perpendiculairement une ou plusieurs lignes de la portée, et qui, selon le nombre qu'elle embrasse, exprime le plus ou moins de mesures à compter. On ne s'en sert plus guère aujourd'hui, la nouvelle musique indiquant ce nombre par des chiffres.

— *Bâton de mesure*. On appelle ainsi une petite baguette, une

verge, une clef, un rouleau de papier ou n'importe quoi dont le

SILENCES.

chef d'orchestre se sert pour battre et indiquer la mesure. — *Bâton de reprise.* On appelle ainsi deux barres épaisses tracées perpendiculairement sur la portée et accompagnées de deux points à droite ou à gauche, vers le milieu, et qui signifient qu'il faut recommencer.

BÂTONS DE REPRISES.

BATTEMENT, s. m. — Action de celui qui bat la mesure avec le pied ou avec la main. — Action de celui qui bat la caisse ou qui joue du tambour. — Sorte de mordante ou de trille qui s'exécute en commençant par la note inférieure au lieu de commencer par la supérieure.

BATTERIE, s. f. — Réunion de plusieurs notes, le plus souvent au nombre de quatre, qui, soit comme accompagnement, soit comme faisant partie d'une tirade, doivent être exécutées successivement et assez rapidement. La *batterie* diffère de l'arpège en ce que celui-ci n'est ordinairement composé que de notes prises dans l'accord qu'il a à parcourir, au lieu que celle-là peut employer, parmi les sept notes de la gamme, même celles qui sont étrangères à l'harmonie. (Voy. ARPÈGE.)

BATTRE, v. a. — *Battre la caisse,* jouer du tambour. — *Battre la retraite, battre la charge,* c'est-à-dire *battre* la caisse ou jouer du tambour pour avertir les soldats de se retirer dans leurs casernes ou de marcher à l'ennemi. — *Battre* la mesure, marquer ou frapper légèrement avec le pied ou avec la main pour indiquer les divers

mouvements imprimés au morceau de musique que l'on exécute ou que l'on fait exécuter. (Voy. MESURE.)

BATYPHONE ou BATIPHONE. *s. m.* — Espèce d'ophicléïde prussien à 18 clefs, à pavillon, et avec un bocal recourbé en forme de col de cygne. Il a pour embouchure un gros bec à anche comme la clarinette. Cet instrument paraît avoir servi de modèle ou d'inspiration à l'inventeur du *saxophone* qui n'en est tout au plus qu'une imitation, si non un perfectionnement. On trouve le véritable batiphone chez M. Aug. Buffet, à Paris. (Voy. OPHICLÉÏDE.)

BAYADÈRE, *s. f.* — Les *bayadères* composent une classe de femmes indiennes dont la fonction est de danser dans les pagodes.

BEATUS VIR. — *Beatus vir qui timet Dominum*, psaume chanté le dimanche, à vêpres.

BEC, *s. m.* — C'est dans certains instruments à vent et principalement dans la clarinette, cette partie que l'on place dans la bouche pour en tirer des sons.

BEC-POMPE, *s. m.* — Les *becs* de clarinette, dits *becs-pompes*, à table mobile, de M. Triebert, facteur d'instruments à vent, ont l'avantage sur ceux employés jusqu'à ce jour : 1° d'être établis en métal, ce qui les rend invariables aux influences de la température; 2° de pouvoir s'adapter à toutes les clarinettes; 3° de remplir la fonction de la pompe, et 4° enfin de faire basculer la table de manière à donner à l'anche une ouverture qui convienne à toutes les embouchures.

BECARRE, *s. m.* — Espèce de *b* carré (♮), qui, étant placé devant une note accidentellement élevée d'un demi-ton par un dièze ou baissée d'un demi-ton par un bémol, remet cette note dans son état naturel.

BEDON DE BISCAYE, *s. m.* — Sorte de tambour de basque garni de castagnettes qui, agitées avec l'instrument, se choquent bruyamment les unes contre les autres.

BEFFROI, *s. m.* — En langage commun, c'est la cloche d'alarme et la tour, le clocher ou la charpente qui la supporte. — En musique, c'est comme le tam-tam, un instrument de percussion en usage chez les Orientaux, mais que l'on a introduit depuis quelque temps dans nos musiques militaires et dans nos orchestres.

BÉGAYER, *v. n.* — C'est un défaut de l'organe vocal qui fait que la langue élude forcément les sons, et qu'elle les articule mal en les répétant lentement ou avec précipitation. L'étude du chant et de la bonne méthode vocale peut parvenir à corriger ce défaut de conformation : l'on a vu même des bègues devenir de très-bons chanteurs.

BÉMOL, *s. m.* — Signe de musique, qui a à peu près la figure d'un *b*, et qui, placé à gauche d'une note, indique qu'elle doit être abaissée d'un demi-ton.

Le *bémol* se place accidentellement ou à la clef. Accidentellement il baisse la note d'un semi-ton jusqu'à ce qu'elle soit remise dans son état naturel par un *bécarre;* il exerce du moins son action sur cette note pendant toute la mesure. Lorsqu'il est placé à la clé il agit sur la note qu'il représente dans le courant du morceau, sans la nécessité d'une autre indication apparente, et il détermine le ton dans lequel la musique doit être exécutée. Le premier *bémol* commence par le *si*, et l'on peut en mettre autant à la clé qu'il y a de notes de musique, c'est-à-dire sept, en les plaçant de quarte en quarte en montant ou de quinte en quinte en descendant.

<p style="text-align:center">1 2 3 4 5 6 7
si mi la ré sol ut fa</p>

Le ton se reconnaît en prenant pour tonique la note placée à la quinte au dessus du dernier *bémol*. Ainsi, par exemple, quand il n'y a qu'un *bémol* à la clef, on est dans le ton de *fa* (*fa bémol majeur*); à moins que la note qui vient après celle où est placé ce *bémol* ne soit diézée accidentellement, et alors on est dans le ton mineur du degré qui suit la note sensible. Ainsi, par exemple, lorsqu'il n'y a qu'un *bémol* à la clé, si la note qui vient après ce *bémol*, c'est-à-dire l'*ut* ou le *do*, est diézée, le morceau est en *re* mineur. Lorsqu'il y a deux *bémols* à la clé, si la note qui vient après ce dernier *bémol*,

c'est-à-dire le *fa*, est diézée accidentellement, le morceau est en *sol* mineur, et ainsi de suite pour les autres.

Du reste, pour les tons majeurs, l'on peut encore s'éclairer sur le ton dans lequel un morceau est écrit, en consultant la dernière note qui le termine; laquelle note s'appelle tonique, et qui surtout, prise à la basse, ne trompe presque jamais. (Voy. Ton, Tonique, Clé, Mode, Dièze, etc., etc.

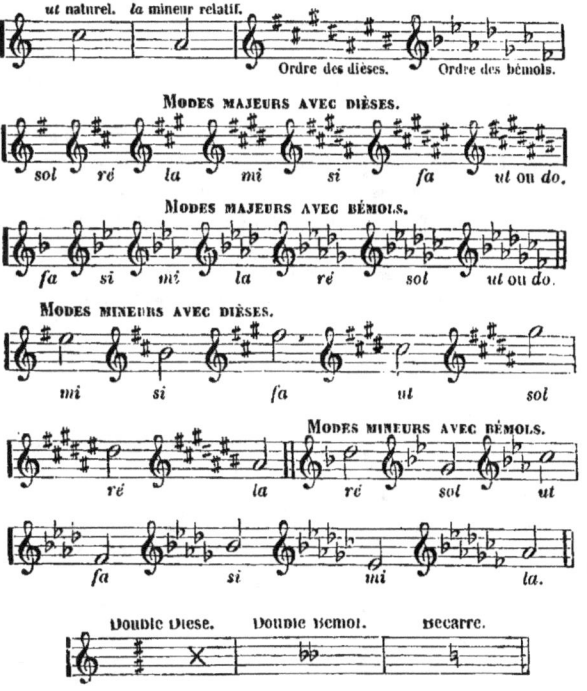

BEMOLISER, *v. a.* — Marquer une note d'un *bémol*.

BENEDICAMUS, *s. m.* — Le *Benedicamus domino* se chante le dimanche, à la fin des vêpres. Le plain-chant en compte trois, l'un

pour les *annuels*, l'autre pour les *solennels*, et enfin un troisième pour les *doubles majeurs*.

BENEDICTUS, *s. m.* — L'une des parties les plus graves d'une messe en musique ; cette prière se chante après le *sanctus*.

BERGAMASQUE, *s. f.* — Sorte de danse en usage dans le dix-huitième siècle. — Air de cette danse.

BICORDATURE, *s. f.* — De l'italien *bicordatura*, qui n'est autre chose que la double gamme sur les instruments à archet.

BINAIRE, *adj. des deux g.* — Qui est composé de deux unités. — Mesure *binaire*, celle qui se divise en deux temps, telle que 2/4 ou 6/8.

BIS, *adv.* latin qui signifie *deux fois*, et dont on se sert en musique pour faire répéter un morceau de chant ou un passage. Dans ce cas on l'écrit sous une espèce d'accolade qui embrasse, du commencement jusqu'à la fin, le trait qui doit être répété. — *Bis* est aussi une sorte d'applaudissement, de cri d'admiration ou d'enthousiasme dont le public se sert au théâtre pour faire répéter un morceau de chant qui lui a plu.

BISSER, *v. a.* — *Bisser* un morceau de chant, c'est demander qu'il soit répété ; *bisser* un chanteur, c'est le prier de répéter le morceau qu'il vient de chanter.

BLANCHE, *s. f.* — La moitié d'une ronde, c'est-à-dire la valeur de deux noires, quatre croches, huit doubles croches, etc. (Voy. VALEUR).

BLOUSER, *v. a.* — On disait autrefois blouser les timbales ; on dit aujourd'hui *jouer* de tous les instruments.

BLUETTE, *s. f.* — En langage musical comme ailleurs, ce mot s'emploie pour désigner un petit ouvrage sans prétention, mais semé de petits traits fins et spirituels. *C'est une charmante bluette, ce n'est qu'une bluette*, etc.

BOCAL, *s. m.* — Petite pièce circulaire de métal, d'ivoire ou d'ébène, percée par le milieu, et qui sert d'embouchure à certains instruments à vent, tels que le cor, le trombone, le serpent, etc. — On appelle aussi *bocal* un petit tube ou canal de cuivre, ayant la forme d'un S, auquel on adapte l'anche du basson.

BOLERO, *s. m.* — Sorte d'air espagnol composé pour la danse de caractère du même nom. Le *bolero* est ordinairement accompagné par plusieurs instruments, tels que le violon, la mandoline, la guitare et les castagnettes. Ce mot était adjectif dans son origine; mais il est devenu substantif pour désigner la danse espagnole appelée *seguidilla*, dans laquelle un danseur nommé Bolero introduisit des pas qui exigèrent quelques modifications dans le mouvement.

BOMBARDE, *s. f.* — Instrument à vent, en bois et à anche, comme le hautbois et le basson. Il servait de basse et de contrebasse dans l'harmonie, où il est aujourd'hui avantageusement remplacé par les bugles, les ophycléides et les trombones.

BOMBIX, *s. m.* — Espèce de chalumeau chez les anciens Grecs.

BOMBO, *s. m.* — On appelait ainsi autrefois la répétition d'une note sur le même degré.

BOMBY-KAS. — C'était, chez les Grecs, le nom des clefs de leurs instruments à vent.

BOUFFE, *s. m.* — De l'italien *buffo*, comique, bouffon, appliqué à une sorte de chanteurs très-populaires en Italie. — *Opéra bouffe*, opéra-comique. — *Bouffes*, théâtre où l'on représente ces sortes d'opéras. *Aller aux Bouffes*. (Voy. OPÉRA).

BOURDON, *s. m.* — Basse continue, qui dans certains instruments, tels que la vielle, la musette, etc., résonne toujours dans le même ton et sur la même note, au grave. — *Faux-bourdon*. (Voy. ce mot). — On entend aussi par ce mot un jeu d'orgue ou registre de seize et de trente-deux pieds. *Bourdon de seize, bourdon de quatre, bourdon de huit ouvert*, etc., etc. — *Bourdon* est encore la corde la plus grave du violoncelle ou du violonar, laquelle doit donner le *do*, deuxième ligne au-dessous de la portée sur la clé de fa. — *Bourdon* se dit enfin d'une grosse cloche : le *bourdon de Notre-Dame*.

BOURRÉE, *s. f.* — Sorte d'air auvergnat, propre à la danse du même nom. Il se note à deux temps gais, entrecoupés de syncopes, et on l'accompagne ordinairement de la vielle. — Cette danse elle-même.

BOUTADE, *s. f.* — C'était le nom qu'on donnait autrefois à certain petit ballet impromptu.

BRANLE, *s. m.* — Espèce de farandole fort vive et fort animée, qui se danse en rond en chantant. Elle est aujourd'hui tout-à-fait tombée dans le domaine des jeux de l'enfance.

BRAVO, BRAVI, BRAVA, BRAVE. — Mots italiens dont on se sert au théâtre ou dans un concert pour témoigner sa satisfaction ou son enthousiasme après avoir entendu un chanteur, une cantatrice, un solo, une ouverture, un chœur, etc., etc.

BRELOQUE ou BERLOQUE, *s. f.* — Batterie de tambour dans les casernes ou au bivouac, qui sert à avertir les soldats de se rendre à la distribution du pain, de la viande, etc., etc. *Battre la breloque.*

BRISSEX, *s. m.* — Espèce de guitare à deux cordes.

BREDOUILLER, *v. n.* — C'est, en chantant, exprimer la note sans netteté, sans aplomb et même sans mesure. Ce défaut est celui des musiciens qui prétendent faire de leur art une sorte de gymnastique où il faut se livrer à des tours de force, et qui prennent la vitesse de l'exécution pour la chaleur et l'habileté.

BRÈVE ou CARRÉE, *s. f.* — C'est une ancienne figure de note que l'on n'emploie presque plus aujourd'hui. Elle était surtout en usage dans la musique d'église. Sa valeur était égale, tantôt à celle de trois rondes ou semi-brèves dans le temps parfait, et tantôt à celle de deux rondes ou semi-brèves dans le temps imparfait.

BRIO, *s. italien*, francisé depuis peu pour servir de synonyme à *entraînement*, mais qui ajoute encore quelque chose à ce mot en voulant donner à sa signification un caractère gracieux et enjoué. — Cette cantilène est d'un *brio* ravissant. — *Con brio*, avec éclat et vivacité.

BRODERIES, *s. f. pl.* — Ornements de la mélodie que l'on indique par de petites notes placées devant, au dessus ou au dessous

de la note principale, ou sur sa tête même par une croix, ou par ces deux lettres : *tr*. Il existe plusieurs genres de broderies, qui sont la *trille*, le *groupe*, le *mordante* et l'*appogiature*. (Voyez ces mots.)

APPOGIATURES.

Les *broderies* ou ornements du chant, quelle que soit l'étendue ou l'importance qu'on leur donne, sont des accessoires obligés ou arbitraires. Dans le premier cas, c'est le compositeur, et dans le second c'est le chanteur qui doit non-seulement savoir ne pas en abuser, mais encore consulter ses forces et son jugement pour les employer à propos, en conciliant les règles de la vocalisation avec celles du sentiment et du goût.

BRUIT, *s. m.* — Son ou réunion de plusieurs sons, abstraction faite de toute articulation distincte ou harmonieuse.

BRUNETTE, *s. f.* — Nom que l'on donnait autrefois à certaines petites chansons d'un style naïf et tendre.

BUCCIN, *s. m.* — Sorte de trompette basse très-ancienne dont le nom a été régénéré de nos jours. C'est aujourd'hui dans nos musiques militaires une espèce de trombone à coulisses ayant pour pavillon une tête de serpent recourbée. C'était autrefois une sorte de cornet-basse percé par le milieu.

BUCCINE ou BUCCINA, *s. f.* — Espèce de cornet à bouquin; — c'était aussi une sorte de tambour chez les anciens Romains.

BUFFE, *s. m.* — Chanteur comique en Italie. (Voyez BOUFFE.)

BUFFET, *s. m.* — En terme de lutherie et particulièrement de facteur d'orgues, on entend par *buffet* toute la partie de la menuiserie contenant les jeux, le clavier et les pédales.

BUGLE, *s. m.* — Sorte de clairon chromatique ou à pistons. Il y en a de toutes les dimensions comme pour le sax-horn. (Voyez CLAIRON-CHROMATIQUE, SAX-HORN, etc.)

BUGLE-HORN. — (Voy. HORN-BUGLE.)

BUSCA TIBIA. — Instrument à vent, très-ancien, comme le cornet, et qui était taillé sur un ossement d'animal.

 Troisième lettre de l'alphabet, laquelle, dans l'ancien système musical, indiquait la première note de chacune des quatre octaves de la gamme en *ut* ou *do*, qu'on appelait C *sol ut*. — Le C placé à la clef désigne la mesure à quatre temps larges. — Le C barré indique la mesure à quatre temps vites ou à deux temps posés. (Voy. BARRÉ.) — Placée hors des lignes, cette lettre signifie *canto* (chant); suivie d'un B, elle veut dire *col basso* (avec la basse).

C *sol ut* ou C *sol fa ut* chez les Latins. (Voy. C.)

CABALETTE, *s. f.* — Petit air final, cantilène, rondeau.

CACHÉE, *adj. f.* — Épithète que l'on donne quelquefois aux quintes ou aux octaves qui ne se montrent pas en réalité entre deux parties, mais qui s'y trouveraient si l'on remplissait les intervalles.

CACOPHONIE, *s. f.* — Extrême discordance des voix entre elles ou des instruments entre eux.

CADENCE, *s. f.* — Chute ou terminaison, par l'emploi du trille, d'une phrase musicale sur un repos. — Résolution d'un accord dissonnant sur un accord consonnant. — La mesure du son qui règle le mouvement musical ou chorégraphique.

1° A l'égard de la première des trois acceptions de ce mot,

laquelle répond plus particulièrement au trille, on compte deux sortes de *cadences*, qui sont la *cadence pleine* et la *cadence brisée*. La *cadence pleine* consiste à n'exécuter le tremblement de voix qu'après avoir appuyé la note supérieure; la *cadence brisée* est celle dans laquelle on opère le tremblement sans aucune préparation.

2° La seconde acception de ce mot, la plus importante des trois, se rattache entièrement aux règles du contrepoint et de l'harmonie. Dans ce cas on compte quatre principales sortes de *cadences* : la *cadence parfaite*, la *cadence imparfaite* ou *à la dominante*, la *cadence interrompue* et la *cadence rompue*. La *cadence parfaite* s'opère à la basse en montant de quarte ou en descendant de quinte, de la dominante sur la tonique.

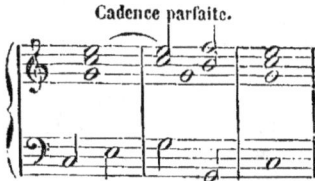

Cadence parfaite.

La *cadence imparfaite* est celle où la basse, au lieu de descendre de quinte ou monter de quarte, de la dominante sur la tonique, opère cette marche de la tonique sur la dominante.

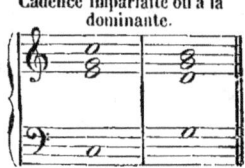

Cadence imparfaite ou à la dominante.

La *cadence interrompue* est celle qui se pratique en faisant suc-

céder à la septième dominante qui annonce la *cadence* une autre septième dominante.

Cadence interrompue.

Enfin la *cadence rompue* est celle où la basse, au lieu de monter de quarte comme dans la *cadence parfaite*, monte seulement d'un degré.

Cadence rompue.

3° Pour ce qui est de la troisième acception du mot *cadence*, voyez MESURE, MOUVEMENT, MÉTRONOME, BALLET, CHORÉGRAPHIE, etc.

CADENCÉ, E, *adj.* — Marqué par la cadence. Une musique bien *cadencée* est celle où le caractère et le mouvement sont bien exprimés, bien accentués. Mais ce ne sont pas seulement les conditions du rhythme qui constituent la bonté de l'œuvre et de son exécution; ce sont aussi la régularité, la symétrie avec lesquelles les parties musicales, c'est-à-dire l'harmonie et la mélodie, sont enchaînées entre elles.

Le mot *cadencé* est quelquefois pris substantivement.

CAFÉ-CONCERT. — Les *cafés-concerts*, vulgairement appelés *cafés-chantants*, sont partout en grande vogue depuis quelques années. Tant à Paris que dans les principales villes de province, ils sont, durant la saison d'été, exploités par les limonadiers industriels, et poussent ainsi doublement à la consommation en servant de refuge aux artistes sans place et en donnant asile aux primes-donnes incomprises. La tolérance de la musique et des musiciens que l'on trouve là ne présente pas les mêmes inconvénients que ceux que

nous avons signalés à l'article qui concerne les *artistes en plein vent* (voyez ce mot), car s'ils blessent quelquefois comme ceux-ci les oreilles délicates, ce ne sont du moins que les oreilles de ceux qui le veulent bien et qui s'y soumettent, même à prix d'argent. C'est ici d'autres réformes à faire ou d'autres abus à réprimer, mais qui ne sont point à discuter dans ce dictionnaire, parce qu'ils sortent du domaine de l'art et sont par conséquent étrangers à la tâche que nous nous sommes imposée.

CALCOGRAPHIE ou CHALCOGRAPHIE, s. f. — L'art de graver sur les métaux. On s'en est servi jusqu'à ce jour pour graver et imprimer la musique; mais depuis quelques années, de nouveaux et meilleurs procédés qui s'unissent à la typographie ordinaire sont venus lutter avec succès contre l'ancien système et tendent chaque jour à le renverser définitivement. M. Duverger fut le premier qui, il y a environ une vingtaine d'années, introduisit à Paris son ingénieux procédé; vint ensuite celui de M. Tanstenstein. Mais aujourd'hui presque toutes les imprimeries un peu importantes, celles de MM. Curmer et Didot en tête, s'en sont emparées successivement.

CAISSE, s. f. — (Voy. Tambour, Grosse-Caisse.)

CAISSE PLATE. — Nouveau système de *caisses-tambours* consistant en une réduction considérable de hauteur qui, sans nuire à la force des sons et les rendant même plus clairs et plus distincts, en fait un instrument plus léger et par cela même plus portatif. Cette invention nouvelle est due à M. Grégoire, tambour de la garde nationale de Paris.

CAISSE-ROULANTE. — (Voy. Tambour roulant.)

CAINORFICA, s. f. — Instrument à clavier et à cordes. Chacune d'elles a un archet qui la fait raisonner aussitôt que le doigt frappe sur la touche. Les sons de cet instrument sont très-agréables; mais il offre d'assez grands inconvénients et présente des difficultés pour l'accord, pour l'entretien et pour l'exécution. Son inventeur est M. Rœlling, de Vienne.

CALCUL, s. m. — C'est en musique la partie purement scientifique ou mécanique de l'art.

CALICHON ou COLACHON, s. m. — Espèce de luth à cinq cordes, très-ancien. Les Italiens l'appellent *calisoncino*. (Voy. Colachon.)

CALLINIQUE, *s. f.* — Air et danse des anciens Grecs qu'ils jouaient sur la flûte.

CANARIE, *s. f.* — Sorte de danse très-ancienne qui porte ce nom parce qu'elle fut d'abord en usage chez les sauvages des îles Canaries.

CANARDER, *v. n.* — C'est, en jouant du hautbois ou de la clarinette, donner un faux coup de langue et produire un son aigre et nazillard semblable à celui de l'animal aquatique auquel ce mot a emprunté son nom.

CANEVAS, *s. m.* — Paroles insignifiantes que l'on fait sur un air, seulement pour en tracer la mesure et le rhythme au poète. — Il se dit aussi des paroles plus ou moins régulières et suivies qui se font tout exprès sur un air donné. (Voy. PARODIE.)

CANNE, *s. f.* — Roseau dont on se sert dans quelques contrées méridionales pour faire des fifres, des mirlitons, des chalumeaux.

CANON, *s. m.* — Du mot *canoni* au pluriel, *règles*, *préceptes*, *statuts*, *ordonnances*, *instructions*, *canons*, etc. Espèce de fugue perpétuelle à trois ou quatre voix, faisant écho, qui se suivent les unes les autres en recommençant et se répétant autant de fois qu'elles le veulent ou plutôt qu'elles le peuvent, car ces sortes de morceaux n'ont pas de fin. La seconde partie commence quelquefois à la seconde mesure; mais le plus souvent elle n'entre en dialogue qu'après le premier membre de phrase : cela dépend uniquement de l'étendue de la pièce. Ce genre de composition, né de la *fugue* (voyez ce mot), fut très en vogue au commencement du dix-neuvième siècle, où Berton, l'un de nos plus gracieux compositeurs français de l'époque, ne dédaigna pas d'en publier plusieurs recueils. On peut voir ci-après, à leur place respective, les diverses qualifications de ce mot. — On appelle aussi *canon* une sorte d'instrument propre à mesurer et à distinguer les intervalles. (Pour cette dernière acception, voyez MONOCORDE.)

CANON A SOUPIR. — On appelle ainsi le canon dans lequel les voix s'imitent tour à tour après un quart de mesure.

CANON CIRCULAIRE. — Canon composé de manière à ce que l'imitation module dans un autre ton, et à ce que le chant soit produit douze fois en parcourant les douze modes majeurs.

CANON ÉNIGMATIQUE. — Celui dans lequel les signes ordinaires ne sont point indiqués et qui, faisant une sorte de solution de la découverte de la reprise, est ainsi livré en problème à l'habileté des exécutants.

CANON FERMÉ. — Celui qui, à l'aide de certains signes indicatifs, réunit ses différentes parties sur une seule et même portée.

CANON OUVERT. — Celui dont les différentes parties, contrairement au canon fermé, sont réunies en partition.

CANON PAR AUGMENTATION. — Celui dont les notes sont augmentées à la réponse, de telle sorte que les noires y deviennent des blanches, les croches des noires, etc.

CANON PERPÉTUEL. — Celui qui, par les dispositions et l'agencement de ses diverses parties, peut être prolongé à l'infini. Toutefois, comme toute chose en ce monde doit avoir une fin, le compositeur ajoute parfois quelques notes au chant principal afin de le clôturer de telle sorte qu'il puisse terminer en même temps avec les autres parties.

CANON RENVERSÉ, autrement dit CANON DOUBLE ou *en écrevisse*. — C'est celui dont le mécanisme consiste en ce que la dernière note s'accorde avec la première, l'avant-dernière avec la seconde et ainsi de suite, de sorte que l'une marche à reculons, tandis que l'autre procède directement. Ce canon peut se lire à volonté soit en face, soit à rebours.

CANONIAL, *adj. m.* — L'office *canonial* est celui qui est chanté par les chanoines de l'Église romaine.

CANONIQUE, *adj. des deux g.* — La science *canonique* musicale est celle qui traite de la doctrine mathématique des sons. Pythagore posa les premiers fondements de cette science.

CANONIQUEMENT, *adv.* — Une partie imite l'autre *canoniquement* lorsqu'elle lui répond par les mêmes notes avec leurs mêmes valeurs.

CANONITE, *s. m.* — Disciple de l'école de Pythagore qui fondait son système musical sur le calcul, tandis que ceux de l'école d'Aristoxène n'avaient pas d'autre boussole que l'oreille.

CANTABILE. — Adjectif italien qui signifie *chantant* et qui, en France, s'emploie aussi substantivement. Il sert à désigner le

caractère de tout morceau de musique dont le chant doit être doux, agréable et mélodieux. (Voy. MOUVEMENT.)

CANTATE, *s. f.* — Petit poème lyrique qui se chante avec accompagnement d'orchestre ou de piano. La grande *cantate* doit être à plusieurs parties, avec récitatifs, airs, duos, trios et chœurs, en forme de petit opéra; seulement elle s'exécute dans les concerts et jamais au théâtre. Ce genre de composition, qui nous vient d'Italie, n'est guère plus de mode aujourd'hui que pour servir de sujet à certains concours proposés par l'Institut ou autres académies. — On a donné aussi quelquefois le nom prétentieux de *cantate* à certains airs nationaux ou chants patriotiques de circonstance, composés de plusieurs strophes pour une seule voix avec chœur.

CANTATILLE, *s. f.* — Petite cantate.

CANTATRICE, *s. f.* — Grande chanteuse. Ce mot est purement italien. Parmi les voix de femme, on distingue trois genres principaux : le *soprano*, le *mi-soprano* et le *contralto*. (Voy. ces mots.)

CANTILÈNE, *s. f.* — Chanson gaie et folâtre, de l'italien *cantilena*. La différence de *cantilena* à *canzona*, c'est que celle-ci est plus grave.

CANTIQUE, *s. m.* — Sorte d'hymne sacrée qui se chante, dans les églises, à la louange du Seigneur.

CAPITULE, *s. m.* — Diminutif de *chapitre*. Petit verset qui se chante à la fin de certains offices après les hymnes.

CAPODASTRE (quelques-uns disent CAPODASTO), *s. m.* — Sorte de chevalet d'ivoire, de nacre ou de bois très-dur incrusté au haut du manche de certains instruments à cordes, tels que la guitare, le violon, etc. — On appelle aussi *capodastre* cette sorte de crampon mobile que l'on fixe temporairement entre les sillets du manche d'une guitare afin d'en élever plus ou moins le diapason.

CAPRICE, *s. m.* — Sorte de composition légère, sans prétention et sans apprêt, qui, comme l'*impromptu*, est censée devoir être conçue et exécutée en même temps. Il diffère de la *fantaisie* et de la *bagatelle* en ce que celles-ci plus que l'autre méritent le titre de morceau, et que le *caprice* serait mieux placé au rang des simples

études, jetées sur le papier, seulement pour exercer l'élève et non pour charmer les auditeurs. Il y a cependant des *caprices* de Henri Herlz et d'autres compositeurs qui sortent de cette catégorie et qui peuvent prendre rang parmi les grands morceaux; mais ce sont là des exceptions qui ne doivent pas faire règle. (Voy. FANTAISIE, BAGATELLE, IMPROMPTU, ÉTUDES, etc.)

CARACTÈRE, s. m. — Ce mot, tant au propre qu'au figuré, s'applique à tout signe distinctif et apparent qui fait qu'un homme diffère d'un autre homme ou une chose d'une autre chose. Chaque composition musicale, pour avoir une valeur réelle, doit porter avec elle son *caractère* spécial, son cachet de nouveauté, qui la fait distinguer de celle des autres compositeurs anciens ou modernes. Si elle n'a pas cette marque distinctive, elle ne mérite pas le titre de composition : ce n'est qu'une reproduction, une imitation, une réminiscence. C'est à ce creuset sévère et délicat qu'il faut savoir passer la musique nouvelle de tous les compositeurs et la sienne propre. Mais lorsque l'on a à exercer cette épreuve sur soi-même, il est difficile de ne pas s'y tromper. Avis aux jeunes champions qui font leurs premiers pas dans la carrière lyrique.

CARACTÈRES, s. m. pl. — On donne le nom de *caractères de musique* aux divers signes que l'on emploie pour représenter les sons, la valeur des temps, etc. — (Voy. TYPOGRAPHIE MUSICALE, CALCOGRAPHIE, etc.

CARILLON, s. m. — Sorte d'air fait pour être exécuté par plusieurs cloches timbrées sur différents tons. — Espèce d'horloge qui exécute des airs à certaines heures marquées du cadran : toutes les heures, toutes les demi-heures, etc. *Horloge à carillon, pendule à carillon*. Cette invention est d'origine flamande. — ÉLECTRIQUE. On appelle *carillon électrique* un certain nombre de timbres isolés et suspendus à une tige de métal, celui du milieu par une soie et les autres par une chaîne. De petites boules d'acier suspendues entre eux sont attirées et repoussées alternativement lorsque l'appareil est électrisé soit par l'orage, soit par la machine électrique, ce qui produit un *carillon* dont le bruit est proportionné à la force de l'orage ou à celle de la machine électrique.

CARNÉES, s. f. pl. — Fêtes d'Apollon à Sparte. Elles duraient

neuf jours, pendant lesquels des gymnases lyriques étaient ouverts aux poètes musiciens.

CARNIX, *s. m.* — Espèce de cornet en usage chez les anciens Grecs.

CARRÉ, E, *adj.* (Voy. CARRURE.)

CARREE ou plutôt BRÈVE, *adj. pris subst.* — Note de l'ancienne musique qui tire son nom de sa figure elle-même. Elle vallait tantôt trois rondes ou semi-brèves, et tantôt deux rondes, selon que la prolation était parfaite ou imparfaite. (Voy. BRÈVE, MINIME, PROLATION, etc.)

CARRURE, *s. f.* — On appelle *carrure* d'une phrase musicale l'état régulier dans lequel elle se trouve, selon le nombre des mesures qui la composent et qui doit être *carré* autant qu'il est possible, c'est-à-dire de quatre, six, huit, douze, etc. Un air qui n'est pas *carré* est un air boiteux qui pèche par le rhythme et par la cadence, ces deux points si importants de la mélodie ; et une oreille exercée ne le laissera jamais passer sans se sentir blessée par son effet désagréable.

CASTAGNETTES, *s. f. pl.* — Petit instrument de percussion en usage chez les Maures, les Espagnols et les Bohémiens. Il est composé de deux petits morceaux de buis, d'ébène ou d'ivoire creusés dans le milieu et que l'on agite l'un contre l'autre. On en tient ordinairement un de chaque main pour accompagner le *bolero* et autres airs de danse, ou pour s'accompagner soi-même en dansant.

CASTORION, *s. m.* — Air de guerre exécuté sur des instruments à vent par les Lacédémoniens au moment de marcher à l'ennemi. Il fut composé en l'honneur de Castor et Pollux.

CASTRAT, *s. m.* — Chanteur de *soprano* ou de *contralto* que l'on a privé jeune encore des organes de la génération, afin de lui conserver une voie aiguë semblable à celle des enfants de chœur. Cet usage barbare de mutiler les hommes, dans l'unique pensée d'en faire des chanteurs, est d'origine très-ancienne. Quelques-uns l'attribuent à Sémiramis, reine de Babylone ; mais ils ne justifient point leur assertion et ne l'appuient sur aucun fait historique, eu égard du moins à ce qui concerne l'art musical. Toujours est-il que l'Italie a le triste honneur d'avoir conservé longtemps chez elle

l'usage de cette horrible mutilation, qu'elle pratiquait il y a peu de temps encore, mais qui est aujourd'hui tombé en désuétude; et l'humanité aura à attribuer au dix-neuvième siècle, siècle du progrès, de la civilisation et des lumières, la gloire de l'avoir entièrement aboli.

CATABAUCALÈSE, s. f. — Chanson des nourrices chez les anciens.

CATABASIS. — C'était, chez les Grecs, une progression de sons descendant de l'aigu au grave.

CATACHOREUSIS. — Espèce de finale du *nome* que les Grecs exécutaient à Delphe dans la fête lyrique dite *Jeux pythiques*, célébrée tous les quatre ans en l'honneur d'Apollon.

CATACOIMÈSE, s. f. — Chanson des Grecs lorsqu'ils accompagnaient les époux dans la chambre nuptiale.

CATACOUSTIQUE, s. f. — Partie de l'acoustique qui comprend la réflexion du son ou la propriété des échos. (Voy. Écho, Acoustique, etc.)

CATAPHONIE. s. f. — (Voy. Catacoustique.)

CATAPLÉON, s. m. — Air que faisaient jouer les anciens Grecs pendant qu'on dansait la pyrrhique.

CATASTOME. — Les Grecs appelaient ainsi le bec ou l'embouchure de leurs flûtes.

CATATROPA. — C'était, suivant Terpandre, la quatrième partie du mode des cithares.

CAVATINE, s. f. — Sorte de morceau de chant, le plus souvent assez court, destiné à exprimer les sentiments tendres et affectueux; il n'a ordinairement ni reprise ni seconde partie, et finit, comme la plupart des romances ou mélodies, sans revenir au sujet primordial.

CÉCILE (sainte), *nom propre*. — Vierge et martyr, qui florissait vers le commencement du troisième siècle. Elle convertit Valérien, son époux, le premier jour de ses noces, sans enfreindre le vœu de virginité perpétuelle qu'elle avait fait à Dieu dès sa plus tendre jeunesse. Sainte Cécile cultivait la musique et s'accompagnait de la harpe en chantant les louanges du Seigneur. Voilà pourquoi elle est devenue la patronne des musiciens, qui chaque année, le 22 du mois de novembre, se réunissent pour célébrer sa fête. On

commence ordinairement cette célébration par une grand'messe chantée avec pompe, et la journée se termine rarement sans un banquet.

CÉLESTE, *adj. des deux genres.* — Qui est digne du ciel, qui appartient au ciel; par extension, qui a en soi quelque chose de suave et de divin propre à élever l'âme au-dessus des sphères terrestres. — La *pédale céleste* du piano est celle au moyen de laquelle on avance une languette de buffle entre les cordes et les marteaux, ce qui donne aux sons une qualité si pure et si suave, qu'on l'appelle *céleste*.

CEMBALO, *s. m.* — Nom italien du clavecin. (Voyez ce mot.)

CENTON, *s. m.* — C'était le nom qu'on donnait à l'antiphonaire de saint-Grégoire le Grand. Aujourd'hui, on ne le donne guère plus qu'à un opéra composé de morceaux de musique empruntés à divers auteurs. Cette sorte de macédoine musicale était assez en vogue il y a une trentaine d'années, et on la désignait sous le nom de *pasticcio*, *pastiche*. (Voyez ce dernier mot.)

CENTONISER, *v. n.* — Faire un centon. C'était, en termes de plain-chant, composer un morceau à l'aide de divers traits recueillis çà et là, pour en former un tout ou un ensemble mélodique. Ce mot ne s'emploie plus du tout aujourd'hui.

CHACONNE, *s. f.* — Danse, d'origine italienne, d'un mouvement modéré et de mesure à trois temps. — Air de cette sorte de danse.

CHALUMEAU, *s. m.* — Sorte de flûte champêtre. — Petit instrument à vent fait d'une écorce d'arbre. — Espèce de sifflet attaché sur la peau de la musette et de la cornemuse. — Les sons graves de la clarinette. — Quelques-uns donnent aussi ce nom à un assemblage de roseaux de différentes longueurs, semblables à ceux dont était composé la *flûte de Pan*. (Voyez ce mot.)

CHAMADE, *s. f.* — Signal militaire donné en temps de guerre par les assiégés au son des trompettes et des tambours.

CHANSON, *s. f.* — Petit poème lyrique pour l'ordinaire vif, léger et badin auquel on a adapté un air, le plus souvent déjà connu. La chanson est en général composée de plusieurs couplets avec refrain; mais quelques poètes modernes en tête desquels il faut placer Béranger ont voulu l'élever presque au niveau de l'ode.

Le troubadour Giraut de Borneil, qui florissait vers le commencement du treizième siècle, est, dit-on, le premier qui donna aux poésies galantes le titre de chanson, *canzo*, d'où est venue la *canzone* des italiens que Pétrarque a tant illustrée. Les premières chansons n'eurent d'abord pour sujet que l'amour; mais la chanson en général prit bientôt en France un tout autre caractère. C'est Baïf et Ronsard qui les premiers, à l'imitation d'Anacréon, firent des chansons à boire; et depuis cette époque, le vin a si bien détrôné l'amour dans notre beau pays, que l'on n'y produit guère plus aujourd'hui, en fait de *chansons*, que des *chansons* de table. (Voy. VAUDEVILLE).

CHANSONNER, *v. a.* — Faire des chansons contre quelqu'un.

CHANSONNETTE, *s. f.* — Petite chanson. Depuis quelque temps la *chansonnette* semble avoir pris en France un caractère plus élevé, plus sérieux et plus tendre. Elle retourne à son origine, celle de la chanson. — *Chansonnette* ou *Chanson comique*. (Voy. COMIQUE.)

CHANSONNIER, *s. m.* — Celui qui compose des chansons. — Recueil de chansons.

CHANT, *s. m.* — Inflexion, articulation et modulation de la voix humaine. Circonscrit dans cette acception, le *chant* paraît être aussi vieux que le monde, à moins qu'on ne veuille considérer comme ses naturels précurseurs le *chant* des oiseaux, le *chant* du coq, etc., qui furent ses plus anciens et ses premiers modèles. Ce ne fut que par l'expérience des siècles et par le progrès de la civilisation, qui en est le fruit immédiat, que l'art, développant cette précieuse faculté de l'homme, en fit le plus beau, le plus fécond et le plus harmonieux de tous les instruments. — On appelle aussi *chant* la partie mélodieuse d'un morceau de musique, soit vocale, soit instrumentale. (Voy. AIR, VOIX, MUSIQUE, ART, SON, CHANSON, MODULATION, MÉLODIE, etc.)

CHANTANT, E, *adj.* — Qui se chante aisément. *Air chantant*, *musique chantante*.

CHANT AMBROISIEN ou AMBROSIEN. — Sorte de plain-chant pratiqué selon le système de saint Ambroise, inaugurateur du plain-chant. Il est plus métrique et plus mesuré que le chant grégorien, dont toutes les notes sont égales par leur valeur et par leur durée.

CHANT CHORAL. — On donne quelquefois ce nom au simple chant ecclésiastique, parce qu'il s'exécute le plus souvent en chœur et dans le chœur de l'église. (Voy. PLAIN-CHANT.)

CHANT COMPOSÉ. — On appelle quelquefois *chant composé* celui dont les notes sont mesurées en opposition du chant simple, dont les notes sont égales, comme dans le chant grégorien. (Voy. CHANT FIGURÉ.)

CHANT D'ÉGLISE. (Voy. CHANT CHORAL, TONS D'ÉGLISE, CHANT ECCLÉSIASTIQUE, etc.)

CHANT DU CYGNE. — On appelle *chant du cygne* le dernier ouvrage ou la dernière composition d'un auteur avant sa mort, par rapprochement au chant des cygnes, oiseaux qui se font remarquer par la douceur de leur chant à leur dernière heure.

CHANT ECCLÉSIASTIQUE. — C'est le nom générique sous lequel on a l'habitude de désigner, dans l'Église, soit le *chant grégorien*, soit le *chant ambroisien*, autrement dits *plain-chant*. (Voyez ces mots.)

CHANT ÉLÉGIAQUE. (Voy. ÉLÉGIAQUE, ÉLÉGIE.)

CHANT FIGURÉ. — Le *chant figuré* est celui où l'on fait usage de notes de différentes valeurs et à figures variées, selon notre système moderne. Il n'a été introduit qu'après l'usage des six premières notes de Guy d'Arrezo dans le onzième siècle.

CHANT GRÉGORIEN. — (Voy. PLAIN-CHANT.)

CHANT NATIONAL. — Hymne composé en l'honneur ou en commémoration d'un grand événement politique qui intéresse la nation.

CHANT PATRIOTIQUE. — Hymne composé en vue de célébrer un fait glorieux pour la patrie.

CHANTER, *v. n. et ac.* — Dans son acception la plus étendue, ce mot s'applique à l'action de la voix lorsqu'elle forme des sons variés et appréciables; mais dans une acception plus restreinte, bien qu'elle lui soit en quelque façon plus spéciale, il s'applique à l'art du chant, à ses exercices et à sa méthode.

CHANTERELLE, *s. f.* — La corde la plus aiguë du violon et d'autres instruments; celle qui fait résonner le *mi*, situé sur la portée entre la quatrième et la cinquième ligne, clefs de sol.

CHANTEUR, *s. m.*, et au *f.* **CHANTEUSE**. — Celui ou celle qui, par goût ou par profession, se livre à l'étude et aux exercices du chant. Au féminin on dit mieux *cantatrice*. (Voyez ce mot.)

CHANTRE, *s. m.* — Celui qui dirige le plain-chant dans une église. — Chanoine qui préside au chant et aux chœurs dans une cathédrale. — Tout chanteur, même subalterne, qui chante à l'église.

CHAPEAU, *s. m.* — Espèce de demi-cercle allongé dont on couvre deux ou plusieurs notes, et que l'on appelle plus communément *liaison*.

CHAPEAU-CHINOIS, *s. m.* — (Voy. PAVILLON CHINOIS.)

CHAPELLE, *s. f.* — Le corps des chantres, choristes et musiciens d'une église royale ou impériale. — *Maître de chapelle*, le *maestro*, maître de musique, chef d'orchestre ou compositeur qui dirige les chœurs et les musiciens dans ces établissements.

CHARGE, *s. f.* — Air que les trompettes militaires jouent quand l'armée s'apprête à charger l'ennemi. Les fifres et les tambours exécutent aussi dans le même moment une marche particulière. *Sonner la charge, battre la charge*, etc.

CHASSE, *s. f.* — Air de *chasse*. Sorte de morceau de musique à 6/8, de la famille des fanfares et ordinairement exécuté par un ou plusieurs cors.

CHATZOTZEROTH, *s. m.* — C'était, chez les Hébreux, une espèce de trompette simple de la longueur d'une coudée dont les anciens se servaient pour rappeler le peuple ou rassembler les chefs des tribus, toutes les fois qu'il fallait délibérer des affaires publiques. Moïse en avait fait faire deux qui différaient d'une octave, l'une pour le peuple, l'autre pour les chefs; et lorsqu'elles sonnaient toutes deux, les assemblées devenaient publiques.

CHENG ou CENG, *s. m.* — L'un des principaux instruments de musique des Chinois. C'est une calebasse sur la partie large et inférieure de laquelle sont adaptés des bambous creux, de différentes dimensions, selon le ton qu'ils doivent produire. Son embouchure est faite avec un autre bambou recourbé en forme de bec, lequel est fixé au goulot de la calebasse et qui sert à introduire l'air dans le corps de l'instrument, d'où il distribue les sons dans les

bambous. Par la suite, on a substitué les bois à la calebasse, mais on en a conservé la forme.

CHEVALET, s. m. — De l'italien *cavalletto* ou *ponticello*. Petit pont ou support en feuille de sapin sur lequel on tend les cordes des instruments à archet, tels que le violon, le violoncelle, etc., etc.

CHEVILLE, s. f. — Dans les instruments à cordes, on appelle *chevilles* les petites pièces de bois dur ou de métal, rangées au haut du manche ou sur la table d'harmonie, et autour desquelles on roule les cordes, afin de les tendre plus ou moins, selon la note qu'on veut leur faire résonner.

CHEVROTTEMENT, s. m. — Action de *chevrotter*. (Voyez ce mot ci-après.)

CHEVROTTER, v. n. — C'est articuler par le jeu du gosier une espèce de tremblement sur une seule note. On distingue deux sortes de *chevrottements :* le *chevrottement* volontaire et le chevrottement naturel ou obligé. Celui-là est une sorte de trille bâtard et celui-ci est imposé au chanteur par la vieillesse. Quoique la mode ait toujours eu cette singulière prétention de vouloir envahir tout jusqu'aux défauts et aux ridicules, on a de la peine à concevoir qu'elle ait essayé d'exploiter ceux-ci. C'est pourtant vrai ; mais il faut convenir aussi qu'il y a des modes de bien mauvais goût.

CHIFFRE, s. m. — Les chiffres servent dans la musique à distin-

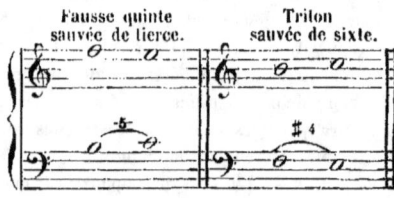

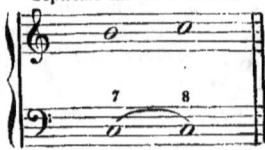

guer les accords selon la combinaison des intervalles. Pour cela on les place sur les notes de la basse et leur nombre est ordinairement celui de l'accord qu'ils représentent.

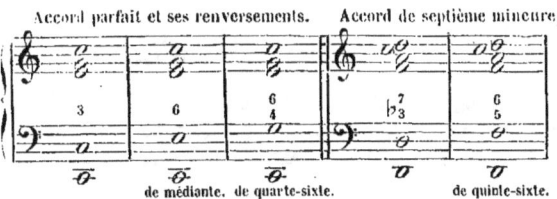

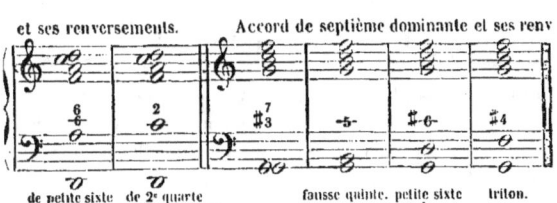

Les chiffres servent aussi à indiquer les différentes mesures employées dans la musique, ainsi que les diverses décompositions qui en dérivent.

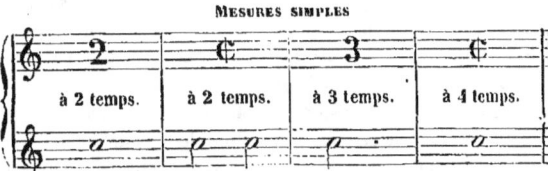

MESURES DÉRIVÉES A TROIS TEMPS.

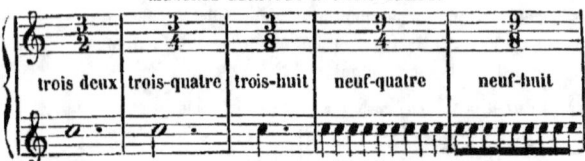

MESURES DÉRIVÉES A QUATRE TEMPS.

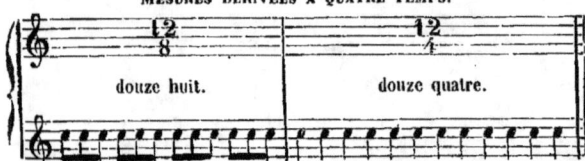

CHIFFRER, *v. n.* — C'est écrire sur les notes fondamentales certains chiffres ou caractères distinctifs, qui indiquent les accords que ces notes doivent comporter selon la place qu'elles occupent, conformément aux règles du contre-point. (Voy. CHIFFRE et les fig.)

CHIFFRES, *s. m. pl.* — A diverses époques plus ou moins rapprochées on a essayé de renouveler le système, lui-même renouvelé des Grecs, de J.-J. Rousseau, qui consistait à substituer aux sept notes de la gamme, *ut, ré, mi, fa, sol, la, si,* les sept premiers nombres arithmétiques 1, 2, 3, 4, 5, 6, 7, dans le but ou sous le prétexte de rendre plus populaire un art tel que la musique, qui a besoin d'être mis à la portée de toutes les classes de la Société et de toutes les intelligences. Vers 1814, Pierre Galin employa cette notation, non pas comme système absolu et exclusif, mais comme moyen transitoire, pour arriver à la lecture de la notation usuelle, et à cette fin il dut faire subir au système de Rousseau quelques modifications qui tendaient à le rendre plus praticable. Ses élèves et continuateurs furent MM. de Geslin, Aimé Lemoine, Ed. Jue, Mainnebeau, Busset et autres ; mais presque tous reculèrent peu de temps après devant les difficultés sans nombre qui s'opposaient à l'adoption générale d'un mode de notation tout nouveau, qui ne tendait à rien moins que renverser l'ancien, c'est-à-dire à opérer dans la lecture de la musique une véritable révolution. Toutefois,

MM. Aimé Paris et Émile Chevé, qui entrèrent plus tard dans l'enseignement (Aimé Paris vers 1835 et Émile Chevé vers 1842), voulurent reprendre, continuer et compléter l'écriture en chiffres rétablie par Galin en 1814, et malgré tous leurs efforts, le système en resta là, parce qu'aucun sacrifice typographique n'avait été fait pour le conserver, le propager et le perpétuer.

Aujourd'hui il n'en sera plus de même, et grâce au *Panthéon musical* publié par M. A. Vialon, graveur et musicien tout à la fois, si le système Galin a quelques chances de succès et d'avenir, les élèves qui ont appris à lire la musique ainsi notée, auront à leur disposition un vaste répertoire de morceaux choisis parmi les œuvres de nos meilleurs compositeurs lyriques.

CHIPHONIE, CYFOINE ou SYMPHONIE, s. f. — Instrument qui, d'après Laborde, fut en grande vogue sous Charles VI. Il pense que c'était un instrument de percussion, semblable à une espèce de tambour ouvert d'un côté comme un crible, et que l'on frappait avec des baguettes.

CHIROGYMNASTE, s. m. — Petit gymnase portatif des doigts à l'usage des jeunes pianistes. C'est un assemblage de neuf petits appareils gymnastiques, destinés à donner de l'extension à la main et de l'écart aux doigts, comme aussi à augmenter et à égaliser leur force. Par son usage, les doigts acquièrent de la flexibilité et de l'agilité. Cette ingénieuse machine, approuvée et recommandée par les meilleurs professeurs de Paris, a été inventée tout récemment par M. C. Martin, facteur de pianos, qui en a laissé le dépôt à Paris, chez M. Simon Richault, éditeur et marchand de musique.

CHIROPLASTE, s. m. — Autre petit mécanisme pour donner de l'agilité aux doigts, à l'usage des jeunes pianistes. On en doit l'invention à M. Latour.

CHŒUR, s. m. — Troupe de musiciens qui chantent ensemble. — Morceau de musique à plusieurs voix et à trois ou quatre parties dont on multiplie les doublures à volonté. — Partie de l'Église romaine où l'on chante l'office divin. — Dans les tragédies des anciens, nombre d'acteurs qui chantaient soit dans le cours de la pièce, soit dans les entr'actes.

CHŒUR (ENFANT DE). — On appelait ainsi autrefois les jeunes musiciens élevés dans les maîtrises et principalement destinés aux cathédrales pour y remplacer les voix de femmes, plus rares ou plus dispendieuses. Aujourd'hui il n'existe plus de maîtrises ; mais comme l'on chante toujours au lutrin et que l'on exécute dans les églises des grand'messes en musique, il y a encore des *enfants de chœur*. Plus d'un grand musicien commença sa carrière par cet emploi subalterne, et durant un siècle au moins, l'art musical en France, passant sans scrupule du sérieux au plaisant et du sacré au profane, n'eut que la maison de Dieu pour alimenter le théâtre.

CHORAL, E, *adj*. — Qui appartient au chœur. (Voy. CHANT CHORAL.)

CHORÈGE, s. m. — On appelait ainsi chez les Grecs celui qui conduisait les chœurs et dirigeait la musique dans leurs théâtres. Ce mot répond à l'expression consacrée de nos jours et mise en usage déjà depuis plusieurs siècles : *chef d'orchestre*.

CHORÉGRAPHE, s. m. — Celui qui montre les pas et les figures dans un corps de ballet.

CHORÉGRAPHIE, s. f. — L'art de noter les pas et les figures dans une troupe d'opéra à laquelle se joint un corps de ballet. (Voy. DANSE, BALLET, MESURE, CADENCE, etc.)

CHORÉGRAPHISTE, s. m. — Musicien qui compose de la musique de bal et de danse, telle que des quadrilles, des valses, des polkas, etc.

CHORION, s. m. — Nom grec d'une certaine musique ou composition musicale qui se chantait en l'honneur et le jour de la fête de Cybèle.

CHORISTE, *s. des deux genres.* — Celui ou celle qui chante dans les chœurs à l'église ou à l'opéra. — Chantre qui, revêtu de la chape donne toutes les intonations au lutrin. — Espèce de sifflet dont on se servait autrefois pour donner le ton à l'orchestre ou dans les concerts. (Voy. Diapason.)

CHORODIDASCALE, *s. m.* — Directeur des chœurs chez les anciens Grecs.

CHORADIE, *s. f.* — Vieux mot qui signifiait musique vocale exécutée par un chœur ou par plusieurs voix formant *chorus*, par opposition à *monodie* qui était consacré au chant à une seule voix.

CHORUS, *s. m.* — Mot latin francisé qui signifie chœur. Faire *chorus*, c'est répéter en chœur et à l'unisson ce qui vient d'être chanté par une seule voix.

CHRESIS ou CHRESÈS. — Une des parties de la mélopée des Grecs, celle qui apprenait à disposer l'ordre et la progression des sons, de manière à ce qu'il en résultât une mélodie agréable. Cette partie de leur système musical était subdivisé en trois autres parties qu'ils appelaient : *Agoge, Euthia* et *Anacamptos*. (Voy. ces mots.)

CHRONOMÈTRE, *s. m.* — Espèce de monocorde que l'on fait résonner à l'aide d'un petit clavier semblable à celui du piano, pour apprendre à accorder cet instrument. Il a été inventé en 1827 par M. Raller, facteur de pianos, à Paris. — On donne quelquefois aussi ce nom au *métronome*. (Voy. ce mot.)

CHROMATIQUE, *adj. et subs. des deux genres.* — Genre de gamme qui procède par demi tons consécutifs, contrairement à la gamme diatonique, qui procède par tons pleins. *Genre chromatique, gamme chromatique*, etc.

GAMME CHROMATIQUE AVEC DIÈSES.

GAMME CHROMATIQUE AVEC BÉMOLS.

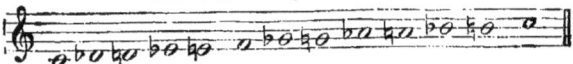

CHROMATICO - ENHARMONIQUE, *adj. des deux genres.* — Genre qui procède tout à la fois par ordre chromatique et enharmonique.

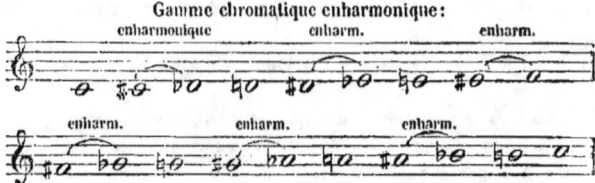

Gamme chromatique enharmonique:

CHUTE, *s. f.* — Sorte d'agrément du chant et des instruments qui consiste à glisser en cadence d'une note à une autre, soit plus basse, soit plus élevée (Voy. APPOGIATURE, BRODERIES, etc.)

CIRCOLO MEZZO. — On appelait ainsi autrefois une sorte d'agrément du chant composé de quatre petites notes formant un *demi-cercle*, procédant conjointement comme le *groupe*. (Voy. ce mot.)

CITHARE, *s. f.* — Espèce de guitare très-ancienne. Elle avait six cordes de métal qui faisaient résonner à vide les notes suivantes: *sol, ré, si, sol, ré, mi.* Son nom lui vient de citheron, montagne habitée par les muses.

CITHARÈDE, *s. m.* — Les anciens Grecs appelaient ainsi le chanteur qui s'accompagnait sur la cithare. (Voy. CITHARISTIQUE.)

CITHARÉDIE, *s. f.* — (Voy. CITHARISTIQUE.)

CITHARISTE, *s. des deux genres.* — Celui ou celle qui jouait de la cithare. (Voy. CITHARISTIQUE.)

CITHARISTIQUE, *adj. et subs. des deux genres.* — Genre de musique très-ancienne, appropriée à la cithare. A ce genre, dont Amphion avait été le créateur, fut substitué le genre lyrique, après l'invention de la lyre. Platon distinguait trois espèces de musique : 1° celle qu'on obtenait par le moyen des instruments à vent ; 2° celle qu'on obtenait au moyen de la bouche et de la main qu'il appelait *citharédie* ou l'art du *citharède* ; 3° celle qu'on obtenait au moyen de la main seulement, qu'il appelait *citharistique* ou l'art du *citharisle*.

CITHAROÏDE. — Chanson avec air qu'on accompagnait de la cithare.

CLAIRON, *s. m.* — Petite trompette qui sonne à l'octave aigu de la trompette ordinaire. Il n'est guère plus d'usage aujourd'hui qu'en poésie. — Jeu d'orgue qui imite cet instrument.

CLAIRON-CHROMATIQUE. — Sorte de trompette à pistons, perfectionnée de nos jours par nos principaux facteurs d'instruments de cuivre. Il y en a de six dimensions ou diapasons différents, savoir : le *clairon-chromatique*, contre-basse ; le *clairon-chromatique*, basse ; le *clairon-chromatique*, baryton ; le *clairon-chromatique*, alto ; le *clairon-chromatique*, contre-alto, et le *clairon-chromatique*, soprano.

Le premier *clairon-chromatique* fut inventé et exécuté en Prusse par M. Moritz, de Berlin, d'après les conseils de M. Wieprecht. Telle est l'origine du sax-horn de M. Sax. Il est d'autant plus illustre qu'il descend d'une nombreuse et ancienne famille.

CLARABELLA. — Sorte de jeu d'orgues.

CLAVECIN ACOUSTIQUE. — Perfectionnement d'un nommé Verbès, de Paris, à l'aide duquel, vers le milieu du siècle dernier, il imitait sur le clavecin divers instruments à corde et à vent.

CLAVECIN ANGÉLIQUE. — Ce système fut un premier acheminement vers le piano. Il se distinguait du clavecin primitif et de l'épinette en ce que ses cordes, au lieu d'être pincées par des becs de plume de corbeau, étaient touchées par de petits marteaux revêtus d'un morceau de cuir ; ce qui commença à donner à cet instrument des sons plus agréables et plus doux.

CLAVECIN A ARCHET. — Plusieurs systèmes de clavecins à

archet parurent successivement vers la fin du dernier siècle. Celui-ci avait des cordes de boyau attaquées par un archet mis en action par le moyen d'une roue.

CLAVECIN DOUBLE. — Cet instrument n'était pas autre chose qu'un clavecin ayant deux claviers réunis l'un à côté de l'autre, de manière à ce que deux personnes pouvaient jouer en même temps.

CLAVECIN ÉLECTRIQUE. — C'était un instrument dans lequel le son était produit par la matière électrique. Son clavier touché dans l'obscurité produisait des sons accompagnés d'étincelles de feu.

CLAVECIN OCULAIRE. — Cette invention est due, dit-on, au père Castel, qui l'apporta en France au dix-huitième siècle. Il avait supposé que les sept couleurs primitives pouvaient se rapporter aux sept notes de la gamme, et avait construit une sorte de clavecin qui découvrait aux yeux chacune de ces couleurs, suivant que les doigts attaquaient telles ou telles touches du clavier.

CLAVICITHERIUM, *s. m.* — Espèce de harpe à clavier dont les cordes en boyau étaient posées verticalement. (Voyez CLAVI-HARPE.)

CLAVICOR, *s. m.* — Espèce de cor à pistons. Il fut inventé par un nommé Guichard, facteur de Paris. C'est lui du moins qui, l'un des premiers, en a exécuté en France.

CLAVICORDE, *s. m.* — Cet instrument de musique, d'origine allemande, diffère du clavecin en ce que ses cordes, au lieu d'être pincées, comme à celui-ci, par une plume, sont heurtées par une petite lame de laiton; c'est la première et la plus ancienne origine du piano. — Il existe un autre clavicorde dont M. Kaufman, de Dresde, est l'inventeur, et qui produit des sons filés dans le genre de l'harmonium ou de l'harmonica sur verres.

CLAVI-CYLINDRE, *s. m.* — C'est un instrument de musique dont les sons se produisent par la rotation d'un cylindre en verre, qui tourne sur les cordes. Il a été inventé par Chladni, de Vittemberg, en 1808, et perfectionné en 1819.

CLAVIER, *s. m.* — Rangée de touches d'un orgue, d'un piano, d'un clavecin, d'une épinette, etc. — On donne aussi ce nom à

l'échelle générale des sons qui comprend dans leur étendue la portée de toutes les clefs réunies.

CLAVIER-TRANSPOSITEUR. — Au moyen de ce nouveau clavier, dit Grégorien, toute personne, même un enfant, peut en quelques heures jouer sur l'orgue toute espèce de plain-chant, d'après vingt-cinq dominantes unisoniques.

CLAVI-HARPE ou **CLAVIHARPE**, *s. m.* — Sorte de *clavicitherium* ou *harpe à clavier*. Instrument de musique qui a la forme et les sons de la harpe. On en joue à l'aide d'un clavier comme le piano. MM. Dietz et Second en furent les inventeurs en 1819.

CLAVI-LYRE ou **CLAVILYRE**, *s. m.* — Instrument à clavier dans le genre du claviharpe; il fut inventé vers 1820, en Angleterre, par Bateman.

CLAVI-ORGUE ou **CLAVIORGUE**, *s. m.* — Sorte de clavecin avec un ou plusieurs jeux d'orgue.

CLAQUEBOIS, *s. m.* — Instrument composé d'un certain nombre de bâtons de différentes dimensions, et produisant chacun une note différente. On les fait résonner et on y joue des airs en les frappant avec deux baguettes.

L'Encyclopédie méthodique donne à cet instrument le nom de *Patouille*, nom assez disgracieux à l'oreille pour que nous nous croyons légitimement autorisé à ne pas le conserver dans un Dictionnaire de musique. On l'appelait autrefois *Régale*, *Échelette*, etc., dont il n'est du reste qu'un moderne perfectionnement. (Voyez ces deux derniers mots avec les figures qui les accompagnent.)

CLARINETTE, *s. f.* — Instrument à vent inventé en 1690 par Jean-Christophe Denner, de Nuremberg. C'est l'un des plus importants de tous, non-seulement dans l'harmonie et dans la musique militaire, où il tient le premier rang, comme partie aiguë et chantante, mais encore dans les orchestres de concerts et au théâtre où il occupe aussi une place très-essentielle. La *clarinette* ressemble un peu au hautbois pour sa forme et par son doigter; mais elle est infiniment au-dessus de lui par l'ampleur et par la beauté des sons. Son étendue est de près de quatre octaves, et les notables perfectionnements qu'elle a reçus depuis peu, font d'elle aujourd'hui,

sans contredit, le premier et le plus utile de tous les instruments à vent.

CLARINETTE ANCIENNE.

CLARINETTE A CLEFS MODERNE.

CLARINETTE BASSE. — Clarinette à **11** clefs et à bec recourbé, destinée à remplacer avec avantage le basson. En voici les divers modèles :

CLARINETTE BASSE (Système Widmann.)

CLARINETTE A BEC RECOURBÉ (Système Sax.)

On fait aujourd'hui des clarinettes à **13** et même à **14** clefs, et de cinq dimensions différentes, qui sont : la clarinette *omnitonique*; la clarinette en *mi* b; la clarinette basse, droite; la clarinette basse recourbée, et la clarinette contre-basse *mi* b.

CLARINETTISTE, *s. des deux genres.* — Musicien qui joue de la clarinette.

CLAVECIN, *s. m.* — Instrument à cordes dont on joue, ou plutôt dont on jouait au moyen d'un clavier qui faisait mouvoir des morceaux de plume de corbeau, destinés à pincer ses cordes de métal de différentes dimensions, à peu près comme celles du piano. Les premiers *clavecins* furent, dit-on, introduits en France dans le quinzième siècle. Quelques-uns les reportent au onzième siècle, et en attribuent l'invention à Gui d'Arezzo. Cet instrument a été entièrement abandonné pour le *piano-forté*. (Voy. PIANO, RAVALEMENT, etc.)

CLEF, *s. f.* — C'est un des signes les plus importants de la musique. La *clef* se place au commencement de la portée pour déterminer le degré d'élévation que doit occuper dans le clavier général, la musique instrumentale ou vocale que l'on veut écrire. Il existe en musique trois sortes de *clefs*, dont on se sert selon que les instruments ou les voix que l'on désire faire entendre sont plus ou moins graves ou aigus. Ces trois sortes de *clefs* sont : la *clef* de *sol* ; la *clef* d'*ut* ou *do*, et la *clef* de *fa*, dont une *clef* de *sol* ; quatre *clefs* d'*ut* et deux *clefs* de *fa* ; c'est-à-dire qu'on en compte autant qu'il y a de notes dans la musique ; de telle sorte que sur la même ligne de la portée on pourrait au besoin indiquer les sept notes de la gamme naturelle : *do, re, mi, fa, sol, la, si*. On employait autrefois une seconde *clef* de *sol*, sur la première ligne ; mais on l'a depuis longtemps supprimée comme inutile, attendu qu'elle n'était qu'une répétition de celle de *fa* sur la quatrième ligne. On se sert de la *clef* de sol sur la seconde ligne pour les instruments aigus ; des quatre *clefs* d'*ut* pour les voix de femme ou de ténor ; et des deux *clefs* de *fa* pour les voix et les instruments graves.

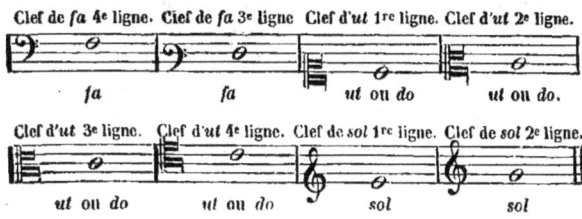

CLEF, *s. f.* — Dans quelques instruments à vent, tels que la

flûte, la clarinette, le basson et autres, on appelle *clefs* les petites pièces de métal qui servent à ouvrir ou fermer sur le tube les petits orifices accessoires où les doigts ne pourraient atteindre. Le système de *clefs* qui a été adopté depuis quelques années pour quelques-uns de ces instruments, a beaucoup contribué à leur perfectionnement.

— Petit instrument de fer à l'aide duquel on monte les cordes du piano. — On donnait autrefois ce nom aux touches des épinettes; c'est de là qu'est venu le mot *clavier*, et après lui, *clavecin*.

CLEF-DU-CAVEAU, *s. f.* — On appelle ainsi un recueil d'airs de toutes sortes à l'usage des chansonniers français, amateurs, auteurs de vaudevilles et de tous les amis de la chanson. Celui publié sous ce nom par les éditeurs Janet et Cotelle, contient plus de deux mille airs, rondes, chœurs, cavatines, rondeaux, contredanses, valses, canons, marches, nocturnes, etc., etc.

CLEPSYDRE, *s. m.* — Espèce d'orgue hydraulique chez les Grecs. On l'appelle aussi *hydraulicon*. L'invention en est due à Clepsydius.

CLIQUETTE, *s. f.* — Sorte d'instrument fait de deux os ou de deux morceaux de bois que l'on place entre les doigts, et dont on tire quelques sons mesurés, en les agitant l'un contre l'autre, comme les castagnettes.

CLOCHE, *s. f.* — Instrument de métal dont les sons se produisent à l'aide d'un *batail* ou *battant* suspendu contre ses parois intérieures. On s'en sert quelquefois, surtout en Allemagne, dans les musiques militaires, où l'on en réunit sous la même main un certain nombre de diverses dimensions, produisant au moins les sept notes de la gamme, et sur lesquelles on exécute des accords et des solos. Les Latins l'appelaient et les Italiens l'appellent encore aujourd'hui *campana*, parce que les premières *cloches* vinrent, dit-on, de la Campanie. (Voy. CARILLON.)

CLOCHETTE, *s. f.* — Petite cloche. De petits corps sonores tels que clochettes, grelots, etc., sont aujourd'hui souvent employés dans les musiques militaires et dans les orchestres. Mais indépendamment du chapeau-chinois qui leur doit tout l'effet bruyant dont il est susceptible, on les retrouve encore dans certains jeux d'orgues, dans les pédales du piano, etc., etc.

CODA, *s. m.* — *Queue.* C'est une espèce de période finale que l'on place à la fin de certains morceaux de musique instrumentale, et principalement des airs variés, afin de les terminer d'une manière plus décisive et plus éclatante.

COLACHON, *s. m.* — Sorte de mandoline à long manche, très en vogue dans certaines contrées de l'Italie. Cet instrument a six cordes comme la guitare, et l'on en joue, soit avec les doigts, soit avec une plume taillée en forme de cure-dent.

Le modèle qui suit a été pris sur un original qui figure dans la collection de M. Clapisson.

COL-ARCO ou **CON L'ARCO**, *avec l'archet*.— Indication pour la musique de violon, viole, violoncelle, contre-basse, etc., qui signifie qu'après avoir pincé les cordes avec le pouce de la main droite, il faut reprendre l'archet et filer les sons. (Voy. Signes.)

COLISON, *s. m.* — Instrument de percussion et à cordes de boyaux que l'on fait vibrer au moyen de petites baguettes en bois dur. Il a été inventé en Pologne vers le commencement du dix-huitième siècle.

COLISSONCINI ou **COLOCONCINI**, *s. m.* — Espèce de mandoline à très-long manche et à deux cordes, dont on se servait encore au dernier siècle dans le royaume de Naples. C'est l'origine du colachon qui n'en est qu'un perfectionnement. (Voy. Colachon et la figure qui l'accompagne.)

COLLECTE, *s. f.* —Sorte d'oraison que le prêtre officiant chante à la messe avant l'épître.

COLOPHANE, *s. f.* — On appelle ainsi un résidu de la résine distillée et qui sert à frotter les crins des archets de certains instruments à cordes, tels que violons, violoncelles, etc. La colophane a pris son nom de la ville de Colophone, en Ionie, où elle a été fabriquée pour la première fois.

COLORIÉ, E, *adj*. — Quelques personnes emploient ce terme dans le langage musical. Elles appellent musique *coloriée* celle que le compositeur s'est efforcé de varier dans ses effets, dans son expression et dans ses nuances.

COLORIS, *s. m.* — Degré d'expression que le chanteur doit imprimer à sa voix selon les sentiments imposés par la situation.

COMMA, *s. m.* — C'est le plus petit des intervalles sensibles. Il fut imaginé en 324 avant Jésus-Christ, par Aristoxène de Tarente, disciple d'Aristote. Les musiciens ont appelé improprement le *comma* quart de ton ; il n'y a pas de rapport aussi simple entre le ton et le *comma*. Ainsi le ton majeur vaut en commas majeurs...... **9,481**
et le ton mineur.................................... **8,481**

Le *comma* est en réalité la différence qui existe entre le ton majeur et le ton mineur. On peut voir dans ce Dictionnaire, au mot *intervalle*, que la valeur de celui-ci n'est pas autre chose que le rapport qui existe entre le nombre de vibrations correspondant à deux tons donnés. Or, la différence entre deux intervalles s'obtient en divisant la fraction qui représente le plus grand par celle qui représente le plus petit. Ainsi, par exemple :

9/8 qui est le rapport du ton majeur divisé par 10/9, qui est le rapport du ton mineur, égale 81/80, qui est le rapport du comma.

Rameau, dans son *Traité d'harmonie*, arrive au *comma* d'une autre manière. Si nous montons de douzième en douzième à partir de l'*ut*, nous aurons les notes suivantes :

Ut, sol, ré, la, mi, représentées par les nombres **1, 3, 9, 27, 81**.

Si nous montons d'abord d'une dixième à partir d'*ut*, ce qui nous donnera *ut, mi*; puis de quatre octaves à partir de ce *mi*, nous aurons :

ut, mi, mi, mi, mi, mi,
1, 5, 10, 20, 40, 80.

Dans les deux cas, nous aurons monté de quarante-huit degrés. La première marche nous conduira à un *mi*, représenté par... **81**
La deuxième...................................... **80**
Or, la différence entre les deux *mi* est le *comma majeur*.

On distingue aussi deux autres *commas*, le *comma maxime* ou *comma* de Pythagore.

$$\frac{531441}{524288}$$

C'est l'excès du *si* ♯ obtenu en prenant la douzième quinte d'*ut* sur l'*ut* naturel, obtenu en prenant la septième octave de l'*ut* qui a servi de point de départ dans la marche précédente ;

Et enfin le *comma mineur* : celui-ci est égal à :

$$\frac{2048}{2025}$$

C'est l'excès du demi-ton majeur sur le ton mineur.

Quelques musiciens appellent ces *commas : comma syntonique* et *comma diatonique*.

COMACHIOS. — Sorte de nome pour les flûtes chez les anciens Grecs.

COME SOPRA. — Comme ci-dessus.

COMES. — Écho, redite ou répétition d'un thème de fugue exprimé dans un autre ton.

COMIQUE, *s. m.* — Le comique est cette partie de la mélodie d'un opéra ou d'une scène lyrique dans lesquels le compositeur a pris à tâche d'exprimer par certaines tournures musicales gaies, vives et animées, les passions les plus intimes et les plus populaires de la vie humaine. — *Adj. des deux genres.* — Genre *comique*, scène *comique*, opéra *comique*. Grétry, l'un des plus féconds de nos compositeurs dramatiques, peut être cité comme modèle dans l'art difficile de grimer la musique.

COMIQUE, *adj. des deux genres.* — Plaisant, qui prête à rire, etc. — *Chanson comique*, genre de chanson ou de chansonnette qui est en très-grande vogue depuis quelque temps. Exciter le rire et disposer l'auditeur à la bienveillance en provoquant sa bonne humeur, tel a été sans doute le but de ceux qui ont mis les premiers à la mode dans nos concerts ce genre de musique grotesque, genre auquel l'Italie a donné naissance. Ce sont le plus ordinairement des

pièces mêlées de scènes drôlatiques, de chants parlés et même de simples récits sans vocalisation. Il n'y a guère plus aujourd'hui à Paris de concert ou de matinée musicale qui ne soient joyeusement couronnés d'un ou plusieurs de ces morceaux, dont M. Levassor est un des plus habiles interprètes.

COMIR, s. m. — Les *comirs* étaient autrefois dans certaines contrées méridionales, et notamment en Provence, des chanteurs comiques, des histrions, qui débitaient dans les villes la musique des troubadours.

COMMISSURE, s. f., de *commissura*. — Mot latin qu'on employait autrefois en musique pour exprimer certaine union harmonique de sons.

COMODO. — Commodément, avec aisance. (Voy. MOUVEMENT.)

COMPENSATEUR, s. m. — C'est un mécanisme au moyen duquel, en tournant un petit bouton qui allonge spontanément les coulisses des pistons dans certains instruments de cuivre, on les met aussitôt d'accord avec le ton dans lequel on veut jouer. Ce nouveau système donne à l'exécutant le moins expérimenté la faculté de jouer de son instrument avec le plus de justesse qu'il est possible. On en doit le perfectionnement à M. Gautrot.

COMPLAINTE, s. f. — Sorte de chanson ou romance populaire d'un genre pathétique. Son sujet est ordinairement le récit de quelque histoire lamentable, et son caractère doit être simple et naïf.

COMPLÉMENT, s. m. — Le *complément* d'un intervalle est l'intervalle qui lui manque pour arriver à l'octave. Ainsi, par exemple, la tierce peut être le *complément* de la sixte; la quarte de la quinte, etc.

COMPLIES, subs. fem. pl. — La dernière des sept heures canoniales, dont les prières se chantent après vêpres, dans l'église romaine.

COMPONIUM, s. m. — Instrument dont le mécanisme, par une combinaison admirable dont les secrets sont morts avec son auteur, improvisait des variations inépuisables, au dire de Catel lui-même, qui en fit dans le temps son rapport à l'Institut. Ce mécanisme était appliqué à un orgue d'une remarquable beauté. L'inventeur de ce

singulier instrument, qui le fit connaître vers 1820, est un mécanicien hollandais nommé Vinkel.

COMPOSÉ, E, *adj.* — Ce mot a plusieurs applications en musique. On appelle intervalles *composés* : 1° ceux qui peuvent être divisés en plusieurs moindres intervalles. Ainsi, par exemple, la quinte est *composée* de deux tierces, la tierce de deux secondes, etc.; 2° ceux qui passent l'étendue de l'octave, tels que la neuvième, la dixième, la douzième, etc., etc.; 3° on appelle aussi quelquefois mesures *composées* celles qui sont marquées par plusieurs chiffres, mais que l'on nomme aussi plus judicieusement mesures *divisées*. (Voy. ce mot.)

COMPOSÉ (Chant.) — (Voy. Chant figuré.)

COMPOSER, *v. a.* — Imaginer, créer de la musique nouvelle pour tel ou tel instrument, ou pour plusieurs instruments réunis, appliquer de la nouvelle musique à telles ou telles paroles données. (Voyez ci-après Compositeur, etc.)

COMPOSITEUR, *s. m.* — Musicien qui compose de la musique, selon les règles de l'harmonie et du contrepoint. On peut les diviser en plusieurs classes de genres bien différents, qui sont : 1° les *compositeurs dramatiques*, c'est-à-dire ceux qui travaillent pour l'opéra; 2° les *symphonistes*, ou ceux qui composent des symphonies; 3° ceux qui ne composent que des trios, des quatuors, des quintetti, etc., etc., et que nous appellerons *instrumentalistes ;* 4° les *théoriciens* ou *didacticiens*, c'est-à-dire ceux qui composent des méthodes, des solfèges ou autres traités concernant l'enseignement de la musique ; 5° les compositeurs de musique de bal et de danse, que nous appellerons *chorégraphistes*; et enfin les *romanciers*, *mélodiciens*, *chansonniers*, c'est-à-dire ceux qui composent des romances, des mélodies, des chansons, etc., etc. (Voy. Musique.)

COMPOSITION, *s. f.* — L'art du compositeur ou son œuvre lui-même. Ce mot, parmi les artistes musiciens, est souvent employé comme synonyme de musique. (Voy. Compositeur, Génie, Harmonie, Contre-Point, etc.)

CON-BRIO. — Avec vivacité, bonne grâce, force et éclat. (Voyez Mouvement.)

CONCERT, *s. m.* — On appelle ainsi toute réunion de musiciens,

artistes ou amateurs, appelée à exécuter des morceaux de musique vocale ou instrumentale, tels que des ouvertures et des symphonies, des concertos, des duos, des trios, des chœurs, avec accompagnement de piano ou d'orchestre. Le choix de ces morceaux, le bon goût des exécutants, un habile chef pour diriger les chanteurs et les instrumentistes, appelés à faire de toutes ces parties réunies un ensemble plus ou moins parfait, telles sont les conditions indispensables à observer pour arriver au but qu'on se propose d'atteindre dans ces sortes de réunions; car elles ne souffrent pas la médiocrité, et la pire chose au monde, après un concert d'amateurs, c'est un mauvais concert. — En Italie, un concert se nomme *Academia*.

CONCERT SPIRITUEL. — Celui où l'on n'exécute que des motets, des oratorios et des morceaux de musique d'église; mais où la musique d'opéra, dite musique profane, est exclue rigoureusement.

CONCERTANT, E, *adj.* — Ce mot s'emploie adjectivement dans certaines spécialités de musique où deux ou plusieurs instrumentistes exécutent alternativement le chant, les *solo* et les *traits*. *Duo concertant, symphonie concertante.*

CONCERTÉ, E, *adj.* — Qui se chante avec accompagnement de l'orchestre. Un *psaume concerté*, une *messe concertée*.

CONCERTER, *v. a.* et *n.* — Vieux mot qui signifiait autrefois faire sa partie dans un concert. Il veut dire encore quelquefois aujourd'hui, répéter un morceau de musique pour se préparer à l'exécuter.

CONCERTINA ou CONCERTINE, *s. f.* — Instrument à anches libres et à clavier, de la famille des accordéons. On en trouve de très-bonnes chez MM. Alexandre et fils, et chez M. J. Jaulin.

CONCERTINISTE, *s. m.* — Musicien qui joue de la concertine.

CONCERTINO, *s. m.* — Petit *concerto*. — On donne aussi ce nom en Italie, à la partie du premier violon destinée au chef d'orchestre, dans laquelle se trouvent marqués tous les passages obligés des instruments.

CONCERTISTE. — *subs. des deux genres.* — Celui ou celle qui joue ou qui chante dans un concert.

CONCERTO, *s. m.* — Mot italien francisé. On appelle *concerto*

une sorte de pièce de musique composée pour tel ou tel instrument, et destinée à être exécutée par un seul musicien principal que tout le reste de l'orchestre accompagne, *sotto voce* ; ces sortes d'exécutions exigent beaucoup de talent et sont ennemies de la médiocrité. On dit au pluriel des *concertos*. (Voy. FRANCISER.)

CONCORDANT, *s. m.* — Nom que l'on donnait autrefois au genre de voix que l'on appelle aujourd'hui baryton. C'était la partie vocale qui tenait l'intermédiaire entre la basse et la taille ou ténor, et qui les réunissait même quelquefois toutes deux.

CONCOURS, *s. m.* — On appelle *concours musical* cette sorte de tournoi spirituel où les jeunes artistes musiciens, instrumentistes ou compositeurs, viennent lutter de science, de verve ou de talent, à l'effet d'établir leur supériorité musicale, soit dans l'exécution, soit dans la composition. L'*Annuaire musical*, revue annuelle de la musique, a ouvert plusieurs concours de ce genre. — C'est aussi une réunion de connaisseurs jurés dans laquelle une place vacante, soit dans un théâtre, soit dans une académie, est mise aux voix après l'essai des concurrents.

CONDUIT, *s. m.* — C'est dans l'orgue le tube conducteur à l'aide duquel le vent passe des soufflets dans les sommiers.

CONDUITE, *s. f.* — *Conduite* se dit en musique de cet ordre, de cette direction et de cet enchaînement qu'il faut savoir établir dans la disposition d'une composition musicale. C'est l'art de lier, de coordonner et d'agencer une idée principale avec les idées accessoires qui en dérivent, de telle sorte que toutes ces parties réunies ensemble avec art, constituent un tout identique et homogène. (Voy. UNITÉ.)

CON ESPRESSIONE. — Avec expression. (Voy. MOUVEMENT.)

CON GUSTO. — Avec goût. (Voy. MOUVEMENT.)

CONFITEBOR TIBI DOMINE. — Psaume. On en distingue quatre, écrits en quatre tons différents, savoir : le premier qui se chante le dimanche à vêpres ; le second le jour de la circoncision ; le troisième le jour de l'ascension ; et le quatrième aux vêpres des morts.

CONJOINT, E, *adj.* — Degré *conjoint*, intervalle *conjoint*. En musique, on donne ce nom aux notes qui se suivent immédiate-

ment dans l'échelle diatonique, par opposition au mot *disjoint* qui s'applique à celles séparées entre elles par des intervalles plus ou moins éloignés, tels que la tierce, la quarte, la quinte, la sixte.

Dans la musique des Grecs, ce mot s'applique aussi au système de leurs tétracordes, qui se divisaient en deux catégories, les *conjoints* et les *disjoints*. Quand deux tétracordes successifs étaient disposés de telle manière que le son le plus aigu du premier était le même que le son le plus grave du second, comme les deux suivants :

$$\underbrace{si \quad ut \quad ré \quad mi} \quad \underbrace{fa \quad sol \quad la}$$

On les appelait tétracordes *conjoints;* mais quand le son le plus aigu du premier différait du son le plus grave du second :

$$\underbrace{mi \quad fa \quad sol \quad la} \quad \underbrace{si \quad ut \quad ré \quad mi}$$

on les nommait alors disjoints.

CONQUE, *s. f.* — Coquille en spirale qui, suivant la mythologie, servait de trompette aux tritons.

CONSERVATOIRE, *s. m.* — C'est le nom que l'on donne aux grandes écoles spéciales de musique, parce que ces sortes d'établissements publics sont destinés à propager et à *conserver* l'art dans sa théorie et dans sa pratique.

Le *Conservatoire de musique* de Paris ne date que de 1789, époque de réforme et de transformation en toutes choses. Quelques années auparavant, en 1784, le baron de Breteuil avait établi, aux Menus-Plaisirs, l'*École royale de chant et de déclamation*, destinée à former des élèves pour le Grand-Opera, qui antérieurement et jusqu'à cette époque avait recruté ses chanteurs dans les maîtrises des cathédrales. Gossec, Méhul et Chérubini furent les premiers chefs de cet établissement, qui a rendu les plus grands services à l'art et formé, sous les divers maîtres qui l'ont dirigé depuis, une multitude d'excellents chanteurs et d'habiles instrumentistes. Le *Conservatoire impérial de musique et de déclamation* a son siége à Paris, rue du Faubourg-Poissonnière, 15. Il compte aujourd'hui plus de 400 élèves. C'est M. Auber qui en est le directeur.

CONSONNANCE, *s. f.* — Dans son acception la plus étendue,

ce mot représente l'accord de deux ou plusieurs sons dont l'union plaît à l'oreille. — Dans une acception moins générale, mais plus théorique, il s'applique à tout intervalle consonnant. Les intervalles consonnants sont la tierce, la quinte, la sixte et l'octave. Les intervalles dissonnants sont la seconde et la septième. Quant à la quarte, comme elle n'est qu'un renversement de la quinte, elle devrait être considérée comme *consonnance;* mais son effet étant beaucoup moins agréable que celui de la quinte, il vaut mieux la classer parmi les dissonnances. Il y a deux sortes de *consonnances*, les parfaites et les imparfaites. Les *consonnances* parfaites sont celles dont l'intervalle ne varie point, telles que la quinte et l'octave ; les *consonnances* imparfaites, celles qui peuvent être modifiées et devenir majeures ou mineures, telles que la tierce et la sixte. (Voy. ACCORD.)

CONSONNANT, E, *adj*. — On appelle intervalle *consonnant*, accord *consonnant* ceux qui ne produisent que des consonnances ou ne sont composés que de consonnances. (Voy. CONSONNANCE.)

CONSONNANTE, *s. f*. — Instrument qui tient du clavecin et de la harpe. C'est la table d'harmonie du clavecin posée verticalement sur un piédestal et pincée avec les doigts. Cet instrument, dont on attribue l'invention à l'abbé Dumont, n'est plus d'usage aujourd'hui : il avait quelque rapport avec le *psalterion*. (Voyez ce mot.)

CONSTANT ACCORD (PIANO A). — (Voyez CONTRE-TIRAGE).

CONTRAIRE, *adj*. — En termes de contrepoint, les mouvements *contraires* sont ceux par lesquels une partie suit une marche ascendante, tandis que l'autre descend, et *vice versâ*, par opposition aux mouvements *directs*, dans lesquels les parties harmoniques montent ou descendent également.

CONTRALTO, *s. m*. — Voix de femme ou de castrat, intermédiaire entre le *soprano* ou voix aiguë de femme, et le *ténor* ou voix aiguë d'homme.

CONTRASTE, *s. m.* — Tout le charme et toute l'expression de la musique consiste dans l'emploi des *contrastes*, c'est-à-dire du rapprochement ménagé avec art des *forte* et des *piano*.

CONTRE-BASSE, *s. f.*, autrement dit VIOLONAR, *s. m.* — Grosse basse des violons, dont les notes exécutées sur la clef de *fa*, comme au violoncelle, sonnent l'octave au-dessous de celui-ci. Elle n'a que trois cordes, qui procèdent par quinte à partir du *sol* grave. (Voy. VIOLONAR.)

CONTRE-BASSE EN CUIVRE ou BASSE-MONSTRE. — Un des plus graves et des plus volumineux de tous les instruments de cuivre qui aient pu jusqu'à ce jour être adoptés pour la musique militaire. Le modèle suivant n'en est qu'une réduction et n'est rapporté ici que pour en indiquer la forme. C'est M. Besson, facteur d'instruments de cuivre à Paris, qui en est l'inventeur. Le même facteur a fait aussi, pour l'Exposition universelle de 1855, une pièce de ce genre qui surpasse en grandeur toutes ses aînées. (Voy. TROMBOTONNAR.)

CONTRE-BASSON, *s. m.* — Instrument en cuivre à quinze clefs et à anche, avec pavillon évasé. Il sonne l'octave inférieure du basson. On le trouve à Paris, chez Schubert, successeur de Adler, facteur d'instruments à vent.

CONTRE-CHANT, *s. m.* — (Voy. CONTREPOINT.)

CONTREDANSE, *s. f.* (*country-dances*). — L'étymologie de ce mot est anglaise. C'est le *tutti* de la danse, c'est-à-dire la danse à huit, à seize et quelquefois même à trente-deux personnes, et qui, depuis un demi-siècle environ qu'elle nous est venue d'Angleterre pour détrôner le menuet et autres pas de caractère qu'on dansait alors, est encore en grande vogue aujourd'hui dans les bals et dans

les salons français. Elle se note à 2/4 ou à 6/8 et se divise en deux reprises de huit mesures chacune. Cette danse est le plus souvent composée de quatre figures ainsi désignées : le *pantalon*, l'*été*, la *trénisse* et la *pastourelle*, suivies de galops, rondes, etc. On l'appelle aussi et plus communément *quadrille*.

CONTRE-PARTIE, *s. f.* — Partie de musique opposée à une autre, ou plus particulièrement chacune des deux parties séparées d'un duo.

CONTREPOINT, *s. m.* — On donne ce nom à la science de la composition musicale, autrement dite *harmonie*. L'étymologie de ce mot vient de ce qu'autrefois les notes ou signes des sons étaient de simples *points*, et qu'en écrivant plusieurs parties ces points étaient placés l'un sur l'autre ou l'un *contre* l'autre.

On distingue plusieurs sortes de *contrepoints* principaux, lesquels se subdivisent encore entre eux. Les deux *contrepoints* principaux sont : — 1° le *contrepoint* simple ou *syllabique*, lequel n'est autre chose que le *faux-bourdon* (voyez ce mot); — 2° le *contrepoint* double, c'est-à-dire celui dont les deux parties principales, celle du chant et celle de la basse, peuvent se renverser réciproquement.

CONTREPOINTISTE, *subst. des deux genres.* — Celui ou celle qui s'exerce dans la science du *contrepoint*. (Voyez ce mot.)

CONTRE-SENS, *s. m.* — On commet un *contre-sens* en musique, soit dans la composition, soit dans l'exécution, toutes les fois que l'on émet ou que l'on exprime une pensée contraire à celle qui doit être rendue en réalité.

CONTRE-SUJET, *s. m.* — Partie de la fugue qui vient après le sujet et qui par conséquent se chante avec la réponse. (Voy. Fugue.)

CONTRE-TEMPS, *s. m.* (Mesure a). — On appelle ainsi, en musique, la mesure dans laquelle on pose sur le temps faible et où l'on glisse sur le temps fort. — Air à *contre-temps*, passage à *contre-temps*, ceux dans lesquels les cadences sont préparées sur le *frappé* de la mesure et effectuées sur le *levé*.

CONTRE-TIRAGE, *s. m.* — Nouveau système, applicable aux pianos à cordes verticales et demi-obliques, au moyen duquel l'instrument tient l'accord un an et plus au ton du diapason. Plu-

sieurs facteurs en renom, MM. Montal, Domeny, Colin et autres, se disputent l'honneur de ce procédé utile et ingénieux qu'ils appliquent de diverses manières et qui a même valu aux deux premiers l'approbation de plusieurs jurys d'examen et la médaille d'or. Toutefois, quelques facteurs prétendent (et ceux que nous venons de nommer n'en disconviennent même pas) que la première pensée de ce procédé est due à un simple ouvrier nommé Baquier. Il faut rendre ici à chacun ce qui lui est dû et surtout ne pas oublier, même dans son obscurité, le talent modeste qui s'efface. Du reste, diverses combinaisons dans le même but ont été tentées avant et après celle-ci par M. Érard et par d'autres facteurs que nous pourrions nommer à cette occasion si la matière n'avait pas déjà été épuisée ailleurs. Toutefois l'on pourrait encore citer le nouveau système d'attache de cordes par M. Limonaire, lequel est un des plus invariables contre la détension, et celui d'un ingénieur-mécanicien très-connu, M. Laborde, qui, dans son piano à *constant accord*, s'applique à attacher l'extrémité supérieure de chaque corde, non à une cheville fixe, ainsi que cela se pratique ordinairement, mais au petit bras d'un levier dont les deux bras sont dans le rapport de 15 à 1. Le grand bras de ce levier est adapté à un ressort en hélice en fil de fer ou de laiton, lequel à son tour est attaché à un point fixe placé vers la base de la face postérieure de l'instrument. Il résulte de cette combinaison que lorsque la corde du piano s'allonge, soit par l'élévation de la température, soit par le choc réitéré des marteaux, le ressort se raccourcit et vient compenser la perte de tension que la corde a subie par l'une des causes ci-dessus indiquées.

COPIER, *v. a.* — *Copier* un morceau de musique, c'est le transcrire sur du papier réglé, avec toutes les notes, toutes les marques et toutes les figures que porte le modèle.

COPISTE, *s. m.* — Celui dont la profession est de copier la musique. On l'appelait autrefois *noteur*.

CORPS, *s. m.* — (Voy. CORPS DE RECHANGE.)

COR, *s. m.* — Instrument à vent et de cuivre, formé d'un long tube arrondi, sans autres ouvertures que l'embouchure et un pavillon très-évasé, par lequel la main droite, selon sa position, forme

les divers tons de la gamme et leurs accessoires. On l'appelle aussi *cor de chasse*. (Voy. TRANSPOSITEUR.)

COR ANGLAIS, *s. m.* — Instrument à vent de la famille du hautbois; il a la forme d'une clarinette recourbée. Il fut inventé dans le dernier siècle par Joseph Ferlendès, de Bergame. Il sonne à la quinte du hautbois, et l'on s'en sert à l'orchestre, principalement dans les *solo*, lorsqu'il faut exprimer certains passages tendres et mélancoliques.

COR DE CHASSE. — (Voy. COR.)

CORDE, *s. f.* — Les *cordes* de la lyre des Grecs furent d'abord fabriquées en fils de lin dont on attribue l'invention à Linus, qui inventa aussi, dit-on, l'art de filer les boyaux des animaux pour en former des cordes d'instruments. — Aujourd'hui les *cordes* des instruments de musique, tels que le violon, le violoncelle, la harpe, le piano, la guitare et autres, sont de trois espèces différentes, selon les notes qu'elles doivent représenter ou les différentes tables d'harmonie auxquelles on les applique. Les sons qu'elles produisent sont plus ou moins graves en raison de leur longueur, de leur diamètre et de leur tension. Pour les instruments à manche et pour la harpe, elles sont en boyau ou en soie filée recouverte d'un léger fil de métal; pour le piano, le clavecin, le tympanon et autres, elles sont de laiton ou d'acier. Quelques facteurs se sont appliqués à perfectionner la fabrication de celles-ci. De ce nombre on peut citer M. J. Devaquet, inventeur breveté des cordes dites *galvanisées* inoxidables à l'air. — On appelle aussi *cordes* les différents tons ou différentes notes de la voix humaine ou de l'échelle musicale.

COR DE BASSET, *s. m.* — Instrument de cuivre qui unit à la douceur de ses sons quelque chose de sombre et de mélancolique. Il a la forme d'une clarinette recourbée, et son doigter est à peu près le même. C'est une espèce de *cor anglais*. (Voyez ce mot.)

CORDE MOBILE, *s. f.* — Les Grecs appelaient *cordes mobiles* les deux cordes moyennes de leur tétracorde, parce qu'elles s'accordaient différemment, selon les genres ou modes.

CORDE SONORE, *s. f.* — Toute corde tendue, si elle est sonore, peut dans ses vibrations produire tous les tons qui constituent l'accord parfait fondamental.

CORDE STABLE, *s. f.* — Les Grecs appelaient *cordes stables* les deux cordes extrêmes de leur tétracorde dont le ton ne changeait jamais. Ils les appelaient ainsi en opposition des deux cordes moyennes qui pouvaient s'accorder différemment.

COR D'HARMONIE, *s. m.* — Nouveau *cor* à piston tout nouvellement perfectionné pour la musique militaire. (Voy. TRANSPOSITEUR.)

CORDIER, *s. m.* — Espèce de petite queue en bois à laquelle les cordes du violon, du violoncelle, etc., sont attachées près du chevalet.

CORDOMÈTRE, *s. m.* — Petite machine en cuivre qui sert à mesurer la grosseur des cordes afin de maintenir l'accord d'un instrument dans un degré égal de force et de sonorité.

CORNE, *s. f.* — Les premiers instruments de musique furent des cornes de bœuf ou d'autres animaux.

CORNE DE SIGNAL, *s. f.* — Espèce de cornet en cuivre à l'usage des chemins de fer.

CORNEMUSE, *s. f.* — Instrument champêtre dont se servent les bergers de certaines montagnes. On en tire des sons aigres et nazillards à l'aide de trois chalumeaux adaptés à une outre remplie de vent. L'un de ces chalumeaux ne fait entendre qu'une note, dite *bourdon*, c'est celle de la basse ; l'autre, nommé *petit bourdon*, fait entendre la dominante, et le troisième est percé de trois trous, à l'aide desquels on peut moduler quelques airs. Cet instrument s'appelle aussi *musette*. Les Romains d'autrefois l'appelaient *utricularium* ou *tibia utricularis*.

CORNET, s. m. — L'un des plus anciens de tous les instruments de musique. Il est fait en corne et percé de plusieurs trous.

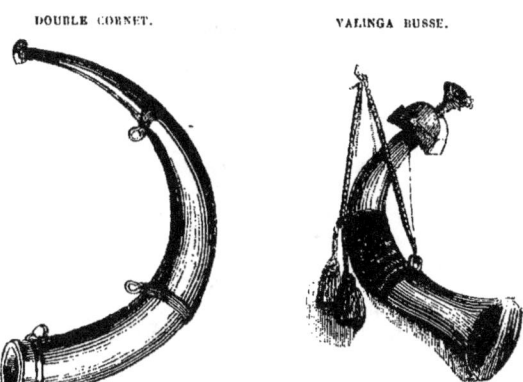

DOUBLE CORNET. VALINGA BUSSE.

CORNET A BOCAL, s. m. — Sorte de petit serpent avec six trous et une clef. (Voy. BASSE DE CORNET.)

CORNET ACOUSTIQUE, s. m. — Instrument qui donne la faculté de l'ouïe aux personnes chez lesquelles l'organe auditif est affaibli.

CORNET A PISTONS, s. m. — Nouvel instrument destiné à remplacer avantageusement la trompette, dans les notes aiguës et dans les passages chromatiques que lui facilite le mécanisme de ses clefs. Il est devenu aujourd'hui indispensable à l'orchestre, et plus précieux encore dans les musiques militaires. Ce perfectionnement, l'un des plus importants de ceux que l'industrie et la science instrumentale ait à signaler, est dû à Stolzel, né à Scheibenberg, en Saxe, le 17 septembre 1773. Spontini, directeur général de la musique du roi de Prusse, l'introduisit en France en 1826. Toutefois, malgré la puissante recommandation de l'illustre auteur de la *Vestale*, cette intéressante importation n'eut pas d'abord en France la vogue et le succès auxquels elle devait s'attendre, et son entier développement n'eut lieu que quelques années après, grâce aux soins intelligents d'un habile facteur, M. Antoine Halary, qui acheva d'en

populariser l'usage sous l'inspiration et d'après le nouveau système de M. Meifred, professeur de cor à pistons au Conservatoire.

CORNET DE RÉCIT, CORNET D'ÉCHO, jeux d'orgues.

CORNET MODÉRATEUR. (Voy. MODÉRATEUR.)

CORNET TROMPE, *s. m.* — Nouvelle trompette inventée par M. Sax.

CORNETTO-BASSETTO. — Sorte de clarinette anglaise avec pavillon en cuivre, ayant quelque rapport avec le cor anglais. C'est le nom italien du *cor de basset*. (Voyez ce mot.)

CORNISTE, *s. des deux genres.* — Celui ou celle qui joue du cor.

CORNO BASSO, *s. m.* — Instrument en cuivre à six trous, avec clefs, ayant la forme du basson. On en fait aussi en ébène.

CORPS DE MUSIQUE, *s. m.* — Il se dit surtout pour les harmonies militaires, musiques de ville ou autres compagnies de musiciens qui se bornent aux instruments à vent. Les autres corps de musiciens instrumentistes où il entre des instruments à cordes, prennent le nom d'orchestre. (Voy. ce mot.)

CORPS DE VOIX, *s. m.* — On appelle ainsi le degré de force et d'étendue où peut atteindre une voix.

CORPS D'HARMONIE, *s. m.* — C'est ainsi qu'on appelle quelquefois un accord complet, tel que l'accord parfait, l'accord de septième, etc., etc.

CORPS DE RECHANGE, *s. m.* — Pièces que l'on change dans quelques instruments à vent pour en élever ou baisser le ton. (Voy. RECHANGE.)

CORPS SONORE. — On donne ce nom en musique à tout corps qui peut rendre un son distinct.

CORRECT, E, *adj.* — On appelle ouvrage *correct*, en langage musical, tout œuvre exempt de fautes de composition, c'est-à-dire qui ne pèche pas contre les règles de la mélodie ou du contrepoint.

COR RUSSE, *s. m.* — Instrument en cuivre à une seule note de plusieurs octaves. Les Russes en ont de sept tons différents pour représenter les sept notes de la gamme; et ils composent ainsi une sorte d'orgue humain, à l'aide duquel ils exécutent des fanfares magnifiques.

CORYBANTE, *s. m.* — Espèce de jongleur très-renommé chez les anciens Phrygiens. — Plus tard, nom que l'on donna aux anciens prêtres de Cybèle qui célébraient les fêtes de cette déesse en dansant, et en agitant leurs têtes avec des gestes frénétiques.

CORYPHÉE, *s. m.* — Chef de chœur chez les anciens. Ce mot a conservé chez nous la même signification; c'est le nom que l'on donne dans nos théâtres d'opéras au principal choriste qui dirige les morceaux d'ensemble.

COULÉ. *adj.* pris substantivement comme terme de musique. Le *coulé* n'est pas autre chose que la note *coulée* par l'action du passage de cette note à une autre ou successivement, en les liant entre elles sans les piquer ou les détacher. Le *coulé* se pratique sur les instruments à archet en glissant celui-ci sur la corde, et en continuant à le tirer ou à le pousser. Sur les instruments à vent, il s'exécute en prolongeant la même inspiration. Enfin, même sur les instruments à clavier et quelques instruments à cordes, tels que le piano, la harpe et la guitare, en évitant de piquer les notes et en glissant sur elles aussi légèrement qu'il est possible. Tant sur les uns que sur les autres instruments il ne faut pas en abuser, parce que son usage rop fréquent produirait de la monotonie. Le *coulé* s'indique par un trait arqué en forme de liaison qui embrasse toutes les notes sur lesquelles il doit être exécuté. (Voy. LIAISON.)

notes coulées.

COUP D'ARCHET. — Manière d'attaquer la corde avec l'archet. C'est sans contredit la qualité la plus importante à acquérir pour jouer du violon, du violoncelle ou d'autres instruments de la même famille.

COUP DE LANGUE. — Manière d'attaquer la note avec la langue et le souffle dans les instruments à vent, tels que la flûte, la clarinette, le hautbois, le basson et autres. La netteté, la pureté, la justesse des sons, telles sont les qualités rares et difficiles à obtenir, et surtout à réunir dans le jeu de ces sortes d'instruments.

COUPE, s. f. — Disposition des diverses parties qui composent un air ou tout autre morceau de musique.

COUPLET, s. m. — C'est le nom que l'on donne vulgairement à chacune des parties ou divisions du petit poème nommé romance, chanson, chansonnette, barcarolle, ballade, etc., mis ou destiné à être mis en musique. Les couplets des romances, chansonnettes, barcarolles, nocturnes, etc., ne sont guère qu'au nombre de trois ou quatre au plus; mais les chansons en comptent quelquefois davantage. Dans les unes et les autres ils sont chantés sur le même air; seulement la valeur des notes et la coupe des mesures peut varier de l'un à l'autre, selon le sens des mots et la longueur des sons. Il convient alors d'en indiquer les changements par une différente annotation.

Dans les cantates, chants patriotiques ou autres poèmes d'un style plus élevé, les couplets prennent le nom de *strophe* ou de *stance*. (Voy. ces mots.)

COURANTE, s. f. — Sorte de danse à trois temps, que l'on dansait autrefois dans les bals avec l'allemande.

COURTAUD, s. m. — Espèce de basson raccourci, avec six trous et six petits tubes servant de conduits à l'air.

CRÉCELLE, s. f. — Sorte de moulinet de bois dont on se sert au lieu de cloches le jeudi et le vendredi de la semaine sainte. — On nomme aussi *crécelle* un instrument criard, composé de deux plaques de fer ou de laiton comme la cymbale, et dont se servent certains villageois provençaux pour accompagner le fifre et le tambourin, dans leurs farandoles. (Voyez le mot CYMBALES et les figures qui l'accompagnent.)

86 CRO

CREDO, *s. m.* — L'une des parties les plus importantes d'une messe en musique. — On en compte trois dans le rituel : 1° celui des *semi-double*; 2° celui de la *messe de Dumont*, et 3° celui des *solennels mineurs*.

CREMBALE, *s. f.* — (CREMBALA) ou CREMBALAUM, *s. m.* — Instrument de percussion chez les anciens Romains. C'était, suivant Athénée, une espèce de castagnettes d'airain; car il rapporte que les *crembales* étaient propres à accompagner les danseuses et les chants des femmes, qui les faisaient résonner elles-mêmes avec les doigts. Cet instrument a quelque rapport avec la *rabana* des Indiens. (Voy. ce mot et la figure qui l'accompagne.)

CRESCENDO. — En augmentant. (Voy. SIGNES.)

CREUSOIR, *s. m.* — Outil de lutherie sur lequel l'ouvrier affermit la table et l'instrument de musique pour le creuser.

CRIN-CRIN, *s. m.* — Mauvais violon de bastringue ou de guinguette.

CROCHE, *s. f.* — Le quart d'une blanche ou la moitié d'une noire. Il faut donc huit croches pour une ronde, c'est-à-dire pour remplir une mesure à deux temps larges ou à quatre temps. (Voy. au mot VALEUR.)

CROCHES LIÉES. — On appelle ainsi les *croches* qui en effet sont liées ensemble par un seul trait de plume, au lieu d'être détachées. C'est quelquefois et le plus souvent, pour la facilité de la copie ou de la gravure, qu'elles sont ainsi marquées dans la musique instrumentale; mais dans la musique vocale c'est ordinairement pour indiquer qu'elles doivent être exécutées d'un seul coup de gosier.

CROCHET, *s. m.* — Signe d'abréviation qui se marque sur la

Arpéges.

queue d'une note par une petite ligne transversale, et qui en fait autant de croches que comporte la valeur. Ainsi un crochet sur la blanche en fait quatre croches, sur la noire deux, etc. Si le crochet est double, on n'a qu'à doubler ce nombre et à compter par doubles-croches.

CROMA ou CROME. — Ancien nom de la croche. (Voyez CROCHE.)

CROMORNE (KRUMMHORN), s. m. — Espèce de cor allemand, semblable à une corne de bœuf tordue, et percée de quatre trous dans sa partie inférieure.

CROQUE-NOTE, s. m. — Terme de mépris ou de dérision que l'on donne à certains musiciens instrumentistes, qui lisent avec facilité et exécutent de même les passages les plus difficiles, mais sans goût, sans expression et sans sentiment.

CROTALE, s. m. — Espèce de castagnettes en métal dont se servaient les prêtres de Cybèle. C'est à tort que quelques auteurs ont confondu cet instrument avec le sistre.

CRUSCITIROS, s. m. — Air de danse avec accompagnement de flûte, chez les anciens Grecs.

CUVETTE, s. f. — La *cuvette* est cette partie de la harpe qui sert de base à l'instrument, et à laquelle sont adaptées les pédales.

CYLINDRE, s. m. — Rouleau de bois armé de petites dents de laiton ou d'acier qui marquent les notes en ouvrant les tuyaux de l'orgue de Barbarie ou autres instruments à manivelle, et remplacent ainsi en eux les doigts de l'organiste qui fait mouvoir les touches du clavier.

CYLINDRE A ROTATION. — Mécanisme nouvellement adapté aux pistons des instruments de cuivre, afin d'en amoindrir la course et en rendre le jeu plus vif et plus élastique, surtout dans l'emploi des cadences. M. Gautrot a perfectionné ce système à l'aide d'un nouveau ressort très-ingénieux.

CYMBALE, s. f. — Chez les Anciens, sorte d'instrument très-retentissant, à peu près semblable à nos *cymbales* d'aujourd'hui, mais plus concaves et plus creuses, et dont on se servait dans les fêtes de Cybèle. — Aujourd'hui, *cymbales*, au pluriel, sont deux

bassins de métal arrondis, creux dans le milieu et aplatis vers les bords, que l'on tient, l'un de chaque main, à l'aide d'une courroie, en les frappant ou en les effleurant l'un contre l'autre. On s'en sert principalement dans les musiques militaires.

CYMBALES ORDINAIRES. CYMBALES DES SACRIFICES.

CYMBALES TRIANGULAIRES
à anneaux retentissants.

CYMBALES, DITES DE PROVENCE.

Voici un modèle de *cymbales chinoises*, qu'on appelle aussi *schalis*.

CYMBALUM ou **CYMBALON**. — Instrument de percussion des anciens Grecs; il était en métal comme nos cymbales. (Voy. Cymbale.)

CZAKAN, *s. m.* — Sorte de flûte allemande, en forme de canne.

 Quatrième lettre de l'alphabet. — Deuxième note de la gamme naturelle, autrement dite, chez les Latins : D, *la*, *sol*, *ré;* chez les Italiens : D, *la*, *sol*, et chez les Français : D, *la*, *ré*. — Cette lettre sert aussi d'abréviation dans plusieurs cas, tels que ceux-ci : D. *dolce*, *doux;* P. D., *piano dolce* : D. C., *da capo*, *recommencez*, etc., etc.

DACAPO, ou mieux **DA CAPO**, D. C. — Ce mot italien se traduit par celui-ci de notre langue : *recommencez*. Cette indication en musique s'exprime aussi et plus souvent par deux points :, surtout lorsqu'il ne s'agit que de recommencer une petite période ou quelque phrase musicale de huit mesures, comme dans les valses, quadrilles, etc. (Voy. Signes.)

DACTYLE, *s. f.* — Sorte de danse grecque que l'on exécutait dans les jeux pythiques. — Les Grecs appelaient aussi *dactyles*

idéens certains pas de danse que Cadmus faisait exécuter par ses corybantes sur le mont Ida.

DACTYLION, *s. m.* — Mécanisme inventé par M. Henri Herz pour donner à ses jeunes élèves de l'agilité, de la dextérité, de la force et de la souplesse dans le doigter du piano. (Voy. CHIROGYMNASTE.)

DAIRE, *s. m.* — Instrument persan qui a quelque rapport avec notre tambour.

DANEFORICA, *s. f.* — C'était l'hymne que les anciens Grecs faisaient chanter par les vierges, au temple d'Apollon, dans la cérémonie où leurs prêtres y consacraient les lauriers des vainqueurs.

DANSE, *s. f.* — Mouvement du corps exercé en cadence et au son d'un ou plusieurs instruments. — L'air lui-même qui fait danser. — Réunion de danseurs dans un ballet d'opéra ou dans un salon. (Voy. BALLET.)

DANSE AUX FLAMBEAUX. — On appelait *danse aux flambeaux*, dans le seizième siècle, certaines danses de caractère, telle que la pavane espagnole, que les dames de la cour, sous Charles IX et Henri IV, avaient coutume de danser tenant un flambeau à la main.

DANSE D'OURS. — On appelle ainsi ces sortes d'airs villageois, tels que ceux exécutés sur la musette ou la vielle, dans lesquels on entend une sorte de basse continue en pédale.

DÉCACORDE, *s. m.* — Ancienne harpe à dix cordes, dite *harpe de David*. (Voy. LYRE.)

DÉCHANT, *s. m.* (Voy. DISCANT.)

DÉCOMPTER, *v. n.* — En langage musical, chez quelques-uns, c'est descendre ou monter diatoniquement d'une note à l'autre entre deux intervalles ou intonations dont on n'aurait pas pu obtenir le son en voulant aborder la dernière note hardiment et d'un seul saut.

DÉCOUSU, *adj.* — On appelle, en musique, style *décousu*, celui d'une composition qui manque d'unité et dont les pensées ne se lient point ou se lient mal entre elles. L'art musical, aussi bien que l'art poétique, exige impérieusement *que le début, la fin répondent au milieu*, et que l'ensemble le plus parfait règne entre toutes les parties d'un morceau.

DEGRÉ, *s. m.* — Distinction ou différence de chaque note de l'échelle diatonique, selon sa position sur les lignes ou dans les espaces de la portée musicale. Dans la gamme de *do* naturel, par exemple, *do* est le premier degré, *ré* le second, et ainsi de suite jusqu'au *si*, qui est naturellement le septième.

La mélodie marche par *degrés conjoints* lorsqu'elle monte ou descend diatoniquement, c'est-à-dire d'une note à l'autre; elle marche par *degrés disjoints* quand elle procède par mouvements de tierce, de quarte, de quinte, etc.

DÉMANCHEMENT, *s. m.* — (Voy. DÉMANCHER.)

DÉMANCHER, *v. n.* — C'est, sur les instruments à cordes et à manche, tels que le violon, l'alto, le violoncelle, etc., retirer la main gauche de sa position naturelle pour la porter sur le manche, vers les notes aiguës. Il arrive quelquefois, dans certains passages où il convient de donner plus d'expression au chant ou aux sons plus d'identité, que l'on parcourt des octaves entières sur la même corde; c'est alors qu'il faut nécessairement *démancher* (*smanicare*). (Voy. POSITION.)

DEMANDE, *s. f.* — On appelle quelquefois ainsi, dans la fugue, le sujet que l'on donne à imiter et dont l'écho ou l'imitation se nomme *réponse*. (Voy. FUGUE.)

DEMI-JEU. — *A demi-jeu*. Terme que l'on emploie quelquefois, dans les compositions de musique instrumentale, pour remplacer les mots italiens *sotto voce*, *mezzo voce*, *mezzo forte*, etc. (Voy. SIGNES.)

DEMI-MESURE, *s. f.* — La moitié d'une mesure lorsque le nombre de temps de celle-ci est de nombre pair, comme la mesure à deux temps, la mesure à quatre temps, la mesure à 6/8, etc.

DEMI-PAUSE, *s. f.* — Silence de la moitié d'une pause, laquelle

FIGURE DES VALEURS.

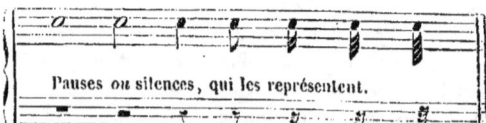

Pauses *ou* silences, qui les représentent.

pause. demi-pause. soupir. demi- quart huitième seizième
 soupir. de soupir. de soupir. de soupir.

pause représente la valeur d'une mesure à quatre temps. La valeur de ce silence équivaut donc à celle d'une blanche.

DEMI-SOUPIR, *s. m.* — Silence dont la durée répond à la valeur d'une croche ou à la moitié d'un soupir. (Voyez la figure ci-dessus.)

DEMI-TEMPS, *s. m.* — La moitié d'un temps; durée à remplir, soit par un soupir, soit par une croche, dans les mesures à deux, trois ou quatre temps.

DEMI-TON ou SEMI-TON, *s. m.* — A peu près la moitié d'un ton ou d'un degré diatonique. Il y en a de deux sortes : le *demi-ton majeur* et le *demi-ton mineur*. Les *demi-tons majeurs* sont ceux représentés par deux notes portant le même nom, mais précédées d'un dièze ou d'un bémol; les *demi-tons mineurs* sont ceux représentés par deux notes formant intervalle de seconde et changeant de nom.

Demi-tons majeurs.

Demi-tons mineurs.

DE PROFUNDIS, *s. m.* — *De profundis clamavi ad te, Domine.* Psaume pour les messes de mort. — On en distingue trois dans le rituel : 1° celui que l'on chante le jour de la nativité de N.-S.; 2° celui pour les vêpres des morts; 3° celui pour le jour des obsèques.

DÉRIVÉ, E, *adj.* — *Mesure dérivée, accord dérivé.* On appelle *mesures dérivées* toutes celles qui sont désignées par deux chiffres posés l'un au-dessus de l'autre, telles que $\frac{2}{4}, \frac{3}{8}, \frac{6}{8}, \frac{3}{4}$, etc. Ils servent

MESURES DÉRIVÉES A DEUX TEMPS.

$\frac{2}{4}$	$\frac{6}{8}$	$\frac{2}{2}$	$\frac{6}{4}$
deux quatre.	six huit.	deux-deux.	six-quatre.

DER

à marquer la qualité et la quantité des notes à employer dans la mesure, relativement à la valeur de la ronde. Quand le chiffre de dessus est impair, la mesure se bat à trois temps, et quand il est pair, elle se bat à deux ou à quatre temps. Le chiffre de dessous indique les fractions de la ronde contenues dans la mesure. Pour la mesure à $\frac{3}{8}$, par exemple, ce sont les 3/8mes de la ronde (trois cro-

MESURES DÉRIVÉES A TROIS TEMPS.

$\frac{3}{2}$	$\frac{3}{4}$	$\frac{3}{8}$	$\frac{9}{4}$	$\frac{9}{8}$
trois deux	trois-quatre	trois-huit	neuf-quatre	neuf-huit

MESURES DÉRIVÉES A QUATRE TEMPS.

$\frac{12}{8}$	$\frac{12}{4}$
douze huit.	douze quatre.

ches), qui doivent être compris dans la mesure entière ; pour celle à $\frac{6}{8}$, ce sont les 6/8mes; pour celle à $\frac{9}{8}$, les 9/8mes, et ainsi de suite. — On appelle quelquefois *accord dérivé*, au lieu de renversement, celui qui n'est qu'une déduction ou une décomposition d'un accord principal dont il conserve tous les tons en les changeant de place. Ainsi, par exemple, l'accord de septième de sensible,

si re fa la a plusieurs *dérivés* qui sont : 1° l'accord de

quinte et sixte sensible, composé de tierce mineure, quinte et sixte majeure, *re fa la si;* 2° l'accord de triton avec tierce majeure, composé de tierce majeure, quarte augmentée et sixte majeure, *fa la si re;* 3° l'accord de seconde, composé de seconde majeure, quarte et sixte mineure, *la si re fa*.

Le mot *dérivé* est quelquefois aussi employé substantivement. C'est ainsi, par exemple, que l'on dit : la *mesure à deux temps et*

ses DÉRIVÉS; l'*accord de septième de sensible et ses* DÉRIVÉS ou RENVERSEMENTS.

Accord de septième de sensible et ses dérivés ou renversements.

DÉSACCORDER, *v. a.* — *Désaccorder* un instrument, c'est détruire l'accord ou l'harmonie qui existait dans les rapports de ses sons entre eux. Un instrument peut se *désaccorder* soit volontairement, soit par maladresse, soit par l'usage.

Lorsqu'on *désaccorde* volontairement une guitare ou un violon, c'est-à-dire quand on change le ton d'une ou de plusieurs de ses cordes, exprès pour exécuter certains morceaux arrangés en conséquence, cela s'appelle *scordature*, de l'italien *scordatura*, mot qui, du reste, n'est pas encore passé dans la langue française. (Voy. ce mot.)

DESCENDRE, *v. n.* — Baisser la voix, ou les sons d'un instrument, en procédant de l'aigu au grave.

DESSIN, *s. m.* — En musique, c'est l'invention et la distribution bien ordonnée de chaque partie du sujet.

DESSUS, *s. m.* — On appelle quelquefois ainsi la partie la plus élevée des chanteurs ou des instruments. — Celui ou celle qui chante cette partie. C'est un bon *dessus;* voulez-vous faire le *dessus?* etc., etc.

DESSUS DE VIOLE ou PAR-DESSUS DE VIOLE, que quelques-uns appellent aussi *violonet*. (Voy. ce mot.)

DESSUS DE CORNET, *s. m.* — Ancien instrument à vent fait d'une corne de bœuf avec sept trous.

DÉTACHÉ, E. — *Note détachée.* (Voy. STACCATO.)

Staccato.

DÉTACHÉ, E. — Partie *détachée*. (Voy. SÉPARÉ.)

DEUX-QUATRE. — Mesure à *deux-quatre* $\left(\frac{2}{4}\right)$. On l'appelle ainsi

parce qu'elle renferme deux fois la quatrième partie d'une ronde, c'est-à-dire deux noires ou leur valeur relative. C'est proprement dit la mesure à deux temps. (Voy. Mesure et Dérivé.)

DIACOMMATIQUE. *adj.* — Genre qui consiste dans la différence imperceptible à établir entre certaine note, augmentée d'un demi-ton par un dièse, et celle qui la suit immédiatement, lorsqu'elle se trouve à son tour diminuée d'un semi-ton par un bémol. L'espèce de transition enharmonique qui résulte du passage de l'une à l'autre de ces deux notes, constitue le genre *diacommatique*, peu sensible et peu usité d'ailleurs dans notre système moderne.

DIACOUSTIQUE, *s. f.* — Partie de l'acoustique qui consiste dans les propriétés des sons réfractés, selon qu'ils passent d'un fluide plus épais dans un fluide plus subtil et réciproquement.

DIAGRAMME, *s. m.* — Vieux terme de musique, remplacé aujourd'hui par ceux-ci : *échelle*, *gamme*, *clavier*, *étendue*, etc. (Voy. ces mots.)

DIANE, *s. f.* — Du latin *dies*, jour. Batterie de tambour qui se fait ordinairement dès que le jour paraît. C'est le rappel du lever dans les casernes, dans les places de guerre ou au bivouac. Battre la *diane*, etc.

DIAPASON, *s. m.* — Chez les Grecs, la consonnance de l'octave. — Etendue de l'échelle musicale qu'une voix ou un instrument peut parcourir, depuis le son le plus grave jusqu'au plus aigu de son domaine. — Tables sur lesquelles les facteurs ou luthiers marquent les mesures de leurs instruments de musique et de leurs parties. — C'est aussi un jeu d'orgue.

DIAPASON, *s. m.* — C'est le nom d'un petit instrument en acier à deux branches que l'on fait vibrer pour avoir le *la* sur lequel s'accordent les instruments de musique. Le diapason a depuis le siècle de Louis XIV essuyé de fâcheuses variations qu'il est bien de signaler afin d'en arrêter le cours, si toutefois la chose est possible avec cet esprit de perpétuelle progression et ce caractère inconstant qui distingue notre époque.

Le diapason adopté actuellement à Paris au Conservatoire et aux divers théâtres, donne un *la* qui correspond à 880 vibrations par seconde ; mais son degré d'élévation s'est accru notablement

depuis un siècle et demi. En 1700, le *la*, d'après les expériences de Sauveur, correspondait à environ 810 vibrations par seconde; vers le commencement de ce siècle, il correspondait environ à 855 vibrations par seconde, et aujourd'hui enfin, ainsi que nous venons de le dire, il correspond à 880.

Il est à désirer que cette marche ascendante soit interrompue à tout jamais, et qu'une sorte de décret artistique détermine et fixe définitivement ce point d'arrêt; car le diapason, en un siècle et demi, s'est élevé de plus de trois quarts de ton : aussi telle musique qui se chantait facilement autrefois n'est-elle plus à la portée des chanteurs de notre époque. Les facteurs d'instruments à vent peuvent impunément modifier les dimensions de leurs instruments; mais il n'en est pas de même des instruments à cordes dont on ne peut altérer le diapason qu'en modifiant sensiblement leur facture. A plus forte-raison en est-il ainsi de la voix humaine qui ne peut rendre des sons vraiment agréables à l'oreille qu'à la condition de rester dans les limites que la nature lui a imposées et que l'art parvient rarement à lui faire franchir sans danger.

M. Pfeiffer, directeur gérant de la succursale de la maison Pleyel, s'occupe dans ce moment d'un travail qui a pour but de constater d'une manière claire et précise les diverses variations ou altérations qu'ont subies en France, depuis plusieurs siècles jusqu'à nos jours, les divers diapasons connus et d'en fixer, s'il est possible invariablement, le degré. La maison Pleyel a fait construire à cet effet une échelle graduée où les divers calibres de ces diapasons sont reproduits en réalité et exposés suivant les rapports de leur marche ascendante. M. Pfeiffer est secondé dans cet intéressant travail par M. Lissajou, jeune et savant professeur de physique et acoustique, auquel l'auteur de ce dictionnaire doit aussi quelques communications importantes et d'utiles éclaircissements.

DIAPASON WOLFSOHN. — Petit tube d'environ quatre centi-

mètres de longueur sur dix de diamètre, très-léger et très-portatif, dans lequel on souffle légèrement en l'approchant des lèvres, si l'on veut même sans les toucher, et avec lequel on donne le *la*. Ce nouveau système de diapason, dont M. Wolfsohn, artiste musicien, est l'inventeur, a de grands avantages sur l'ancien, en ce que, lorsqu'ils veulent s'en servir à la bouche, sans même y tenir la main, les musiciens jouant du violon ou d'autres instruments à cordes, peuvent avec lui faire entendre la note tout en se donnant le ton. — M. Wolfsohn est aussi l'inventeur d'un autre diapason un peu plus compliqué mais plus utile encore : celui-ci, qu'il appelle *diapason-cylindre*, est un petit instrument un peu plus large de diamètre que le précédent, et qui, porté à la bouche où on le fait tourner avec la main sur son axe, rend séparément, avec beaucoup de justesse et de précision, les huit notes exactes de la gamme, y compris l'octave.

DIAPENTE, *s. f.* — Nom donné par les Grecs à l'intervalle que nous appelons aujourd'hui quinte naturelle. On l'appelait quelquefois *Dioxie*. — *Diapente* est aussi un jeu d'orgue.

DIAPHONIE, *s. f.* — Chez les anciens Grecs on donnait ce nom à tout accord faux ou à tout intervalle dissonant. — Plus tard ce mot signifiait premier-dessus ou voix de soprano. — Double chant ou composition à deux parties.

DIASCHISMA, *s. m.* — Petit intervalle dont on ne se sert pas dans la musique pratique, mais qui peut se compter dans le calcul des rapports. Sa valeur est comme 2025 : 2048.

DIASPASMA. — On appelait ainsi, chez les anciens Grecs, l'intervalle ou la pause qui marquait une suspension de sens ou une séparation entre un ou plusieurs vers d'un chant.

DIASTALTIQUE. — Le second des trois genres de la mélopée des Grecs. (Voy. GENRE.)

DIASTÈME, *s. m.* — On donnait le nom de *diastème*, chez les Grecs, à tout intervalle simple, par opposition à *système*, qui s'appliquait à tout intervalle composé.

DIATESSARON. — C'est le nom grec de la quarte naturelle.

DIATONIQUE, *adj. et subst. des deux genres.* — Genre de gamme qui procède par tons pleins, en montant ou en descendant, contrairement à la gamme chromatique, qui procède par semi-tons

consécutifs : gamme *diatonique*, genre *diatonique*, etc. — On appelle *genre diatonique-chromatique* celui dont la progression est partie *diatonique* et partie *chromatique*.

DIATONIQUEMENT, *adv*. — Suivant l'ordre diatonique.

DIAULE, *s. f.* — On appelait ainsi la flûte double chez les anciens Grecs.

DIAZEUXIS, *s. f.* — Mot grec qui signifie division, séparation. C'était, dans le système des anciens, le ton qui servait d'intermédiaire entre deux tétracordes disjoints et qui, ajouté à l'un des deux formait une diapente, intervalle qui répondait à notre quarte d'aujourd'hui.

DICORDE, *s. m.* — Espèce de luth ou lyre à deux cordes chez les Égyptiens.

DIDACTICIEN, *s. m.* — On appelle quelquefois *didacticien*, en langage musical, le compositeur théoricien qui compose des méthodes, des solféges ou autres traités touchant l'enseignement de la musique.

DIDACTIQUE, *s. f.* — La *didactique musicale* est la science qui a pour objet l'enseignement de la pratique de l'art musical, de sa théorie et de son histoire.

DIDASCOLOS CYCLIDOS. — Maître de chant et chef de chœur chez les anciens Grecs.

DIDYMÉENNES, *s. f. pl.* — Fêtes grecques que l'on célébrait en l'honneur d'Apollon dans quelques villes de l'Asie mineure. La musique était le principal objet de ces fêtes.

DIDYMÉON. — Nom d'un temple érigé en l'honneur d'Apollon, dans la ville de Milet, et dans lequel les Grecs avaient coutume de célébrer des fêtes et des luttes musicales.

DIEUSEUGMENON. — C'était le nom du quatrième tétracorde du système grec.

DIEUSEUGMENON DIATONOS. — C'était le *ré* clef de sol, au-dessous des lignes, chez les anciens Grecs.

DIÈSE, *s. m.* — Signe de musique qui se marque avec deux petites barres perpendiculaires doublement croisées horizontalement (♯) et qui, placé devant une note, indique qu'elle doit être élevée d'un semi-ton.

Le *dièse* se place accidentellement ou à la clef. Accidentellement, il élève, comme nous venons de le dire, la note d'un demi-ton jusqu'à ce qu'elle soit remise dans son ton naturel par un *bécarre*. Il exerce du moins son action sur cette note pendant toute la mesure. Lorsque le *dièse* est placé à la clef, il agit sur la note qu'il représente dans toute l'étendue du morceau sans la nécessité d'une autre marque partielle, et il détermine le ton dans lequel la musique doit être exécutée. Le premier *dièse* commence par le *fa*, et l'on peut en mettre autant à la clef qu'il y a de notes dans la musique, c'est-à-dire sept, en les plaçant de quinte en quinte, en montant, ou de quarte en quarte en descendant :

<div align="center">

1 2 3 4 5 6 7
fa ut sol ré la mi si

</div>

Le ton se reconnaît en prenant pour tonique la note qui vient immédiatement après le dernier *dièse* Ainsi, par exemple, quand il n'y a qu'un *dièse* à la clef, on est dans le ton de *sol*. A moins que la note placée une tierce au-dessous de ce dernier *dièse* ne soit diésée accidentellement, et alors on se trouve dans le ton mineur du degré qui suit cette note sensible. Par conséquent, lorsqu'il n'y a qu'un *dièse* à la clef, si la note placée une tierce au-dessous du *fa* est diésée, le morceau est en *mi* mineur; lorsqu'il y a deux *dièzes* à la clef, si la note placée une tierce au-dessous de l'*ut* ou *do* est diésée accidentellement, le morceau est en *si* mineur; et ainsi des autres.

Du reste, pour les tons majeurs, l'on peut encore s'éclairer sur le ton dans lequel un morceau est écrit en consultant la dernière note qui le termine, laquelle note s'appelle *tonique,* et qui, surtout prise à la basse, ne trompe presque jamais. (Voy. Ton, Tonique, Clef, Mode, Bémol, etc.)

Modes majeurs avec dièses.

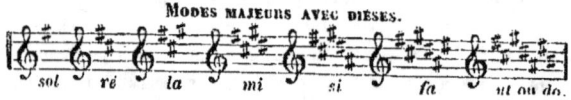

sol ré la mi si fa ut ou do.

DIÉSÉ, E, *adj.* — Qui est affecté d'un *dièse,* note *diésée,*

note frappée d'un *dièse* ou augmentée d'un demi-ton (Voyez Dièse.)

DIÉSER, *v. a.* — Armer une clef de dièses; élever ou augmenter accidentellement une note de la valeur d'un demi-ton. (Voyez Dièse.)

DIÉSIS, *s. m.* — Petit intervalle dont on ne fait pas usage dans la musique pratique, mais qu'on emploie dans les calculs de ses rapports arithmétiques. Sa valeur est comme 125 : 128.

DIÉSIS, *s. m.* — *Dièse.* (Voyez ce mot.)

DIEZEUGMENON, en grec *génitif féminin pluriel*. — Tétracorde *diezeugmenon* ou *des séparés.* C'était le nom que les Grecs donnaient à leur troisième tétracorde quand il était disjoint avec le second.

DILETTANTE, *subst. des deux genres.* — Amateur de musique. Ce mot, d'origine italienne, a passé depuis quelque temps dans la langue française ; aussi disons-nous également au pluriel : des *dilettanti* ou des *dilettantes.*

DIMINUENDO. — En diminuant. (Voy. Signes.)

DIMINUÉ, E, *adj.* — On appelle intervalle *diminué* tout intervalle naturel ou mineur dont on a retranché un demi-ton. Modes *diminués,* modes imparfaits. — Accord de quinte *diminuée,* celui qui est composé de tierce mineure et de quinte *diminuée;* on le marque par un 5 croisé. L'accord de quinte *diminuée* se pose sur la note sensible du mode majeur et sur la deuxième note du mode mineur. (Voy. Accord.)

DIMINUTION, *s. f.* — Division d'une note, plus ou moins longue, en plusieurs autres notes de moindre valeur. — Répétition ou reproduction d'une phrase ou d'un fragment de phrase musicale, représentée par des notes de moindre valeur.

DINAMICA. — On appelait ainsi chez les Grecs la doctrine du mouvement des voix.

DIONYSIES ARCADIQUES. — Fêtes dramatiques et lyriques chez les anciens Romains.

DIOXIE. — (Voy. Diapente.)

DIRECT, E, *adj.* — On appelle mouvement *direct* celui où les parties harmoniques montent ou descendent en même temps, par

opposition aux mouvements *contraires* dans lesquels les parties montent et descendent en sens inverse.

On appelle aussi intervalle *direct* celui qui tire son principe du son fondamental; ainsi, la quinte, la tierce majeure et l'octave peuvent être considérées comme des intervalles *directs*.

DISCANT, s. m. — Mot qui, dans l'ancienne musique, signifiait double chant, et plus particulièrement les parties de plain-chant improvisées que chantaient au lutrin les voix supérieures ou aiguës. Ce terme n'est plus d'usage aujourd'hui.

DISCORD, adj. m. — Qui n'est pas d'accord. Ce mot ne s'emploie qu'au masculin. Ainsi l'on dit : *ce piano est discord, ce violon est discord;* mais on ne dit pas : *cette guitare, cette flûte ou cette vielle est* DISCORDE. Il faut changer la tournure de la phrase et dire : *cette guitare n'est pas d'accord, cette flûte est fausse, cette vielle est désorganisée*, etc. (Voy. DISCORDANT.)

DISCORDANCE, s. f. — Qualité de ce qui est discordant. Il ne faut pas confondre la *discordance* avec la dissonnance; car celle-ci, moyennant certaines préparations ou salvations, est admise en harmonie et peut se pratiquer selon les règles, tandis que l'autre est toujours vicieuse, désagréable, intolérable et irrémédiable par sa nature.

DISCORDANT, E, adj. — État dans lequel se trouvent deux ou plusieurs choses qui ne sont pas d'accord entre elles et dont les rapprochements choquent l'oreille. Ainsi l'on dit : *ces instruments sont discordants, ces voix sont discordantes*. Évitez de dire au singulier : *voix discordante, instrument discordant;* dites plutôt en disant mieux : *voix fausse, instrument faux*, etc.

DISCORDER, v. n. — Être discordant. Ce mot ne s'emploie qu'en fait de musique,

DISDIAPASON, *s. m.* — C'était, chez les anciens Grecs, l'intervalle que nous appelons aujourd'hui double octave ou quinzième.

DISJOINT, E, *adj.* — Degrés *disjoints*, intervalles *disjoints*. En musique, on donne quelquefois ce nom aux notes qui sont séparées entre elles par des intervalles plus ou moins éloignés, en opposition au mot *conjoint* appliqué aux notes, degrés ou intervalles qui se suivent diatoniquement, c'est-à-dire qui sont placés immédiatement selon l'ordre naturel de l'échelle musicale. (Voy. DEGRÉ.)

Ce mot s'applique aussi au système des tétracordes. (Voy. CONJOINT.)

DISJONCTION, *s. f.* — C'était, chez les Grecs, l'intervalle qui séparait la *mèse* de la *paramèse*. (Voyez ces mots.)

DISPOSITION, *s. f.* — On appelle *disposition musicale* cette faculté naturelle qu'ont certaines personnes plutôt que telles autres pour apprendre la musique. On dit en ce sens : *ce jeune homme a de grandes dispositions musicales.*

DISPOSITION DE L'ORCHESTRE. — Manière plus ou moins heureuse de placer les instruments dans un orchestre de concert ou d'opéra. De cette *disposition* dépend souvent le plus ou moins d'effet produit à l'exécution.

DISSONNANCE, *s. m.* — Intonation fausse, sons discordants, et en général tout ce qui blesse l'oreille. — Intervalle dissonnant, interdit en harmonie quand il n'est point préparé ou sauvé. Telles sont la seconde, la septième, la neuvième, etc., et même quelquefois la quarte, quand elle n'est point accompagnée de la sixte. Il existe deux principales sortes de *dissonnances :* 1° la *dissonnance majeure*, qui se sauve en montant, et 2° la *dissonnance mineure*, qui se sauve en descendant. (Voyez ACCORD, DISCORD, CONSONNANCE, INTERVALLE, etc.)

DISSONNANT, E, *adj.* — Qui n'est point d'accord, qui blesse l'oreille. — On appelle quelquefois accord *dissonnant*, intervalle *dissonnant*, ceux qui doivent être classés parmi les *dissonnances*. (Voy. ce mot.)

DITHYRAMBES, *s. m. pl.* — C'étaient, chez les Grecs et chez les Romains, des danses accompagnées de chant et de musique instrumentale, célébrées en l'honneur de Bacchus.

DITON, *s. m.* Intervalle de deux tons ou tierce majeure.

DITTONKLAVIS, *s. m.* — Sorte de clavecin inventé à Vienne au commencement du dix-neuvième siècle par le mécanicien Muller. Cet instrument était composé de deux claviers sonnant à l'octave, ainsi que d'une lyre à cordes de boyau.

DIVERTISSEMENT, *s. m.* — Ce mot a plusieurs significations en musique.

Dans son application générale, il sert à désigner tous ces petits poèmes mis en musique et mêlés de chants et de danses, pour célébrer certaines fêtes particulières. — On appelle ainsi certains morceaux de musique instrumentale, d'un genre léger et facile : airs variés, pots pourris, etc. — On donne aussi ce nom aux passages de la fugue qui servent de transition pour promener le sujet principal dans différents tons relatifs.

DIVISARIUM. Nom latin du quatrième tétracorde des Grecs.

DIVISI. — Dans une partie à deux et principalement dans les parties de violons, lorsque ce mot est marqué au-dessus ou au-dessous de certaines notes indiquant de doubles octaves, il signifie que l'exécution de ces passages doit être divisé en deux entre les deux exécutants, c'est-à-dire que le premier doit faire les notes supérieures et le second les notes inférieures.

DIVISION DES RAPPORTS. — Les intervalles musicaux peuvent être divisés en trois classifications différentes, qui sont : la division arithmétique et la division géométrique.

DIXIÈME, *s. f.* — Octave de la tierce. Son intervalle est de dix tons ou de neuf degrés conjoints. La dixième est majeure ou mineure, comme la tierce, dont elle n'est que la réplique. (Voyez TIERCE.)

DIX-HUITIÈME, *s. f.* — Double octave de la quarte.

DIX-NEUVIÈME, *s. f.* — Double octave de la quinte.

DIX-SEPTIÈME, *s. f.* — Double octave de la tierce.

DIXIT DOMINUS. — Psaume CIX, chanté le dimanche, à vêpres.

DO, *s. f.* — UT. Ce fut, dit-on, Jean-Marie Bononcini qui, le premier en 1673, proposa de substituer la syllabe *do* à la syllabe *ut*, beaucoup trop sourde pour être employée avec avantage dans la solmisation. Il n'y a guère que depuis une vingtaine d'années qu'elle

est adoptée en France. *Do* est donc aujourd'hui à la place d'*ut*, la première note de la gamme naturelle. (Voy. NOTE, MUSIQUE, etc.)

DOFF, *s. m.* — Sorte de tambour de basque, chez les Turcs.

DOIGTER, *s. m.* — Manière d'agiter et de diriger les doigts sur les instruments à clavier, à cordes ou à tube. L'agilité, l'égalité, la dextérité, la précision, sont les qualités précieuses qu'il faut s'efforcer d'acquérir pour être fort instrumentiste et avoir un bon *doigter*. (Voy CHIROGYMNASTE.)

DOLCE. — Mot italien qui, placé au-dessus d'un passage de musique, signifie que les sons doivent en être exprimés avec douceur et ménagement. Ne mettez pas de *s* au pluriel, mais soulignez.

DOLE, *s. m.* — Sorte de grand tambour ou grosse caisse chez les Indiens.

DOMINANTE. *s. f.* — La *dominante* est la quinte au-dessus de la note tonique fondamentale. Elle est ainsi nommée parce qu'elle domine toutes les autres, et plane sur les principaux accords du ton où elle est établie. — La *sous-dominante* est la quarte au-dessus de cette même tonique; et la *sus-dominante* est la sixte au-dessus. (Voy. MODE.)

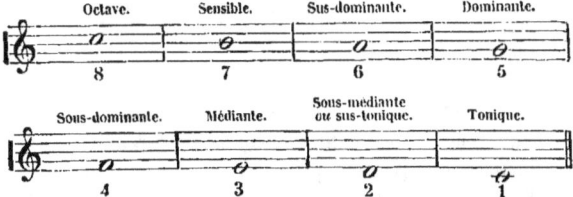

DOMINE SALVUM FAC. — Prière qu'on adresse au Seigneur, vers la fin de l'office après la communion, pour la conservation des jours du chef de l'État.

DONNA. — (Voy. PRIMA DONNA.)

DONNER, *v. n.* — On disait autrefois *donner du cor;* on dit aujourd'hui *jouer* de tous les instruments.

DONNER, *v. a.* — Faire entendre. Cette locution s'emploie quelquefois en parlant d'un chanteur ou d'une cantatrice, pour dire qu'ils font résonner certaines cordes très-basses ou très-élevées de

leur voix. Ainsi l'on dit : ce ténor *donne l'ut* de poitrine ; cette basse-taille *donne* le *fa* d'en bas ; cette cantatrice donne le *mi b* aigu. — Dans un autre sens, en parlant des musiciens qui essayent leurs instruments pour les mettre d'accord, on dit qu'ils se *donnent* le *la : donnez-moi le* LA ; *donnez-moi votre* LA, etc.

DOQUET, *s. m.* — On donne quelquefois ce nom à certaines parties basses de trompette dans les fanfares.

DORIEN, *adj.* — Le mode *dorien* était l'un des modes de la musique des Grecs; c'était le plus sérieux et le plus grave de tous. Il existe un vieux proverbe latin ainsi conçu : *a doro ad phrygium*, et qui signifie *passer sans discernement d'un objet à un autre ;* parce que le mode phrygien était le contraire du *dorien*, c'est-à-dire vif, ardent, fier et impétueux. (Voy. MODE, MUSIQUE.)

DOUBLE-BARRE. — On appelle ainsi les deux lignes verticales qui traversent la portée, à la fin d'un morceau de musique.

DOUBLE-BÉMOL, *s. m.* — Signe qui baisse la note d'un demi-ton de plus que le simple bémol ; il se marque par deux bémols ou double *bb*.

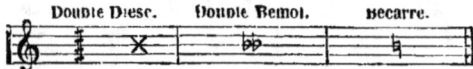

DOUBLE-CROCHE, *s. f.* — La moitié d'une croche, et le quart d'une noire. Il faut donc seize *doubles-croches* pour remplir une mesure à quatre temps. (Voy. au mot VALEUR.)

DOUBLE-DIÈSE, *s. m.* — Signe qui élève la note d'un demi-ton mineur comme le dièse ordinaire, avec cette différence qu'il sert à hausser une note déjà diésée, tel que serait par exemple, le *fa* ♯ qu'il faudrait élever d'un demi-ton pour passer en *sol* ♯. Il se marque alors par une croix ainsi faite ╳ ou par cette même croix entourée de points ⋅╳⋅. (Voy. ACCIDENTS et la fig. à l'article DOUBLE-BÉMOL.)

DOUBLE-OCTAVE, *s. f.* — Intervalle de deux octaves ou d'une quinzième, que les Grecs appelaient *disdiapason*. (Voy. ce mot.)

DOUBLE-PILOTE, *s. m.* — Autrement dit *faux-marteau*. Lors des premiers pianos à trois cordes inventés par Sébastien Érard, le

double-pilote était placé entre la touche et le marteau, afin de rectifier ou modifier l'action de ce dernier.

DOUBLER, *v. a.* — Doubler les parties d'un morceau d'ensemble ou d'une partition, c'est en multiplier les copies et en faire un certain nombre de doublures.

DOUBLETTE, *s. f.* — Jeu d'orgue qui sonne l'octave du *prestant*. (Voy. ce mot.)

DOUBLURE, *s. f.* — Répétition de la copie d'une partie. — Le second ou substitut d'un premier emploi dans une troupe d'opéra.

DOUZIÈME, *s. f.* — Octave de la quinte. Son intervalle est de douze sons ou de onze degrés conjoints. On en compte plusieurs espèces qui se décomposent comme la quinte dont elle est la réplique. (Voy. QUINTE.)

DRAMATIQUE, *adj.* — On donne quelquefois cette épithète à la musique imitative, propre au drame lyrique qui s'exécute dans certains théâtres, et notamment à l'opéra.

L'histoire de la *musique dramatique* est un livre à faire, et certes nous n'avons pas la prétention d'en donner même un léger aperçu dans le court espace qu'il nous est permis de réserver à cet article.

Nous avons dit ailleurs que chez les Grecs toute poésie était mêlée de chants, avec chœurs et accompagnement d'instruments. Cette assertion était appuyée sur l'autorité d'Aristote lui-même, qui le premier a dit que la *musique est une partie essentielle de la tragédie*. Dans l'ancienne Grèce tout poète en effet devait être musicien: la poésie n'y marchait jamais sans la musique. Cette heureuse intimité dura même assez longtemps; mais elle ne devait point être continue et perpétuelle. La brouille des deux sœurs date de la décadence de l'Empire romain, et leur réconciliation ne dut s'effectuer qu'à la renaissance des arts en Italie. C'est là précisément l'époque qui marque l'origine de la musique italienne, dont la musique allemande et la musique française ne sont qu'une suite, un enchaînement ou une imitation. On a pu s'assurer depuis, de l'immense avantage que le théâtre pouvait tirer de la bonne intelligence des deux muses favorites : faisons des vœux pour que leur précieuse liaison, cette fois, soit solide et durable. (Voy. DRAME LYRIQUE, OPÉRA, ACADÉMIE IMPÉRIALE DE MUSIQUE, RÉCITATIF, etc.

DRAME LYRIQUE. — La renaissance du *drame lyrique*, c'est-à-dire de l'opéra sérieux, du grand opéra, de la tragédie ou du drame en musique, etc., remonte au quinzième siècle. Son berceau fut l'Italie. On cite un *orfeo* d'Ange Policien qui fut représenté à Rome vers 1475. Mais à cette époque le *drame lyrique* n'ayant pas de musique qui lui fût propre, empruntait celle qui était alors en usage pour l'église, le madrigal et les chansons vulgaires; et ce fut seulement un ou deux siècles après (vers la fin du seizième siècle), que l'introduction du récitatif par Jacques Peri vint poser les premiers fondements de ce genre grandiose, que l'Académie impériale de musique, grâce au génie de nos grands compositeurs modernes, a su pousser depuis jusqu'aux dernières limites du sublime et du merveilleux. (Voy. OPÉRA, ACADÉMIE IMPÉRIALE DE MUSIQUE, RÉCITATIF, etc.)

DROIT. — *Piano droit.* — (Voy. PIANO.)

DROITE, *adj. f.* — *Main droite*, celle qui agit sur les touches des cordes aiguës du piano ou de l'orgue.

DUETTINO, *s. m.* — Diminutif de *duetto* (duo) *petit duo* ou petite composition musicale à deux parties concertantes. C'est le nom que l'on donne ordinairement aux duos faciles, pour musique instrumentale, destinés aux commençants.

DUO, *s. m.* — On appelle ainsi tout morceau de musique vocale ou instrumentale, écrit pour deux personnes. Les duos écrits pour deux voix sont le plus souvent tirés d'un opéra, d'un oratorio, d'une messe, d'une cantate, etc., où les scènes sont souvent remplies par deux interlocuteurs. Quant à ceux qui, en dehors des ouvrages dramatiques, ont été composés tout exprès pour être exécutés à part, on les appelle *duos de chambre, duos de salon*. Les nocturnes à deux voix peuvent être classés dans cette catégorie.

Pour ce qui est du *duo* instrumental, c'est une espèce de sonate concertante exécutée par des instruments égaux ou différents. Il ne faut pas les confondre avec les simples *solo* accompagnés ou soutenus par un accompagnement de basse fondamentale.

DUR, E, *adj.* — On donne cette épithète en musique à tout son qui manque de douceur et de moelleux. C'est ce qui fit autrefois donner au bécarre le nom de B *dur*.

DURANTISTES, *s. m. pl.* — On appelait ainsi les partisans de

Durante, en opposition aux *Leistes*, qui était le nom qu'on donnait aux partisans de Leo. C'est ainsi que plus tard on distingua par *Glukistes* et *Picimistes* les partisans de Gluk et ceux de Picini.

DURBEKKE, *s. m.* — Espèce de tambour arabe. C'est une sorte de caisse tirée d'un tronc d'arbre ou quelquefois une espèce de pot d'argile cuite, l'un ou l'autre couvert d'une peau tendue sur son côté le plus évasé et ayant de l'autre un goulcau par où le musicien le tient de la main gauche en tapant de la droite sur la peau. La copie suivante a été dessinée d'après un original faisant partie de la collection de M. Clapisson.

DURÉE, *s. f.* — Le mot *durée* s'emploie en musique pour déterminer l'espace de temps que doit embrasser une note, c'est-à-dire sa tenue proportionnée à sa valeur. Ainsi la durée d'une ronde équivaut aux durées réunies de quatre noires, etc.

DUTKA, *s. f.* — Sorte de flûte double chez les paysans russes. Elle est composée de deux roseaux percés de trois trous.

Cinquième lettre de l'alphabet. — Troisième note de la gamme naturelle, dite, chez les Italiens : E *la mi*, et chez les Français : E *si mi* ou simplement *mi*.

ÉCART, *s. m.* — On appelle ainsi la position forcée que prend la main du pianiste lorsqu'elle veut faire résonner ensemble certains intervalles un peu éloignés, tels que la neuvième, la dixième, etc.

ECBOLE, *s. m.* — C'était, dans l'ancienne musique des Grecs, un dièse ou accident qui élevait la note de cinq quarts de ton.

ÉCHAPPEMENT, *s. m.* — Piano *à échappement*. (Voyez l'article Piano.)

ÉCHAPPEMENT, *s. m.* — Petite pièce de bois que quelques facteurs de pianos appellent encore *pilote*, parce qu'elle sert d'intermédiaire entre la touche et le marteau. Le pilote abandonne celui-ci lorsqu'il est prêt à frapper la corde, ce qui lui a fait donner le nom d'*échappement*. En un mot, l'*échappement* a pour but d'empêcher le rebondissement du marteau vers la corde, après le choc produit par l'abaissement de la touche.

ÉCHELLE. — *Échelle musicale*, la gamme ou plusieurs gammes consécutives; — étendue de notes que peut parcourir une voix ou un instrument. — *Échelle diatonique*, celle qui procède d'un ton à un autre. — *Échelle chromatique*, celle qui procède par demi-tons.

ÉCHELETTE, *s. f.* — Ancien instrument de percussion composé de différentes lames de bois dur qui répondent aux notes de la gamme, et que l'on touche plus ou moins fortement avec une petite baguette surmontée d'une boule d'ivoire. — (Voy. Régale, Claque-bois, etc.

ÉCHO, *s. m.* — Son quelconque renvoyé ou réfléchi par un corps solide, tel qu'une muraille, une montagne, un rocher, et qui ainsi arrêté dans sa course, revient sur ses pas en retentissant et se répétant une ou plusieurs fois. Il y a des *échos* si merveilleux, eu égard aux causes mystérieuses qui produisent ces phénomènes, que toutes les combinaisons de la science s'y trouvent confondues. Nous n'en

citerons qu'un exemple, l'un des plus singuliers et des plus prodigieux de tous ceux dont l'auteur de ce Dictionnaire ait été témoin.

Dans le bosquet d'une petite maison de campagne qu'il possédait à deux kilomètres d'Avignon, près de Mont-de-Vergue, il avait découvert un endroit d'où non-seulement quelques sons, mais des airs entiers joués sur la flûte étaient très-distinctement reproduits une minute après du côté du vallon. Mais ce qu'il y a de plus bizarre dans l'étonnante particularité de cette merveille, c'est que, reproducteur fidèle, après l'exécution de l'air, du fragment d'air ou du trait qu'on lui envoyait, tant que le joueur de flûte était placé dans un petit cercle de deux ou trois pieds de diamètre qu'il s'était tracé, l'écho se montrait sourd et muet quand le morceau était exécuté en dehors... Nous laissons aux physiciens naturalistes le soin d'apprécier l'effet surprenant de cet écho et d'en déterminer les causes.

— On appelle aussi *échos* certains morceaux de musique où les *échos* les plus merveilleux sont imités avec une illusion parfaite par certains instruments à vent, tels que le galoubet, la flûte, la clarinette, le cor, etc.

ÉCLEPSIS. — Nom des intervalles musicaux lorsqu'ils procèdent de l'aigu au grave.

ÉCLISSE. *s. f.* — L'*éclisse* et la *contre-éclisse* sont les deux plaques de bois, de forme identique, qui servent à réunir la table avec le fond dans les instruments à archet, tels que le violon, la viole, le violoncelle, etc.

ÉCLYSE, *s. f.* — Dans l'ancienne musique des Grecs, c'était une altération ou un abaissement de la valeur de trois quarts de ton ou environ ; ils s'en servaient dans le genre chromatique.

ECMÉLIE, *s. f.* — Du grec *ex* et *melos*, qui veut dire son sans mélodie, ou notes parlées, par opposition à *emmélie* qui signifie tout le contraire. (Voy. ce mot.)

ÉCOLE, *s. f.* — Aussi bien que la peinture, la sculpture et l'architecture, la musique eut ses différentes *écoles* qui prirent naissance avec le génie des divers grands maîtres qui s'illustrèrent dans chaque pays où cet art fut cultivé avec fruit. En Italie, Durante, Pergolèse et Rossini; en Allemagne, Hayden, Mozart et Weber; en France, Lulli, Gluck et Méhul s'élevèrent tour à tour à un tel degré

de gloire et acquirent une renommée si imposante qu'ils eurent un grand nombre d'adeptes, de partisans et d'imitateurs. Leur style servit de type aux autres compositeurs de leur époque. Parmi les nombreux disciples qui marchèrent sur leurs traces, quelques-uns devinrent maîtres à leur tour; leurs génies divers réunis en un seul faisceau de lumière dans chacun de leurs pays respectifs, prit un caractère qui leur fut propre; et il en résulta trois principales grandes *écoles*: l'*école* italienne, l'*école* allemande et l'*école* française. Il faut remarquer que l'*école* italienne, c'est-à-dire la première et la plus importante de toutes, se divise en cinq autres *écoles* particulières au génie de leurs contrées spéciales. Ces cinq petites *écoles* sont: l'*école* romaine, l'*école* vénitienne, l'*école* florentine, l'*école* lombarde, l'*école* napolitaine.

EFFET, *s. m.* — Musique à *effet*; composition qui fait de l'*effet*, qui produit un grand *effet*; c'est-à-dire celle qui fait éprouver à ses auditeurs une sensation analogue aux passions, aux sentiments ou aux tableaux naturels qu'elle veut peindre, si cette musique est une musique dramatique; ou celle qui leur fait éprouver une sensation agréable, si elle n'est qu'instrumentale ou de pure convention.

J.-J. Rousseau et tous les écrivains qui se sont occupés de lexicographie musicale, ont distingué sous le nom de *choses d'effet*, toutes celles où la sensation produite paraît supérieure aux moyens employés pour l'exciter.

EFFORT, *s. m.* — C'est l'espèce de déchirement guttural que celui ou celle qui chante pousse avec la gorge en attaquant la note et qui fait que sa voix produit un son rauque et forcé, très-désagréable à l'oreille. En règle générale, l'élève ne saurait trop se tenir en garde contre toutes ces fausses articulations ou inégalités de vocalise, qui ne sont que l'effet de la mauvaise habitude ou de la négligence et dont les vices invétérés ne peuvent qu'avoir une fâcheuse influence sur sa destinée musicale.

ÉGALITE, *s. f.* = C'est une des principales et plus importantes conditions de l'art du chant. La nature donne rarement à la voix cette qualité si essentielle; mais on peut toujours l'acquérir par l'étude et les exercices multipliés.

ÉLÉGIAQUE, *adj. des deux genres.* — Qui tient de l'élégie.

Chant élégiaque, morceau de musique vocale d'un caractère tendre et mélancolique.

ÉLÉGIE, *s. f.* — Genre de poésie, de romance ou de chansonnette d'un caractère triste, plaintif et mélancolique. — Vers la fin du dix-huitième siècle, on donnait aussi ce nom à une sorte de composition instrumentale en commémoration de la mort de quelque grand personnage. — *Élégie* était aussi, selon J. J. Rousseau, une sorte de *nome* pour les flûtes.

ÉLÉMENT, *s. m.* — Ce mot, pris le plus souvent comme matière technique de l'art, embrasse dans sa signification tous les sons contenus dans le système général de l'échelle musicale. — Au pluriel, il exprime les principes et les premières notions de l'art du chant ou de la musique.

ÉLÉPHANTINE, *s. f.* — Sorte de flûte chez les Phéniciens. Elle était ordinairement en ivoire, et c'est de là que lui est venu son nom.

ÉLÉVATION, *s. f.* — Le mouvement que l'on fait avec le pied ou avec la main pour marquer le temps faible de la mesure s'appelle *élévation*. On le nomme aussi *levé*. C'est le contraire du *frappé*, lequel constitue le temps fort. — Le degré de latitude que l'on donne à la voix en la portant du grave à l'aigu s'appelle aussi *élévation*. — Enfin l'on donne quelquefois encore le nom *d'élévation* à certaines prières ou à certains motets que l'on chante au moment de la Consécration, tel que : *O salutaris hostia*. Ces morceaux doivent être empreints de pur amour, de sainteté, de dévotion, et avoir ce caractère grave et solennel que comporte la cérémonie.

ÉLICON, *s. m.* — C'est le nom que l'on donne quelquefois au monocorde des Grecs. (Voy. MONOCORDE.)

ÉLINE, *s. f.* — C'était, chez les Grecs, la chanson favorite des tisserands.

ELLIPSE, *s. f.* — L'*ellipse*, en musique, est la suppression, par licence, d'un accord qu'auraient réclamé les règles de l'harmonie régulière.

ÉLYME, *s. f.* — Sorte de flûte phrygienne, remarquable par sa grosseur.

ÉLODICON, *s. m.* — Instrument à soufflet dont l'action fait

résonner non des tuyaux, mais des lames métalliques. Il fut inventé en 1820 par Eschenbach et fabriqué à Schweinfurt par Voigt, facteur d'instruments.

C'est aussi l'un des premiers noms qui furent donnés à l'orgue expressif dès l'origine de cet instrument, dont les premiers essais datent du commencement de ce siècle.

EMBATERIE, *s. f.* — L'*embaterie* ou *embatérion* était le pas de charge des Spartiates.

EMBATÉRIENNE, *adj.* — La flûte dite *embatérienne*, chez les Lacédémoniens, était celle dont ils se servaient dans leurs marches militaires.

EMBOUCHER, *v. act.* — Mettre dans sa bouche ou appliquer sur ses lèvres un instrument à vent pour en tirer du son. *Emboucher la trompette héroïque*, expression poétique pour dire : *chanter les exploits belliqueux*.

EMBOUCHURE, *s. f.* — La partie des instruments à vent que l'on place dans la bouche ou sur les lèvres pour en tirer du son. Le hautbois, le basson et le cor anglais ont une *anche* pour embouchure; la clarinette et le flageolet ont un *bec*; la trompette, le cor, le trombone et le serpent ont un *bocal*, et enfin la flûte un orifice ovale. — *Embouchure* signifie aussi l'art d'emboucher un instrument à vent. Ainsi l'on dit : *ce flûtiste a une excellente embouchure; vous n'avez pas l'embouchure de cet instrument*, etc., etc. La bonne ou mauvaise qualité de sons dépend de la manière de gouverner son *embouchure*; c'est pourquoi les jeunes musiciens qui s'exercent aux divers instruments que nous venons de citer doivent fixer sur ce point principal toute leur attention.

ÉMIDIAPENTE. — Nom grec de la quinte diminuée.

ÉMIDITON. — Nom grec de la tierce mineure.

ÉMIOLION, *s. m.* — C'était, chez les anciens Grecs, une sorte de mesure à cinq temps divisée en deux parties inégales, comme 3 : 2. On a essayé de la renouveler de nos jours, mais avec fort peu de succès. Boïeldieu lui-même, le plus classique de nos compositeurs modernes, a voulu nous en donner un échantillon dans *la Dame blanche*. Il ne faut point en cela l'imiter.

EMMÉLIE, *s. f.* — Du grec *eu* et *melos*, qui veut dire *son du*

chant. — C'était aussi le nom d'une danse qui servait d'intermède dans la tragédie.

ENCADREMENT, *s. m.* — Action d'*encadrer*. (Voyez ce mot.)

ENCADRER, *v. a.* — On se sert quelquefois de cette expression, dans le langage musical, pour exprimer la partie de l'art du compositeur dramatique ou seulement du compositeur de romances, chansons et chansonnettes, qui consiste à agencer convenablement un air dans des paroles données ou *vice versâ*. Ainsi l'on dit : *cet air est bien encadré, ce morceau est bien encadré*. — On dit aussi par extension et dans un sens moins particulier : *cette symphonie est bien encadrée, ce trio est bien encadré*, etc. pour exprimer que le morceau marche bien dans son ensemble avec toutes ses parties.

ENCHYRIDION, *s. m.* — Petit manuel dont les anciens Grecs faisaient usage dans leurs athénées et qui contenait des règles et des préceptes bons à consulter.

ENCOMIAQUE. — Mot grec qui signifie style ou livre contenant les hymnes chantés à la louange des dieux.

ENDIMATIE, *s. f.* — Sorte de danse particulière aux habitants d'Argos. Air de cette danse.

ENFANT DE CHOEUR. — (Voy. CHOEUR.)

ENHARMONIQUE, *s. et adj. des deux genres*. — Tel était le nom d'un des trois genres de la musique des Grecs. Trois cordes le composèrent d'abord ; elles formaient deux intervalles : l'un d'un semi-ton, l'autre d'une tierce majeure ; et de ces intervalles, répétés de tétracorde en tétracorde (voyez ce mot), résultait alors tout le genre *enharmonique*. Plus tard on y ajouta une quatrième corde.

— Chez les modernes, le genre *enharmonique* diffère entièrement de celui des anciens. Il consiste en une progression particulière de l'harmonie, qui engendre dans la marche des parties certains intervalles dans lesquels on emploie simultanément ou successivement, entre deux notes, séparées d'un degré l'une de l'autre, le bémol de l'inférieure ou le dièse de la supérieure, c'est-à-dire que le genre *enharmonique* est le passage d'une note à une autre sans que l'intonation de la note ait été changée.

Meyer-Beer en fait souvent usage et en tire le plus grand parti, surtout dans le récitatif. (Voy. GENRE.)

ENNÉACORDE, *s. m.* — Lyre à neuf cordes chez les Grecs.

ENSEMBLE, *s. m.* — Parfait rapport qui existe entre les diverses parties d'un ouvrage d'art lorsqu'elles se lient entre elles convenablement. Heureux résultat de cette liaison; effet agréable qu'elle produit. L'*ensemble* d'une composition musicale en assure le charme et en augmente la valeur. — C'est aussi le bon accord et l'heureuse harmonie qui doivent régner entre les musiciens exécutants. Un concert sans *ensemble* est une sorte d'anomalie en musique d'où il ne peut résulter que brouhaha, désordre et confusion.

— On appelle *morceaux d'ensemble* ceux qui sont composés de plusieurs parties distinctes et dialoguées, tels que duos, trios, quatuors, etc.

ENTHOUSIASME, *s. m.* — Sorte de feu sacré que le génie allume ou qu'il inspire à ses admirateurs.

ENTR'ACTE, *s. m.* — Intervalle de temps qui sépare un acte d'un autre acte dans un drame ou dans un opéra. — Intermède composé de danses ou de morceaux de musique que l'on exécute dans cet intervalle.

ENTRÉE, *s. f.* — On appelle ainsi le moment où l'une ou l'autre des parties concertantes commence à se faire entendre. — Symphonie par laquelle débute un ballet. — Partie ou division d'un ballet qui répond aux scènes d'une pièce dramatique; solo, duo, trio de danse dans ces sortes de scènes ou d'actes d'un ballet. — Air de la danse qui sert à ce ballet.

E'OUD, *s. m.* — Sorte de guitare orientale à sept cordes de boyau doubles, tenant à un cheviller recourbé. Ce cheviller est percé de quatorze trous pour recevoir les chevilles auxquelles sont attachées les quatorze cordes qui font résonner à double les sept notes suivantes :

la, si, do ♯ ré, mi, fa ♯, la.

On les pince avec une plume d'aigle taillée en conséquence.

Les Arabes attachent beaucoup de prix à cet instrument, dont ils attribuent l'invention à Guy d'Arezzo.

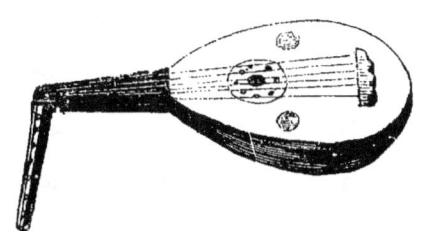

ÉOLIEN, s. m. — L'un des cinq modes de la musique des Grecs. (Voy. MUSIQUE.)

ÉOLINE, s. f. — Autrement dit ÉLODION, s. m. — L'un des premiers noms qui furent donnés au *mélodium*, autrement dit *orgue expressif*. (Voy. ces mots.)

ÉPHÉSIES, s. f. pl. — Les *éphésies* étaient des fêtes ou solennités musicales que les anciens Grecs avaient coutume de célébrer à Éphèse, en l'honneur de Diane.

ÉPICÈDE, s. f. — Sorte de chant funèbre chez les anciens Grecs.

ÉPICYTHARISME, s. m. — Espèce d'intermède rempli par des airs de cithare, chez les Grecs.

ÉPIGONIUM ou ÉPIGONION, s. m. — Sorte d'instrument à vingt cordes doubles montées à l'octave, en tout quarante cordes. Cet instrument, qui eut une certaine vogue chez les anciens, fut inventé par Épigone de Milet.

ÉPIMÉLION. — Nom grec de la chanson des meuniers.

ÉPINETTE, s. f. — Sorte de petit clavecin à une seule corde. — On donne quelquefois ce nom à ces mauvais petits pianos carrés dont les marteaux et les cordes usés par le temps, ne rendent plus que de faibles sons, aigres et criards.

ÉPINICION, s. m. — Chant de triomphe et de victoire chez les Grecs.

ÉPIODIE, *s. f.* — Marche funèbre chez les Grecs.

ÉPISINAPHE, *s. f.* — Conjonction des trois tétracordes chez les Grecs.

ÉPISODE, *s. m.* — Phrase incidente introduite comme pensée accessoire dans une fugue, afin d'en corriger la monotonie. — On donne aussi ce nom, dans toute composition musicale, à ces sortes de digressions que l'auteur peut se permettre, mais qui ne sont point indispensables à l'ensemble du morceau et à la marche principale du sujet.

ÉPISTOLIER, *s. m.* — Pupitre sur lequel on chante les épîtres.

ÉPITHALAME, *s. m.* — Chant nuptial, inventé chez les Grecs par Stésichore, et qui se chantait à la porte des nouveaux époux, le jour de leur noce. — L'on fait et l'on chante même encore aujourd'hui des *épithalames;* c'est le plus souvent un petit poème que l'on récite après le festin nuptial.

ÉPITRE, *s. f.* — Partie de la messe qui précède l'Évangile.

EPTACORDE, *s. m.* — Intervalle de septième chez les Grecs. — Leur lyre à sept cordes et la plus estimée de toutes. (Voyez LYRE.)

ÉQUISONNANCE, *s. f.* — Consonnance des octaves entre elles, qui, lorsqu'elles sont doubles et triples, forment la quinzième et la vingt-deuxième.

ERMOSMENON. — Mot par lequel les Grecs indiquaient le sens moral de leur musique.

ÉROTIDIES, *s. f. pl.* — Fêtes quinquennales en l'honneur de Vénus et de Cupidon, que l'on célébrait en Béotie, sur le mont Hélicon. Comme dans toutes les solennités de ce genre en usage chez les anciens Grecs, des luttes musicales y étaient ouvertes.

ESPACE, *s. m.* — On appelle ainsi, en langage musical, l'intervalle blanc qui se trouve compris entre les lignes de la portée. Ces lignes étant au nombre de cinq, cela fait donc quatre espaces principaux; mais outre ceux-ci, il faut encore compter les deux qui sont immédiatement au-dessus et au-dessous de ladite portée, et

même enfin ceux qui peuvent être compris entre les lignes accidentelles que le besoin du sujet fait établir au grave ou à l'aigu.

ESTHÉTIQUE, *subs. f.* — Art d'apprécier à sa juste valeur un ouvrage d'esprit, de goût et de sentiment : c'est proprement dit la philosophie des beaux-arts.

ESTRIBILHO, *s. m.* — Espèce de chanson et de danse portugaise, mesure à 6/8.

ÉTENDUE, *s. f.* — Somme de degrés ou d'intervalles compris entre les deux extrémités du grave à l'aigu d'un échelle musicale, soit pour les voix, soit pour les instruments. L'*étendue* de la flûte et du violon est de trois octaves pleines. Les notes que l'on pourrait tirer au-dessus de ces trois octaves sur le violon en abordant le chevalet, sortent de son domaine sérieux et ne comptent point. Les autres instruments, soit à cordes, soit à vent, sont tous plus bornés encore, à l'exception des instruments à double portée ou à clavier, tels que l'orgue, la harpe et le piano. L'étendue des plus grandes orgues est aujourd'hui de huit octaves et demie, et celle des pianos semble vouloir augmenter chaque année. Les pianos que l'on fabrique aujourd'hui sont de sept octaves.

Quant aux voix, il en est peu d'assez puissantes pour posséder plus de douze à quatorze notes pleines. La plus grande étendue de tous les sons perceptibles ou appréciables, depuis le plus grave jusqu'au plus aigu possible, est d'environ neuf octaves ; mais sept seulement en sont généralement consacrées par l'usage.

ÉTOUFFOIR, *s. m.* — Les *étouffoirs* du piano sont de petites pièces de bois garnies de drap à leur extrémité, et qui, au moyen de la pédale qui les fait mouvoir, tombent sur les cordes de cet instrument et en étouffent le son.

ÉTUDES, *s. m. pl.* — Sortes de préludes composés en général de gammes et d'arpèges, dont le principal but est d'exercer les doigts de l'élève sur l'instrument qu'on veut lui rendre familier, et qui lui en font connaître tout le mécanisme.

Parmi les meilleures compositions de ce genre on peut citer celles de MM. Henry Herz, Bertini jeune, Concone, Ch. Czerny, et celles publiées tout récemment par M^{lle} Domény, qui lui ont valu l'approbation élogieuse de MM. Caraffa et Marmontel.

EUCHASTALTIQUE ou EUCHASTIQUE. — Le troisième des trois genres de la mélopée des Grecs. (Voy. GENRE.)

EUCOLOGE, s. m. — Recueil d'hymnes sacrées, contenant toutes les prières du dimanche et des fêtes, selon le rite catholique romain. — Un *eucologe* en musique a été publié tout récemment chez l'éditeur Hachette. Ce livre, d'un grand intérêt pour les musiciens catholiques, contient toutes les hymnes, tous les psaumes et tous les cantiques du plain-chant, annotés sur les cinq lignes de la portée musicale moderne.

La figure suivante, représentant l'un des psaumes chantés aux vêpres, donnera une idée de la manière dont ces airs ont été transposés.

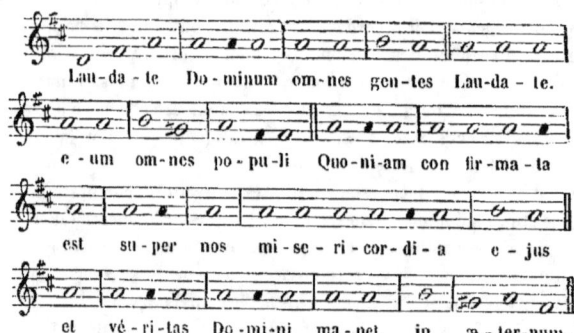

EUMÉLIA. — Mot qui, chez les Grecs et chez les Latins, signifiait élégance du chant et de la diction musicale.

EUNÉIDES, s. m. pl. — Sortes de joueurs de luth chez les Athéniens.

EUPHONE, s. m. — Instrument de musique dans le genre de l'harmonica de verres, mais dont les sons se produisent intérieure-

ment par l'effet d'un cylindre et sans le frottement des doigts. Il fut inventé par le docteur Chladni, de Vittemberg, en 1790.

EUPHONIE, *s. f.* — Effet agréable produit par le son d'une seule voix ou d'un seul instrument. — L'art de plaire à l'oreille par certaines dispositions ou préparations acoustiques. (Voyez Acoustique.)

EURYTHMIE, *s. f.* — Bon ordre, belles proportions, parfaite coordonnance, unité, cadence et rapport à observer entre les parties d'un *tout* musical; elle comprend tout ce qui constitue leur homogénéité. L'*eurythmie* est à l'euphonie, ce que la symétrie est à la perspective : celle-là plaît à l'oreille autant et de la même manière que celle-ci est agréable à l'œil.

EUTHIA, *s. f.* — Une des parties de l'ancienne mélopée grecque. Ce mot signifiait une suite de notes ascendantes, c'est-à-dire procédant du grave à l'aigu.

EUTERPE, *nom propre.* — L'une des neuf Muses; celle qui présidait au chant et à la musique.

ÉVITER, *v. ac.* — *Éviter* une cadence en harmonie, c'est changer sa salvation et passer brusquement, ou comme par surprise, à un accord différent de celui qu'elle annonçait.

ÉVOLUTION, *s. f.* — Renversement de sons dans la science du contre-point.

EXACORDE, *s. m.* — Réunion de six notes, selon le système de Guy d'Arezzo, et de six cordes, selon le système des Grecs. — Intervalle qu'on appelle aujourd'hui sixte. — Lyre à six cordes. (Voy. LYRE.)

EXÉCUTANT, E, *s. m.* — Celui ou celle qui exécute un morceau de musique, au théâtre ou dans un concert.

EXÉCUTER, *v. a.* — Figurer parmi les exécutants d'un ou plusieurs morceaux de musique à l'opéra ou dans un concert; y jouer ou chanter sa partie bien ou mal. — Ce quatuor a été bien *exécuté;* cette symphonie a été bien *exécutée.*

EXÉCUTION, *s. f.* — Action du musicien exécutant qui joue ou chante sa partie, au théâtre, dans un salon ou dans un concert; on dit qu'une composition musicale est bien ou mal *exécutée,* selon que les artistes symphonistes, harmonistes ou chanteurs exécutants, y

ont plus ou moins bien rempli leur tâche, c'est-à-dire plus ou moins bien joué ou chanté individuellement leur partie. L'effet que peut produire un œuvre de musique dépend principalement de sa bonne *exécution*, et sa bonne *exécution* dépend de son ensemble. La prévision, l'expression du sentiment et la fidèle observation du rhythme et de la mesure, sont les trois conditions principales qui constituent les bonnes *exécutions*. Au dire des plus savants appréciateurs musiciens, y compris même les Italiens et les Allemands, les plus parfaites *exécutions* musicales s'effectuent à la Société des concerts du Conservatoire de Paris. (Voyez ENSEMBLE, CONCERT, CONSERVATOIRE, etc.)

EXERCICE, *s. m.* — Les *exercices* en musique sont généralement toutes gammes, tous passages ou arpèges mis sur le papier pour être exécutés par l'élève, et servir à le familiariser avec les difficultés qu'il doit apprendre à vaincre, et qui peuvent se rencontrer dans l'exécution. (Voy. ÉTUDES.)

EXHARMONIQUE, *adj. des deux genres et subst.* — C'était, chez les anciens Grecs, une mélodie faible et sans énergie.

EXPRESSION, *s. f.* — Voici un mot bien important dans un vocabulaire de musique. On sait très-bien qu'il n'est point cité ici pour l'éclaircissement de sa signification propre, que tout le monde connaît, mais seulement pour le sens moral qu'il convient de lui appliquer dans les règles et les préceptes d'un art où la sensibilité et le sentiment jouent un si grand rôle. Sans éloquence, pas de beaux discours; sans inspiration, pas de belle poésie; sans *expression*, pas de bonne musique. Mais il ne suffit pas que le compositeur en mette dans son instrumentation et dans ses mélodies, il faut aussi et surtout que le chanteur en donne à sa voix, et l'instrumentiste à l'exécution de la partie qui lui est confiée. C'est du concours de ces deux points essentiels que dépendent tout le mérite d'un morceau, et tout le charme qu'il peut produire. Nous ne saurions donc trop appuyer sur ce chapitre, sans contredit, le plus important de tous en musique.

Toutefois, nous ne prétendons point imposer le goût et la sensibilité, deux qualités qui viennent de nature; mais si le mérite de l'*expression* est une qualité qui ne s'acquiert pas, il est toujours bon

du moins de ne pas le négliger quand on le possède ou qu'on en est susceptible ; car ce n'est point à des êtres insensibles et indifférents, c'est à des musiciens que nous nous adressons, et l'on ne saurait être parfait musicien sans avoir l'esprit du sentiment et l'intelligence du cœur.

EXTENSION, *s. f.* — Ce mot a plusieurs acceptions en musique : 1° c'est la faculté d'étendre et d'allonger plus ou moins les doigts sur le manche des instruments à cordes et sur les touches de ceux à clavier, faculté qui se développe par l'exercice ; — 2° c'était, selon Aristoxène, une des quatre parties de la mélopée des Grecs, qui consistait à soutenir longtemps les sons. Nous l'appelons aujourd'hui *tenue*. (Voy. ce mot.) — 3° on dit quelquefois aussi, mais improprement, qu'une voix a beaucoup d'*extension*, pour dire qu'elle peut s'étendre sur une large échelle. (Voy. Étendue.)

 Sixième lettre de l'alphabet. — Quatrième son de la gamme naturelle selon le système de Guy d'Arezzo, autrement dit, chez les Italiens, F *fa ut*, et chez les Français F *ut fa*, ou simplement *fa*. — La lettre F s'emploie aussi comme signe d'abréviation pour *forte, fort*. La même lettre, doublée, s'emploie encore pour *fortissimo, très-fort*. — Les *ff* sont aussi ces deux petites ouvertures en forme de *f* pratiquées sur la table des instruments à archet.

FA. — Quatrième note de la gamme naturelle. — *Fa* est aussi le nom de la plus basse des trois clefs de la musique. (Voy. Note, Solfège, Musique, Solmisation, etc.)

FA FEINT. — On appelait ainsi autrefois les notes affectées d'un *bémol*, parce que, comme du *mi* au *fa*, on ne compte qu'un demi-ton, toute note bémolisée devient un *fa* ou ressemble à un *fa* par rapport à sa note tangente inférieure.

FACILE, *adj. des deux genres*. — D'une exécution aisée. *Composition facile*, celle qui n'est pas chargée de difficultés et qui

n'exige pas une grande habileté de la part du chanteur ou de l'instrumentiste.

FACTEUR, *s. m.* — (Voy. LUTHIER.)

FACTURE, *s. f.* — Ce mot, employé dans le langage musical, s'entend pour exprimer la manière dont un morceau est composé, soit à l'égard du chant et de la mélodie, soit pour ce qui concerne l'harmonie et l'instrumentation. On dit en général : *ce morceau est d'une bonne facture*, pour faire entendre que le compositeur n'y a rien négligé pour rendre son effet agréable. On dit aussi, quand on veut exprimer la pensée contraire : *ce morceau est d'une mauvaise facture*. Mais comme, sans épithète, ce mot est toujours pris en bonne part, on peut dire simplement : *ce morceau a de la facture*, pour exprimer sa satisfaction après l'avoir entendu

— Le mot *facture* est quelquefois pris aussi pour tout ce qui se rattache à l'œuvre manuelle des facteurs d'instruments de musique. Il est alors synonyme de fabrication, lutherie, etc. (Voy. ci-après.)

FACTURE, *s. f.* — Art du facteur; manière de faire ou de confectionner du fabricant d'instruments de musique. C'est le mot spécial et technique dont on se sert dans les ateliers; mais dans le langage vulgaire ou général, le mot *manufacture* serait plus propre et plus littéraire.

FAGOTTO. — Nom italien du *basson*. (Voyez ce mot.)

FAIBLE, *adj.* — *Temps faible.* (Voy. TEMPS.)

FANDANGO, *s. m.* — Sorte d'air et de danse, à trois temps, très en vogue chez les Espagnols. Comme le *bolero*, il s'accompagne avec les castagnettes.

FANFARE, *s. f.* — Sorte d'air militaire ou de chasse, à 6/8, ordinairement exécuté par plusieurs cors ou plusieurs trompettes, mais quelquefois aussi, dans les corps de cavalerie, par tous les instruments de cuivre qui en font partie et dont le nombre est aujourd'hui assez grand pour composer une musique complète, tels que cornets à piston, trompettes, cors, trombones, ophicléides, saxhorns, saxophanes, batiphones, basses-monstres, etc., etc. Le point le plus important dans l'exécution de ces morceaux, c'est la justesse et la pureté des sons, qualités que, dans ce genre d'ins-

truments surtout, l'on rencontre chez les Allemands plutôt que partout ailleurs.

FANTAISIE, s. f. — Sorte de composition instrumentale avec ou sans variations. Elle est de peu d'étendue, comme le *caprice* et la *bagatelle*, mais de moindre importance encore que celui-là et que celle-ci. (Voyez ces mots.)

FANTASTIQUE, adj. des deux genres. — Il y a vingt ou trente ans, à l'époque des grands débats littéraires entre le classique et le romantique, on considérait le genre *fantastique* comme un romantisme outré que condamnaient l'une et l'autre école. Aussi, tant en littérature qu'en musique, le mot *fantastique* exprimait-il quelque chose d'exagéré et de bizarre qui, pour atteindre l'originalité, n'était pas loin de toucher à l'extravagance et au ridicule. C'est pourquoi les œuvres de Monpou et de Berlioz lui-même n'eurent pas grand succès dès leur origine. Mais bientôt l'amour de la nouveauté, si puissant en France plus que partout ailleurs, joint au mérite réel des compositeurs allemands qui les premiers avaient osé aborder cette innovation, firent tolérer et même apprécier ce genre que le talent hors ligne de Félicien David a depuis achevé de naturaliser dans notre pays.

FARANDOLE, s. f. — Danse particulière aux Provençaux. C'est une espèce de course mesurée que font, dans certaines fêtes de village, garçons et filles, sautant les uns après les autres, en formant la chaine, au son du galoubet et du tambourin. Ils se tiennent les uns les autres par la main ou à l'aide de mouchoirs, et tournent en spirale à droite, à gauche et dans tous les sens, selon le caprice de celui qui est placé à la tête de la chaine pour la diriger.

FARANDOULE, s. f. — Sorte de danse provençale. (Voy. FARANDOLE.)

FAUSSET, s. m. — Voix de *fausset*; celle qui part du larynx et que l'on appelle aussi quelquefois *voix de tête*. (Voyez ce mot.) J.-J. Rousseau veut que l'on écrive *faucet*, du latin *faux*, *faucis* (la *gorge*.) C'est trop de purisme et de subtilité.

FAUX, FAUSSE, adj. — Tout ce qui n'est pas dans des conditions parfaites de justesse et de bonne consonnance. *Ton faux*, *accord faux*, etc. (Voy. JUSTESSE.) — *Fausse relation*. (Voy. RELA-

TION.) — On donne le nom de *fausse quinte* à la quinte diminuée. (Voy. QUINTE.)

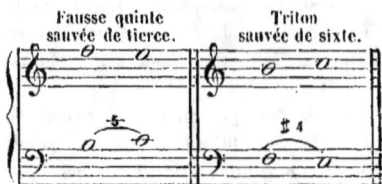

FAUX-BOURDON, *s. m.* — Le *faux-bourdon* est une sorte de chant d'église à notes égales, soutenues, souvent sans mesure, et dont toutes les parties se chantent note contre note. *Une messe chantée en faux-bourdon; voilà un beau faux-bourdon.*

FEINTE, *s. f.* — C'était autrefois l'altération d'une note ou d'un intervalle par un dièse ou un bémol accidentel. Ce mot est impropre; il est d'ailleurs inutile et ne s'emploie plus du tout aujourd'hui. — On appelait aussi autrefois *feintes* les petites touches du clavecin, qui étaient blanches alors et qui sont aujourd'hui noires sur le clavier du piano. (Voy. PALETTES.)

FERMÉ, *adj. m.* — *Canon fermé.* (Voyez ce mot.)

FESTIVAL, *s. m.* — Grande fête ou solennité musicale. Grand concert où l'on réunit un plus grand nombre d'exécutants qu'à l'ordinaire.

FIFRE, *s. m.* — Instrument à vent à six trous, comme l'octavin, mais sans clefs. Il sert principalement à accompagner le tambour dans les régiments d'infanterie.

FIGURE, *s. f.* — Les *figures* de musique sont premièrement les notes avec tous leurs accessoires dont notre système musical est composé, et, en second lieu, tous les signes ou toutes les indications qui déterminent la valeur des temps et le caractère de l'exécution. (Voy. SIGNES.)

FIGURÉ, *adj.* — On appelle *chant figuré* celui qui est opposé au plain-chant. (Voy. CHANT FIGURÉ.)

FILER, *v. a.* — *Filer* un son, c'est le prolonger et le soutenir en ménageant sa voix durant quelques secondes sans reprendre haleine.

FINALE, *s. m.* — De l'italien *finale*, dont il a conservé mal à propos, en français, toute l'orthographe. Morceau final d'un acte d'opéra, d'une ouverture, d'une symphonie ou de toute autre composition de musique un peu étendue.

On se demande pourquoi l'on s'obstine à imposer à ce mot, en dépit de son *e* muet, le genre masculin dans son application musicale seulement; tandis que dans toute autre il est féminin. Si vous voulez lui conserver le genre qu'on lui donne en italien avec son *e* fermé, alors choisissez de deux choses l'une : ou ne le dépaysez pas, contrairement au génie de notre langue, et laissez-le dans toute sa pureté originaire, ou rendez-le entièrement français. Il ne perdra rien à l'entière hospitalité, et les règles de l'habitude ne seront point blessées. Pour nous, en dépit de l'usage, qui fait loi, nous voudrions que l'on dît, en faisant de ce mot italien un substantif français : *le final* ou *la finale*.

FIORITURE, *s. f.* — Mot italien francisé qui signifie fleur, ornement du chant, broderie, etc. (Voy. BRODERIE, APPOGIATURE, TRILLE, GROUPE, MORDANTE, NOTES DE PASSAGE, etc.)

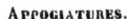

APPOGIATURES.

FLAGEOL, *s. m.* — Ancien nom du flageolet. (Voyez ce mot.)

FLAGEOLET, *s m.* — Petit instrument à vent ayant un bec, comme la clarinette, et six trous, comme la flûte, dont quatre en dessus et deux en dessous. On en trouve de perfectionnés chez MM. Triebert, Gyssens, Buffet et autres.

FLAUTINO. — Mot italien qui veut dire petite flûte. (Voy. OCTAVE, OCTAVIN, etc.)

FLEURTIS, *s. m.* — Vieux mot. On appelait autrefois ainsi une sorte de contrepoint figuré.

FLON-FLON, s. m. — Mot qui servait de refrain à un vieux vaudeville. Il n'est guère plus d'usage aujourd'hui que comme terme de mépris : *c'est du flon-flon; il ne fait que du flon-flon*, etc.

FLUTE, s. f. — Un des instruments de musique les plus anciens et aussi l'un de ceux qui produisent les sons les plus aigus. Les Grecs en attribuaient l'invention à Apollon, à Pallas ou à Mercure. Hyagnis passe pour en avoir joué le premier en 1506 avant J.-C.; et Pan était considéré comme l'inventeur de la flûte à sept tuyaux, qui n'était en réalité qu'un chalumeau. Cet instrument a, depuis cette époque reculée, essuyé tant de modifications et de changements, qu'il ne nous en reste plus guère aujourd'hui que le nom, lequel a dû être modifié aussi lui-même.

La flûte *traversière*, que l'on appelle ainsi parce que l'on en joue en la posant de travers sur la lèvre, est la seule dont nous ayons à nous occuper dans cet article, et nous nous y arrêtons volontiers, car elle est devenue indispensable autant dans l'harmonie que dans la symphonie. Nos plus grands compositeurs, tels que Mozart, Beethoven, Haydn, etc., lui ont toujours donné place dans leurs plus importantes compositions et jusque dans leurs *quintetti* et *quatuors*, de préférence à tout autre instrument à vent.

Jusqu'au commencement du dix-neuvième siècle, la *flûte traversière*, qui cependant avait fait les délices de plusieurs compositeurs tels que Pleyel, Hugo, Devienne, dont elle était le principal instrument, resta bien imparfaite sous le rapport de la justesse de ses notes, dont quelques-unes, le *fa* naturel et le *si* bémol par exemple, étaient très-défectueuses. Mais elle a été beaucoup perfectionnée depuis par le moyen des diverses clefs qui y ont été introduites, lesquelles s'élèvent aujourd'hui jusqu'au nombre de sept ou huit très-utiles (on en compte jusqu'à treize).

M. Laurent a inventé en 1806 la flûte en cristal, dont Berbiguier, l'un des premiers flûtistes du siècle, se servit pendant quelque temps avec succès. Mais MM. Tulou, Coche, Dorus et autres plus modernes ne suivirent point son exemple et reprirent la flûte en ébène, beaucoup moins fragile d'abord et d'ailleurs moins sujette à beaucoup d'autres inconvénients.

Un flûtiste allemand, nommé Boehm, a lui-même présenté le

système tout nouveau d'une flûte dont les sons, plus sonores dans le bas et plus purs dans les tons aigus, sont d'une beauté admirable.

FLUTE DE LA NOUVELLE ZÉLANDE.

FLUTE A BEC. — Ce fut l'instrument aigu auquel succéda la flûte traversière, encore en usage aujourd'hui. La *flûte à bec* n'était pas autre chose qu'une espèce de gros flageolet.

FLUTE D'ACCORD. — Ancienne flûte à six trous doubles et à deux embouchures carrées.

FLUTE DE PAN. — Assemblage d'un certain nombre de roseaux ou chalumeaux (sept au moins) de différentes dimensions, ouverts par le haut, fermés par le bas, et que l'on passe sur la lèvre inférieure pour en tirer des sons et jouer des airs. C'est un des plus anciens instruments inventés par les hommes. On l'appelait *syrinx* chez les Grecs et chalumeau (*calamus*) chez les Romains :

> Pan primus calamos cera conjungere plures
> Instituit...
> (Vin. Égl. II, vers 32.)

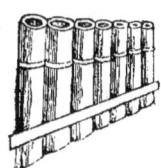

FLUTE DES SACRIFICES. — C'était, chez les Grecs, un petit instrument à vent à deux embouchures, semblable à deux petites trompettes réunies.

FLUTE TRAVERSIÈRE. — On appela ainsi la première flûte qui fut inventée après la *flûte à bec*, parce qu'on la pose de travers sur les lèvres. C'est positivement celle de nos jours. (Voy. FLUTE.)

Nous avons trouvé chez M Winnen, ancien facteur d'instruments à vent, un modèle de flûte très-rare et très-remarquable par sa vétusté. Tout porte à croire que telle fut la première *flûte traversière*. Son embouchure est à peu près la même que celle d'aujourd'hui, mais elle n'a qu'un seul large trou sur lequel on peut poser de front quatre doigts de la main droite, pour en tirer les principales notes de la gamme, comme dans le pavillon du cor. Voici le modèle de cette flûte très-peu gracieuse et même un peu grossière dans son espèce.

FLUTÉ, *adj. m.* — On appelle sons *flûtés* ceux que l'on tire de quelques instruments à corde, tel que le violon, en appuyant plus légèrement et plus délicatement avec l'archet, de manière à imiter autant que possible les sons de la flûte.

FLUTINA, *s. f.* — Espèce d'accordéon auquel on a ajouté un jeu de flûte très-doux et très-harmonieux. Ce petit instrument, qui est d'origine anglaise, a été heureusement perfectionné à Paris par les facteurs d'instruments à anches libres, tels que MM. Alexandre fils, M. J. Jaulin et autres.

FLUTISTE, *s. des deux genres.* — Celui ou celle qui joue de la flûte.

FOLIES D'ESPAGNE. — Sorte d'air tiré de la danse du même nom, qui fut très en vogue dans les siècles derniers. On le mit souvent autrefois et on le met encore aujourd'hui en variations.

FONDAMENTAL, E, *adj.* — *Son fondamental*, c'est-à-dire son générateur d'une série harmonique. — *Basse fondamentale.* (Voy. ce mot. — (Voy. ACCORD FONDAMENTAL, (Voy. ACCORD.)

FORCE, *s. f.* — (Voy. FORT, E.)

FORCER, *v. a.* — *Forcer* la voix c'est chanter plus fort pour faire de l'effet sur les masses, qui s'imaginent que chanter fort, c'est avoir de la voix et bien chanter ; on devrait plutôt appeler cela crier. C'est le propre de quelques chanteurs de province sans principes et sans méthode.

FORT. — *Temps fort.* (Voy. TEMPS.)

FORT, E, *adj.* — Qui est habile dans son art. Ce jeune homme est *fort* ou d'une grande *force* sur le violon, pour dire qu'il est un *fort* violoniste, un habile violoniste.

FORTE, *adj. et adv. italien.* — Fort, fortement, prononcez *forté.* Au pluriel écrivez *forte* sans *s*, mais ne manquez jamais de souligner. (Voy. TUTTI.)

FORTE-PIANO ou PIANO-FORTE. — (Voy. PIANO.)

FOUET. — *Coup de fouet.* On appelle ainsi un certain effet plus fort, plus énergique, plus brillant, par lequel on termine un morceau de musique.

FOURCHE, *s f.* — Nom que l'on donne à la position des doigts sur certains instruments à vent, tels que la flûte, la clarinette, etc., lorsque, posant l'index et l'annulaire sur les trous, on relève le médium. C'est ce que l'on appelle *faire la fourche.*

FOURCHETTE, *s. f.* — Petite pédale de la harpe qui sert à élever les cordes d'un demi-ton. Ce mécanisme est de l'invention

d'Érard. — Petite manivelle qui sert à faire marcher les cylindres dans quelques instruments de cuivre.

FOURNITURE, *s. f.* — Jeu d'orgue qui entre dans la composition du plein-jeu. Il est composé de plusieurs tuyaux produisant des sons aigus, tels que flûte, prestant, etc.

FRACAS, *s. m.* — On donne ce nom à toute musique bruyante et à trop grand effet d'instrumentation.

FRAPPÉ, *adj.* — Pris substantivement, c'est le premier temps d'une mesure et celui qui doit être *frappé* sur le barré en abaissant le pied ou la main. On l'appelle aussi *temps fort* ou *thésis*. (Voyez TEMPS.)

FRAICHEUR, *s. f.* — Ce mot s'emploie souvent parmi les musiciens en parlant d'une composition musicale où l'on trouve la douceur, la grâce et l'originalité des pensées jointe à la verve et au coloris. Les symphonies de Beethoven ne vieillissent pas; après un demi-siècle, depuis l'époque à laquelle elles ont vu le jour, que de *fraîcheur* n'y trouve-t-on pas encore aujourd'hui dans le style et dans les pensées !

FRANCISÉ, E, *adj.* — Cet adjectif s'applique à tout mot étranger consacré par l'usage et admis au nombre de ceux de la langue française.

De tous les arts libéraux et de toutes les sciences accréditées, l'art musical est celui en faveur duquel le langage usuel a emprunté le plus de termes; et de toutes les langues qui ont fourni leur contingent à ces emprunts, la langue italienne est sans contredit celle de toutes qui a été le plus souvent mise à contribution; la cause de cette préférence se comprend trop facilement pour que l'on ait besoin de l'expliquer. Or, la plupart de ces mots sont aujourd'hui passés avec armes et bagages dans notre vocabulaire; ils s'y sont implantés, ils y ont pris racine, et s'y sont si bien popularisés et identifiés, qu'on ne pourra bientôt plus contester leurs droits de naturalisation. Et en effet, qui songe encore à tenir compte de l'origine du mot opéra, par exemple, et qui se ferait aujourd'hui un scrupule de ranger ce dérivé purement latin parmi les termes les plus familiers de la langue française? De tous les lexicographes en renom, il n'est guère plus que Napoléon Landais qui songe à

refuser un s au pluriel de ce mot. Quant aux mots italiens qui se terminent en *o*, les opinions sont un peu plus partagées. Les uns pensent que ce signe de notre pluriel leur est indispensable, et les autres se refusent à le leur accorder. Mais ce qu'il y a de plus désespérant au milieu de cette divergence littéraire, c'est que le dictionnaire de l'Académie, ce plus indifférent, ce plus incomplet, ce plus égoïste de tous les indicateurs français, ait pris à tâche de se renfermer, sur cette question, dans un mutisme complet. A vrai dire, les écrivains et surtout les personnes qui ne font pas métier de parler et d'écrire, doivent se trouver à cet égard un peu embarrassés. Pour nous, en présence de l'impossibilité de poser une règle générale et invariable, nous serions assez disposé à prendre un terme moyen en disant qu'il faut traiter ces mots en français, selon qu'ils le sont devenus plus ou moins, et nous n'accorderions le droit de cité qu'à ceux d'entre eux qui ont gagné leurs chevrons par leurs services et par leur âge. Ainsi parmi les mots d'origine italienne dont la terminaison est en *o*, nous n'hésiterons pas à accorder un pluriel français à ceux-ci : *concerto*, *oratorio*, *alto*, et même *duo*, *trio*, etc., etc.; mais à quelques autres, tels que *contralto*, *soprano*, *impresario*, *libretto*, *solo*, etc., par plusieurs motifs, nous les jugerions indéclinables ou nous leur conserverions leur pluriel originel en disant: *contralti*, *soproni*, *impresari*, *soli*, etc., etc. Quant aux pluriels *dilettanti*, *quintetti*, etc., nous les avons dès longtemps entièrement naturalisés en disant: *dilettantes*, *quintettes*, etc.

Telle est, en peu de mots, notre opinion sur les principaux termes italiens que l'usage a accrédités dans la langue française. Elle pourra donner la mesure de notre pensée à l'égard de tous ceux parmi les autres que nous ne relatons point ici. (Voy. Tutti, Forte, Piano, Pizzicato, Prima donna, etc.)

FREDON, *s. m.* — Vieux mot qui ne s'emploie guère plus aujourd'hui, et qui signifiait une sorte de tremblement dans la voix.

FREDONNEMENT, *s. m.* — Action de *fredonner*. (Voyez ce mot.)

FREDONNER, *v. n.* — Faire des fredons. — C'est aussi murmur-

rer intérieurement quelque motif, un passage, une roulade, chanter à demi-voix, etc.

FRÉMISSEMENT, *s. m.* — Certaine agitation de l'air dans la propagation du son par la vibration d'un corps sonore quelconque.

FRETEL ou FRETIAU, *s. m.* — Espèce de sifflet de Pan autrement dit : *sifflet des chaudronniers*. C'était autrefois, comme le pipeau, le chalumeau, la musette, etc., l'instrument habituel des bergers. (Voy. FLUTE DE PAN.)

FUGUE, *s. f.* — Du latin *fuga*, fuite. Sorte de morceau de musique d'un genre assez ancien et presque tombé aujourd'hui en désuétude. C'était une espèce d'écho ou dialogue musical entre deux ou plusieurs voix se succédant, par mouvements semblables, avec répétition ou plutôt avec imitation à la quarte ou à la quinte, ce que l'on appelait la *réponse* du *sujet*.

La *fugue* a été détrônée par le *canon*, qui diffère de celle-là en ce que sa *réponse* ne fait que répéter ponctuellement le *sujet* à l'unisson ou à l'octave, selon la nature des voix qui le chantent, tandis que, dans la *fugue*, la réponse est une imitation du *sujet* exprimée à la quarte ou à la quinte. (Voy. CANON.)

FUSE, *s. f.* — Nom que l'on donnait autrefois à la croche.

FUSÉE, *s. f.* — On appelait jadis et l'on appelle même encore quelquefois aujourd'hui *fusée*, un certain nombre de notes liées ensemble diatoniquement, en gamme ascendante ou descendante, qui souvent ne comptent point dans la mesure, mais sur lesquelles on doit toujours au moins glisser rapidement.

 Septième lettre de l'alphabet. — Cinquième son de la gamme diatonique, autrement dit chez les latins G *sol re ut ;* chez les Italiens G *sol re ;* et chez les français G *re sol*, ou simplement *sol*.

GAILLARDE, *s. f.* — Sorte de danse très-ancienne, à trois temps et d'un mouvement vif et animé, que l'on exécutait ordinairement après la pavane ou autres danses plus graves. — Air de cette danse.

GALOP, *s. m.* — Sorte de danse à deux temps accélérés qui sert le plus souvent de finale au quadrille. C'est le *tutti* de la contredanse, et son caractère est tout à la fois joyeux, bruyant et animé.

GALOPADE ou **GALOPA**, *s. m.* — (Voy. Galop.)

GALOUBÉ ou **GALOUBET**, *s. m.* — Sorte de petit fifre à trois trous seulement, mais qui produisent néanmoins dix-sept notes; selon la force du souffle et la manière de poser les doigts. C'est le plus aigu de tous les instruments à vent, et on ne s'en sert guère qu'en Provence en s'accompagnant du tambourin, que l'on tape avec une petite baguette de la main droite pendant que la gauche joue de l'instrument. (Voy. Tambourin, Farandole, etc.)

GAMMA. — Troisième lettre de l'alphabet grec et qu'on représente ainsi Γ. (Voy. Musique.)

GAMME, *s. f.* — On nomme ainsi l'échelle musicale inventée par Guy d'Arezzo, échelle sur laquelle on apprend à compter et à entonner les divers degrés de l'octave. On l'appelait de son temps *main harmonique*. (Voyez ce mot.)

GAMME CHROMATIQUE. — Celle, soit ascendante soit descendante, qui procède par semi-tons consécutifs. (Voy. Genre.)

GAMME CHROMATIQUE AVEC DIÈSES.

GAMME CHROMATIQUE AVEC BÉMOLS.

GAMME DIATONIQUE. — Celle, soit ascendante soit descendante, qui procède par tons et semi-tons pleins et naturels, selon la division ordinaire de l'échelle musicale. (Voy. Genre.)

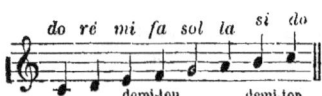

GAMMIQUE, *adj. des deux genres.* — Qui concerne la gamme.

GASAPH, *s. m.* — Sorte de cornemuse en usage chez les Barbaresques.

GAVOTTE, *s. f.* — Sorte de danse précédée d'un menuet. — Air de cette danse, ainsi nommée parce qu'elle nous vient des montagnes de Barcelonnette, dont les habitants sont appelés *Gavots*. Elle eut un moment de grande vogue en France sous l'empire.

GAUCHE, *adj. f.* — *Main gauche;* celle qui agit sur les touches des cordes graves du piano et de l'orgue. L'on doit l'exercer beaucoup si l'on veut devenir d'une grande force sur ces instruments.

GÉNÉRATEUR, *adj. m.* — Du latin *generator*, qui engendre. En musique, les sons *générateurs* sont ceux produits séparément par les sept notes de la gamme naturelle *do, ré, mi, fa, sol, la, si,* sons fondamentaux qui servent de racine à tous les accords dont notre système harmonique est susceptible.

GÉNIE, *s. m.* — Le *génie musical*, comme le génie poétique et le génie de la peinture ou de l'architecture, est un feu inspirateur, un don inné, une faculté créatrice que l'on reçoit directement de la nature et qu'on ne saurait acquérir par l'étude et le travail. L'art ne peut que le fortifier et le diriger; mais si le musicien n'a pas apporté son *génie* en venant au monde, ce serait vainement qu'il se consumerait en longs efforts pour l'acquérir.

Le talent de l'imitation lui-même est loin de constituer le *génie*, et il ne suffit pas de poursuivre dans sa course un rayon lumineux pour briller soi-même et se faire admirer sur son passage. Au plus beau temps de Talma, c'est-à-dire vers la fin du règne de Napoléon Ier, tous les acteurs de province et même ceux de Paris, désireux de marcher sur les traces du grand tragédien, cherchèrent à l'imiter dans ses pauses, dans ses gestes et jusque dans le son de sa voix. Ils croyaient ainsi se faire admirer et ne parvenaient qu'à se rendre ridicules. De même quand Rossini parut, peu après, vers la même époque, dès que ses opéras, grâce au secours de la traduction, se furent un peu popularisés en France, les disciples de la nouvelle école s'efforcèrent de marcher sur les traces de leur chef. Mais bientôt ils comprirent que le *génie* ne pouvait pas se calquer comme une image, et ils cherchèrent à se créer un système ou un caractère spécial qui pût les faire remarquer personnellement.

GENRE, s. m. — Disposition générale des sons comme éléments du chant. Il existe dans la musique moderne trois sortes de genres principaux qui sont : le *diatonique*, le *chromatique* et l'*enharmonique*. (Voyez ces mots.)

La mélopée des Grecs se divisait aussi en trois *genres*, savoir : 1° le *systaltique*, ou celui propre à inspirer des passions tendres et affectueuses ; — 2° le *diastaltique*, ou celui qui était de nature à épanouir le cœur en le disposant à la joie, au courage, aux sentiments généreux et magnanimes, — et 3° enfin, l'*euchastique* ou *euchastaltique*, qui tenait le terme moyen entre les deux autres, c'est-à-dire qui disposait l'âme à la paix et à une insouciante tranquillité.

Les anciens, selon Proclus, dans son Traité sur l'harmonie de Ptolémée, distinguent six genres principaux de musique, savoir : la *rhythmique*, qui réglait le mouvement de la danse ; la *métrique*, qui réglait celle des gestes, de la cadence des vers et de la déclamation ; l'*organique*, qui traitait du jeu des instruments ; la *poétique*, qui réglait le nombre et la mesure de vers ; l'*hypocritique*, qui réglait les gestes particuliers à la pantomime, et l'*harmonique*, qui enseignait les règles du chant et de la mélodie.

Relativement à l'application de ce mot pour tout ce qui se rattache aux distinctions modernes de l'art musical, voyez le mot MUSIQUE.

GIGUE, s. f. — Sorte de danse qui était en grande vogue dans les dix-septième et dix-huitième siècles. Elle se notait à 6/8, et son mouvement, d'un caractère gai, était assez vif et animé. — Air de cette danse. — On la dansait, on la chantait et on la jouait sur les instruments, car on en mettait partout : au bal, au concert et à l'opéra. Elle est aujourd'hui entièrement tombée en désuétude.

GLICIBARIFON ou GLICIBARIFONA, s. m. — Instrument à vent inventé vers l'année 1837, en Italie, par Catterino Catterini. C'est un petit orgue expressif à quatre octaves, dont on peut gouverner les sons à volonté.

GLORIA, s. m. — *Gloria in excelsis Deo*. Cette prière, l'une des plus imposantes de l'office divin, sert aussi de texte à l'un des principaux morceaux d'une messe en musique. Il se chante entre le

kyrie et le *credo*. On en distingue quatre pour le plain-chant, tous écrits dans différents tons, et qui sont ceux : 1° des *semi-double;* 2° de la *messe de Dumont;* 3° des *annuels et solennels majeurs;* 4° des *solennels mineurs.* — Il y a en outre un autre *gloria* qui commence par ces mots : *gloria patri et filio et spiritui sancto.* On donne à ce dernier le nom de *petite doxologie.*

GLOSE, *s. f.* — On se sert quelquefois de cette expression en musique, pour désigner certains ornements vicieux ou de mauvais goût.

GLOTTE, *s. f.* — Espèce d'anche d'instruments à vent chez les anciens Grecs. La *glotte* de l'ancienne flûte, au rapport d'Hésychius, était une espèce de languette qui s'agitait par le souffle du joueur.

GLUCKISTE, *s. m.* — Celui qui donnait la préférence à la musique de Gluck sur celle de Piccini, son rival contemporain, lors des guerres ridicules qui, vers le milieu du dix huitième siècle, s'élevèrent entre les partisans de ces deux célèbres compositeurs, — les *Gluckistes* et les *Piccinistes.*

GOD SAVE THE KING, *s. m.* — Chant national des Anglais.

GOMBA. (Voy. QUEUE.)

GOUG ou GONG. — (Voy. LOO et TAM-TAM.)

GOUT, *s. m.* — Faculté de juger, de sentir et d'exprimer droitement. — Ce mot est souvent employé dans le monde musicien, parce que le sentiment de la musique étant un don naturel qui ne saurait que se fortifier par l'étude, mais non s'acquérir avec elle, il en résulte que, parmi les personnes qui pratiquent cet art, il en est qui possèdent cette faculté et d'autres qui en sont privées; ce qui divise les musiciens en deux catégories : ceux qui ont du *goût* et ceux qui n'en ont pas. Mais il n'est pas nécessaire d'être musicien pour avoir du *goût;* et l'on pourrait même dire à juste raison, qu'il y a plus de gens de *goût* qui ne sont pas musiciens que de musiciens qui sont hommes de *goût*. Le *goût* est donc beaucoup moins une chose de convention que l'on peut s'appliquer par le travail, par l'expérience ou par l'habitude, qu'une prédisposition naturelle et innée, qui, aussi bien que la sensibilité, le sentiment du beau et le coup d'œil du génie, ne saurait, à aucun prix, devenir le partage de certaines organisations. Suivant la conséquence de ce raisonnement, nous ne saurions être que très-faiblement de l'avis de J.-J. Rous-

seau, lorsqu'il dit que le *goût* SERT DE LUNETTES A LA RAISON.

GRACIOSO. — *Gracieusement.* (Voy. SIGNES.)

GRADUEL, *s. m.* — Chant sacré qui se récite dans l'office solennel de la messe, après l'épître. — On appelle aussi *graduel* le livre du plain-chant qui contient les matines. Le *graduel* est ainsi appelé parce que autrefois les clercs qui le chantaient se tenaient sur les degrés du pupitre, et peut-être un peu aussi parce qu'ils le chantaient par parties et alternativement : *graduation.*

GRASSEYEMENT, *s. m.* — Défaut de langue chez quelques chanteurs, qui les oblige à appuyer doublement sur les *r* et à mouiller les *l*.

Avant d'apprendre à chanter il faut savoir bien parler et bien prononcer; c'est pourquoi, afin de solfier convenablement, il faut que la langue de l'élève soit dégagée de toute diction ou articulation vicieuse.

GRAVEUR, EUSE, *s. m. et f.* — Celui ou celle qui fait profession de graver la musique.

GRAVURE DE LA MUSIQUE. — OEuvre du graveur de musique sur étain ou sur cuivre. (Voy. TYPOGRAPHIE MUSICALE.)

GRÉGORIEN (CHANT GRÉGORIEN.) — (Voy. PLAIN-CHANT.)

GROSSE-CAISSE. — (Voy. GROS-TAMBOUR.)

GROS-TAMBOUR ou GROSSE-CAISSE. — Instrument à percussion indispensable dans les *tutti* de la musique militaire. Il sert à marquer la mesure dans la marche et ajoute à l'énergie plus ou moins accentuée de l'harmonie qu'il accompagne et qu'il soutient vigoureusement.

MODÈLE D'UN GROS TAMBOUR DU DIX-HUITIÈME SIÈCLE.

GROUPE, *s. m.* — Sorte de broderie composée de plusieurs petites notes, trois ou quatre au moins, placées devant la note principale, et qui ne comptent pas dans la division de la mesure. — C'est aussi une sorte d'arpége composé de quatre notes au moins, mais marchant par intervalles conjoints, en montant ou en descendant, tandis que celui-ci (l'arpége), procède ordinairement par intervalles disjoints, selon l'ordre des accords. — C'est encore la réunion de plusieurs cordes d'un instrument, lorsqu'elles sont accordées à l'unisson, telles que celles d'un luth ou d'un piano.

GRUPETTO, *s. m.* — Mot italien qui signifie *petit groupe*. (Voy. GROUPE.)

GUDDOK, *s. m.* — Nom d'une espèce de violon à trois cordes, en usage chez les paysans russes. (Voy. VIOLON.)

GUIDE, *s. f.* — Partie de la fugue qui entre en matière et qui annonce le *sujet*.

GUIDE-MAIN, *s. m.* — Mécanisme propre à donner de l'action et de l'agilité aux doigts des personnes qui apprennent à jouer du piano. Il n'en est aujourd'hui presque plus question; il a été sacrifié au *dactylion* de M. Herz, et surtout au *chirogymnaste* de M. Martin, qui est en vente chez M. Simon Richault. (Voy. ces mots.)

GUIDON, *s. m.* — Le *guidon* est un signe qui se met ordinairement à la fin d'une portée, et qui sert à indiquer la première note de la portée qui suit. C'est une espèce de *zig-zag* posé sur la ligne, à la place de la note que l'on veut annoncer.

GUIDONS.

GUIMBARDE, *s. f.* — Sorte d'instruments que quelques-uns appellent *trompe*, *trompe-laquais*, *trompe de Béarn*, quelques autres *rebute* et d'autres enfin *guitare*. C'est un petit cercle de fer ou de laiton, de forme à peu près ovale, terminé par deux branches parallèles et ayant dans son centre une petite languette d'acier élastique que l'on fait frémir avec l'index de la main droite en le tenant fixé sur les dents à l'aide de la main gauche. On chante un air à mesure que l'on fait vibrer l'instrument, ce qui produit un son assez gro-

tesque et qui a quelque rapport avec celui d'une vieille et mauvaise guitare. Les Italiens l'appellent *spassopensiero* ou *aura*.

GUIMBARDE EN BOIS
DE LA NOUVELLE-IRLANDE.

GUITARE, *s. f.* — Instrument à cordes et à manche, que l'on pince avec le pouce, l'index, le médium et l'annulaire de la main droite, dont le petit doigt seul reste appuyé sur la table d'harmonie. La *guitare* est montée sur six cordes dont trois en soie, recouvertes d'un léger fil de métal, représentant les basses, et trois en boyau, lesquelles font entendre à vide les notes suivantes : *mi, la, ré, sol, si, mi*. Son étendue est de trois octaves environ.

Cet instrument, très en vogue chez les Espagnols, qui l'ont reçu des Maures, y a remplacé le luth et la mandoline. Il avait même joui de quelque faveur en France et en Italie ; mais il commence depuis quelque temps à être partout un peu négligé ou délaissé entièrement pour le piano, dont le perfectionnement et la popularité méritée redoublent de jour en jour. La *guitare* toutefois ne devrait pas être entièrement abandonnée, car si son mécanisme irrégulier et le son maigre de ses cordes, surtout lorsqu'elles ne sont pas pincées à vide, ne produisent qu'un très-médiocre effet, en revanche elle peut être d'une grande utilité par ses arpéges dans l'accompagnement d'une romance, d'une mélodie, d'une barcarolle, etc., et quelquefois même indispensable à certaines voix légères qui, sans avoir beaucoup de corps, savent suppléer à la force des poumons par le bon goût de la méthode, mais qui se trouveraient trop absorbées, dans un salon, par les sons larges et retentissants du piano ou de l'orchestre.

On distingue plusieurs sortes de guitares de formes différentes, selon les divers pays dont elles proviennent. L'une des plus remarquables est la *lyro-guitare*, renouvelée des Grecs en France dans le siècle dernier, très-appréciée par sa forme gracieuse et poétique, mais néanmoins abandonnée une dernière fois encore comme produisant des sons plus sourds et plus maigres que ceux de la *guitare* ordinaire, qui le sont déjà bien assez; — la *guitare d'amour*, à sept cordes, inventée en 1823 par Staufer, de Vienne; — la *guitare allemande* ou le *sistre* (voyez ce mot); — la *guitare espagnole*, à cinq cordes, que l'on frappe avec la main, — et enfin la *guitare française* ou *sistre perfectionné*, qui est en grande vogue en Italie. (Voy. SCORDATURE.)

Modèle d'une GUITARE-LYRE du dix-huitième siècle, qui avait la prétention d'imiter les sons de la harpe, et qui fut abandonnée peu après.

Autre modèle prenant le titre de HARPO-LYRE, et dont l'innovation n'eut pas un meilleur sort.

Autre modèle d'une GUITARE A PÉDALES, dont la prétention n'était pas moins ridicule que celles des deux autres.

GUITARISTE, *subst. des deux genres*. — Celui ou celle qui joue de la guitare.

GUIHARK, et selon d'autres KISSAR, KIÇAR, KICARAH ou KITARAH, *s. m.* — Espèce de lyre nubienne en usage chez les

habitants de Dongolat. Les effets de cet instrument sont assez harmonieux. On le tient de la main gauche, comme la guitare, et les cordes en sont pincées avec le *plectrum*.

GUSLI ou GUSSEL, *s. m.* — Sorte de harpe russe ayant quelque rapport avec le psalterion allemand.

GUZLA, *s. f.* — Espèce d'instrument à une seule corde, chez les Morlaques.

GYMNASE, *s. m.* — Ce mot, qui depuis peu a été appliqué par corruption à certaines salles de concert ou réunions philharmoniques, était, chez les Grecs, exclusivement consacré aux lieux où l'on se livrait publiquement aux exercices du corps.

GYMNASE MUSICAL. — École où vont se former de jeunes élèves musiciens dans les deux principales branches de l'art : la partie vocale et la partie instrumentale. Le *Gymnase musical militaire* établi à Paris, rue Blanche, n° 24, est destiné à former des chefs de musique pour les divers régiments de l'armée. Il en fournit deux pour chaque régiment d'infanterie et un pour chaque régiment de cavalerie et d'artillerie. Le nombre des élèves de cette école est de deux cent quatre-vingt-cinq. Elle fut fondée dans l'année 1836 sous la direction de M. Beer, à qui M. Carafa succéda en 1838. — Il est question de la supprimer.

GYMNASTIQUE DES DOIGTS. — (Voy. CHIROGYMNASTE.)

GYMNOPÉDIE, *s. f.* — Sorte de danse mêlée de chant que les jeunes Lacédémoniennes dansaient toutes nues dans certaines cérémonies. Elle était composée de deux corps de ballet, dans l'un desquels figuraient les hommes faits et dans l'autre les enfants. — Air de cette danse.

 Huitième lettre de l'alphabet. Elle marque chez les Allemands le *si* naturel, dans la désignation des notes par les lettres alphabétiques.

HACHE. — (Voy. PAS DE HACHE.)

HALLALI, *s. m.* — Espèce de fanfare que l'on sonne à la chasse pour annoncer que le cerf est aux abois, et qu'il se rend.

HARMATIAS. — Nom d'un nome chanté par les Grecs dans leurs fêtes dactyliques.

HARMODION, *s. m.* — Hymne que les Athéniens chantaient en l'honneur d'Harmodius, qui les avait délivrés du joug de Pisistrate.

HARMONICA, *s. m.* — Instrument de musique inventé par Franklin en 1763; ainsi appelé parce que ses sons tiennent de la nature des sons harmoniques. C'est un assemblage de verres de différentes dimensions, plus ou moins remplis d'eau, selon les notes plus ou moins graves ou aiguës qu'on veut leur faire rendre, et dont on effleure les bords avec le bout des doigts, ce qui produit des sons filés très-agréables, quelquefois même trop expressifs, car ils vont jusqu'à porter sur les nerfs de certaines organisations délicates ou impressionnables.

HARMONICA A CLAVIER OU A CORDES, inventé en 1788 par Jean Stein, fabricant d'orgues et organiste à Augusta.

HARMONICA - MÉTÉOROLOGIQUE ou HARPE GIGANTESQUE. — Instrument ou plutôt grande machine à cordes, dont on doit la bizarre invention à l'abbé D. Jules-César Gattoni, laquelle fut expérimentée en 1785 à Côme. C'était un assemblage de fils de fer de différentes grosseurs qu'il avait fait attacher à une tour de la hauteur de trois cents pieds environ, lesquels fils correspondaient au troisième étage de sa maison, d'où il pouvait exécuter comme sur une immense harpe, des airs et des accords assez harmonieux.

HARMONICA-TYMPANON, *s. m.* — Petit instrument de percussion composé de plusieurs morceaux de vitres de différentes dimensions, qui produisent les différentes notes de la gamme diatonique, et dont on tire des sons assez agréables, à l'aide d'une petite baguette de bois surmontée d'une boule de liége.

HARMONICON, *s. m.* — Sorte d'harmonica perfectionné par M. Muller, chef de musique à Brême.

HARMONICORDE, *s. m.* — Espèce d'harmonica ayant la forme d'un piano à queue perpendiculaire. Il fut inventé par Haufmann, de Dresde.

HARMONIE, *s. f.* — Effet agréable à l'oreille produit par l'en-

semble de plusieurs voix et de plusieurs instruments. — Genre de musique composée pour plusieurs instruments à vent.

La différence qui existe entre l'*harmonie* et la symphonie, c'est que dans celle-ci on fait figurer et même dominer les instruments à cordes, tandis qu'ils sont exclus dans celle-là.

— Le mot *harmonie* est pris aussi quelquefois comme synonyme de contre-point. Dans ce sens il n'exprime pas autre chose que la science théorique des accords, ou l'art de marier régulièrement les sons entre eux. (Voy. CONTRE-POINT.) — *Table d'harmonie*. (Voy. TABLE.)

HARMONIEUX, SE, *adj.* — Qui a de l'harmonie, dont les sons sont agréables à l'oreille, principalement dans leur ensemble.

HARMONIPHON, *s. m.* — Instrument à clavier et à vent, dont les sons ressemblent à ceux de plusieurs hautbois, cors anglais, et bassons réunis. C'est une sorte de petit piano organisé, où le vent est communiqué par la bouche à l'aide d'un tube élastique remplaçant le soufflet, et plus propre que lui à donner l'expression musicale en renforçant et modifiant les sons à volonté. Il fut inventé en 1837, par M. Pàris, de Dijon.

HARMONIPHONE-TRANSPOSITEUR. — C'est un clavier à piston, s'adaptant sans préparation sur toute espèce de clavier d'orgue. Son mécanisme imaginé par l'abbé Lambillotte et mis à exécution par MM. Alexandre et Fils, permet, au moyen de trente-huit boutons posés symétriquement, de faire exécuter par une personne *non musicienne*, tous morceaux de musique et toutes sortes d'accords; car il ne s'agit pour pouvoir s'en servir, que de connaître les chiffres, et avec un seul doigt, à l'aide de cet instrument, on atteint le but de deux mains exercées.

HARMONIQUE, *s. m.* — Chez les Grecs on appelait *harmoniques* les disciples de l'école d'Aristoxène, qui jugeaient la musique d'après l'oreille, contrairement aux canonistes qui basaient leur système sur la théorie et sur le calcul. (Voy. CANONISTE.)

HARMONIQUE, (MAIN HARMONIQUE. (Voy. ce mot.)

HARMONIQUES, *adj. des deux genres*, (SONS.) — On appelle *sons harmoniques* les sons concommittants ou accessoires qui résonnent avec ou après le son fondamental, tels que celui de la quinte,

de la tierce, etc. C'est par l'analogie de ces rapports que l'on peut produire sur le chevalet de certains instruments à cordes, tels que le violon, le violoncelle, comme aussi sur la harpe, la guitare ou autres, des sons flûtés d'une nature vraiment céleste, et dont on peut, dans certains cas, tirer un parti merveilleux.

HARMONISTA, *s. m.* — C'est le nom que M. Bruni, facteur d'orgues, a donné à un mécanisme au moyen duquel toute personne, non musicienne, peut jouer de cet instrument dans la perfection. (Voy. ANTIPHONEL.)

HARMONISTE, *s. des deux genres.* — Celui ou celle qui étudie les règles de la composition et qui pratique la science du contrepoint. (Voy. MÉLODISTE.)

HARMONIUM. *s. m.* — Sorte de piano organisé. Ce genre d'instruments, dont les meilleurs se fabriquent dans les ateliers de M. Debain, a valu à son inventeur plusieurs médailles. (Voyez ORGUE EXPRESSIF, MÉLODIUM, etc.)

HARMONOMÈTRE, *s. m.* — Instrument propre à mesurer les rapports des sons et de leurs intervalles. (Voyez MONOCORDE.)

HARPE, *s. f.* — Instrument de musique à cordes inégales que l'on pince des deux mains. La harpe des anciens, qui se perd dans la nuit des temps, était beaucoup plus petite et beaucoup plus compliquée que la nôtre; car David n'aurait certes pas pu danser devant l'arche avec une harpe de la dimension de celle d'aujourd'hui.

On donna dans le principe, à cet instrument, différents noms. On l'appela successivement *korro*, chez les Phéniciens; *kinnor*, puis *nable*, *nobla* ou *nablum*, chez les Hébreux; *cithare*, chez les Grecs; *cinnara*, chez les Romains; *sambuque* ou *sambuccus*, *harp* ou *harpa*, chez les Celtes et chez les Cimbres. (Voy. ces divers mots). Sa forme est aujourd'hui infiniment plus gracieuse qu'elle ne le fut dans ces divers temps.

La harpe n'eut d'abord que treize cordes, accordées selon l'ordre de la gamme diatonique; mais plus tard on y en ajouta un plus grand nombre, et depuis, d'importantes améliorations ont été

apportées à son mécanisme. Voici un modèle assez exact de la harpe antique.

La harpe d'aujourd'hui est à peu près triangulaire ; elle est montée de cordes de boyaux de différentes couleurs, et disposées verticalement.

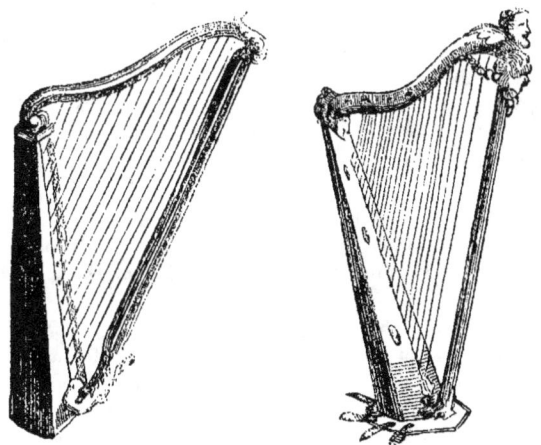

Quatre pièces ou parties principales composent son mécanisme.

Ces pièces sont la *console*, la *colonne*, le *corps sonore* et la *cuvette*. La *console*, espèce de bras en forme de *S* placé au sommet de l'instrument et garni de chevilles qui servent à monter ou baisser les cordes fixées sur la table d'harmonie ; la *colonne*, sorte de montant qui sert à réunir les deux parties principales où les cordes sont attachées ; le *corps sonore* ou coffre en bois qui les fait résonner ; et enfin la *cuvette* où sont établies les pédales.

Outre l'application des pédales, qui donne à la harpe la clef de tous les tons, de grands perfectionnements ont été apportés depuis peu à cet instrument. Parmi les plus utiles et les plus ingénieux on doit citer celui de M. Doményv, consistant en un mécanisme qui permet de diminuer la tension des cordes et même de les détendre toutes à la fois, pour éviter qu'elles ne se cassent, quand on a cessé de jouer.

HARPE CHROMATIQUE. — Harpe dont l'étendue est de cinq octaves, procédant par gammes diatoniques et gammes chromatiques, les unes et les autres distinguées par des cordes de différentes couleurs.

HARPE DOUBLE. — Instrument du dix-septième siècle ; il était composé de deux harpes accolées.

HARPE D'ÉOLE. — (Voy. ANÉMOCORDE.)

HARPE HARMONICO-FORTÉ. — Instrument composé de cordes métalliques et de cordes à boyau, que l'on fait résonner au moyen de pédales et de martelets. Il fut inventé en 1809 par M. Keysser, de Lille.

HARPÈGE. — (Voy. ARPEGGIO.)

HARPE HARMONIE, *s. f.* — Instrument qui produit l'effet du piano et de la harpe réunis. Il fut inventé par M. Thory, en 1815.

HARPE IRLANDAISE. — On sait que l'Irlande fut la principale patrie des bardes, qui avaient pour instrument une petite harpe portative dont ils se servaient dans leurs voyages pour accompagner leurs chansons guerrières. O'Brien Boiromh, qui florissait vers la fin du dixième siècle, déposa au collége de la Trinité, à Dublin, un modèle de harpe dont la forme très-gracieuse valut à son auteur une grande réputation dans le monde musicien d'alors, et au pays

qui la possédait, un nom qu'il conserva dans l'histoire. Telle fut l'origine de l'instrument que l'on appelle *harpe irlandaise*.

HARPICORDE. — (Voy. ARPICORDO.)

HARPISTE, *s. des deux genres*. — Celui ou celle qui joue de la harpe.

HARPO-LYRE. *s. f.* — Sorte de guitare perfectionnée, inventée en 1829 par M. Salomon, professeur de musique à Besançon. Elle est montée sur vingt et une cordes réparties sur trois manches. Sa forme a quelque rapport avec celle de la lyre antique. (Voyez les divers modèles de guitares au mot GUITARE.)

HASOR. — (Voy. ASCIOR.)

HAUT, E, *adj.* — *Élevé.* On dit qu'un violon est monté trop *haut* pour dire qu'il faut détendre ses cordes et le mettre mieux en rapport avec le diapason. On dit aussi qu'un chanteur monte très-*haut* pour faire entendre que sa voix s'élève jusqu'aux notes les plus aiguës.

HAUTBOIS, *s. m.* — Instrument à vent et à anche, l'un des plus anciens de tous. Il est assez semblable à la flûte par le doigter, à la clarinette par la forme et au cor anglais par la nature des sons. On s'en sert à l'Opéra dans quelques *solo* lorsque la situation exige une expression tendre, mélancolique ou champêtre. Autant les sons de cet instrument sont doux et ravissants lorsqu'ils sont rendus avec ménagement par une bouche exercée, autant ils sont aigres et criards quand il se trouve entre les mains d'un homme sans goût ou d'un artiste inexpérimenté. Ce n'est plus alors qu'une vilaine cornemuse, bonne à faire danser les ours et fuir les êtres sensibles.

HAUTBOIS PASTORAL. — Sorte de hautbois perfectionné par M. Triebert, dont les anches sont d'une supériorité incontestable. Il y en a qui ont jusqu'à dix-sept clefs.

HAUTBOÏSTE, *subst. des deux genres*. — Musicien qui joue du hautbois.

HAUTE-CONTRE, s. f.— Au pluriel *hautes-contre*. (Voy. TÉNOR.)

HÉMI. — Mot d'origine grecque qui signifie *demi* et dont les Grecs se servaient, dans le même sens que nous, pour certains mots de musique. (Voy. SEMI.)

HEPTACORDE, s. m. — (Voy. EPTACORDE.)

HEURES CANONIQUES. — On appelle ainsi les psaumes ou autres prières chantées en chœur par les chantres ecclésiastiques.

HEXACORDE, s. m. — (Voy. EXACORDE.)

HEXARMONIEN, adj. — C'était, chez les anciens Grecs, un genre de mélodie d'un caractère lâche et efféminé.

HIALEMOS. — Sorte de nome que les Grecs chantaient en l'honneur d'Apollon.

HIÉRODRAME, s. m. — (Voy. ORATORIO.)

HISTRION, s. m. — Il se disait, chez les Romains, de toutes sortes d'acteurs et de comédiens, particulièrement des pantomimes. Aujourd'hui, chez nous, il a une toute autre signification : il est pris en mauvaise part, et il est même un terme de mépris pour désigner un baladin, un bateleur, un mauvais musicien de rues, etc. *C'est un misérable histrion; il est toujours avec les histrions*, etc.

HIVEN, s. m. — Instrument à vent des Chinois, fait en terre cuite. Sa forme est ovale; il a une ouverture à l'une de ses extrémités, laquelle lui sert d'embouchure, et la bouche en y soufflant produit des sons graves assez mélodieux. Quant aux notes, elles sont exprimées par cinq trous pratiqués de chaque côté du coffre. C'est l'un des plus anciens instruments de Chine, et il sert de basse fondamentale à toutes leurs musiques.

HOMOCOPTOTON ou HOMOCTATEUTON. — Mot grec qui signifiait pause générale avant une cadence.

HOMOPHONIE, s. f. — C'était, chez les Grecs, une sorte de symphonie que l'on chantait ou que l'on exécutait à l'unisson, en opposition à ce qu'ils appelaient *antiphonie*, composition destinée à plusieurs voix ou plusieurs instruments qui se répondaient à l'octave. (Voy. ANTIPHONIE.)

HORLOGE MUSICIENNE, dite ACCORDINE, s. f. — Horloge sur laquelle, à l'aide de timbres ou de tuyaux organisés, les heures sont frappées par les trois *sons* de l'accord parfait. Sept notes

prises dans cet accord, au ton de *la* dièse majeur, dans l'intervalle de deux octaves, depuis le *la* grave jusqu'au *la* aigu, suffisent pour marquer toutes les heures d'une manière non-seulement agréable à l'oreille, mais encore qui les distingue entre elles en leur donnant, ainsi qu'à leur demie, un son et un caractère particuliers. Ce système, dû à l'auteur de ce Dictionnaire, fut soumis en 1838 à l'Académie des sciences, qui en a fait mention avec détails dans sa séance du 21 février de ladite année. (Voyez au besoin le compte rendu de cette séance dans le recueil de l'Académie.) Voici le plan musical de ce mécanisme.

HYM 151

HORN-BUGLE ou BUGLE-HORN, *s. m.* — Espèce de trompette à clefs inventée, en 1835, par un Anglais nommé Halliday. Il en avait imaginé de plusieurs dimensions, comme M. Sax ; de sorte qu'on peut considérer les *sax-horns* de ce dernier fabricant comme d'heureux perfectionnements du *horn-bugle*. (Voy. SAX-HORN.)

HUIT-PIEDS, *s. m.* — C'est le nom que l'on donne à une espèce d'orgues dont les plus grands tuyaux ont huit pieds de hauteur.

HUMANI-GENERIS. — Prose ou verset rimé que l'on chante le jour de l'Annonciation et dans le temps pascal.

HYDRAULICON, *s. m.* — (Voy. CLEPSYDRE.)

HYMNAIRE, *s. m.* — Livre qui contient les hymnes.

HYMNE, *s. m.* comme chant patriotique ou national, et *s. f.* comme chant d'église. — *La Marseillaise* fut un hymne français chanté en l'honneur de la liberté par les patriotes de 1792, et le

Te Deum est une hymne chrétienne chantée à la louange du Seigneur en action de grâces. Le premier fut composé par Rouget de l'Isle; la seconde eut pour auteur saint Ambroise, archevêque de Milan.

Les hymnes sont un des premiers monuments de l'histoire. Les anciens les divisaient en trois classes : 1° les *théurgiques* ou religieux; — 2° les *poétiques* ou populaires, — et 3° les *philosophiques*.

HYMNOLOGIE, *s. f.* — Science qui a pour principal objet la recherche ou la collection des hymnes et des proses pour le bréviaire.

HYPATE, *s. f.* — Mot grec. C'était la corde la plus grave du plus bas tétracorde.

HYPER. — (υπερ), préposition grecque qui signifie *au-dessus* et qui se trouve placée devant un assez grand nombre de mots employés en musique. En voici la nomenclature à peu près complète :

HYPERBOLEIEN, *adj.* — (Voy. HEXARMONEIEN.)

HYPERBOLEON. — Le plus aigu des cinq tétracordes du système des Grecs.

HYPER-DIAZEUXIS. — Octave au-dessus d'une *diazeuxis*. (Voy. ce mot.)

HYPER-DORIEN ou MIXO-LIDIEN. — (Voy. MODE.)

HYPER-ÉOLIEN. — (Voy. MODE.)

HYPER-IASTIEN. — Le même que l'*hyper-ionien*.

HYPER-IONIEN. — (Voy. MODE.)

HYPER-LYDIEN. — (Voy. MODE.)

HYPER-MIXO-LYDIEN. — Le même que l'*hyper-phrygien*.

HYPER-MÈSE. — *Sus-medium*.

HYPER-PHRYGIEN. — (Voy. MODE.)

HYPOSCENION, *s. m.* — L'*hyposcenion* était, dans les théâtres grecs, un lieu particulier pratiqué sur l'orchestre, comme une sorte d'estrade dégagée, pour la commodité des joueurs d'instruments et les personnages du *proscenium*, car le chœur et les mimes se tenaient dans l'*hyposcenion* jusqu'à ce que les nécessités de la représentation les obligeassent à monter sur le *proscenium* ou *avant-scène*, pour satisfaire aux exigences de leur rôle.

HYPO (ὑπο). — Préposition grecque qui signifie *au-dessous ;* c'est le contraire de *hyper.*

HYPOCRITICOS. — Partie de la musique grecque qui se rattache à la chorégraphie et à la musique.

HYPO-DIAPENTE. — La quinte au-dessous.

HYPO-DIATESSARON. — La quarte au-dessous.

HYPO-DIAZEUXIS. — Octave au-dessous d'une *diazeuxis.* (Voy. ce mot.)

HYPO-DORIEN. — (Voy. Mode.)

HYPO-ÉOLIEN. — (Voy. Mode.)

HYPO-IASTIEN. — Le même que *hypo-ionien.*

HYPO-IONIEN. — (Voy. Mode.)

HYPO-LYDIEN. — (Voy. Mode.)

HYPO-MIXO-LYDIEN. — L'un des quatre modes ajoutés au système par saint Grégoire ; c'était le plagal du mode *mixto-lydien.*

HYPO-PHRYGIEN. — (Voy. Mode.)

HYPO-PROSTAMBANOMENOS. — Nouvelle corde ajoutée par Gui d'Arezzo au-dessous de *prostambanomenos*, qui était elle-même la plus grave du système des Grecs.

HYPO-SYNAPHE. — Octave au-dessous de la note de conjonction d'un tétracorde à l'autre.

IACINTHIES ou HYACINTHIES, s. f. pl. — Fêtes annuelles que l'on célébrait à Lacédémone en l'honneur d'Apollon.

IAMBE, s. m. — Pied de vers latin, composé d'une longue et d'une brève. — Vers composé d'iambes.

IAMBIQUE, *adj.* — Qui concerne l'iambe ; — où il y a des iambes. — Nom d'un intermède musical que les Grecs introduisaient dans certaines fêtes.

IDÉE, s. f. — Une *idée* ou pensée, en langage musical, c'est le

trait mélodique que le génie, ce précieux don du ciel, inspire aux véritables compositeurs.

Une *idée*, dans un art tel que la musique, où l'imagination prend la plus grande part, est chose plus rare qu'on ne pense, et il faut avoir déjà un grand fond de perspicacité, d'expérience, de sagesse et de talent pour savoir seulement discerner la réalité d'avec l'illusion, c'est-à-dire une inspiration d'avec une réminiscence. Dans cette appréciation délicate et difficile de soi-même, il est d'autant plus aisé de se méprendre, que l'on trouve quelquefois beaucoup de charme à se tromper.

IDENTITÉ, s. f. — (Voy. UNITÉ.)

IMAGINATION, s. f. — L'*imagination* est cette faculté de l'âme qui prête à l'art ses créations, ses tableaux, ses images, et à l'artiste les formes, les tons, les couleurs convenables eu égard au temps, au lieu, au sujet et à la situation qui lui sont imposés par la circonstance. Cette faculté ne serait guère, comme on l'a appelée très-hardiment, que la *folle du logis*, si elle n'était pas soutenue par le goût, ce doigt régulateur qui choisit, qui assemble, qui divise et qui coordonne.

Goût et *imagination*, heureux couple qui seul constituez le génie, soyez donc toujours inséparables!

IMITATION, s. f. — Ce mot a, dans le langage musical, trois acceptions ou classifications bien distinctes, savoir :

1° Il représente l'art de peindre ou d'exprimer par le secours des sons, les divers sentiments de l'âme et les passions : c'est ce qu'on appelle l'*imitation* de la nature.

2° Il signifie aussi l'action du compositeur dont l'imagination, trop peu féconde pour créer des chants nouveaux, s'en dédommage en se rabattant sur les idées d'autrui, soit qu'il devienne servile imitateur, soit que tout en imitant les autres, il suive les inspirations et les élans de son propre génie : c'est ce qu'on pourrait appeler l'*imitation* de l'art.

3° Enfin, l'*imitation* est une sorte de fugue ou d'écho qui consiste à répéter à une tierce, une quinte, une sixte au-dessus ou au-dessous, la même pensée ou phrase musicale, que l'on a écrite quelques mesures auparavant : celle-ci pourrait s'appeler l'*imitation*

de soi-même, c'est-à-dire *reproduction*, *modulation* ou *variation*, etc.

Maintenant revenons à la première de ces trois acceptions qui es ici, parmi elles, la plus importante.

Il faut distinguer deux sortes de musique : la première que nous appellerons *musique simple*, et la seconde *musique dramatique;* car il existe dans cet art deux objets, deux points de vue, deux caractères parfaitement distincts : l'un qui se borne à flatter agréablement l'organe de l'ouïe, c'est son côté superficiel ; l'autre qui s'applique à exprimer le sentiment, c'est-à-dire à parler le langage du cœur dans cet idiome universel que l'on appelle mélodie ; celui-ci a à remplir une mission plus noble et plus imposante : il s'élève aux plus hautes régions de l'art, régions célestes qui le rapprochent de Dieu et de la nature. Tel est le but le plus essentiel de la musique ; aussi est-ce principalement à ce point de vue que l'ont considérée nos plus grands maîtres, Gluck, Mozart, Grétry, Weber, Meyerbeer, Halévy et autres. (Voy. COMPOSITEUR, GÉNIE, ART, etc.)

IMPRESARIO, *s. m.* — Mot italien dont on se sert depuis fort peu de temps dans notre langue. On ne peut guère le rendre que par ceux-ci *entrepreneur de concerts et de théâtres lyriques.* Les *impresarii* sont ces honnêtes spéculateurs qui se mettent avec passion et avidité à la recherche de tous les plus grands talents parmi les artistes musiciens, hommes ou femmes, et particulièrement les grands chanteurs ou grandes cantatrices. (Voy. FRANCISÉ.)

IMPROMPTU, *s. m.* — On donne ce nom, depuis quelque temps, à une sorte de petit morceau de musique instrumentale que l'auteur est censé avoir composé en l'exécutant, et qu'il jette sur le papier sans importance, sans préparation et presque sans art. (Voyez CAPRICE, FANTAISIE, BAGATELLE, etc.)

IMPROVISATEUR, TRICE, *s. m.* et *f.* — Celui ou celle qui improvise.

IMPROVISATION, *s. f.* — Musique exécutée sans préparation et comme par inspiration instantanée.

IMPROVISER, *v. a.* et *n.* — Composer ou exécuter sur-le-champ une ou plusieurs phrases musicales.

INCORRECT, E, *adj.* — Ouvrage *incorrect*, composition *incor-*

recte; celui ou celle qui pêche contre les regles grammaticales de l'art.

INDICATIONS. — (Voy. SIGNES.)

IN EXITU ISRAEL. — Psaume chanté le dimanche à vêpres.

INHARMONIE, *s. f.* — Réunion de sons faux et désagréables à l'oreille. (Voy. INHARMONIQUE.)

INHARMONIQUE, *adj. des deux genres.* — Les intervalles *inharmoniques* sont ceux qui ne peuvent entrer dans la composition d'un accord régulier, et qui, par conséquent, doivent être exclus de l'harmonie. — Il ne faut pas confondre ce mot avec *enharmonique*, qui a une signification toute différente. (Voy. ce mot.)

INSTRUMENT, *s. m.* — *Instrument de musique* à cordes, en bois ou en métal, destiné à produire des sons plus ou moins agréables.

L'invention des *instruments de musique* remonte aux siècles les plus reculés. Les premiers *instruments* furent des cornes de bœuf, des flûtes plus ou moins grossières, des chalumeaux, etc.; puis vinrent les *instruments* à cordes. Quant à ceux-ci, voici, dit-on, comment la découverte en fut faite : une tortue dont les nerfs et les cartilages s'étaient séchés au soleil fut par hasard heurtée du pied par un passant, qui s'aperçut qu'elle rendait un bruit sourd, et fit tourner cette expérience au profit de l'art. On ne sait le nom de celui qui s'est ainsi heureusement heurté le pied; mais toujours est-il que ce choc eut de l'écho dans le monde musical, car la première lyre, ou cithare avait la forme d'une tortue, et les cordes de cet *instrument*, le plus ancien de tous chez les Grecs, étaient formées de nerfs desséchés; toujours est-il encore que le mot latin *testudo* signifie tout à la fois lyre et tortue.

Le mot latin *organum* signifia d'abord un *instrument* quelconque; mais peu à peu l'on ne donna ce nom qu'aux *instruments* de musique: *organa dicuntur, omnia instrumenta musicorum.* (Saint-Augustin.)

Il existe çà et là, dans les quatre parties du globe, des milliers d'espèces d'instruments tant anciens que modernes, dont les principaux sont classés à leur lettre respective dans ce Dictionnaire. Ces espèces varient à l'infini, surtout chez les nations asiatiques, telles que les Chinois, les Indiens et les Turcs. Toutefois, l'on peut aujourd'hui généralement les diviser en quatre grandes catégories princi-

pales, qui se subdivisent entre elles. Ces quatre catégories sont : 1° les *instruments* à vent ; 2° les *instruments* à cordes ; 3° les *instruments* de percussion ; et 4° les *instruments* à frottement ou à corps métalliques. Dans ce nombre nous avons surtout fait un choix des principaux *instruments* européens, que nous avons dû relater avec détails. (Voyez leurs noms selon leurs initiales alphabétiques.)

INSTRUMENTS A ARCHET. — Dans la grande catégorie des instruments à cordes, il faut mettre en première ligne celle des *instruments à archet*, dont l'origine remonte à une époque plus reculée qu'on ne pense ; car ils étaient connus même chez les anciens. Le passage suivant, tiré du traité du P. Kirker sur les instruments de musique des Hébreux, nous paraît à ce sujet assez explicite :

« Ces instruments, dit-il, étaient de bois, longs, ronds, et percés « en dessous de beaucoup de trous ; on les garnissait de trois cordes « à boyau, et lorsqu'on voulait en jouer, on frottait ces cordes avec « un archet (*arcu*), fait de crins de queue de cheval bien tendus. »

INSTRUMENTAL, E, *adj*. — Qui concerne l'instrumentation et les instruments. *Concert instrumental*, *musique instrumentale*, etc.

INSTRUMENTALISTE, *s. m.* — Musicien qui compose de la musique instrumentale, et notamment des trios, des quatuors, des quintetti, etc.

INSTRUMENTATION, *s. f.* — Ce qui concerne les instruments de musique. — Art de rendre la musique instrumentale agréable à l'oreille, en la notant selon les règles du contre-point et suivant le caractère mécanique de chaque instrument que l'on veut faire entrer dans une partition. (Voy. ORCHESTRATION.)

INSTRUMENTÉ, E, *part*. — Arrangé, disposé pour être exécutée par des instruments de musique. Cette ouverture est bien *instrumentée*. (Voy. ORCHESTRÉ.)

INSTRUMENTER, *v. a.* — Arranger, disposer une pièce de musique, afin qu'elle soit exécutée par plusieurs instruments.

INSTRUMENTISTE, *s. m.* — Musicien qui exécute ou peut exécuter la musique sur son instrument.

INTERMÈDE, *s. m.* — Les *intermèdes* sont des pièces de musique ou de danse qu'on intercale dans les entr'actes d'une comédie,

et surtout d'un opéra. Les *intermèdes* peuvent aussi quelquefois être remplis par des tours de physique, de ventriloquie, de prestidigitation ou d'autres divertissements, dans lesquels la musique prend toujours la plus grande part. (Voy. BALLET, PANTOMIME, etc.)

INTERVALLE, s. m. — Distance numérique qui sépare une note d'une autre, en partant du grave à l'aigu. On compte en musique sept sortes d'intervalles principaux, pris dans l'octave; on les appelle simples ou naturels. Ces sept intervalles principaux sont : la *seconde*, la *tierce*, la *quarte*, la *quinte*, la *sixte*, la *septième* et l'*octave*. Ils peuvent être renversés, et alors la seconde devient septième, la tierce devient sixte, la quarte devient quinte, la quinte devient quarte, la sixte devient tierce, la septième devient seconde et l'octave devient unisson. Outre ces sept principaux intervalles, il en existe d'autres que l'on prend au-dessus de l'octave, mais qui ne sont qu'une répétition des premiers; tels sont la *neuvième*, la *dixième*, la *onzième*, la *douzième* et ainsi de suite. Tous ces intervalles peuvent encore subir diverses modifications; ils sont *majeurs* ou *mineurs*, *augmentés* ou *diminués*.

L'unisson naturel ne saurait être placé au nombre des intervalles; mais il n'en est pas de même lorsqu'il est augmenté, comme par exemple le *do* avec le *do* dièse. Dans ce cas exceptionnel, on le classe encore parmi les intervalles.

On distingue en outre deux sortes d'*intervalles* : les *intervalles parfaits* et les *intervalles variables*. Les *intervalles parfaits* sont l'octave, la quinte et la quarte; les *intervalles variables* sont le semi-ton, la seconde, la tierce, la sixte et la septième. On appelle ces derniers variables parce qu'ils peuvent être altérés sans être faux et sans changer de nom; tandis que les premiers ne sauraient varier, c'est-à-dire être augmentés ou diminués sans cesser d'être justes.

Telle est la dénomination du mot *intervalle* au point de vue des musiciens. Voyons maintenant celui sous lequel il doit être considéré par les physiciens et les mathématiciens. A leurs yeux, l'intervalle musical n'est pas autre chose que le rapport qui existe entre les nombres de vibrations correspondant à deux sons donnés.

Voci le tableau des intervalles avec leurs rapports :

INTERVALLES.	RAPPORT.
Octave	1 à 2
Quinte	2 à 3
Quarte	3 à 4
Tierce majeure	4 à 5
Tierce mineure	5 à 6
Ton majeur	8 à 9
Ton mineur	9 à 10

La différence entre deux intervalles s'obtient en divisant la fraction qui représente le plus grand par celle qui représente le plus petit; ainsi :

La différence entre l'octave et la quinte :

2/1 divisé par 3/2 égale 4/3.

La différence entre la quinte et la quarte est le ton majeur :

3/2 divisé par 4/3 égale 9/8.

La différence entre la quarte et la tierce majeure est le semi-ton majeur :

4/3 divisé par 5/4 égale 16/15.

La différence entre la tierce majeure et la tierce mineure est le semi-ton mineur :

5/4 divisé par 6/5 égale 25/24.

La différence entre le ton majeur et le ton mineur est le comma :

9/8 divisé par 10/9 égale 81/80.

INTERVALLES PRODUITS PAR LA GAMME DIATONIQUE.

INTONATION, *s. f.* — Manière d'attaquer ou d'articuler les sons afin qu'ils se distinguent entre eux et deviennent des tons. Les *intonations* peuvent donc être justes ou fausses, graves ou aiguës, faibles ou fortes, etc. (Voy. Son.)

INTRODUCTION, *s. f.* — Morceau de musique peu compliqué et peu étendu que l'on met en guise de préface en tête d'une symphonie ou autre composition de longue haleine.

Aujourd'hui on donne à l'*introduction* un caractère plus grave et plus imposant; dans quelques opéras modernes, tels que *Robert le Diable*, de Meyer-Beer, et *Don Sébastien*, de Donizetti, elle tient même lieu d'ouverture.

ITALIEN, *s. m.* — Habitant de l'Italie; objet qui appartient à l'Italie. *Mots italiens*. (Voy. Francisé.)

JULOS. — C'étaient les chansons que les anciens Grecs chantaient en l'honneur de Cérès au temps de la moisson.

JÉRÉMIES, *s. f. pl.* — Leçons chantées à l'office des ténèbres, dans la semaine sainte; elles sont composées avec les fragments du prophète Jérémie, dont elles portent le nom.

JET, *s. m.* — Action de la pensée ou de la composition musicale qui est *jetée* sur le papier par son auteur, sans préparation, sans préméditation (*prima intenzione*), et par suite d'une inspiration ou improvisation soudaine, presque involontaire. Fruit d'un seul *jet* ou d'un premier *jet*, ces sortes de compositions sont moins l'œuvre de l'art que l'œuvre de la nature et du génie; aussi sont-elles toujours estimées comme les meilleures. Elles se distinguent par toutes les conditions qui constituent un ouvrage parfait dans toutes ses parties. Nous avons dit que ces conditions sont le *naturel*, l'*ensemble*, la *conduite*, l'*unité*. (Voyez ces mots.) Il faut que le début et la fin y répondent au milieu, c'est-à-dire que la pensée principale y soit si bien liée, cousue et encadrée avec et dans les idées accessoires, que leur auteur semble n'avoir pas pu les concevoir l'une sans les autres, et qu'elles paraissent avoir été saisies

et réunies ensemble d'un seul coup d'œil et d'un seul trait de plume.

JEU, s. m. — Manière de jouer d'un instrument de musique. — On appelle *jeux*, dans l'orgue, les divers assemblages de tuyaux destinés à imiter les divers instruments de musique qu'ils représentent : *jeu de flûte*, *jeu de trompette*, *jeu de voix humaine*, etc. (Voyez REGISTRES.)

JEUX, s. m. pl. — C'étaient, chez les anciens Grecs, de grandes fêtes célébrées en l'honneur des dieux, à certaines époques de l'année, et où se mêlaient ordinairement des concours de musique. Voici les principales :

JEUX CHRYSANTINIQUES. — Fêtes des fleurs célébrées à Sardes en Lydie.

JEUX ISTHMIQUES ou ISTHMIENS. — Fête triennale, célébrée durant l'été à Corynthe, pour exercer les athlètes et les joueurs de flûte ou d'autres instruments de musique.

JEUX NÉMÉENS. — Fête célébrée à Argos en l'honneur d'Hercule, vainqueur du lion de Némée ; elle avait lieu tous les deux ans, dans une plaine située près de la forêt de ce nom.

JEUX OLYMPIQUES. — Grande fête populaire célébrée tous les quatre ans dans la plaine dite d'*Olympie*, située près de Pisa, dans le Péloponèse. Des luttes musicales étaient établies dans cette fête, et on y décernait des prix aux vainqueurs.

JEUX PYTHIQUES. — Cette fête, qui avait lieu à Delphes tous les quatre ans, avait été fondée en l'honneur d'Apollon ; elle était célèbre par les luttes ou exercices gymnastiques de toute espèce, et surtout par les grands concours de musique qui y étaient ouverts aux artistes, aux poètes lyriques et aux musiciens.

JONGLERIE, s. f. — C'était, du temps des troubadours provençaux, l'art de faire des vers et de chanter. (Voyez JONGLEURS.)

JONGLEURS, s. m. pl. — On appelait ainsi, du temps des trouvères et des troubadours, certains ménétriers ou joueurs d'instruments vulgaires, qui cherchaient à les imiter en courant les provinces où ils allaient chanter leurs poésies. — Plus tard ce ne furent

plus que des *bateleurs*, ainsi appelés à cause des tours surprenants auxquels ils se livraient devant le peuple à l'aide de bâtons et de baguette, etc.

JOUER, *v. n.* — Jouer d'un instrument de musique, c'est exécuter des airs, des morceaux, etc., sur cet instrument. *Jouer du violon, jouer de l'alto, jouer du violoncelle.*

On disait autrefois toucher du clavecin et de l'orgue, pincer de la harpe et de la guitare, donner du cor, sonner de la trompette, blouser les tymbales, battre la caisse ou le tambour, etc. On dit aujourd'hui *jouer* de tous les instruments.

JOUR. — CORDE A JOUR. — (Voy. VIDE.)

JUSTE, *adj. des deux genres.* — Cette épithète s'emploie souvent dans le langage musical, pour déterminer le degré de pureté, d'exactitude et de justesse qui existe dans le rapport des sons et de leurs intervalles. Un chanteur a la voix *juste*, lorsque les cordes de sa voix n'abaissent pas ou n'excèdent pas le degré des diverses notes qu'il veut faire entendre. Il en est de même à l'égard des instruments. — Ce mot s'emploie aussi adverbialement, et l'on dit jouer *juste*, chanter *juste*, etc.

JUSTESSE, *s. f.* — Précision exacte dans l'émission du son des instruments de musique ou de la voix. Cette qualité du musicien dépend uniquement des conditions plus ou moins bonnes de son organe auditif: elle ne s'acquiert point. Le chanteur qui chante faux, l'instrumentiste qui laisse échapper de son instrument des sons équivoques, ne s'en doutent même pas; ils ne peuvent donc point se corriger de ce défaut, qui n'est chez eux qu'un vice d'organisation. Il faut inférer de ce raisonnement que l'on ne devient parfait musicien que par prédisposition naturelle; et qu'il convient de sonder les aptitudes d'un jeune sujet avant de lui faire étudier un art ou de lui imposer une profession.

 KALENDA, *s. f.* — Sorte de danse des nègres à peu près semblable à l'*anglaise*.

KARABO, — Petit tambour égyptien.

KARAKLANGTHYRON. — Chanson que les anciens Grecs avaient coutume de chanter en présence des courtisanes.

KARAMAÏCA, *s. f.* — Sorte de danse hongroise, à trois quatre ou à trois temps.

KAS, *s. m.* — Espèce de petit tambour africain.

KEMAN, *s. m.* — Violon turc à trois cordes. L'original est chez M. Clapisson.

KERRENA ou KEREN, *s. m.* — Sorte de trompette indienne d'une dimension beaucoup plus grande que la trompette ordinaire.

KIN, *s. m.* — Instrument à cordes chez les Chinois. C'est un

morceau de bois, en guise de table d'harmonie, où sont placés deux chevalets sur lesquels sont tendues cinq cordes en fil de soie qui produisent différents sons, selon les endroits où elles sont pincées, lesquels sont marqués par des points. Il existe trois sortes de *kins :* le grand, le moyen et le petit.

Le *ché*, autre instrument de ce genre, était à peu près semblable, mais composé d'un plus grand nombre de cordes : toutefois il en existait aussi de cinq cordes seulement. Les auteurs chinois pensent que le *kin* fut dans son origine composé de cinq cordes pour représenter les cinq planètes et les cinq éléments.

KING, *s. m.* — Instrument de musique, chez les Chinois, dont le son est produit par le contact d'une certaine quantité de pierres sonores. Le *pien-king* en a seize. Le *tsi-king* est composé d'une seule pierre formant une espèce de cloche qui n'a qu'un seul son assez retentissant. Il sert pour les signaux comme le tambour et la grande cloche.

Il ne faut pas confondre le *king* avec le *kin*, autre instrument chinois composé de cinq cordes en fil de soie. (Voyez plus haut celui-ci.

KINNOR ou CINNYRE, *s. m.* — C'était, chez les Hébreux, une

sorte de harpe ou lyre triangulaire à vingt-quatre ou trente cordes que l'on pinçait avec les doigts ou que l'on frappait avec le plectrum.

Quelques auteurs croient que c'était de cet instrument que David joua devant Saül.

KORRO, s. m. — Sorte de harpe ou lyre très-informe et très-ancienne. Elle précéda celle de David. Cette grossière image de la harpe primitive donnera la mesure du chemin qu'a pu faire le progrès de l'art de la lutherie, sorti de son berceau pour marcher de perfectionnement en perfectionnement jusqu'aux dernières limites du fini et de la supériorité en tout genre qu'il semble avoir atteintes aujourd'hui.

Ceci n'était vraisemblablement pas autre chose que deux branches d'arbre mal ajustées, auxquelles on avait attaché des cordes de boyau. Comparez-le aux magnifiques harpes à pédales de M. Érard.

KOU, s. m. — Sorte de tambour garni de cloches, chez les Chinois. (Voy. YA.)

KUSSIR, CI...... turc composé de cinq cordes ten... sur une peau qui couvre une espèce de **cuvette** oblongue.

KYRIE, s. m. — Mot d'étymologie grecque qui sert à invoquer le nom du Seigneur. — Le *Kyrie eleison*, *Christe eleison*, est le **premier** et l'un des plus importants...

tent dans une messe en musique. On le désigne sous le nom de *Kyrie*, et l'on dit : *c'est un beau Kyrie ; il a chanté le Kyrie*, etc. Suivant le rite grégorien, le *Kyrie* doit se chanter après le *Requiem* et après le *Libera*; suivant le rite ambroisien, il doit être chanté après le *Gloria*. On en distingue dix pour le plain-chant, presque tous écrits dans différents tons et qui sont ceux : **1°** des *Semi-doubles*, — **2°** de la *Messe de Dumont*, — **3°** des *Annuels et solennels majeurs*, — **4°** des *Solennels majeurs*, — **5°** des *Doubles majeurs*, — **6°** pour les *dimanches de l'Avent*, — **7°** pour les *dimanches depuis la Septuagésime jusqu'au dimanche des Rameaux*, — **8°** pour les *Fériés*, — **9°** de la *Messe des morts*, — **10°** pour la *semaine sainte*. — Enfin le *Kyrie* est aussi compris dans les litanies adressées à la sainte Vierge.

 LA, *s. m.* — Nom de la sixième note de la gamme naturelle et la dernière de Guy d'Arezzo. (Voyez Note, Solfége, Musique, Solmisation, etc.)

LAMENTABILE, *adv. italien*. — Avec gravité, mélancolie, tristesse, etc. (Voy. Mouvement.)

LAMENTATIONS DE JÉRÉMIE. — Les *Lamentations de Jérémie* constituent un petit poëme qui fut composé par le prophète de ce nom en souvenir de la ruine de Jérusalem. Il se chante à l'office des Ténèbres dans la semaine sainte.

LANDLER, *s. m.* — Espèce de danse ou de valse autrichienne à deux temps.

LANGUE MUSICALE. — M. Sudre est l'auteur d'un système assez ingénieux qui consiste à faire de la musique une sorte d'idiome universel à l'usage de tous les peuples de la terre. *Do, re, mi, fa, sol, la, si*, tel est son alphabet sonore ; la mélodie, telles sont ses phrases, ses expressions, ses pensées. Il serait à désirer que ce système pût un jour se propager parmi les nations et les unir entre elles. Il y rétablirait du moins l'harmonie, et les hommes,

en guerre aujourd'hui, s'entendraient peut-être mieux avec son langage qu'avec celui du canon ou de la diplomatie.

LANGUETTE, *s. f.* — Petit morceau de bois fixé au bout des sautereaux mus par le jeu du clavier dans un clavecin ou une épinette, et qui, à l'aide d'une plume de corbeau taillée en pointe, va heurter et pincer la corde.

LAPA, *s. f.* — Sorte de longue trompette dont se servent les Turcs dans leur musique militaire.

LARGO. — Adjectif italien qui signifie *large* et qui sert à indiquer le plus lent de tous les mouvements employés en musique. (Voy. Mouvement.)

LARGHETTO. — Diminutif de *largo*, le plus lent des mouvements après celui-ci. (Voy. Mouvement.)

LARIGOT, *s. m.* — L'un des plus aigus de tous les jeux de l'orgue. Il sonne la quinte de la *doublette*, qui donne une octave au-dessus du *prestant*. (Voyez ces mots.)

LARMES, *s. f. pl.* — On dit quelquefois, figurément, cette cantatrice *a des larmes dans la voix*, pour faire entendre que son timbre est rempli d'expression, de sentiment et de pathétique.

LAUDA SION SALVATOREM. — Suite de versets ou prose que l'on chante le jour de la fête du Saint-Sacrement.

LAUDATE DOMINUM. — *Laudate Dominum omnes gentes*, psaume chanté à laudes et à la fin des vêpres.

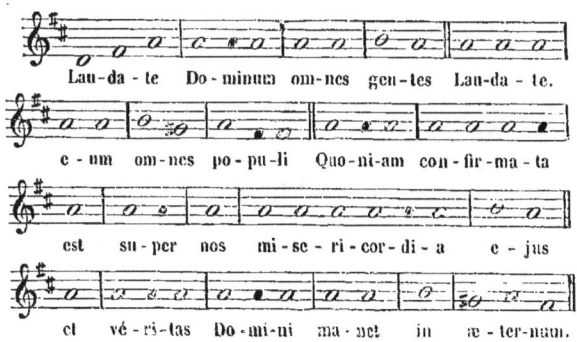

LAUDATE PUERI DOMINUM. — Psaume chanté le dimanche à vêpres.

LAUDES, *s. f. pl.* — Du latin *laudi* (louanges). Sortes de cantiques que l'on chante à la louange du Seigneur dans certaines communautés religieuses. Ils étaient en grande vogue en Italie au temps de Laurent de Médicis.

LAYE, *s. f.* — Partie de l'orgue qui consiste en une espèce de boîte renfermant le mécanisme des soupapes. C'est le principal réservoir du vent, qui passe de là dans les sommiers.

LEÇON, *s. f.* — Instruction que l'on reçoit ou que l'on donne. — L'espace de temps consacré par un maître au profit de son élève pour lui enseigner un art ou une science quelconque.

Pour ce qui concerne la musique, rien n'est plus important que le choix d'un bon maître, et dans l'étude du chant surtout, l'avenir tout entier de l'élève dépend des *leçons* du professeur et du degré de mérite de la méthode dont il aura fait usage pour lui. Une étude opiniâtre, des exercices constants et courageusement soutenus, corroborés par les conseils d'un praticien habile et éclairé, tels sont les éléments d'une brillante éducation musicale, et pour peu que la nature vienne à son tour seconder les efforts du maître et de l'élève, il ne peut résulter de l'heureux concours de telles conditions que de magnifiques succès, un artiste de talent ou un virtuose.

LEGATO. — Mot italien qui, placé en tête d'un morceau de musique ou sur un passage quelconque, signifie qu'il faut lier les notes entre elles.

LENTO. — *Lentement.* C'est le mouvement le plus lent après *largo* et *larghetto*. Ce mot est à peu près synonyme de *adagio*. (Voy. MOUVEMENT.)

LEPSIS. — (Voy. EUTHIA.)

LEVÉ, *s. m.* — Mouvement ascensionnel que fait le pied ou la main en battant la mesure. Il constitue le temps faible de la mesure, et il est le contraire de *frappé*, qui en constitue le temps fort. (Voy. FRAPPÉ, ÉLÉVATION, MESURE, etc.)

LIAISON, *s. m.* — Action de lier la même note, d'un temps à un autre ou d'une mesure à l'autre. (Voy. SYNCOPE, TENUE, etc. —

Exécution d'un passage ou d'une roulade, soit diatonique, soit chromatique, soit même par intervalles disjoints, d'un même coup d'archet, de langue ou de gosier. (Voy. COULÉ.) — Dans le plain-chant, suite de notes tenues sur une même syllabe.

LIBERA. *s. m.* — *Libera me domine*, etc., répons qui se chante à la messe de mort.

LIBRETTISTE, *s. m.* — Auteur dramatique chargé d'écrire les *libretti* ou livrets des opéras. (Voy. LIVRET.)

LICENCE, *s. f.* — On appelle *licence* tout ce qui est infraction, mais infraction volontaire et comme préméditée à la règle établie. Il suit de là que toute *licence*, pour avoir quelque valeur ou être tolérée, doit être suffisamment autorisée par le génie, le talent et le goût. C'est dire assez clairement qu'à moins de les avoir rachetés d'avance par des succès bien établis et bien accrédités, il faut être excessivement sobre, dans une composition musicale, de tout hors d'œuvre, de toute excentricité et de tout écart.

LICHARA, *s. f.* — Espèce de flûte à une seule note en usage chez les Cafres. Ils en ont de plusieurs dimensions produisant toutes une note différente de la gamme, et ils les accordent entre elles, ce qui constitue leur musique.

LIER, *v. ac.* — Unir par le coulé ou la liaison une note avec une autre, ou avec plusieurs autres. (Voy. LIAISON.)

LIGATURE, *s. f.* — *Liaison*. (Voy. ce mot.)

LIGNE, *s. f.* — Ce mot s'emploie dans la musique, pour désigner les cinq traits allongés horizontalement et parallèlement, qui constituent la portée musicale. Les cinq *lignes* de la portée se comptent de bas en haut. Exemple : les deux clefs les plus usitées en musique, sont la clef de *sol* sur la seconde ligne, et la clef de *fa* sur la quatrième *ligne*.

LINON ASMA. — Chanson funèbre chantée par les Égyptiens en souvenir de Linos.

LIMAÇON, *s. m.* — Partie osseuse et taillée en spirale du labyrinthe de l'oreille, appelée ainsi parce qu'elle a la forme d'une coquille de limaçon. Cette sorte de tube acoustique, dont la nature a favorisé l'homme plus amplement que les autres animaux, constitue en lui une faculté auditive plus délicate, et qui le rend par cela même plus particulièrement sensible aux impressions musicales. Le chien, le chat, quelques oiseaux, et même aussi, dit-on, l'araignée, ont l'oreille plus ou moins percée en limaçon.

LIMMA, *s. m.* — Les *limmas* sont des intervalles si imperceptibles, qu'on ne peut établir leur valeur que par des chiffres. Le rapport du *limma* majeur est comme 25 : 27 ; celui du *limma* mineur est comme 128 : 135.

LIRE, *v. ac.* — *Lire, déchiffrer* la musique *à livre ouvert*, c'est mesurer de l'œil ses intervalles sur la portée, déterminer la valeur des notes, en exprimer le son par la voix ou à l'aide d'un instrument quelconque, et en un mot faire connaître à ceux qui écoutent cette musique la pensée et l'intention de son compositeur. Mais, ce n'est pas tout de savoir lire un morceau de musique en déterminant, même avec justesse et précision, la valeur des notes et des signes divers qui les accompagnent ; il faut encore lui donner l'expression qu'elle comporte, les nuances qu'elle exige et les passions ou les sentiments qu'elle veut peindre. (Voyez Expression, Sentiment, Art, etc.)

LITANIES, *s. f. pl.* — Prière que l'on chante à l'office en invoquant la sainte Vierge et les saints.

LIVRE OUVERT. — (Voyez A livre ouvert, Lire a livre ouvert.)

LIVRET ou **LIBRETTO**, *s. m.* — Prose ou poème du drame, mis ou destiné à être mis en musique. C'est la partie de l'œuvre d'un opéra qui regarde spécialement l'auteur dramatique.

LOCO. — Ce mot italien, qui signifie *lieu*, mis après un passage marqué pour être exécuté à l'octave au-dessus, veut dire qu'il faut remettre les notes en leur lieu et place.

Après l'indication des *sons harmoniques*, des *pizzicati* ou de l'emploi des diverses pédales du piano, on se sert quelquefois aussi, dans le même but, de ce terme italien.

LONGUE, *s. f.* — Note qui, dans la musique ancienne, avait la valeur de trois mesures.

LOO ou LU, *s. m.* — Instrument de percussion des Chinois. Ce sont deux grandes plaques de cuivre rondes, dans la composition desquelles on mêle de l'étain ou du zinc pour les rendre plus sonores et plus retentissantes. Cet instrument se nomme *goug* ou *lo-goung* dans certaines parties éloignées de l'Orient, et *tam-tam* en Turquie. Il n'est connu en France que sous ce dernier nom. Les battes dont on se sert pour frapper le *tam tam* chinois sont de différentes sortes. Il y en a en forme de maillet, de tampon, etc. D'autres sont en bois équarri. (Voy. TAM-TAM.)

LOURE, *s. f.* — C'était l'ancien nom de la *musette*. (Voyez ce mot.) — Air d'une danse qui se jouait autrefois sur cet instrument; il était d'un mouvement assez lent et à 6/4.

LOURER, *v. n.* — Jouer de la loure. Ce vieux mot, dans son acception primitive, est sans emploi et complétement inusité. — Aujourd'hui *lourer* c'est imiter la loure ou musette sur n'importe quel instrument que ce soit, en appuyant plus fortement sur la première note que sur la seconde, ainsi que font les bergers ou les villageois qui jouent de cet instrument champêtre.

LUCORNARIO, *s. m.* — Nom d'une antienne que l'on chante à vêpres avant le *dixit*.

LU, *s. m.* — Mot chinois qui, dans la musique de ce peuple, désigne la valeur ou le degré d'un demi-ton. Longtemps avant Pythagore, avant Mercure, et même avant l'établissement des prêtres en Égypte, on connaissait en Chine la division de l'octave en douze demi-tons qu'on appelait les *douze lu*, et on les distinguait en *majeurs* et en *mineurs*.

NOMS DES LU.

1	— *Hoang-tchoun*...	FA	7	— *Joui-pin*......	SI
2	— *Ta-*lu.........	FA ♯	8	— *Lin-tchoung*...	UT
3	— *Tay-tsou*......	SOL	9	— *Y-tsé*.........	UT ♯
4	— *Kia-tschoung*...	SOL ♯	10	— *Nan-*lu.......	RÉ
5	— *Kou-si*........	LA	11	— *Ou-y*.........	RÉ ♯
6	— *Tchoung-*lu....	LA ♯	12	— *Yay-tchoung*...	MI

LUTH, s. m. — Instrument de musique à cordes, très-ancien, qui fut détrôné par la harpe, par la mandoline, par la guitare, et dont le souvenir n'est cependant point perdu encore, surtout en poésie.

LUTHERIE, s. f. — Profession ainsi que tous objets de fabrication ayant trait au commerce du luthier ou facteur d'instruments de musique.

LUTHIER, s. m. — Autrefois *faiseur de luths* ou d'autres instruments à cordes de même genre, tels que le théorbe, la mandoline, etc. — Ce mot est resté dans notre langue pour désigner le fabricant, le manufacturier ou même seulement le marchand de certains instruments de musique. On l'appelle aussi *facteur, fabricant d'instruments de musique*, etc.

LUTRIN, s. m. — Grand pupitre où l'on place les livres du plain-chant dans le chœur d'une église.

LYDIEN, adj. — Nom d'un des modes de la musique des Grecs. (Voy. Mode.)

LYRE, s. f. — Instrument de musique à cordes, l'un des plus anciens de tous avec la cithare, si toutefois ce n'était pas le même sous un autre nom, ainsi que le pensent plusieurs lexicographes estimés. Elle servait à accompagner les hymnes que l'on chantait à la louange des dieux dans les cérémonies religieuses. On attribue généralement l'invention de la *lyre* à Mercure. Orphée, Amphion Apollon la modifièrent successivement et lui donnèrent des formes nouvelles. C'est surtout dans le nombre des cordes que la *lyre* a subi de fréquentes variations. Celle d'Olympe et de Terpandre n'en eut d'abord que trois; mais bientôt l'on y en ajouta une quatrième, et l'on eut ainsi l'instrument si connu sous le nom de *tétracorde*. Vint ensuite le *pentacorde* ou la *lyre* à cinq cordes;

puis l'*exacorde*, et enfin l'*eptacorde*, *lyre* à sept cordes, qui fut la plus répandue et la plus estimée de toutes.

D'autres cordes encore furent ajoutées à la *lyre*; mais ces nouveaux perfectionnements ne firent qu'accréditer la vogue de la *lyre* à sept cordes, qui continua à jouir de la préférence qu'elle méritait à juste raison.

Lyre à dix cordes, dont le dessin suivant M. de La Borde, se trouve dans plusieurs monuments à Rome.

LYRE BARBARINE, que d'autres appellent *Accord* ou *Amphicordum*. — Instrument à archet d'origine italienne. C'est une espèce de violoncelle à quatorze cordes dont on joue comme de celui-ci. On en doit l'invention à Jean Doni.

LYRE-DE-VIOLE, *s. f.* — Petite lyre antique à trois cordes, ayant une table d'harmonie arrondie en forme de vase sur laquelle reposait le pied de l'instrument.

LYRE-GUITARE, *s. f.* — Instrument que l'on essaya de substituer à la guitare il y a environ un demi-siècle, mais qui, malgré sa forme élégante et pittoresque, ne put longtemps soutenir la concurrence avec celle-ci, dont les sons, à la faveur de sa table d'harmonie, sont plus pleins et plus sonores.

Aujourd'hui il n'est plus question de lyre que dans la poésie, en souvenir d'Orphée, d'Apollon et des Grecs.

LYRE ORGANISÉE. — Instrument de musique à clavier comme le piano, mais produisant des sons plus doux que ceux de cet instrument. On en doit l'invention à Led'huy, de Coucy-le-Château, qui le fit connaître en 180'' et le perfectionna en 1821.

LYRE-PSALTÉRION. — Ancien instrument de percussion et à cordes de métal que l'on pinçait avec un bec de plume ou avec le *plectrum*. Il était de forme ovale et arrondie, comme le kussir, et avait ordinairement cinq cordes. (Voy. Kussir.)

LYRIQUE, adj. — *Poésie lyrique*, *drame lyrique*, *théâtre lyrique*, *poète lyrique*, etc. (Voy. MELPOMÈNE.)

 MACHICOT, s. m. — Autrefois chantre supérieur de l'église métropolitaine de Notre-Dame de Paris.

MACHICOTAGE, s. m. — On appelait ainsi autrefois certains passages de plain-chant qu'exécutaient, avec les enfants de chœurs, des chantres supérieurs de Notre-Dame de Paris, appelés *machicots*.

MACHUL, MAGHUL ou MACHOL. — Sorte de luth à huit cordes chez les Hébreux. — Le *machul* était aussi un instrument de percussion assez semblable au sistre.

MADRIGAL, s. m. — Le *madrigal* fut, dans son origine, une sorte d'hymne à la Vierge. — Sorte de pièce de musique travaillée et savante très en vogue en Italie au commencement du seizième siècle, et qui peut être considérée comme l'origine de la musique de chambre. — C'est aussi, comme on sait, une petite pièce de poésie qui doit renfermer, en peu de vers, une pensée galante, ingénieuse et délicate.

MAESTOSO. — Majestueux, solennel. (Voy. MOUVEMENT.)

MAESTRO, s. m. — Maître. Ce mot italien sert à désigner, non-seulement le grand professeur de chant et de musique, mais encore et principalement le grand compositeur musicien qui s'est rendu célèbre par ses œuvres. Ceux parmi les maîtres qui se sont élevés au plus haut degré de célébrité, reçoivent en outre la qualification de *grand*. Ainsi Rossini, Donizetti, Meyer-Beer, etc., sont réputés de nos jours *grands maîtres*, *grandi maëstri*.

MAGAD, s. m. — Instrument de percussion à vingt cordes, en usage chez les anciens Grecs.

MAGNIFICAT, s. m. — Cantique de la sainte Vierge chanté le dimanche à vêpres. On en distingue quatre, composés en quatre tons différents, selon les fêtes ou les cérémonies religieuses dans lesquelles ils doivent être chantés.

MAGRAPHE, *s. m.* — Instrument hébreux. Il y en avait de deux sortes ; à savoir : 1° le *magraphe temid*, instrument de percussion, composé de cloches, lequel servait à convoquer le peuple au temple, et 2° le *magraphe d'Aruchin*, espèce d'orgues très-grossières et très-nazillardes.

MINNIM, *s. m.* — Sorte de luth à quatre cordes, chez les Hébreux.

MMAANIM, *s. m.* — C'était, chez les Hébreux, une sorte de table de bois carrée, entourée de globes d'airain très-sonores, qui se heurtaient les uns contre les autres quand on agitait l'instrument.

MAIN. — (Voy. A QUATRE MAINS.)

MAIN DROITE. — (Voy. DROITE.)

MAIN GAUCHE. — (Voy. GAUCHE.)

MAIN HARMONIQUE, *s. f.* — Nommée ainsi parce que Gui d'Arezzo employa la figure d'une main sur les doigts de laquelle il établissait ses notes, qu'il désignait par des lettres. C'est ce qui fit donner dans la suite le nom de gamme à son échelle musicale, parce qu'elle commençait par la lettre grecque ᴦ (*gamma*).

MAITRE DE MUSIQUE, *s. m.* — Chef d'orchestre ; celui qui dirige un certain nombre de musiciens réunis pour exécuter une ouverture, une symphonie, ou pour accompagner les chanteurs dans un opéra. — Celui qui enseigne la musique. — (Voy. PROFESSEUR.)

MAITRE DE CHAPELLE. — (Voy. CHAPELLE.)

MAITRISE, *s. f.* — Les *maîtrises* étaient, avant 1789, des institutions de musique établies aux frais des cathédrales, sous la surveillance du clergé et sous la direction d'un maître de musique spécial, chargé d'y former de jeunes musiciens destinés au service des églises et que l'on appelait enfants de chœur. Ces sortes d'établissements ont été abolis par la révolution.

MAJEUR, E, *adj.* — Parmi les intervalles dont notre système musical est composé, il en existe de parfaits ou invariables, tels que l'octave, la quinte et la quarte. Les autres, c'est-à-dire la seconde, la tierce, la sixte et la septième, peuvent être altérés sans cesser d'être justes et sont, par conséquent, variables. Ils sont *majeurs* ou *mineurs* ; de là l'emploi de ce mot dans l'économie

générale des accords. — Mais le mot *majeur* sert encore à un autre usage en musique, car il s'applique aussi au mode. Ainsi, par exemple, dans un accord parfait, lorsque la tierce de la tonique est majeure, le mode est *majeur*, et au contraire lorsque la tierce de la tonique est mineure, le mode est *mineur*. (Voy. INTERVALLE, MODE, TON, etc.) On l'emploie aussi substantivement.

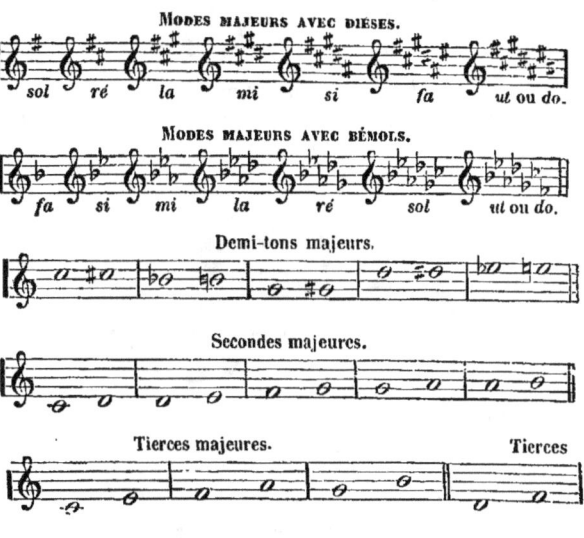

MANCANDO, pour *Diminuendo*. — (Voy. SIGNES.)

MANCHE, *s. f.* — Pièce de bois fixée à l'extrémité de la table d'harmonie de la plupart des instruments à cordes, tels que le violon, le violoncelle, la viole, la guitare, etc. C'est cette partie de l'instrument sur laquelle les cordes, attachées à des chevilles, sont montées à leur ton respectif, exprimé à vide, pour recevoir ensuite la pression des doigts de la main gauche, dont la pose, plus ou moins élevée, détermine les autres différents tons de l'échelle.

MANDOLINE, *s. f.* — Instrument à cordes de laiton que l'on pince avec une plume taillée en conséquence. C'est un diminutif du

luth antique. Il y a en Italie des mandolines montées sur quatre cordes, accordées comme le violon, d'autres sur quatre cordes à double, les unes en boyau, les autres en métal, et d'autres sur cinq cordes en métal.

MANDORE, *s. f.* — Ancien instrument à quatre cordes de boyaux, de la famille des luths, plus gros de corps, mais dont le manche est à proportion un peu plus court que celui de la mandoline.

MA NON TROPO. — (Voy. Signes.)

MARABBA, *s. m.* — Espèce de violon arabe à deux cordes. Ce singulier instrument a le corps très-aplati; il n'a guère que deux pouces d'épaisseur. Il est couvert par-dessus et par-dessous d'une peau tendue sur laquelle on frappe comme sur un tambour et qui sert aussi de chevalet à deux cordes qu'une espèce d'archet met en vibration. C'est tout à la fois un instrument à cordes et de percussion. En voici une copie dessinée d'après un original qui fait partie de la collection de M. Clapisson.

MARCHE, *s. f.* — Morceau de musique d'un mouvement tantôt accéléré, tantôt grave et solennel, suivant l'action ou les circonstances auxquelles on le destine. On en fait quelquefois pour l'orchestre dans certains opéras d'un caractère sérieux; mais on en écrit le plus souvent et tout exprès pour l'harmonie militaire. (Voy. MUSIQUE MILITAIRE.)

MARCHER, *v. n.* — Ce mot s'emploie en musique, et surtout en matière de contrepoint, pour désigner l'ordre ou la succession des accords ou intervalles que suit un passage de musique : *marcher* par quinte en montant, *marcher* par tierce en descendant, etc.

MARSEILLAISE, *s. f.* — Hymne ou chant national des patriotes français, composé par Rouget de l'Isle vers 1792.

MARTEAU, *s. m.* — Espèce de clef forée, en forme de marteau, avec laquelle on tend et l'on détend les cordes des pianos pour les accorder. — Petite pièce de bois en forme de marteau recouvert d'un morceau de peau et qui est poussé sur la corde du piano par l'action de la touche. — *Marteau répétiteur à renvoi d'échappement*. Par ce système, la répétition des notes est infaillible, à quelque hauteur ou enfoncement que la touche soit attaquée. On en doit l'invention à M. Limonaire, facteur de pianos de Paris.

MARTELÉ, E, *adj.* — Piqué, détaché.

MASTRACHITA. — Espèce de chalumeau en usage chez les Hébreux. (Voy. CHALUMEAU.)

MASSES, *s. f. pl.* — Masses, en musique, se dit de plusieurs parties instrumentales groupées et réunies ensemble pour produire certains effets énergiques sous des tenues de basse, etc.

MATHAUPHONE, *s. m.* — Nouvel instrument composé de verres de différentes dimensions, comme l'harmonica. (Voy. HARMONICA.)

MATINÉE MUSICALE. — On appelle *matinée musicale* tout concert donné de jour et sans luminaire. Ces sortes de concerts ont ordinairement lieu dans l'après-midi, de deux à cinq ou six heures. Rien ne distingue la matinée d'avec la soirée musicale, si ce n'est que la première est toujours plus froide que la seconde, tant du côté de l'exécution artistique que de celui de l'enthousiasme des auditeurs. Nous laissons aux physiciens le soin d'expliquer la cause de ce phénomène.

MATRACA, *s. f.* — Espèce de grande crécelle à manivelle et à rouages dont on se sert en Espagne pour faire du bruit aux ténèbres de la semaine sainte.

MAXIME, *s. f.* — C'était, dans l'ancienne musique, une note ou tenue dont la valeur était de huit mesures à deux temps. Sa forme était celle d'un carré long avec une queue à droite ⌐. On ne s'en sert plus depuis qu'on sépare les mesures par des barres perpendiculaires.

— On donne quelquefois aussi ce nom à un intervalle plus grand que ce même intervalle majeur ou augmenté. Ainsi, par exemple, la tierce majeure du ton d'*ut* naturel est *ut mi*, son intervalle *maxima* est *ut mi* ♯; la seconde augmentée du même ton est *ut ré* ♯, la seconde *maxima* est *ut* ♭ *ré* ♯.

MAZURKA, *s. f.* — Danse moscovite à trois temps, comme la valse et la redowa, et qui s'exécute à deux personnes comme celles-ci. On dit aussi *polka-mazurka*.

MÉDIANTE, *s. f.* — On appelle ainsi la troisième note, ou autrement dit la tierce au-dessus de la tonique. Elle est ainsi nommée parce qu'elle partage en deux l'intervalle qui sépare la tonique de la dominante. (Voy. NOTE DE MUSIQUE.)

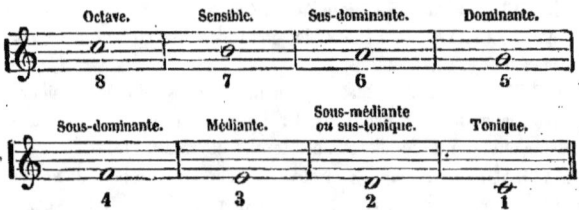

MÉDIATION, *s. f.* — Division ou partage d'un psaume en deux parties, que l'un et l'autre côté du chœur chantent successivement.

MÉDIUM, *s. m.* — Portion moyenne de la voix, entre le grave et l'aigu, laquelle comprend un certain nombre de notes plus ou moins distantes de ces deux extrémités. Le haut est quelquefois éclatant,

mais souvent forcé; le grave est majestueux, mais plus souvent encore sourd. Le *médium*, presque dans toutes les voix, produit des sons mieux nourris et plus mélodieux. — *Médium* est aussi le nom que les anciens Grecs donnaient à leur tétracorde *meson*.

MELEKET ou KENET, *s. m.* — Nom d'une espèce de trompe ou trompette dont on se sert pour les signaux en Égypte et dans l'Abyssinie. Elle produit un seul son, mais très-fort et très-retentissant.

MÉLISMAS. — Réunion de plusieurs notes chantées sur la même syllabe.

MÉLISMATA. — Fredonnement, gazouillement. Ce mot, d'origine grecque, est représenté en italien par *gorgheggio*, de *gorgheggiare*, qui peint assez énergiquement l'action du gosier ou de la gorge lorsqu'on y roucoule sur la même syllabe.

MÉLISMATIQUE, *adj.* — Le chant *mélismatique* est celui par lequel on exécute plusieurs sons ou plusieurs notes sur la même syllabe, en opposition au chant *syllabique*, qui emploie une syllabe pour chaque note, comme dans le récitatif.

MÉLODICA, *s. f.* — Instrument à clavier dans le genre du clavecin, mais avec un jeu de flûte. Il fut inventé, vers la fin du dix-huitième siècle, par Jean-André Stein, d'Augsbourg.

MÉLODICIEN, *s. m.* — Musicien qui compose des mélodies.

MÉLODICON, *s. m.* — Instrument à clavier et à cylindre, inventé par Pierre Rieffelsen, mécanicien de Copenhague.

MÉLODIE, *s. f.* — Effet agréable produit par un chant mesuré, soit vocal, soit instrumental. — La *mélodie*, dans son acception la plus usitée, quoique la plus restreinte, n'est pas autre chose que la partie chantante d'une composition musicale. — Dans une acception plus étendue, c'est la succession générale des sons par lesquels le compositeur exprime et représente ses idées. — Sorte de romance d'une facture chantante et mélodieuse qui se distingue par de suaves et piquantes modulations. Fr. Schubert fut l'innovateur, il y a une vingtaine d'années, de ce nouveau genre de morceaux de chant. (Voy. COMPOSITEUR, GÉNIE, etc.)

MÉLODIEUSEMENT, *adj.* — Avec mélodie, d'une manière mélodieuse.

MÉLODIEUX, *adj. mas.*, et au *fém.* MÉLODIEUSE. — Qui a de la mélodie, plein de mélodie. (Voy. MÉLODIQUE.)

MÉLODION, *s. m.* — Instrument de musique dans le genre de l'harmonica. Il fut inventé en 1811 par Dietz.

MÉLODIQUE, *adj. des deux genres.* — Ce mot, depuis fort peu de temps admis dans le langage musical, a une acception toute particulière qui se distingue de *mélodieux*, et à la rigueur on pourrait dire qu'il n'est pas même synonyme avec lui, car celui-ci se rattache indifféremment à toute expression musicale qui plait à l'oreille, et l'autre s'adresse uniquement à celle qui représente tel ou tel sentiment, telle ou telle passion. Le premier s'étend sur toute la musique composée; le second se restreint au chant du drame musical. Les productions de Rossini sont principalement *mélodieuses;* celles de Grétry, de Donizetti, de Meyerbeer, etc., sont plus particulièrement *mélodiques*.

MÉLODIQUEMENT, *adj.* — D'une manière mélodique, c'est-à-dire par une mélodie exprimant dramatiquement les sentiments et les passions. (Voy. MÉLODIQUE.)

MÉLODISTE, *subst. des deux genres.* — Musicien que la nature a doué de la faculté rare de créer des chants nouveaux pour être mis en partition et interprétés au théâtre ou sur toute autre scène musicale.

Il ne suffit pas d'être *mélodiste* pour être bon compositeur; il faut encore être harmoniste, c'est-à-dire être versé dans la science des accords et du contrepoint. Mais celui qui ajoute à ces deux qualités celle de la parfaite connaissance de la structure, de l'étendue et du caractère particulier de chaque instrument, possède seul toutes les conditions requises pour s'élever au premier rang des *maestri* et des grands compositeurs.

MÉLODIUM, *s. m.* — Le *mélodium* ou *orgue-mélodium*, ou *harmonium*, autrement dit *orgue expressif*, est une espèce de piano organisé, d'une douceur, d'un moelleux, d'un velouté et d'une expression remarquables. (Voy. ORGUE EXPRESSIF et la figure qui l'accompagne.)

MÉLODRAMATURGE, *s. m.* — Faiseur de mélodrames.

MÉLODRAME, *s. m.* — Sorte de drame mêlé de chants.

MÉLOGRAPHIE, *s. f.* — Art de noter la musique.

MÉLOMANE, *s. m.* — Celui qui a une passion exagérée pour la musique.

MÉLOMANIE, *s. f.* — Passion outrée pour la musique.

MÉLOPÉE, *s. f.* — Dans l'ancienne musique des Grecs, l'art ou les règles de la déclamation du chant; aujourd'hui, l'art de réunir toutes les parties harmoniques d'où ressort la mélodie.

MÉLOPHARE, *s. m.* — Sorte de pupitre servant en même temps de fanal à quatre ou six faces, sur lesquelles sont appliquées des feuilles de papier de musique huilées et transparentes, où sont notées les diverses parties d'une sérénade. (Voy. NOCTURNE, SÉRÉNADE.)

MÉLOPHONE, *s. m.* — Nom d'un nouvel instrument de musique à vent et à anches avec des tuyaux dans lesquels l'air est introduit par un soufflet à double vent, mû de la main droite à l'aide d'une grande tige, tandis que la gauche exprime le jeu des notes sur de petites saillies en forme de touches adaptées au manche de l'instrument. Le *mélophone* a par sa forme et sa structure quelque rapport avec la vielle et la guitare, et il imite les instruments à vent et à archet par le caractère grave, harmonieux et soutenu de ses sons.

MM. Pellerin et Jacquet sont les principaux facteurs de cet instrument, dont l'invention est due à M. Dessanne.

MÉLOPLASTE, *s. m.* — Tel est le nom d'un tableau destiné à une méthode mutuelle pour l'enseignement de la musique, dans laquelle le raisonnement est substitué à la routine des anciens professeurs. Un musicien nommé Pierre Galais, de Bordeaux, en fut l'inventeur vers 1818.

MÉLOS, *s. m.* — Mot qui dérive du grec, comme la plupart de nos termes de musique. Chant doux, suave mélodie.

MELPOMÈNE, *nom propre.* — Aujourd'hui muse de la tragédie, mais chez les Grecs déesse du chant, dont les anciens lui attribuaient l'invention.

Il faut remarquer qu'autrefois la musique était intimement liée avec la poésie et qu'elles étaient même alors comme deux sœurs inséparables. On ne pouvait pas être musicien sans être poète, ni

poète sans être musicien. Aussi les Grecs n'avaient-ils pas de poésie qui ne fût chantée, et la tragédie elle-même n'était pas autre chose qu'une sorte de mélodrame sérieux représenté avec des chœurs dans lesquels les chanteurs s'accompagnaient sur la lyre. De là les mots de *poésie lyrique*, *drame lyrique*, *théâtre lyrique*, *poète lyrique*, etc., que l'on emploie encore aujourd'hui.

MEMPHITIQUE, *s. f.* — La *memphitique*, suivant la fable, est une danse qui fut imaginée par Minerve. On l'exécutait avec l'épée, le javelot et le bouclier.

MÉNESTREL, *s. m.* — Les *ménestrels* étaient des chanteurs nomades qui, dans plusieurs pays de l'Europe et principalement en Allemagne, allaient de château en château, comme les anciens *bardes*, les *troubadours*, les *trouvères*, etc. (Voy. ces mots.)

MÈSE, *s. f.* — Nom de la corde la plus aiguë du second tétracorde des Grecs, qui en constituait le medium.

MESONYCTIKON. — Chant nocturne de l'Église grecque.

MESON. — Les Grecs appelaient ainsi leur second tétracorde, celui du *médium*.

MESSE, *s. f.* — On appelle *messe en musique* une composition musicale en plusieurs parties détachées dont les principales sont, pour les messes solennelles, le *Kyrie eleison*, le *Gloria* et le *Credo*, et pour les messes avec accompagnement d'orgue, dans certaines cathédrales, en outre des morceaux ci-dessus cités, le *Graduel*, l'*Offertoire*, le *Sanctus*, le *Benedictus* et l'*Agnus Dei*. (Voyez tous ces mots.)

On distingue plusieurs sortes de *messes*, qui, outre les divers morceaux qu'on y chante, ont toutes leurs noms particuliers et leurs intonations spéciales. C'est à l'organiste à donner le ton au premier *Kyrie;* mais il faut avoir soin auparavant de lui désigner celle parmi ces messes qu'il doit jouer. Ces messes sont celles du *Double majeur*, du *Double mineur*, du *Semi-double*, du *Simple*, de *la Vierge*, des *Anges*, pour le rite romain, et des *Solennels mineurs*, des *Solennels et annuels majeurs* et la messe dite de *Dumont* pour le rite français.

Liste par lettre alphabétique des principaux psaumes, antiennes, hymnes, prières, motets et cantiques latins notés pour le plain-

chant ou mis en musique selon le système moderne pour être chantés dans les solennités de l'Église catholique romaine.

Agnus Dei.	*Libera.*
Alleluia.	*Magnificat.*
Ave maris stella.	*Miserere mei.*
Beatus vir.	*Offertorium.*
Benedicamus Domino.	*O filii et filiæ.*
Benedictus.	*O luce.*
Confitebor tibi Domine.	*O salutaris hostia.*
Credo.	*Pange lingua.*
De profundis clamavi ad te Domine.	*Requiem.*
	Salve regina.
Domine salvum fac.	*Sanctus.*
Graduel.	*Stabat mater.*
Gloria.	*Sub tuum præsidium.*
Humani generis.	*Tantum ergo.*
In exitu Israel.	*Te Deum.*
Kyrie.	*Veni creator.*
Lauda Sion Salvatorem.	*Vexilla regis.*
Lautate Dominum.	*Virgo dei genitrix.*
Lautate pueri Dominum.	

(Voy. tous ces morceaux à leurs lettres respectives.)

MESURE, s. f. — La mesure musicale est le mouvement ou la division de temps qui règle les cadences à observer dans le chant, dans l'exécution instrumentale et dans la danse. On en attribue l'invention à Lasus ou Lassus, poëte et musicien grec qui florissait cinq cents ans environ avant J.-C. — L'emploi des barres servant à marquer la mesure dans la musique moderne, ne remonte pas au-delà du dix-septième siècle.

La mesure, on peut le dire, est l'âme de la musique. Elle constitue tout son caractère, toute sa signification et toute sa valeur. Il est donc de la plus rigoureuse importance de s'habituer de bonne heure à la compter scrupuleusement, soit avec le pied, soit avec la main, selon que le musique est instrumentale ou vocale, soit seulement enfin d'intention et de volonté, mais de telle sorte que le mor-

ceau que l'on exécute se trouve bien cadencé et divisé en deux, trois ou quatre parties parfaitement égales, suivant l'indication qui est marquée à la clef.

On compte trois sortes principales de *mesures*, qui sont : la *mesure* à deux temps; la *mesure* à trois temps; et la *mesure* à quatre temps. La *mesure* à deux temps se marque par un 2 ou par un ₵ barré, sa valeur est une ronde ou ses deux subdivisions. La *mesure* à trois temps se marque par un 3, sa valeur est une blanche pointée ou ses subdivisions. La *mesure* à quatre temps se marque par un C ou par un 4, sa valeur est une ronde ou ses subdivisions *. Toutefois ces trois principales *mesures* en renferment ou en engendrent quantité d'autres, dont les plus importantes sont les *mesures* à 2/4, 3/4, 3/8, 6/8, 9/8, 12/8, etc. A celles-ci on peut en ajouter d'autres encore, mais beaucoup moins usitées, telles que 2/8, 6/4, 2/3, 9/4, 12/4, et même 2/16, 3/16, etc., etc. Toutes ces *mesures* s'appellent mesures *dérivées*. (Voy. DÉRIVÉS.)

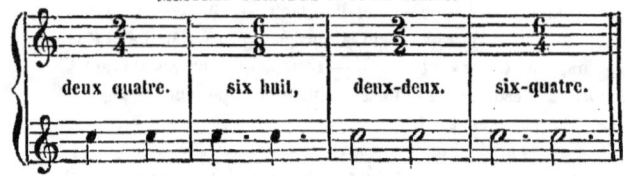

(*) Quelques musiciens ont essayé, dans ces derniers temps, d'introduire dans leurs compositions la mesure à 5 temps, divisée ainsi que l'*émiolion* des Grecs, en deux parties inégales; mais ce sont des écarts extrêmement rares qu'on ne peut attribuer qu'au caprice ou à la bizarrerie, et il faut bien se garder de les imiter.

MESURES DÉRIVÉES A TROIS TEMPS.

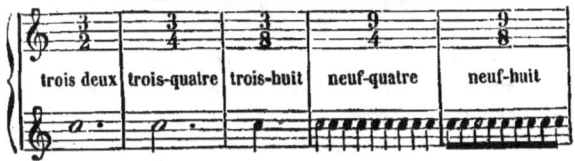

MESURES DÉRIVÉES A QUATRE TEMPS.

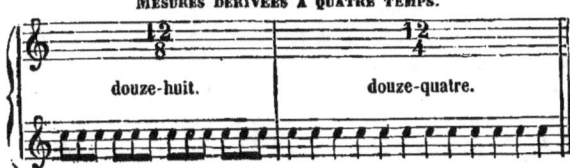

MÉNÉTRIER, *s. m.* — Autrefois sorte de *ménestrel* ou *troubadour*. (Voy. ces noms. Voy. aussi Roi des Ménétriers.) — Aujourd'hui, mauvais joueur de violon qui va faire danser dans les bourgs et dans les campagnes.

MENUET, *s. m.* — Au dix-huitième siècle, genre de danse noble et majestueuse, dont la mesure se marquait à trois temps, et dont le but principal était le développement des grâces et de la politesse dans l'expression d'un salut. — Aujourd'hui, par extension, ou plutôt par corruption, petit morceau de musique à trois temps, faisant partie d'un duo, d'un trio instrumental ou d'une symphonie. Haydn en mettait souvent dans ses compositions.

MERLINE, *s. f.* — Petit orgue à cylindre qui sert à faire chanter et siffler les merles.

MÉTHODE, *s. f.* — En musique, une *méthode* est un livre élémentaire pour apprendre l'art du chant ou celui de jouer d'un instrument quelconque. *Méthode de chant*, *méthode de piano*, *méthode de flûte*, etc*. — Manière particulière à chaque professeur de

(*) Le cadre restreint de cet ouvrage ne nous permet pas de faire la nombreuse nomenclature de toutes les bonnes méthodes de chant, de piano ou autres qui ont été publiées jusqu'à ce jour. Nous nous bornerons donc à citer parmi les plus justement accréditées celle de M. Wilhem, dont le système tout récem-

démontrer cet art. — Manière de chanter, acquise par l'étude et par l'exercice : *ce maître a une bonne méthode; j'aime la méthode de ce chanteur*, etc., etc.

MÈTRE, *s. m.* — Les musiciens, aussi bien que les poètes, ont besoin de diviser leurs phrases et leurs discours en parties égales, quoique diversement composées. Le caractère du morceau, les passions qu'il veut peindre et les différentes pensées qu'il doit exprimer, déterminent cette variété dans le mouvement; et la division proportionnelle de ce mouvement s'appelle *mètre*.

Ce mot, chez les Grecs et chez les Latins, n'était autre chose que ce que nous appelons aujourd'hui pied. Vers hexamètre ou de six pieds; vers pentamètre ou de cinq pieds. Ils en avaient aussi de plus courts; et les pieds ou mesures des uns et des autres, selon la quantité et la position des syllabes, longues ou brèves, dont ils étaient composés, recevaient diverses dénominations qui ont été conservées dans la théorie musicale, en substituant la note à la syllabe; voici ces dénominations :

1° Le *trochée;* (une longue et une brève).
2° L'*iambe;* (une brève et une longue).
3° Le *spondée;* (deux longues).
4° Le *pyrrique;* (deux brèves).
5° Le *dactyle;* (une longue et deux brèves).
6° L'*anapeste;* (deux brèves et une longue).
7° Le *tribraque;* (trois brèves).
8° Le *molosse;* (trois longues).
9° L'*amphibraque;* (une longue entre deux brèves).
10° Le *bacche;* (une brève et une longue).
11° L'*antibacche;* (deux longues et une brève).
12° L'*amphimacre;* (une brève entre deux longues).

MÉTRIQUE, *s. m.* — Science qui traite de la poésie pratique, de la prosodie et de la mesure des vers.

ment propagé en France, y a fait une sorte de révolution dans nos écoles spéciales de chant, et celles plus classiques et plus élémentaires de MM. Garaudé, Panseron et Lecarpentier. Parmi les pianistes on peut citer celles de Bertini, Henri Herz, Kalkbrenner, Zimmerman, etc.

MÉTRONOME, *s. m.* — Petit mécanisme renfermé dans une boîte à forme pyramidale et qui fait osciller un pendule servant à indiquer le mouvement propre à chaque composition musicale. Ce mouvement se marque sur le papier par des chiffres.

Cet instrument, plus ingénieux qu'utile, fut inventé ou plutôt fut renouvelé par Maëlzel, en 1815. Nous disons renouvelé, car vers la fin du dix-septième siècle, Loulié, dans son livre intitulé : *Éléments ou Principes de musique*, avait déjà parlé d'une machine destinée à indiquer la mesure, et à laquelle il donnait le nom de *chronomètre*. Sauveur, dans ses *Principes d'acoustique*, parle aussi d'un intrument semblable; et Affilard, dans ses *Principes dédiés aux dames religieuses*, avait soin d'indiquer par des chiffres sur les premières mesures de tous ses airs, le mouvement qu'il voulait leur imprimer à l'aide de ce chronomètre. C'est précisément ce que l'on fait encore aujourd'hui dans certaines musiques où les auteurs croient le pendule de Maëlzel indispensable.

Mais à vrai dire, si ingénieuse que soit cette invention dans ses modernes perfectionnements, elle ne pourra jamais être d'une application universelle, mais seulement relative ; 1° parce que la nature des mouvements de musique varie selon le caractère particulier des nations, lequel est plus ou moins fougueux, modéré ou flegmatique, selon leur climat ou leur tempérament ; 2° parce que le récit musical, aussi bien que le récit littéraire ou oratoire, doit subir les influences du sens qu'il exprime et des diverses impressions qu'il produit sur les esprits, eu égard aux modifications accessoires qu'il rencontre ; et 3° parce qu'en définitive, l'art, cet enfant du génie, ce maître indépendant du monde intellectuel, ne saurait pas plus s'habituer à être esclave, que l'artiste à être machine.

Quoi qu'il en soit, ne fût-ce que comme objet de parade et de curiosité, tout véritable amateur de musique ne peut se dispenser de posséder cet ingénieux mécanisme, dont du reste M. Wagner neveu, horloger mécanicien de Paris, l'ami et le compatriote de son auteur, s'est chargé, depuis la mort de celui-ci, de patroner le perfectionnement. (Voy. MESURE.)

MEZZO, *s. m.* — Mot italien qui signifie *moitié*, *demi*. Il est sou-

vent employé en musique et accolé à d'autres mots pour en diminuer de la moitié la force ou l'importance. *Mezzo-forte*, *mezzo-voce*, *mezzo-soprano*, etc. (Voy. ces mots.)

MEZZO-FORTE. — A demi-fort. (Voy. Signes).

MEZZO-SOPRANO, *s. m.* — *Demi-soprano*. (Voy. Soprano.)

MEZZO-VOCE. — A demi-voix. (Voy. Signes.)

MI, *s. m.* — Nom de la troisième note de la gamme naturelle. (Voy. Note, Solfége, Musique, Solmisation, etc.)

MICROLOGUE, *s. m.* — Nom du livre manuscrit dans lequel Guy d'Arezzo développe son système musical. Cet ouvrage, écrit en italien, est divisé en deux livres : le premier en prose, le second en vers iambiques. (Voy. Musique.)

MILITAIRE (Musique). — (Voy. Musique militaire.)

MINEUR, *adj.*—Un des deux principaux caractères distinctifs du mode. — propriété distinctive de certains intervalles. (Voy. Majeur.)

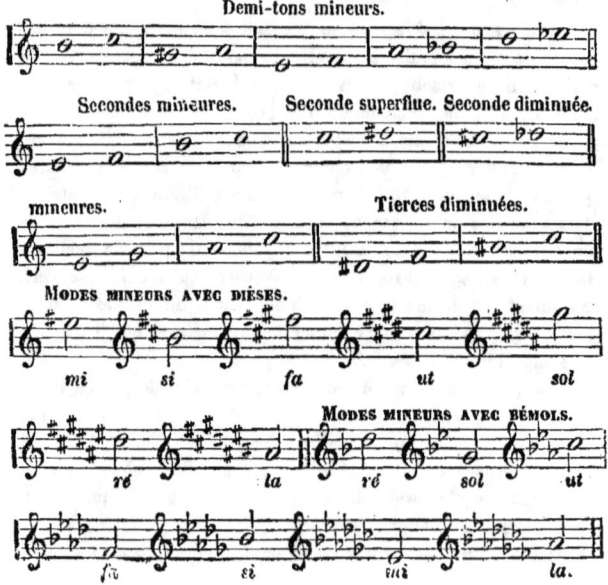

MINIME, *s. f.* — La *minime* était, dans nos anciennes musiques, d'une valeur égale à celle de la blanche d'aujourd'hui. Ce terme n'est plus d'usage que dans le plain-chant.

On appelle *intervalle minime* celui qui est moindre que l'intervalle diminué. Ainsi, par exemple, la tierce diminuée, comme *do mi* ♭ est plus petite d'un demi-ton que la tierce mineure *do mi* ♭. La tierce *do* ♯ *mi* ♭ constituerait donc un *intervalle minime*.

MIRLITON, *s. m.* — Espèce de flûte en roseau garnie par le bout de pelures d'ognon, de boyau de mouton ou d'autres tissus légers..... Ce petit chalumeau, dont la dimension est plus ou moins prolongée selon le caprice du fabricant, d'ailleurs assujetti à celui des bambins, est ordinairement recouvert de papiers de couleur et de bandes dorées ou argentées, établies en spirale d'un bout à l'autre. C'est, y compris le sifflet, le petit tambour de bois et la trompette de ferblanc, l'un des instruments de musique les plus accrédités de l'enfance. Aussi se vend-il toujours dans les fêtes foraines en compagnie du croquant, du pain d'épice et du sucre d'orge. — M. Eugène Parent est un des principaux facteurs de ce précieux hochet de nos musiciens en herbe, et son commerce est même assez étendu.

MISERERE, *s. m.* — *Miserere mei, Deus*. Le quatrième des sept psaumes de la *Pénitence*.

MIXO-LYDIEN, *adj.* — Nom d'un des modes de l'ancienne musique grecque, autrement dit *hyper-dorien*.

MOBILE, *adj. des deux genres.* — Les *sons mobiles* du tétracorde des Grecs étaient ceux produits par celles de ses cordes dont l'accord pouvait être changé, par opposition aux *sons stables*, dont les cordes ne variaient jamais.

MODALITÉ, *s. f.* — Manière d'être du mode; détermination du caractère du ton; système à l'aide duquel cette manière d'être ou ce caractère sont établis. On pourrait dire, par exemple, à propos de la contexture du piano : le clavier de cet instrument est aujourd'hui composé de 84 touches, blanches ou noires, pour répondre à tous les besoins et à toutes les exigences de la *modalité*.

MODE, *s. m.* — Genre de ton dans lequel un morceau de musique est écrit. Il y a deux modes, le *mode majeur* et le *mode*

mineur. C'est la première tierce de l'accord parfait qui le détermine. Ainsi, quand il y a deux tons pleins du premier au troisième degré, le *mode* est majeur; quand il n'y a qu'un ton et demi, le *mode* est mineur.

Voici un petit tableau des *modes* majeurs avec leurs *modes* mineurs relatifs :

MAJEUR :	do	re	mi	fa	sol	la	si	do
MINEUR :	la	si	do♯	ré	mi	fa♯	sol♯	la
	tonique.	sus-tonique.	médiante.	sous-dominante.	dominante.	sus-dominante.	sensible.	octave.

Les Grecs avaient divisé leur musique en cinq modes principaux que voici : le *dorien*, l'*ionien*, le *phrygien*, l'*éolien* et le *lydien*. Chacun de ces cinq modes avait un caractère différent fondé sur celui des cinq peuples les plus connus alors et qui les représentaient. Mais par la suite, leur système ayant voulu s'étendre à l'aigu et au grave, ils établirent de nouveaux *modes* qui tiraient leur dénomination des cinq premiers, en y joignant la préposition *hyper* (sur) pour ceux d'en haut et la préposition *hypo* (sons) pour ceux d'en bas. Ces nouveaux *modes* étaient, en montant : l'*hyper-dorien*, l'*hyper-ionien*, l'*hyper-phrygien*, l'*hyper-éolien* et l'*hyper-lydien*, et en descendant : l'*hypo-lydien*, l'*hypo-éolien*, l'*hypo-phrygien*, l'*hypo-ionien* et l'*hypo-dorien*; ce qui faisait en tout quinze modes. (Voy. MUSIQUE.)

Voici, d'après de Laborde, un tableau comparatif du caractère de nos tons modernes avec celui déterminé par les noms des principaux modes de la musique des Grecs :

Mode	Note	Nom	Caractère
Hyper-lydien....	*la*..	Diastaltique....	qui inspire la joie.
Hyper-phrygien..	*sol*..	Esuchastique....	qui ramène l'âme à sa tranquillité.
Hyper-dorien...	*fa*..	Systaltique.....	qui inspire les passions tendres.
Lydien..........	*mi*..	Nomique.......	consacré à Apollon.
Phrygien........	*re*..	Dithyrambique .	consacré à Bacchus.
Dorien..........	*ut*..	Tragique..	employé dans la tragédie.
Hypo-lydien.....	*si*..	Comique..	employé dans la comédie.
Hypo-phrygien...	*la*..	Encomiastique .	destiné aux louanges.
Hypo-dorien.....	*sol*..	Erotique.......	destiné à l'amour.

MODERATO. — Modéré. (Voy. Mouvement.)

MODÉRATEUR, *adj. mas.* — Le *cornet modérateur*, système Gautrot, est un cornet à perce oblique qui a pour but de donner à l'instrument une identité, une régularité parfaite de sons, qu'on ne possédait pas avant ce procédé, à cause de la différence trop sensible qui existait entre les sons produits par le corps sonore provoqué à plein et ceux produits à l'aide des pistons.

MODERNE, *adj. et subst. des deux genres.* — *Musique moderne.* On appelle ainsi la musique qui comprend le nouveau système, depuis l'établissement de la gamme à l'octave, appliquée à la portée de cinq lignes (dix-septième siècle), par opposition à la musique des Hébreux, des Grecs et des Romains. — On donne aussi cette dénomination à la musique des temps tout récemment écoulés, en opposition avec celle des siècles derniers, déjà surannée par rapport à elle. Car (il faut bien l'avouer, au préjudice de ce bel art qui fait le charme de l'existence de tous les êtres sensibles), la musique, plus que ses sœurs bien aimées, la peinture et la poésie, est une muse inconstante et légère, assujettie aux caprices de la mode, et qui sait immortaliser quelquefois, il est vrai, le nom, mais fort peu les ouvrages de ses favoris.

MODULATION, *s. f.* — Suite de notes formant un chant régulier, dans un morceau de musique vocale ou instrumentale. — Les diverses transpositions d'un chant pour passer d'un mode dans un autre. (Voy. Transition.)

MODULER, *v. n.* — Parcourir avec la voix ou avec un instrument les différents tons du mode dans lequel un morceau de musique a été composé. — Passer de ce ton dans un autre, par la modulation.

MOEUF, *s. m.* — Chez les anciens Grecs ce mot signifiait mode, mesure, hythme, et avec tout cela encore le caractère distinctif qu'il convenait d'appliquer à chaque genre de musique.

MONAULE, *s. f.* — On appelait ainsi la flûte simple, chez les anciens Grecs.

MONOCORDE, *s. m.* — Instrument à une seule corde, que l'on peut diviser en autant de parties que l'on veut, au moyen de petits chevalets, pour mesurer les rapports des sons et des intervalles. Cet

instrument remonte au cinq ou sixième siècle avant J.-C. On en attribue l'invention à Pythagore. — On donne aussi ce nom à une espèce de clavecin allemand dont chaque corde est pincée par une petite lame de laiton. — Toute corde sonore produisant l'accord naturel et fondamental où sont renfermés, selon Catel, tous les sons de l'*harmonie simple*. (Voy. ACCORD.)

MONODIE, *s. f.* — Ancien mot qui signifiait chant à une seule voix.

MONOLOGUE, *s. m.* — Scène d'opéra chantée par un seul personnage. C'est ordinairement un grand air ou une cavatine précédée de récitatifs.

MONOTONE, *adj. des deux genres*. — Qui a de la monotonie, qui est toujours sur le même ton. — Qui n'a qu'un ton : dans ce sens on dit que le diapason est un instrument *monotone*.

MONOTONIE, *s. f.* — C'est le caractère que l'on reproche à toute mélodie ou harmonie qui manque de variété. La *monotonie* ne peut être tolérée que dans certains cas exceptionnels, de ce qu'on appelle musique imitative, où par des effets déterminés il s'agit de représenter le calme, le sommeil, le néant, la mort, etc.

MONTRE, *s. f.* — Jeu d'orgue appartenant à l'espèce des jeux de flûte. Ses tuyaux sont en étain : ce sont les plus apparents sur la façade de l'instrument.

MONTER, *v. ac.* — *Monter* un instrument de musique, c'est le garnir de cordes ou mettre celles-ci d'accord, si cet instrument est un instrument à cordes ; c'est réunir ses pièces et les adapter entre elles, si c'est un instrument à vent. — *Monter* signifie aussi faire marcher les sons du grave à l'aigu, soit que l'on chante, soit que l'on joue d'un instrument de musique.

MORA, *s. f.* — C'était, dans le chant de l'ancienne musique, une partie ou division de syllabe. Une syllabe longue était compo-

sée de deux *moras*, tandis qu'une syllabe brève n'en valait qu'une seule.

MORCEAU, *s. m.* — Dans le langage des musiciens, ce mot, même lorsqu'il est employé isolément, signifie *morceau de musique*, pièce de musique, et enfin composition musicale, quels que soient son caractère ou son étendue.

MORDANT ou **MORDANTE**, *s. m.* — Sorte d'agrément ou de broderie assez souvent répété dans la musique, et consistant en plusieurs petites notes placées devant la note principale. Il diffère du groupe en ce que celui-ci n'est jamais composé de moins de trois ou quatre petites notes formant arpège ou triolet (Voyez GROUPE); et de l'appogiature, en ce que celle-ci n'est jamais composée que d'une petite note. (Voy. APPOGIATURE.)

MOTET, *s. m* — Partie de psaume mise en musique et arrangée à plusieurs voix, pour être chantée à l'église ou à la procession.

MOTIF, *s m.* — On appelle *motif*, en musique, l'idée mère ou l'idée primitive sur laquelle roule un morceau de musique vocale ou instrumentale. (Voy. THÈME.)

MOTS ITALIENS — (Voy. FRANCISÉ.)

MOUVEMENT, *s. m.* — On entend par *mouvement*, en style musical, le degré plus ou moins lent, plus ou moins accéléré dans lequel doit être exécuté un morceau de musique, et ce degré est indiqué en tête du morceau de musique lui-même par des termes, pour la plupart italiens, dont la signification l'explique.

Les *mouvements* qui sont le plus souvent employés en musique sont au nombre de cinq, savoir : *largo, adagio, andante, allegro* et *presto;* c'est-à-dire, en français, *très-lent, lent, modéré, gai, vite*. Mais ces cinq principaux mouvements se modifient, se divisent et se subdivisent en vingt ou trente autres plus ou moins graves, plus ou moins gais, plus ou moins agités, et que l'on distingue en les faisant précéder ou suivre d'autres mots italiens ou français non moins significatifs. Quelquefois même les termes fondamentaux disparais-

sent entièrement sous ces modifications ou travestissements. Par exemple, on écrira *larghetto* pour indiquer un *mouvement* un peu moins lent que *largo; andantino*, pour indiquer un *mouvement* un peu moins gai qu'*andante; allegretto*, pour un *mouvement* un peu moins gai qu'*allegro; prestissimo*, pour un *mouvement* plus accéléré que *presto*, etc., etc.

Quant aux termes accessoires et modificatifs, le nombre en est assez considérable, et il pourrait s'étendre suivant le caprice ou la volonté du compositeur. Voici les principaux : *affettuoso, agitato, amabile, amoroso, assai, allegremente, cantabile, con brio, con espressione, con gusto, lamentabile, maestoso, moderato, molto, staccato, sostenuto, spiritoso, tempo di mascia, tempo di minuetto*, etc.

Du reste c'est dans le sentiment musical et dans l'esprit du morceau qu'il a sous les yeux qu'un musicien vraiment artiste doit savoir puiser le caractère du mouvement convenable; et en définitive, *si son astre en naissant* ne l'a pas fait assez homme de goût pour qu'il puisse se diriger dans sa marche sans autre boussole que celle de sa propre inspiration, il trouvera dans l'ingénieuse machine de Maëlzel (le métronome) de quoi suppléer à son entendement.

MOUVEMENTÉ, E, *adj.* — On dit quelquefois qu'un morceau de musique est bien *mouvementé* pour faire entendre que toutes les conditions du rhythme y sont sagement réglées et observées.

MUANCES ou MUTATIONS, *s. f. pl.* — Transposition ou changement du nom des notes dans la solmisation, chez les anciens, lorsque le chant sortait de l'exacorde. Depuis l'introduction du *si* ajouté aux six notes inventées par Guy d'Arezzo, il n'est plus question des *muances*.

MUE, *s. f.* — Du latin *mutatio* (changement). On appelle *mue* de la voix, chez les adultes, la révolution qui s'opère dans leur organe vocal à l'âge de puberté. (Voy. MUER.)

MUER, *v. n.* — Se dit des jeunes garçons quand leur voix change en descendant, ordinairement d'une octave, de l'aigu au grave, soit qu'ils prennent une voix de ténor ou une voix de basse. Cette mutation s'opère à l'âge de puberté, et sa période est quelquefois de plusieurs années.

MURKY, *s. m.* — Sorte de composition musicale de genre polonais, à peu près tombée en désuétude.

MUSE, *s. f.* — Chacune des neuf déesses qui, suivant les traditions de la Fable, présidaient aux arts libéraux. Il paraîtrait que les Muses furent dans le principe un chœur musical de femmes employées au service d'un des plus anciens rois d'Égypte. Ce qu'il y a de certain, c'est qu'Apollon en fut le chef. Ces neuf filles du ciel étaient Clio, Thalie, Euterpe, Melpomène, Terpsichore, Erato, Polymnie, Uranie, Calliope. Euterpe était celle d'entre elles qui présidait à la musique.

MUSETTE, *s. f.* — Instrument champêtre autrement dit *cornemuse.* — On appelait autrefois *musette* certain air pastoral portant mesure à 6/8 avec bourdon, comme ceux qu'on joue sur la *cornemuse.* (Voyez ce mot.)

MUSETTE, *s. f.* — Petit instrument à anche, dans le genre du hautbois, mais très-incomplet et très-insignifiant, quoique l'on ait cherché à l'utiliser dans les musiques militaires. Son étendue n'est que d'une octave ou à peu près, sans demi-tons. On a cependant essayé d'y ajouter deux ou trois clefs, addition qui lui est absolument indispensable.

MUSICAL, E, *adj.* — Qui s'applique à tout ce qui peut avoir quelque rapport avec la musique. Ainsi l'on dit : *l'art musical*, la *science musicale, soirée musicale, galerie musicale, génie musical*, et au pluriel masculin *musicaux*.

MUSICALEMENT, *adv.* — D'une manière musicale; selon les règles de la musique.

MUSICIEN, E, *adj. et subst.* — Celui ou celle qui pratique la musique, qui en exécute ou qui en compose. On est musicien sous plusieurs points de vue et à des conditions bien différentes : on est musicien depuis le pauvre ménétrier du village jusqu'au grand maître de chapelle, depuis le porte-chapeau-chinois de la musique du charlatan public jusqu'au premier chef d'orchestre du théâtre de la Scala. Les uns et les autres doivent être honorés et considérés relativement. (Voy. Justesse, Oreille, Organe, Musique, Compositeur, etc.)

MUSICIENS AMBULANTS. — (Voy. Artistes en plein vent.)

MUSIQUE, *s. f.* — La *musique* est l'art de combiner les sons de manière à émouvoir l'âme et à parler au sentiment. Elle peut se diviser en deux grandes catégories, qui sont la *musique vocale* et la *musique instrumentale*, lesquelles se subdivisent elles-mêmes en trois genres différents que nous allons distinguer et spécifier.

Les trois genres de musique vocale sont : 1° la musique d'église ou de plain-chant ; — 2° la musique de chambre ou de salon ; — et 3° la musique de théâtre ou dramatique.

Les trois genres de musique instrumentale sont : 1° la musique particulière, soliste ou d'étude ; — 2° la musique concertante, qui doit être exécutée par deux ou plusieurs instruments, c'est-à-dire celle des duos, des trios, des quatuors, etc., — et 3° la musique orchestrale, guerrière ou d'ensemble, qui comprend les ouvertures, les symphonies, les harmonies militaires, etc.

La *musique* prise en général est un des arts les plus anciens ; on pourrait presque dire qu'il est aussi ancien que le monde. Mais tout porte à croire que la musique vocale précéda la musique instrumentale. La Bible et les Hébreux en attribuent l'invention ou les premiers perfectionnements à Jubal, fils de Lameth, vers l'an 3100 avant J.-C. Les Chinois en font honneur à Fou-hé, leur premier roi, l'an 2914 avant l'ère chrétienne ; les Égyptiens à Hermes ou Osiris, les Indiens à Brama, et les Grecs à Apollon, Orphée, Linus, Amphion, etc. Enfin Diodore prétend que l'observation du sifflement des vents dans les roseaux et autres tuyaux de plantes donna l'idée des instruments à vent. Les premiers furent des cornes de bœufs ou d'autres animaux, des roseaux dont on fit des chalumeaux et des flûtes plus ou moins grossières. La musique, qui n'était point encore alors un art, marcha ainsi dans l'obscurité jusqu'au troisième ou quatrième siècle avant J.-C., époque à laquelle les Grecs commencèrent à lui donner des règles et des principes. Ils la notaient au moyen de lettres alphabétiques qui leur servaient de chiffres ; mais ils y ajoutèrent une multitude de signes dont ils embrouillèrent inutilement leur méthode. Ils avaient divisé l'expression de leur musique en cinq modes principaux qui représentaient le caractère, le génie ou l'ancienneté de chacun des cinq peuples les plus connus

alors. Ces cinq modes étaient le *dorien*, l'*ionien*, le *phrygien*, l'*éolien* et le *lydien*.

C'est Guy d'Arezzo, chantre dans le monastère des Bénédictins en 1026, à qui l'on doit les premiers progrès et développements de la musique dans le moyen âge. Il changea le tétracorde des Grecs, c'est-à-dire l'échelle de quatre cordes ou quatre tons, en un hexacorde, échelle de six tons, et prit le nom des six notes qui la composaient dans la première strophe de l'hymne à saint Jean que voici :

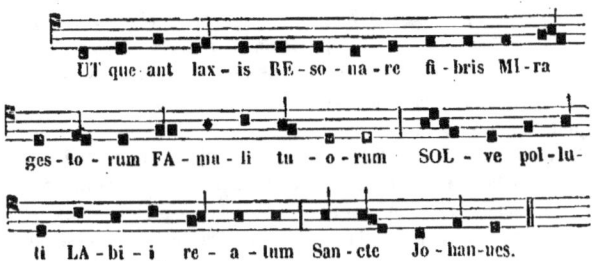

UT que ant lax - is RE - so - na - re fi - bris MI - ra

ges - to - rum FA - mu - li tu - o - rum SOL - ve pol - lu -

ti LA - bi - i re - a - tum San - cte Jo - han - nes.

Depuis le pape Grégoire le Grand, qui attacha son nom au plain-chant vers 590, jusqu'au quinzième siècle, la portée musicale, dont la notation se faisait encore alors au moyen de lettres, fut composée d'abord de huit lignes marquées chacune d'une lettre de la gamme, de sorte qu'il n'y avait qu'un degré conjoint d'une ligne à l'autre; mais ensuite on la réduisit à quatre lignes en utilisant les espaces ou blancs qui existent de l'une à l'autre, ce qui la simplifiait sans rien changer à son étendue. Ce ne fut qu'après le quinzième siècle qu'on imagina la portée de cinq lignes, tout en laissant subsister celle à quatre lignes du plain-chant, spécialement consacrée à l'Église.

Guy d'Arezzo avait aussi établi le système des clefs, qui fut perfectionné et complété depuis. Il créa les trois principales, celles de *sol*, d'*ut* et de *fa;* il ajouta une cinquième ligne aux quatre seulement dont la portée était encore alors composée, et commença enfin à dissiper les ténèbres qui obscurcissaient l'art musical.

Plus tard (vers le milieu du dix-septième siècle) Lemaire ajouta

une septième note aux six de l'Aretin. Le *si*, ce chaînon si indispensable qui complète la chaîne diatonique en liant régulièrement les octaves entre elles, fut introduit dans le système sous le nom primitif de *gamma*, de la lettre grecque г (gamma), d'où est venu le nom que l'on donne aujourd'hui à l'échelle musicale.

Vint ensuite Jean de Meurs, qui établit la valeur des notes, les dièses, les bémols et les bécares, et après lui parurent successivement Lulli (1633), Rameau (1683), Durante (1694), Leo (1701), Pergolèse (1704), Gluck (1712), Jomelli (1714), Philidor (1726), Picinni (1728), Monsigny (1729), Sacchini (1735), Paësiello (1741), Cimaroso (1754), Lesueur (1763), Della Maria (1778), puis enfin Grétry, Méhul, Berton, Catel et autres maîtres plus modernes encore qui contribuèrent puissamment au progrès de l'art musical, poussé aujourd'hui à ses dernières limites.

MUSIQUE DE CHAMBRE. — On donne aujourd'hui cette dénomination à toute musique vocale ou instrumentale, mais principalement celle destinée au chant, qui s'exécute dans les salons, et en petit comité, par opposition à la musique dramatique, qui se fait entendre publiquement dans les grands concerts et dans les théâtres.

MUSIQUE DRAMATIQUE. (Voyez Dramatique.)

MUSIQUE IMITATIVE. (Voy. Imitation, Monotonie, etc.)

MUSIQUE MILITAIRE. — Celle qui est exécutée par les corps de musique attachés aux régiments d'infanterie et de cavalerie ou aux légions de la garde nationale. Ce sont, pour la plupart, des mouvements de marche accélérés, tirés des meilleurs opéras et arrangés en harmonie, ou quelquefois de simples marches, des pas redoublés ou des fanfares d'instruments de cuivre. En général, les morceaux qu'il convient de choisir pour ces sortes de musique doivent être écrits dans des tons brillants, tels que *mi* b, *do*, *ré* ; leur caractère doit être grave et solennel, et leur rhythme vigoureusement accentué. — Le corps de musique lui-même qui exécute ces sortes de morceaux. (Voyez Tyrtée.)

MUSIQUE PERCÉE. (Voyez Percé, ée, Orgue, etc.)

MUTATIONS, *s. f. pl.* — Changements de modes, de tons, de mouvements, d'expressions, etc. (Voyez Muances.) — On appelle *jeux de mutation* ceux parmi les registres de l'orgue dont les tuyaux

ne sont point accordés au diapason des autres jeux, c'est-à-dire qui sonnent la tierce, la quarte, la quinte, etc., etc.

MUTUEL, LE, *adj.* — L'*École mutuelle de chant*, due à Guillaume-Louis Bocquillon, dit *Wilhem*, a été approuvée par le Conservatoire de musique et adoptée dans la plupart des écoles communales, dites de l'*Orphéon* ou des *Orphéonistes*. Cette nouvelle méthode d'enseignement consiste en un certain nombre de tableaux imprimés indiquant les principes élémentaires de l'art musical. Ces tableaux sont appendus et rangés par ordre de principes sur les murs de la classe, à la portée des élèves, qui s'en communiquent les leçons entre eux, sous la direction du maître. La troisième édition de ces tableaux, imprimés par Duverger en caractères mobiles, est divisée en deux cours, l'un composé de 42 leçons et l'autre de 31. D'autres éditions de la méthode Wilhem ont été aussi imprimées depuis chez Tantenstein et autres typographes musiciens.

MYSTÈRES, *s. m. pl.* — On appelait ainsi, dans le moyen-âge, certaines représentations en plein vent, dans lesquelles nos aïeux introduisaient des chœurs et faisaient intervenir Dieu, la Vierge, les saints, les anges et les démons.

 ABLA, NABLE, NABLUM ou NEBEL. — Instrument jadis très-répandu chez les Hébreux. Quelques-uns croient que c'était une lyre ou harpe renversée; d'autres, et Luther est de ce nombre, pensent que c'était une espèce de psaltérion.

NAFIRIS, *s. m.* — Sorte de trompette indienne.

NAGARET, *s. m.* — Espèce de timbales en usage dans l'Abyssinie.

NASARD, *s. m.* — Jeu d'orgue qui produit des sons rauques et nasillards. Il sonne la quinte du *prestant*.

NATUREL, E, *adj.* — Qui tire directement son origine de la nature, sans aucun secours étranger. — *Ton naturel*, celui qui n'a ni bémols, ni dièses à la clef. — *Intervalle naturel*, celui qui n'est point altéré, c'est-à-dire ni augmenté ni diminué. — *Musique naturelle*, celle qui est exprimée par la voix humaine, par opposition à l'*artificielle*, laquelle s'exécute au moyen des instruments. — *Harmonie naturelle*, celle dans laquelle on procède simplement et sans avoir trop recours aux dissonnances et aux transitions hasardées. — *Chant naturel*, celui qui est simple, doux, gracieux et sans recherche ou affectation.

NATUREL, *s. m.* — Tout ce qui vient directement de la nature. Le premier mérite de l'art est de s'écarter le moins possible du *naturel*.

NÉCHILOTH. — Nom général des instruments à vent chez les Hébreux.

NÉGINOTH. — Nom général des instruments à cordes chez les Hébreux.

NEL, *s. m.* — Sorte de flûte traversière, chez les Turcs.

NÉOCOR, *s. m.* — Espèce de cornet-alto à pistons, avec des corps de rechange.

NÉRONIENNES, *s. f. pl.* — Fêtes romaines instituées par Néron, et dans lesquelles la musique prenait la plus grande part.

NÈTE, *s. f.* — C'était, chez les Grecs, la quatrième corde, c'est-à-dire la plus aiguë de chacun des trois tétracordes.

NÉTOÏDES. — Nom général de tous les tons aigus, chez les Grecs.

NEUME ou NEUMA, *s. f.* — Dans le plain-chant on se sert de ce terme pour exprimer cette partie de la mélodie grégorienne qui se chante à la fin d'un psaume ou d'une antienne, sans les paroles latines et seulement sur la voyelle *a*.

NEUVIÈME, *s. f.* — Octave de la seconde; son intervalle est de neuf sons ou de huit degrés conjoints. La *neuvième* est majeure ou

mineure et se décompose de diverses manières comme la seconde, dont elle est la réplique. (Voyez Seconde.)

NICOLO, *s. m.* — Nom que l'on donnait autrefois à une espèce de bombarde ou instrument à anche, comme le hautbois, le basson, etc.

NIGLARIEN, *adj.* — Nom caractéristique d'un nome ou d'un genre de mélodie, molle et efféminée, chez les anciens Grecs.

NOCTURNE, *s. m.* — On donne ce nom à certains morceaux de musique à deux voix au moins, destinés à être chantés, la nuit, en sérénade ou dans un salon. On les note ordinairement avec accompagnement de piano, de harpe ou de guitare. Il y a aussi des *nocturnes* pour musique instrumentale, mais alors ils prennent le nom de sérénade. Ces genres de morceaux doivent être d'un caractère doux, mélancolique et tendre. Les instruments bruyants, les voix fortes, les *solos* de basse-taille surtout doivent en être exclus Les voix de ténor et de baryton, la harpe, la flûte, le violon, la guitare, le violoncelle lui conviennent parfaitement. — L'on appelle aussi *nocturne* l'une des trois parties de l'office des matines que les chrétiens chantent après minuit dans certaines communautés.

NOEL, *s. m.* — Sorte de cantique que, dans certaines contrées du Midi, l'on chante le jour et surtout la veille du jour de Noël. — Air de ces sortes de cantiques. Les airs des noëls doivent avoir un caractère champêtre et pastoral convenable à la simplicité des paroles et à la naïveté des bergers de Bethléem et de Nazareth, que l'on suppose les avoir chantés en allant rendre hommage à l'Enfant Jésus dans la crèche. Les noëls de Saboli, écrits en patois provençal et languedocien, sont le plus estimés de tous.

NOEUD, *s. m.* — On appelle *nœuds* les points fixes vers lesquels une corde sonore, mise en vibration, se divise en parties aliquotes, autrement dites sons concomitants.

NOIRE, *s. f.* — Note de musique dont la valeur répond à la moitié d'une blanche, à deux croches, quatre triples croches, etc. (Voyez Valeur.) Dans le plain-chant on emploie deux sortes de noires.

NOME, *s. m.* — C'était, chez les anciens Grecs, une sorte de chant ou d'air en l'honneur de quelque divinité, mais dont le caractère était déterminé par une épithète analogue au sujet que ce

chant ou cet air devait traiter. Ainsi, ils disaient *nome phrygien*, *nome éolien*, *nome dactylique*, *nome iambique*, etc.

NOMION. — Sorte de chant érotique chez les anciens Grecs.

NOMIQUE, *adj*. — Qui appartient au nome. C'était, en outre, chez les Grecs, un genre de style musical consacré à Apollon.

NONE, *s. f.* — Partie de l'office divin; celle des heures canoniales qui se chante après sexte.

NON TROPO ou MA NON TROPO. (Voy. Signes.)

NOTATION, *s. f.* — C'est l'art de marquer ou simplement l'action par laquelle on marque les notes de musique sur la portée, soit en manuscrit avec la plume, soit par les divers procédés connus de gravure, typographie, lithographie. On verra dans l'article Chiffres les divers systèmes plus ou moins nouveaux par lesquels on a essayé de combattre et d'abolir le système usuel, qui, selon quelques praticiens, est trop compliqué et par cela même trop peu populaire pour l'art musical.

NOTE, *s, f.* — *Note de musique;* signe ou caractère de musique qui sert à désigner les différents tons de la gamme. Les *notes de musique* sont au nombre de sept, ainsi nommées : *ut* ou *do, ré, mi, fa, sol, la, si*. Elles portent quelquefois une autre dénomination que voici : *Tonique, sus-tonique, médiante, sous-dominante, dominante, sus-dominante, sensible;* celle qui recommence la gamme et qui vient après la *note sensible* s'appelle *octave.* (Voy. Mode.)

NOTER, *v. ac.* — Noter la musique, c'est en marquer sur le papier réglé les divers caractères distinctifs.

NOTEUR, *s. m.* (Voy. Copiste.)

NOTISTE, *s. m.* et *f.* — Celui ou celle qui non-seulement pratique la musique, mais encore qui sait la noter sur la portée, y déterminer le degré ou la valeur des sons et en régler le mouvement.

NOURRI, E, *adj.* — Son *nourri*, c'est-à-dire plein, timbré, etc.— Soutenu durant toute la valeur de la note qui le représente.

NUANCES. (Voy. Accent.)

NUNNIE, *s. f.* — C'était ainsi que les Grecs nommaient la chanson habituelle des nourrices.

 Quinzième lettre de l'alphabet. Cette lettre est souvent et pour différents objets employée dans la notation musicale :

1° Elle sert à désigner la corde à vide dans quelques instruments, tels que le violon, la harpe, la guitare, etc.

2° Dans l'art de chiffrer l'harmonie, on désigne par la lettre *o* la note qui doit être marquée sans accompagnement.

3° Quelques compositeurs, dans leurs musiques de violon, emploient la lettre *o* pour indiquer le pouce dans la position de la main.

4° Dans le plain-chant, on emploie aussi quelquefois la lettre *o* pour désigner le temps parfait composé de trois *semi-brèves*.

O, *s. m.* — Nom que l'on donne aux sept ou neuf antiennes chantées pendant sept ou neuf jours avant la fête de Noël et qui précèdent le *Magnificat*. On les appelle ainsi à cause de la lettre *o* interjection qui les précède. On les appelle aussi les *o* de Noël.

OBLIGÉ, E, *adj.* — On appelle partie *obligée* celle qui, n'étant pas de remplissage, ne peut se retrancher dans l'exécution d'un morceau sans nuire à son effet. C'est ainsi que l'on dit, par exemple : fantaisie pour piano avec accompagnement de violoncelle *obligé*, de violon *obligé* ou de flûte *obligée*, et que l'on voit écrit sur l'une ou l'autre de ces parties séparées : *violoncelle obligé, violon obligé, flûte obligée*, etc.

OBLIQUE, *adj.* — Le mouvement oblique, en style de contrepoint, est celui qui est pratiqué lorsqu'une partie monte ou descend de plusieurs degrés diatoniques pendant que l'autre reste permanente.

OBLIQUE. — *Piano droit oblique ou à pilastres.* (Voy. PIANO.)

OCTACORDE, *s. m.* — Division par octaves réunies dont le dernier son de la première octave est le premier de l'octave suivante, et ainsi de suite.

OCTAVE, *s. f.* — La première, la plus simple et la plus parfaite de toutes les consonnances. Son intervalle est de huit sons composés de sept degrés diatoniques. La succession immédiate de deux

octaves ou de deux quintes par mouvement direct est interdite par les règles de l'harmonie.

Le mot *octave* a aussi d'autres significations en musique : 1° écrit en toutes lettres ou en abrégé au-dessus d'un passage, sur la portée, il indique que toutes les notes de ce passage doivent être exécutées à l'octave au-dessus, bien qu'elles soient écrites une octave au-dessous ; — 2° un jeu d'orgue qui sonne l'octave du principal ; — 3° le ton éloigné d'un autre de sept degrés diatoniques ; — 4° l'*octavin*, autrement dit *petite flûte*. (Voyez ce mot.)

OCTAVIANT. — *Piano octaviant*. (Voy. PIANO, PIANOCTAVE.)

OCTAVIER, *v. n.* — *Octavier*, c'est faire entendre un son à l'octave au-dessus, dans certains instruments, lorsqu'on attaque la note avec trop de force.

OCTAVIN, *s. m.* — Espèce de petite guitare que l'on accorde à une octave au-dessus du ton ordinaire. — On donne aussi quelquefois ce nom à l'octave de la flûte ou *petite flûte*. (Voyez ce mot.)

OCTO-BASSE, *s. f.* — Nouvel instrument inventé et perfectionné par M. Vuillaume. C'est une contre-basse ou violonar monstre, de douze pieds de hauteur, c'est-à-dire le plus amplement développé de tous les rejetons issus, jusqu'à ce jour, de la grande famille des violes. On comprend qu'à une telle dimension, l'homme d'une taille ordinaire, sans le secours de quelque moyen artificiel, aurait eu grand'peine à s'en servir, attendu que ses doigts ne pourraient même pas aborder le manche. Aussi le colosse sonore est-il fixé par une vis sur une banquette où est adapté aussi un tabouret placé à sa droite et sur lequel l'instrumentiste, élevé au niveau du chevalet, peut diriger un mécanisme qui, à l'aide de clefs et de pédales, attire des sillets sur les cordes, où ils vont marquer la note à la place des doigts de la main.

L'*octo-basse* a trois cordes, qui font résonner à vide les trois notes *do, sol, do*. Cette dernière corde, la moins grave des trois, correspond à l'unisson de la plus grave du violoncelle. Quant à sa plus basse, elle donne 64 vibrations dans une seconde. Plusieurs essais de cet instrument gigantesque ont déjà été faits à Paris et à Londres. Les premiers n'avaient pas été heureux ; mais quelques nouveaux perfectionnements ayant été apportés depuis à son méca-

nisme, il a pu fonctionner dernièrement, chez M. Gouffé et dans les salons de M. Pleyel, à la grande satisfaction des amateurs et des artistes.

OCTONAIRES, *s. m. pl.* — Sorte de fugues en usage dans les seizième et dix-septième siècles. Le sujet de leurs paroles était le plus souvent moral ou philosophique.

ODE, *s. f.* — L'*ode*, qui aujourd'hui est entrée dans le domaine exclusif de la poésie, se chantait autrefois sur la lyre. L'étymologie de ce mot, qui est d'origine grecque (ᾠδή, chant, chanson, cantique), s'explique suffisamment.

ODÉON. — Théâtre de musique à Athènes, dans lequel, le jour de la fête des Panathénées, on distribuait des prix aux musiciens qui s'étaient distingués dans leur art. Il existait aussi un établissement de ce genre à Lacédémone, un autre à Syracuse et dans toutes les principales villes de la Grèce.

Un théâtre du même nom a été fondé à Paris en 1782; mais sa destination est loin d'être exclusivement consacrée à la musique. Un temps viendra, il faut l'espérer, où l'Odéon répondra un peu mieux à son étymologie.

ODÉOFONE ou ODÉOPHONE, *s. m.* — Instrument de musique à clavier et à cylindre, inventé à Londres par un Viennois nommé Vanderburg. C'est une assez bonne imitation, avec perfectionnement, du clavi-cylindre. (Voyez ce mot.)

OFFERTOIRE, *s. f.* — Partie de la messe qui sert d'intermède entre le *Credo* et le *Sanctus*.

OFFERTORIUM, *s. m.* — Antienne que l'on chante à la messe durant l'Offertoire.

OFFICE DIVIN. — On comprend dans ce mot toutes les prières qui se chantent à l'Église catholique à la louange du Seigneur, de la Vierge et des saints.

O FILII ET FILIÆ. — Un des principaux versets de l'*Alleluia*.

O LUCE. — *O Luce qui mortalibus*. Psaume chanté le dimanche à vêpres.

OMBRE, *s. f.* — En Italie, on emploie quelquefois ce terme lorsque l'on veut exprimer les diverses teintes ou gradations de la voix dans l'observation des *forte* et des *piano*. Dans ce cas, le mot *ombre* est pris pour celui-ci : *nuance*.

ŒUVRE, *s. m.* — Œuvre de musique, ouvrage de musique. Il se dit principalement des opéras ou des grandes compositions

musicales. Le premier œuvre dramatique de Meyerbeer en France fut *Robert le Diable*, et le dernier de Rossini fut *Guillaume Tell*. Ce mot est masculin, par exception, lorsqu'il est employé pour désigner un ouvrage de musique. (Voy. COMPOSITION, COMPOSITEUR, etc.)

OMERTI, *s. m.* — Sorte d'instrument à archet et à cordes chez les Indiens. Il est formé des deux tiers d'une noix de coco couverte d'une peau très-fine. Sur ce corps est adapté un manche de bois sur lequel sont fixées deux cordes d'une extrémité à l'autre.

OMNITONIQUE, *adj.* — De tous les tons, possédant tous les tons, etc. On se sert quelquefois de ce terme pour certains instruments, tels que la clarinette, le cor, la trompette, qui avant le perfectionnement des clefs ne jouaient que dans deux ou trois tons particuliers, *clarinette en fa, cor en mi b*, etc., mais qui, grâce aux nouveaux systèmes, peuvent aujourd'hui être notés pour tous les tons et sont par conséquent *omnitoniques*.

ONOMATOPÉE, *s. f.* — Figure de rhétorique qui consiste dans la formation d'un mot dont le son est imitatif de la chose qu'il signifie. Le mot *tamtam*, par exemple, est formé par *onomatopée*. Il se dit aussi des mots imitatifs eux-mêmes : *c'est une belle onomatopée, dictionnaire des onomatopées françaises*, etc.

Cette figure de rhétorique est souvent employée en musique, surtout lorsque le compositeur veut imiter le son des cloches, le bruit du tambour, le pas des chevaux, etc. On peut dire que Meyerbeer est un de nos grands maîtres modernes qui ont su le mieux tirer parti de *l'onomatopée musicale*.

ONZIÈME, *s. f.* — Octave de la quarte. Son intervalle est de onze sons composés de dix degrés diatoniques. On en distingue plusieurs espèces, qui se décomposent comme la quarte, dont elle est la réplique. (Voy. QUARTE.)

OPÉRA, *s. m.* — OEuvre lyrique dans lequel ont coopéré un auteur dramatique et un compositeur musicien. Ces sortes de pièces, où le charme de la mélodie doit s'unir étroitement à l'intérêt dramatique, sont représentées dans des théâtres spéciaux. Il y a deux sortes de genres d'*opéra* : l'opéra lyrique ou *grand opéra*, et l'*opéra comique* ou bouffe. Dans le *grand opéra*, le dialogue, entièrement écrit en vers, est rendu en musique soit par le chant, soit par le récitatif; il est mêlé de danses et n'est représenté à Paris qu'au Théâtre-Italien ou à l'Académie impériale de musique. (Voy. Récitatif.) Dans l'*opéra comique*, le dialogue, écrit partie en prose, partie en vers, est parlé ou chanté alternativement; il n'est représenté à Paris qu'aux Bouffes ou au Théâtre-Lyrique.

L'origine de l'*opéra*, qui ne fut dans le principe qu'une sorte de drame mêlé de chants, remonte à la fin du seizième siècle, époque à laquelle fut donnée la première représentation de *Daphné*, drame mis en musique par Jacques Peri, lequel drame doit être considéré comme le précurseur et non comme le modèle du genre lyrique. Ce ne fut que dans le dix-septième siècle que Lulli, donnant des lisières à l'art encore au berceau, produisit *Armide*, chef-d'œuvre que venaient de précéder avec moins de succès *Cadmus*, *Alceste*, *Thésée*, *Atys*, *Isis*, *Psyché*, *Bellérophon*, *Proserpine*, *Persée*, *Phaéton*, *Amadis*, etc., c'est-à-dire toute l'histoire mythologique mise en partitions.

On sait ce qu'est devenu, depuis, l'*opéra* en France et à quel degré de splendeur et de merveilleuse magnificence il s'est élevé. (Voy. Drame lyrique, Académie impériale de musique, Compositeur, etc.)

OPÉRA-BALLET. — (Voy. Ballet.)

OPÉRA COMIQUE. — (Voy. Opéra.)

OPÉRETTE, *s. f.* — Petit opéra ordinairement en un acte et du genre comique. Ce mot, tiré de l'italien *operetta*, est peu usité en France.

OPHICLÉÏDE, *s. m.* — Instrument à vent et de cuivre servant, selon ses dimensions, de ténor ou de basse à la trompette. Comme tous ceux de la même famille, il nous vient de l'Allemagne, où il il ne fut d'abord qu'un perfectionnement à clef du serpent, instru-

ment dont on se sert encore dans les églises, mais dont les effets de sonorité sont loin d'être aussi agréables que ceux de l'*ophicléïde*. Il fut introduit vers l'an 1820 dans nos musiques militaires.

Il existe un heureux perfectionnement de l'ophicléide dans un nouvel instrument connu sous le nom de *batyphone*. On en trouve un beau modèle chez M. Auguste Buffet, facteur d'instruments à Paris. (Voy. BATYPHONE.) Voici un croquis de cet instrument :

ORATORIO, *s. m.* — Sorte de drame en musique dont le sujet doit être tiré de l'histoire sainte. *La Création du monde*, par Haydn, est un des modèles de genre.

ORCHESOGRAPHIE, *s. f.* — L'art de noter les airs et de régler les pas de danse chez les anciens.

ORCHESTIQUE, *subst.* et *adj.* — L'un des deux principaux genres de la gymnastique ancienne, qui comprenait la danse, les tours de force et la saltation. L'autre genre était la *palestrique*, qui comprenait la lutte, le pugilat, le trait, la course et le saut.

ORCHESTRAL, E, *adj.* — Qui a rapport à l'orchestre; qui se rattache à la partie instrumentale orchestrée. On distingue quatre sortes de musique : la *musique vocale*, la *musique chorale*, la *musique instrumentale* et la *musique orchestrale*, laquelle n'est exécutée que par l'orchestre.

ORCHESTRATION, *s. f.* — Manière de grouper les instruments dans une partition musicale. De cet art, l'un des plus importants du compositeur dramatique, dépend principalement l'effet que son œuvre doit produire à l'exécution. (Voy. Partie, Partition, etc.)

ORCHESTRE, *s. m.* — Dans nos théâtres modernes, c'est l'emplacement consacré aux instrumentistes accompagnateurs, lequel est situé entre la rampe et ce que l'on appelle le parquet. Il y fut introduit par Lulli sous le siècle de Louis XIV; mais il n'était alors composé que d'instruments à cordes. Ce fut Gluck qui le premier y ajouta les clarinettes, les trompettes et les cors. Aujourd'hui les instruments à vent y sont tous admis, et l'on compte à l'orchestre de l'Opéra jusqu'à 80 musiciens instrumentistes. L'*orchestre* était, chez les Grecs, la partie de leurs théâtres où s'exécutaient les pas de danse.

ORCHESTRÉ, E, *adj.* — Arrangé ou mis en musique pour être exécuté par le corps d'instrumentistes réunis que l'on appelle *orchestre*. On dit qu'une musique est bien *orchestrée*, pour faire comprendre que le compositeur n'a rien négligé dans la bonne harmonie de son instrumentation.

ORCHESTRER, *v. act.* — Arranger une pièce de musique et en disposer avec art toutes les parties instrumentales de manière à ce qu'elles puissent être exécutées par l'orchestre.

ORCHESTRINO, *s. m.* — Instrument de musique à clavier, comme le piano, mais dont les cordes, attaquées avec un archet, rendent des sons filés, comme ceux du violon, du violoncelle, etc. Il fut inventé vers 1805 par M. Poulleau.

ORCHESTRION, *s. m.* — Il existe deux instruments de musique de ce nom. Le premier est une espèce d'orgue portatif, composé de quatre claviers, imaginé par l'abbé Vogler; le second est un piano organisé, inventé par T.-A. Kunt, de Prague. Ils parurent l'un et l'autre vers la fin du dix-huitième siècle.

ORCHESTRIQUE, *s. f.* — (Voy. ORCHESTIQUE.)

OREILLE, *s. f.* — L'*oreille musicale* est cette sensibilité de l'organe auditif qui lui fait saisir le plus ou moins de justesse, de pureté ou de netteté des sons. Cette faculté est innée et ne s'acquiert pas ; on ne peut que la développer par l'étude pour en tirer tout l'avantage dont elle est susceptible, dans l'organisation que l'on suppose en être douée.

C'est improprement que l'on dit : Ce chanteur ou ce musicien *n'a pas d'oreille*, pour dire qu'il *n'a pas l'oreille juste*. Ce n'est pas parler plus correctement que de dire qu'*il a beaucoup d'oreille*, pour faire comprendre qu'*il a l'oreille juste*, etc. (Voy. ORGANE, JUSTESSE, etc.)

ORGANE (DE LA VOIX), *s. m.* — (Voy. VOIX.)

ORGANE (DE LA MUSIQUE), *s. m.* — Le docteur Gall a cru pouvoir déterminer l'existence visible de l'organisation musicale, dont il place le siége à l'angle extérieur du front, situé immédiatement au-dessus de l'angle externe de l'œil, lequel s'élargit considérablement vers les tempes. Il a reconnu, dit-il, à cette marque et expérimenté à ce signe infaillible, non-seulement tous les plus célèbres musiciens vivants de l'époque, mais encore tous les bustes en marbre ou en bronze qui nous sont restés de ceux qui sont morts.

ORGANINO, *s. m.* — Petit orgue portatif. On donne quelquefois aussi ce nom à un petit orgue à cylindre avec manivelle.

ORGANISATION, *s. f.* — L'*organisation musicale* est cette prédisposition que montre tel individu plutôt que tel autre pour tout ce qui se rattache à la musique. (Voy. ORGANE, ORGANISÉ, OREILLE, JUSTESSE, etc.)

ORGANISÉ, E, *adj.* — *Organisé* se dit en musique d'un instrument auquel on a adapté un petit orgue : *Vielle organisée, piano organisé*, etc. — On dit aussi d'un musicien qui a le sentiment de son art : *C'est un homme bien organisé*, c'est-à-dire qui possède une bonne organisation musicale.

ORGANISER, *v. act.* — Ce mot était autrefois synonyme de composer. *Organiser* le chant, c'était l'accompagner de tierces supérieures et pratiquer, en accords improvisés, ce que l'on appelait alors le *discant* sur les parties de ténor et de basse.

ORGANISTE, *s. m.* et *f.* — Celui ou celle qui joue de l'orgue.— Dans une acception plus particulière, un organiste est le maître de chapelle qui accompagne, soutient et dirige le chant et les chœurs dans une église. Cet emploi exige des connaissances musicales assez étendues, telles que la science du contre-point, l'art de moduler et le talent de l'improvisation.

ORGANO-LYRICON. — Instrument de musique à clavier comme le piano, mais qui réunit à celui-ci plusieurs instruments à vent. Il fut inventé en 1810 par Saint-Pern.

ORGANOGRAPHIE, *s. f.* — C'était autrefois l'art de juger, de comparer et de décrire les instruments de musique.

ORGANUM. — Ce mot latin signifiait autrefois toute espèce d'instrument de musique. Par suite on donna le nom d'orgue aux instruments à vent seulement. (Voy. ORGUE.)

ORGIA. — C'étaient des fêtes musicales célébrées en l'honneur de Bacchus. Telle est l'origine du mot *orgie*.

ORGUE, *s. m.* au sing., et *s. f.* au plur. (du latin *organum* qui, chez les Romains, était le mot principal sous lequel ils désignaient toutes sortes d'instruments). — Instrument à clavier et à tuyaux, le plus beau, le plus grand, le plus sonore et le plus majestueux de tous. Par l'élégance de ses formes, la mâle gravité de ses sons et la puissance harmonieuse de ses accords, il est vraiment digne de l'usage éminent auquel il est destiné, celui d'accompagner les chœurs de la musique sacrée et les cantiques chantés dans le temple chrétien à la louange du Seigneur.

L'origine de l'*orgue* se perd dans l'antiquité la plus reculée. Il n'est dans le fond qu'un perfectionnement devenu peu à peu magnifique du chalumeau, qui, avec la corne de bœuf et la flûte de roseau, fut l'un des premiers instruments de musique inventés par les hommes. Plus tard l'on imagina d'introduire l'air dans les tuyaux par le moyen d'une espèce de soufflet qui n'était autre chose qu'une outre en peaux, contenant une certaine quantité d'air que la pression de la main faisait agir. De là l'idée de la musette ou cornemuse, et enfin, à des époques plus rapprochées de nous, l'invention de l'orgue, ce grandiose et merveilleux mécanisme, qui n'a

cessé de se perfectionner depuis et qui est aujourd'hui proclamé, à juste titre, le roi des instruments *.

ORGUE A PERCUSSION. — Instrument de la famille de l'orgue expressif à anches libres, mais avec cet avantage immense sur celui-ci que les sons peuvent être attaqués vivement, nettement, et se détacher entre eux sans traînement et sans confusion. L'*orgue à percussion* semble être le *nec plus ultrà* du perfectionnement que l'on pouvait apporter à l'*orgue melodium*, en ce qu'il réunit aux sons purs, argentins et nuancés de ce dernier, l'articulation, le coup d'archet, le coup de langue, en un mot, l'attaque vive et nette de l'instrumentiste. On doit cette importante découverte à M. Martin de Provins et à MM. Alexandre et fils, de Paris, qui les premiers l'ont mise à exécution.

* Au dire de M. de La Borde, l'usage des orgues telles qu'on les voit aujourd'hui, remonte au quatrième siècle, sous l'empereur Julien et le pape Damase. L'abus, dit-il, que l'on fit de cette musique obligea bientôt saint Athanase, saint Léon et saint Justin, d'en interdire l'usage dans leurs églises.

ORGUE DE BARBARIE ou A CYLINDRE, *s. m.* — Instrument à vent et à tuyaux comme l'orgue ordinaire, mais dans lequel un cylindre, armé de petites dents de cuivre marquant toutes les notes, est mis en action par une manivelle destinée à remplacer le clavier et les doigts de l'artiste qui le font mouvoir. Véritable machine mue par une autre machine, qui n'a pour tout sentiment de l'art que la cadence du contre-poids et la régularité du tourne-broche.

L'*orgue de barbarie* et la serinette sont la providence des mendiants et des Savoyards, mais ils sont aussi quelquefois le supplice des musiciens, car ils ne sont soumis, en France du moins, à aucune inspection artistique ; et c'est bien à tort : par suite de l'usure des dents du cylindre et de la vétusté du mécanisme, ces sortes d'instruments deviennent quelquefois tellement faux et discordants, qu'ils déchirent les oreilles les moins délicates. Les musiciens ambulants qui exploitent ces manivelles devraient être placés, non sous la dépendance politique, mais sous la surveillance matérielle de la police des rues. (Voy. ARTISTES EN PLEIN VENT.)

ORGUE DES SAVEURS. — Instrument bizarre qui fut inventé par l'abbé Poncelet au commencement du siècle dernier. Il avait représenté chaque note de musique par une saveur d'après l'ordre suivant : l'*acide* répondait à l'*ut* ; le *fade* au *ré* ; le *doux* au *mi* ; l'*amer* au *fa* ; l'*aigre-doux* au *sol* ; l'*austère* au *la* et le *piquant* au *si*. En pressant une touche du clavier, on tirait en même temps un son d'un tuyau et une goutte de liqueur d'une fiole. Cette liqueur se rendait dans un verre à bouche dont l'exécutant buvait le contenu après le morceau joué, et le mélange des différentes liqueurs lui était agréable ou nauséabond suivant que sa musique avait été bonne ou mauvaise. C'était une rude épreuve pour la plupart des musiciens ! aussi le malencontreux instrument mourut-il avec son inventeur, et nul organiste de la paroisse après lui n'osa plus s'y risquer.

ORGUE ÉLECTRO-MAGNÉTIQUE, *s. m.* — Le système de ce genre d'orgues consiste dans l'application de l'électricité en remplacement de tout mécanisme ; on en doit l'invention à MM. Stein et Cie, facteurs d'orgues à Paris, fournisseurs du ministère de l'instruction publique et des cultes.

ORGUE EXPRESSIF. — Espèce d'orgue de petite dimension ayant, par le moyen d'une pédale expressive, la propriété de la voix humaine et des autres instruments à vent ou à cordes avec lesquels on peut modifier et graduer les sons à volonté selon l'exigence du morceau. C'est à un Bordelais nommé Grénié, que l'on doit la première pensée de l'orgue expressif. Ce fut vers le commencement de ce siècle que ce modeste amateur de musique donna naissance à cette innovation importante en unissant le principe des anches libres à celui d'une soufflerie à pressions variées, susceptibles d'augmenter ou de diminuer l'intensité des sons. MM. Debain et Cie, Alexandre et fils, Fourneaux et autres habiles facteurs, n'ont eu, il est vrai, que le mérite du perfectionnement; mais quelques-uns d'entre eux l'ont élevé si haut qu'ils ont pris aujourd'hui, chacun dans sa spécialité, le nom d'inventeurs, et l'on peut dire qu'ils l'ont acquis à plus d'un titre.

ORGUE HYDRAULIQUE. — Instrument très-ancien dont il est diversement parlé par les auteurs du temps. On sait seulement que son mécanisme était mis en jeu par la compression de l'air au moyen de l'eau. Il fut, dit-on, inventé en 234 avant J.-C. par Clésibius d'Alexandrie.

ORGUE MÉLODIUM. (Voy. MÉLODIUM.)

ORGUE PNEUMATIQUE. — Celui dont les sons sont produits par le vent.

ORNEMENTS. (Voy. BRODERIES.)

ORPHÉE, *n. pr.* — Selon la mythologie, fils d'Apollon et de Clio

ou d'Æagre, roi de Thrace, et de la déesse Calliope; père de Musée et disciple de Linus. Musicien habile, il avait cultivé surtout la lyre ou la cythare qu'il avait reçue en présent du dieu de la poésie. Ses accords étaient si mélodieux qu'il charmait jusqu'aux êtres insensibles; les bêtes féroces elles-mêmes accouraient à ses pieds, désarmées et attendries. La mort lui ayant ravi Eurydice, il descendit aux enfers pour y chercher son épouse chérie que la piqûre d'un serpent avait fait mourir, et il charma par la douceur de ses chants les divinités infernales.

ORPHÉON ou ORPHÉOS, *s. m.* — Instrument à cordes de boyau qui résonne par le moyen d'une roue cylindrique comme la vielle, mais de plus grande dimension que celle-ci.

ORPHÉONIQUE, *adj.* — Qui concerne l'orphéon ou les sociétés *orphéoniques*.

ORPHÉONISTES, *s. m.* — On donne ce nom depuis quelques temps, dans certaines localités, aux jeunes choristes de l'école de chant communale. (Voy. Mutuel.)

ORPHÉORÉON, *s. m.* — Instrument très-ancien de la famille du luth. Il avait huit cordes de métal.

ORPHICA, *s. m.* — Petit instrument à clavier inventé par Rœllig. Il ne peut être joué que par des mains d'enfant.

ORTIEN. — C'était, chez les Grecs, une espèce de nome exécuté par la flûte, lorsqu'ils voulaient animer les combattants dans les cirques ou les pugilats.

O SALUTARIS OSTIA. — Prière chantée durant la sainte messe au moment de la Consécration. Elle se chante aussi en motet dans certaines grandes cérémonies et aux fêtes du Saint-Sacrement.

O SPLENDOR OETERNI PATRIS. — Hymne que l'on chante le dimanche à complies pendant le Carême.

OSSEA TIBIA. — Flûte des Grecs, appelée ainsi parce qu'elle était faite avec des os d'animaux, qui le plus souvent étaient des os de jambes de grues.

OUVERTURE, *s. f.* — Sorte de composition instrumentale à grand orchestre, qui sert de sommaire ou de préface à un opéra. Suivant quelques auteurs, c'est une symphonie vive et animée, riche d'effet et dont le but ingénieux est de reproduire et de grouper comme dans un résumé toutes les pensées les plus saillantes du drame musical; selon quelques autres (et il est bon de remarquer ici que, sur ce point, J.-J. Rousseau et ses plus ardents antagonistes se trouvent parfaitement d'accord), c'est une reproduction servile et puérile qui ne sert qu'à dévoiler sinon l'impuissance de l'art, du moins le mauvais goût du compositeur. Ils ajoutent que l'ouverture d'un opéra doit se borner à une simple et courte introduction, et que la meilleure de toutes est celle qui dispose tellement bien les cœurs des assistants, qu'ils s'ouvrent sans effort à l'intérêt du drame lyrique qui va frapper leurs oreilles et se dérouler sous leurs yeux.

L'origine de l'ouverture ne remonte guère qu'au siècle dernier. On la doit à l'école française, et c'est Lulli qui, le premier, l'introduisit à l'Opéra.

OXPHÉORON, *s. m.* — Instrument à cordes très-ancien. C'était une espèce de luth, mais plus petit. C'est vraisemblablement le même que l'*orphéoréon*. (Voyez ce mot.)

OXIPHONOS. — Ce mot, chez les anciens Grecs, répondait à celui de *ténor*, qui sert à désigner la voix aiguë d'homme, que l'on appelait précédemment *haute-contre*.

 seizième lettre de l'alphabet. Cette lettre sert d'abréviation au mot italien *piano* (doux) P, et à son superlatif *pianissimo* (très-doux), PP. (Voy. SIGNES.)

PALALAIKA.— Espèce de guitare russe à deux cordes.

PALESTRE, *s. f.* — Lieux publics où les Grecs et les Romains formaient les jeunes gens aux exercices du corps. La danse faisait partie de ces exercices.

PALESTRINIEN, NE, *adj.* — Qui se rattache à la méthode musicale de Palestina, célèbre musicien, compositeur de musique sacrée, dont le vrai nom était Giovani Pierluigi, et qui fut surnommé *Palestrina*, de la ville où il naquit vers 1524.

PALESTRIQUE, *s. f.* — (Voy. ORCHESTRIQUE.)

PALETTES, *s. f. pl.* — On nommait ainsi autrefois les grandes touches du clavecin et de l'orgue (noires et en ébène alors, aujourd'hui blanches et en ivoire), par opposition aux *feintes*, nom que l'on donnait aux petites touches (blanches alors et aujourd'hui noires). Ces termes ne sont guères plus d'usage que chez les facteurs d'instruments.

PANDORE ou PANDURE, *s. f.* — Ancien instrument de musique assez semblable au luth, mais plus gros et dont le sillet était placé obliquement, ce qui rendait les cordes inégales. Le nombre de ces cordes fut d'abord de huit à dix, mais on les éleva par la suite jusqu'à celui de seize à dix-huit.

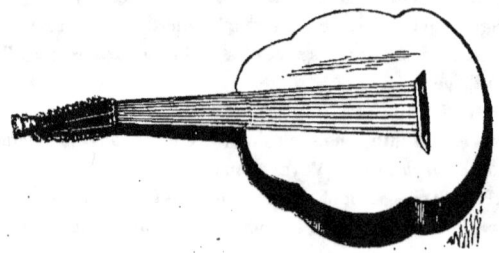

PANGE LINGUA, *s. m.* — Hymne pour la fête du Saint-Sacrement, chantée quelquefois le dimanche à vêpres.

PAN-HARMONICON, ou **PAN-HARMONIQUE**, ou **PAN-HARMONI-METALLICON**. — Instrument de musique inventé en 1807 par Maëlzel, de Vienne en Autriche. C'est une réunion assez ingénieuse de plusieurs instruments à cordes et à vent avec accompagnement de cymbales, timbale, triangle et grosse-caisse. C'est par suite de quelques modifications apportées depuis à cet instrument afin d'imiter aussi la voix humaine, qu'il prit nom *Pan-harmoni-metallicon*.

PANORGUE, *s. m.* — Le *panorgue* est un petit mélodium, si heureusement réduit et restreint, qu'il peut être appliqué et accouplé au plus petit piano droit, sous le clavier duquel il se trouve ainsi placé de manière à pouvoir être touché avec lui en même temps : il prend alors le nom de *panorgue-piano*. On doit cette invention à M. J. Jaulin, facteur d'instruments à anches libres, qui a même obtenu à cette occasion plusieurs médailles aux dernières expositions de Londres et de Paris.

PANTALON ou **PANTALÉON**, *s. m.* — Instrument à cordes dans le genre du tympanon, inventé par un musicien allemand nommé Pantaléon Hebenstreit, vers le commencement du dix-huitième siècle. Il avait des cordes de métal et de boyaux, ce qui rendait ses sons plus doux et plus agréables que ceux du clavecin.

PANTHÉON MUSICAL (Voy. Chiffres.)

PANTOMIME, *s. f.* — Sorte de petit drame comique mêlé de danses, où toute l'action s'exprime par les gestes à l'aide d'une musique analogue. (Voy. Ballet.)

PAPIER DE MUSIQUE, *s. m.* — Papier réglé avec les portées musicales pour y écrire ou copier de la musique.

PARAMÈSE, *s. f.* — C'était, chez les Grecs, le nom de la première corde du troisième tétracorde, laquelle, lorsque ce tétracorde se trouvait disjoint avec le second, était séparée d'un ton avec la *mèse* ou quatrième corde de celui-ci. (Voy. Diezeugmenon.)

PARFAIT, E, *adj.* — Épithète qui se joint à certains mots dans la musique : *accord parfait*, *cadence parfaite*, *consonnance parfaite*, *accord parfait majeur*, *accord parfait mineur*, etc.

Accord parfait majeur et ses renversements.

Accord parfait mineur et ses renversements.

(Pour *accord parfait*, voy. ACCORD; pour *cadence parfaite*, voy. CADENCE; pour *intonation parfaite*, voy. INTONATION; pour *temps parfait*, voy. TEMPS; pour *rapport parfait*, c'est-à-dire rapport *originaire*, voy. RAPPORT.)

PARHYPATE, *s. f.* — C'était, chez les Grecs, le nom du degré de leur tétracorde, qui suivait immédiatement l'hypate, du grave à l'aigu. (Voy. HYPATE.)

PARODIE, *s. f.*, du grec παρα, *contre*, et ωδη, *chant*. — Air sur lequel on a ajusté des paroles. — Par extension, travestissement burlesque d'un opéra ou autre drame sérieux quelconque.

PARTITION, *s. f.* — Tableau de la collection écrite ou imprimée de toutes les diverses parties d'une composition musicale, sur lequel les mesures étant étroitement liées entre elles avec le nombre de portées qu'elles embrassent, on peut lire, distinguer, saisir à l'œil ou faire rendre par l'exécution l'harmonie générale qu'elles renferment.

Quand on veut mettre un morceau de musique en partition, il faut avoir bien soin de placer chaque partie selon son degré de gravité ou d'élévation, à la portée et à la clef qui lui sont réservées, sans jamais la changer de place, à moins qu'il ne se trouve au-dessus d'elle des lignes de portée tout à fait en blanc, et il ne faut pas oublier surtout de tirer les lignes perpendiculaires qui séparent les mesures collectives d'une manière parfaitement égales, afin que

l'on puisse bien distinguer celles de ces mesures qui doivent coïncider entre elles. (Voy. PARTIES.) — *Partition* est aussi, chez les facteurs d'orgues et de pianos, la règle qu'ils ont à suivre pour accorder une première octave prise vers le medium, sur laquelle octave ou *partition* l'on accorde toutes les autres.

PARTIE, *s. f.* — L'une des divisions vocales ou instrumentales qui, réunies ensemble, constituent un tout appelé partition. La partition d'un opéra, d'un oratorio, d'une messe, d'une cantate, comme aussi celle d'une symphonie, d'une ouverture, etc., est donc le tableau de toutes les parties réunies qui complètent l'une de ces diverses compositions. Car il y a cette différence remarquable entre le discours musical et le discours oral, que le premier est un langage où plusieurs voix mêlées ensemble s'aident mutuellement au lieu de se nuire, et que dans celui-ci elles se nuiraient au lieu de se servir. Les parties aiguës ou les instruments qui les représentent, tels que le violon, la flûte, le hautbois, la clarinette, sont placés au haut de la portée générale : ce sont les parties chantantes ou parties principales; et les parties graves, c'est-à-dire les instruments qui les représentent, tels que le violoncelle, le basson, le trombone, l'ophicléïde, etc., sont placées en bas : ce sont les parties d'accompagnement. Les autres, c'est-à-dire l'alto, le cor, la trompette, et toutes celles dites de remplissage, en occupent le milieu. Toutes ces diverses parties, ainsi que les différentes espèces de voix qu'elles accompagnent, sont copiées sur la partition et transcrites sur des papiers à part, où elles forment tout autant de pièces individuelles qu'il y a de *parties séparées*. (Voy. PARTITION, SÉPARÉ, E.)

PARTIE DÉTACHÉE. (Voy. SÉPARÉ, E.)

PARTIE SÉPARÉE. (Voy. SÉPARÉ, E, et voy. aussi PARTIE.)

PAS, *s. m.* — Solo de danse exécuté dans un ballet par un des principaux danseurs ou une des principales danseuses.

PAS DE DEUX, PAS DE TROIS, etc. — *Entrée* dansée dans un ballet par deux, trois danseurs ou danseuses, etc. (Voy. ENTRÉE.)

PAS SEUL. — C'est ainsi qu'on appelle quelquefois le *solo* de la danse.

PAS REDOUBLÉ, *s. m.* — Marche accélérée. — Air à mouvement de marche accélérée, composé pour les musiques militaires.

PASSACAILLE, *s. f.* — Espèce de chaconne très en vogue dans les dix-septième et dix-huitième siècles. Sa mélodie, composée comme la valse ordinaire, de huit mesures, à chacune de ses répétitions variées et sans reprises, était à 3/4 et d'un mouvement modéré.

PASSAGE, *s. m.* — Fragment d'un morceau de musique. — On appelle *notes de passage* les petites notes que l'on emploie au temps faible de la mesure ou à la partie faible du temps, mais qui ne comptent pour rien dans leurs divisions. Elles sont étrangères aux accords, sur lesquels elles ne font que glisser sans s'identifier avec eux, et c'est par ce motif qu'on les appelle *notes de passage*.

PASSEPIED, *s. m.* — Ancienne danse bretonne à trois temps avec reprises de huit mesures comme le menuet, mais d'un caractère un peu plus gai et d'un mouvement plus vif que celui-ci.

PASTICHE, *s. m.* — De l'italien *pasticcio*, pâté. Sorte de centon musical, qui diffère du *pot-pourri* en ce que celui-ci est une série de petits airs connus, liés ensemble pour composer un tout instrumental, tandis que l'autre s'attache aux grands airs ou grands morceaux, tirés des meilleurs opéras en réputation, pour être soumis à d'autres paroles par la traduction et former une sorte d'opéra à part. Le *pastiche* a eu un moment de vogue il y a une vingtaine d'années, surtout en province, où les œuvres dramatiques des grands compositeurs italiens et allemands ont rarement l'occasion d'être représentés. M. Castil-Blaze, grand musicien et habile *arrangeur* de musique, sut tirer parti de cette vogue passagère à laquelle il avait lui-même donné le premier mouvement après ses premières traductions de Freyschütz (*Robin des Bois*) et d'*il Barbiere di Seviglia* (*le Barbier de Séville*), qu'il fit d'abord représenter à l'Odéon de Paris et qui se jouent encore aujourd'hui dans les théâtres de province. Encouragé par ces débuts très-heureux, il eut l'idée de plaquer sur des comédies de Regnard, de Destouches ou d'autres auteurs dramatiques en réputation, des airs d'opéras alors encore peu connus en France, tels que ceux de Cimarosa, Paësiello, etc.; et il fit paraître, ainsi travesties, *les Folies amoureuses*, *la Fausse Agnès* et autres pièces qui furent assez favorablement accueillies par les amateurs. Mais comme en France, pour ce qui concerne la musique

surtout, le public n'a qu'un engouement passager, ces sortes de travestissements ne se pratiquent plus, et il faudra un certain temps de repos et d'oubli pour leur faire reprendre faveur, si jamais le caprice national se réveillait à leur occasion.

PASTORALE, *s. f.* — Sorte de composition musicale d'un caractère tendre, mais naïf et champêtre. Elle se marque ordinairement à 6/8 et son mouvement est modéré.

PASTOURELLE, *s. f.* — Sorte de chanson bucolique ou champêtre à l'usage des troubadours au dix-huitième siècle.

PATHÉTIQUE, *adj. et subs.* — Tout ce qui, dans la musique et dans la poésie théâtrale, tend à peindre ou à remuer les grandes passions et principalement la mélancolie et la douleur. J.-J. Rousseau prétend que tout le *pathétique* de la musique française dépend de l'expression qu'on lui donne, c'est-à-dire du mouvement plus ou moins lent ou animé qu'on lui imprime, tandis que le *pathétique* de la musique italienne est invariable et ne peut être altéré par le caractère de la mesure. M. de Momigny combat vivement cette assertion dans un article fort détaillé et très-judicieux de l'*Encyclopédie méthodique*.

PATOUILLE. (Voy. CLAQUEBOIS).

PATTE, *s. f.* — Instrument à cinq pointes pour rayer le papier qui sert à écrire ou à copier la musique.

PATTE, *s. f.* — Celui des corps inférieurs de certains instruments à vent, tels que flûte, hautbois, etc.

PAUSE, *s. f.* — Silence dont la valeur est égale à une ronde. (Voy. SILENCE.)

PAVANE, *s. f.* — Ancienne danse, d'un caractère grave et d'un mouvement assez lent, dans le genre du menuet.

PAVILLON, *s. m.* — Partie inférieure et évasée de certains instruments à vent, tels que le cor, la trompette et autres.

PAVILLON CHINOIS, *s. m.* — Instrument de percussion qui marche avec le triangle et les cymbales. C'est une espèce de chapeau ou parasol de laiton, aplati ou arrondi en cul-de-lampe; il est garni de grelots et de clochettes. Celui qui en joue le tient des deux mains par un long manche qui lui est adapté perpendiculairement et le secoue en mesure dans les *tutti* indiqués par le compositeur.

On s'en sert, en Asie comme en Europe, dans les musiques militaires, et même à l'orchestre de l'Opéra, pour ajouter au fracas de certaines grandes représentations. On l'appelle aussi *chapeau chinois*.

PÉDALE, *s. f.* — Ce mot a plusieurs acceptions en musique. Il sert à désigner : 1° chaque touche du clavier pédestre de l'orgue, que l'on appelle *clavier des pédales;* 2° chaque touche du mécanisme que l'on fait mouvoir avec le pied en jouant du piano et au moyen de laquelle on change ou on modifie la nature des sons de cet instrument. Il existe plusieurs sortes de pédales : la *pédale céleste*, la *sourdine*, etc.; 3° enfin l'on appelle aussi *pédale* certaines tenues prolongées sur la tonique, qui se pratiquent dans la théorie des accords, principalement à la basse.

PENTACORDE, *s. m.* — Chez les anciens Grecs, gamme de cinq degrés diatoniques. C'est l'intervalle que nous appelons aujourd'hui quinte. — La lyre à cinq cordes. (Voy. LYRE.)

PENTATONON, *s. m.* — C'était, dans la musique des anciens, ce que nous appelons *sixte* aujourd'hui.

PENTACONTACORDE. — Espèce de harpe, composée de cinquante cordes, dont on attribue l'invention à Fabio Colonna, noble napolitain.

PERCÉ, E, *adj.* — La musique dite *percée* fait l'objet d'une nouvelle invention de M. de Corteuil, au moyen de laquelle, à l'aide d'un rouleau de fort papier sur lequel sont pratiqués des trous de différentes grandeurs et que l'on passe sur les cylindres des orgues à anches libres ou des accordéons, toute personne, sans être musicienne, peut exécuter des airs et même de grands morceaux. C'est une variante de l'*antiphonel* de M. Debain et de l'*harmonista* de M. Bruni.

PERCUSSION, *s. f.* — Impression d'un corps qui tombe sur un autre en le frappant. — Ainsi que les Grecs, nous comptons aujourd'hui trois principales sortes d'instruments de musique : les instruments à vent, les instruments à cordes et les instruments de *percussion* ou *à percussion*. Ces derniers sont ceux, de quelque nature que ce soit, dont les sons se produisent en frappant avec des baguettes sur un corps sonore, tels que le *tympanon*, les *timbales*, le *tam-*

bour, etc. — *Orgues à percussion.* (Voy. ORGUES, et aussi PIANOS A PERCUSSION CONTINUE.)

On appelle aussi *percussion* ou préparation l'action d'un accord qui doit tomber sur le temps fort, et sur lequel la note liée ou syncopée produit le choc dissonnant. (Voy. PRÉPARATION.)

PERDENDO SI, EN SE PERDANT. — Ces mots italiens écrits sur un passage signifient que le son doit s'y évaporer peu à peu. C'est à peu près le même que *moriendo.* (Voy. SIGNES).

PÉRIÉLÈSE, *s. f.* — Terme de plain-chant qui n'est plus guère en usage aujourd'hui. C'était l'interposition d'une ou de plusieurs notes dans l'intonation de certaines pièces de chant pour avertir de la reprise.

PÉRIGOURDINE, *s. f.* — Ancienne danse flamande; c'était une espèce de ronde à 6/8.

PÉRIODE, *s. f.* — On appelle *période* une réunion de plusieurs phrases musicales, correctement liées ensemble selon les lois du rhythme et de la mélodie théorique. L'excellence d'une *période* consiste principalement dans la liaison des traits, l'unité des pensées et la carrure des phrases.

PÉRIODOLOGIE, *s. f.* — L'une des parties les plus essentielles de la science musicale, qui consiste principalement dans l'art de lier entre elles les périodes mélodiques et toutes les phrases qui les composent, de telle sorte que, étroitement unies ensemble, toutes ces parties bien coordonnées forment un tout régulier auquel, abstraction faite de sa forme, de son expression et de son caractère, il est permis de donner le nom de composition. (Voy. CONDUITE, UNITÉ.)

PÉRORAISON, *s. f.* (Voy. STRETTE.)

PETITE FLUTE, *s. f.* — Ce petit instrument, qui donne l'octave aiguë de la flûte traversière, est devenu très-important dans les grands concerts et surtout dans les musiques militaires. A une époque où le goût de la musique bruyante exerce chaque jour de plus en plus son empire sur les oganisations musicales, à une époque où les compositeurs, forcés de suivre l'impulsion de la mode et les exigences du public auditeur, se plaisent à grouper des masses retentissantes, il convenait d'étendre et de développer plus que jamais les extré-

mités de l'échelle sonore, c'est-à-dire, d'un côté, d'améliorer le jeu des instruments aigus ou d'en doubler la force, et de l'autre de créer des contre-basses en cuivre, des basses monstres, des octo-basses, des sax-tubas, etc. Sous l'influence de ce besoin du moment, la *petite flûte* ne pouvait pas être oubliée, aussi a-t-elle été, dans ces derniers temps, l'objet de la sollicitude de plusieurs facteurs émérites. Nous n'hésitons pas de mettre M. Auguste Buffet de ce nombre, et nous donnons ci-après le modèle de la *petite flûte* à huit clefs qu'il a tout récemment perfectionnée.

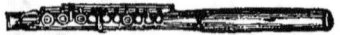

PETITES NOTES. — *Notes de passage.* (Voy. Passage.)

PHILHARMONIQUE, *s.* et *adj. des deux genres.*—Ami de la musique.—*Société philharmonique*, société d'amateurs où l'on se réunit pour donner des concerts, pour faire de la musique, etc.

PHILODÉONIQUE, *adj.* — Les vingt-cinq chants *philodéoniques*, avec fêtes et intermèdes, par M. Buessard, furent composés vers 1848 et 1849 pour célébrer l'indépendance et la liberté de l'homme conciliées avec le bien-être de la famille, la satisfaction personnelle et l'amour du travail.

PHILOMÈLE, *s. f.* — D'après la mythologie, fille de Pandion, roi d'Athènes, qui fut changée en rossignol. — Le rossignol lui-même.— Qui n'a pas entendu, au milieu d'une belle nuit d'été, les chants mélodieux et suaves de cet oiseau musicien, qu'aucune voix humaine ne saurait égaler? On ne peut lui reprocher qu'une seule chose : celle d'avoir inspiré à un estimable compositeur (M. Lebrun) l'un des plus pitoyables opéras du répertoire français.

PHONAGOGUE, *s. m.* — On appelait ainsi autrefois les chanteurs de fugues. — Quelques-uns désignent ainsi la fugue elle-même chez les anciens.

PHONASQUE, *s. m.* — Le *phonasque* était, chez les anciens Romains, à peu près comme est aujourd'hui, dans nos salles de concerts ou nos théâtres lyriques, le souffleur ou le chef d'orchestre qui aide, soutient et guide le chanteur, mais avec cette différence

que la fonction du *phonasque* consistait presque exclusivement à avertir celui-ci par signes lorsqu'il chantait faux ou trop fort.

PHONATEUR, *adj. m.* — Que l'on emploie quelquefois pour *phonique*, et qui a à peu près la même signification. Appareil *phonateur*, voûte *phonique*, c'est-à-dire qui engendrent ou produisent le son. C'est la qualification de la cause dont l'écho ou le retentissement sont l'effet. (Voy. PHONIQUE.)

PHONESTÉSIE, *s. f.* — Science qui traite de la doctrine des sons, de leur propriété, de leur application physique, de leur influence psychologique, etc.

PHONIQUE, *s. f.* — Doctrine ou science des sons, appelée plus communément *acoustique*. (Voyez ce mot.) — On emploie aussi quelquefois ce mot adjectivement.

PHONIQUE, *adj. des deux genres.* — Qui tient aux propriétés de l'acoustique. Voûte *phonique*, hémicycle *phonique*, préparés selon les lois de l'acoustique en faveur des théâtres et des salles de concert. — Centre *phonique*, place d'où part le son dans un écho.

PHONOCAMPTIQUE, *adj. des deux genres.* — Qui répercute les sons, c'est-à-dire qui a les propriétés de l'écho.

PHONOMÈTRE, *s. m.* — Instrument pour mesurer les sons.

PHOTOGRAPHE ELECTRO-DYNAMIQUE. — Instrument à l'aide duquel se trouve imprimée, *comme chez le typographe*, toute musique improvisée sur l'orgue ou sur le piano. Cet ingénieux mécanisme, qui fonctionne par le moyen de l'électricité, vient d'être inventé tout nouvellement par MM. Stein et Cie, facteurs d'orgues à Paris.

PHRASE, *s. f.* — Le discours musical aussi bien que le discours oral ou oratoire se divise par parties, lesquelles parties sont elles-mêmes subdivisées en d'autres plus petites parties ou portions que l'on appelle communément *passages*, mais auxquelles quelques-uns donnent le nom de *phrases*. Ces *phrases* doivent être carrées, c'est-à-dire disposées de manière à ce que le plus parfait équilibre règne dans les huit, douze ou seize mesures qui les composent; sans cela le rhythme en serait boiteux et pêcherait à l'égard d'une des conditions musicales les plus essentielles. (Voy. CARRURE.)

PHRASER, *v. n. et v. ac.* — On dit abstractivement qu'un com-

positeur *phrase* bien, pour dire qu'il sait unir avec art ses phrases musicales entre elles; mais on dit aussi qu'il phrase bien sa musique, pour faire entendre, d'une manière plus étendue et plus catégorique, qu'il sait conduire ses périodes avec art et les amener victorieusement à leur but, qui est la cadence.

PHRYGIEN, *adj*.—L'un des cinq modes de la musique des Grecs. (Voy. DORIEN.)

PHYSHARMONICA, *s. m.* — Instrument à clavier, sans cordes, mais composé de lames métalliques qu'un soufflet fait résonner. Il fut inventé par Antoine Hackel, de Vienne.

PIANINO, *s. m.* — Petit piano.

PIANISTE, *s. des deux genres.* — Celui ou celle qui joue du piano.

PIANISSIMO, *adj.* — Superlatif italien qui indique le plus grand degré possible de douceur; il se marque souvent par deux P et même par trois P. (Voy. SIGNES.)

PIANO, ci-devant PIANO FORTÉ, FORTÉ-PIANO, qui fut dans son origine *clavicorde, épinète, virginale* et *clavecin, s. m.* — Instrument de percussion et à clavier, inventé ou plutôt exécuté en 1717 par Schroder en Allemagne, après plusieurs essais tentés en 1711 à Padoue par Cristofali, et en 1716, à Paris, par Marius, facteur d'instrument de musique. Il diffère du clavecin en ce que les cordes de métal dont est composée sa table d'harmonie, sont frappées par un martelet en bois, recouvert d'un morceau de peau, tandis que les cordes du clavecin étaient pincées par un bec de plume.

Quelques facteurs d'Allemagne, pays qui eut longtemps le monopole de la fabrication de cet instrument, y introduisirent successivement diverses améliorations, et il fut enfin perfectionné en Angleterre, où John Broadwood établit en 1772 une fabrique de pianos qui, par les soins, le talent et la persévérance de cet habile facteur et de ses successeurs, est devenue la plus considérable du monde entier.

Le premier et le plus important perfectionnement qui fut apporté au piano, ce fut le système dit *à échappement;* il parut vers la fin du dix-huitième siècle. On doit à ce système, qui permet les répétitions rapides et successives de la même note, une exécution brillante

et facile. Vinrent ensuite une foule d'autres améliorations plus ou moins importantes.

En 1776, Sébastien Érard fonda à Paris la première fabrique de pianos qui y fut établie, et elle y obtint de grands succès. Ce ne fut qu'en 1825 que la maison Ignace Pleyel et Cie fut fondée, à l'instar des grandes fabriques d'Angleterre, dans le double but de mettre un terme à l'importation en France des instruments qu'elle tirait alors en grande partie de l'étranger, et de pouvoir soutenir sur tous les marchés une concurrence active avec ceux de l'Allemagne et de l'Angleterre.

Tout le monde a pu admirer les instruments de Pleyel dans les beaux salons de la rue Rochechouard ou de Richelieu; mais c'est surtout dans leur grand établissement de Clignancourt, que l'on peut rechercher le secret de leur grande solidité; c'est là que, par des approvisionnements considérables et l'étude approfondie des meilleurs moyens de dessication des bois, le célèbre facteur a trouvé les éléments les plus importants de sa fabrication.

Depuis une vingtaine d'années, la fabrication du piano s'est comme naturalisée en France, et cet instrument, aujourd'hui le plus utile et le plus répandu de tous, s'y est élevé à un degré de perfectionnement qui semble avoir atteint son apogée. L'étendue de son clavier, portée aujourd'hui jusqu'à sept octaves, la pureté de ses sons, l'élégance de sa forme, tout contribue à faire de cet instrument le meuble le plus indispensable de nos salons. Mais il y a plus, il est devenu de nos jours si populaire, que son étude fait maintenant rigoureusement partie de l'éducation des jeunes personnes, et il ne se trouve plus une seule maison bourgeoise un peu à son aise qui ne veuille et ne doive en posséder un.

A Paris, les *pianos droits* ou à table verticale sont préférés, plus encore que partout ailleurs, à cause de l'exiguïté des appartements dont les pièces, surtout dans les quartiers populeux, sont pour la plupart si petites, qu'elles se trouveraient absorbées par les *pianos carrés*, et plus encore par les *pianos à queue*, dont on ne veut plus maintenant à aucun prix que pour les grands salons, bien que les principaux fabricants persistent à en faire encore.

MM. Erard, Pleyel, Pape et autres ont tout récemment voulu re-

médier au grand inconvénient des *pianos à queue* par les *pianos droits*, *obliques* ou à *pilastres*, d'une forme plus gracieuse et d'une dimension moins embarrassante.

Les *pianos* dits *octaviants*, système Zeiger, sont de même confection et de même effet que les *pianos* ordinaires, seulement ils donnent, au moyen d'une pédale, l'octave de la note que l'on touche. MM. Boisselot de Marseille, envoyèrent à l'exposition de 1834 un *piano* dit *piano octavié*, qui avait aussi la propriété de produire les octaves avec un seul doigt et par un seul mouvement; et enfin tout récemment M. Blondel a produit dans le même but son *pianoctave* ; mais avec des perfectionnements et des effets tout nouveaux. (Voy. PIANOCTAVE.)

On doit aussi au même facteur le piano à *clavier mobile*, c'est-à-dire dont le clavier, pour la commodité du transport ou de la situation, peut à volonté être placé verticalement ou horizontalement. En voici la figure :

Piano à Clavier mobile placé verticalement.

Piano à Clavier fixe.

PIANO, *adv. it.* — Doucement. On l'indique presque toujours par un seul *p ;* cet adverbe devient quelquefois substantif. Dans ce cas, dites et écrivez au pluriel *piano* sans *s*.

PIANO A CONSTANT ACCORD. (Voy. Contre-tirage.)

PIANO A ECHAPPEMENT. (Voy. Piano.)

PIANO A PERCUSSION CONTINUE. — Les instruments qui portent ce nom sortent des ateliers de M. Mermet, de Paris. Leur propriété est de tenir le marteau toujours prêt à obéir instantanément à la touche, quel que soit son éloignement de la corde.

PIANO A QUEUE. (Voy. Piano.)

PIANO DROIT. (Voy. Piano.)

PIANO ÉOLIQUE. — Sorte de piano dont le mécanisme ressemble à celui du *physharmonica*. (Voyez ce mot.)

PIANO-FORTE. — Nom primitif du *piano*. (Voy. ce mot.)

PIANO-FORTE, de l'italien *piano-forte*. — Nom que l'on emploie quelquefois pour indiquer qu'il faut ménager les sons.

PIANO-HARMONICORDE ou HARMONICORDE. — Nouvelle invention de M. Debain. C'est tout à la fois un piano et un harmonium, obviant également à la faiblesse d'attaque de la lame vibrante et à l'effet mourant de la corde sonore.

Cet instrument n'a aucun rapport avec l'*harmonicorde* d'Haufmann de Dresde, dont il est fait mention en son lieu et place dans ce dictionnaire, et qui n'est d'ailleurs qu'une espèce d'harmonica-tympanon. Toutefois, et bien qu'il ne soit aujourd'hui guère plus question de ce dernier, nous avons cru devoir le maintenir seul à sa lettre primordiale et ranger celui de M. Debain dans l'illustre famille des pianos. Au premier, le respect dû aux années, aux cheveux blancs qui frisent la décrépitude ; au second, les honneurs que réclame à son tour la jeunesse brillamment escortée par la grâce, l'intelligence et la vie. Le lecteur judicieux comprendra le motif de cette double et mutuelle déférence.

PIANO MÉCANIQUE. (Voy. Antiphonel.)

PIANO MUET, *s. m.* — C'est un petit clavier à deux octaves ou environ, sans cordes ni marteaux, destiné uniquement à l'exercice des doigts. On le trouve chez M. Pleyel.

PIANO OBLIQUE ou A PILASTRES. (Vo . Piano.

PIANO OCTAVIANT. (Voy. Piano.)

PIANO ORGUE. — Piano auquel on a appliqué un jeu d'orgue, au moyen duquel on peut jouer tout à la fois du piano et de l'orgue, ou, à volonté, de l'un ou de l'autre séparément.

PIANOTAGE, s. m. — Abus du *piano*, répétition démesurée et étourdissante du jeu de cet instrument, lorsqu'il est confié à des mains peu exercées ou maladroites.

PIANOTER. v. n. — Jouer du piano sans modulations, sans principes et sans art, mais en tapotant sur les touches de l'instrument d'une manière abusive et étourdissante.

PIANOCTAVE, s. m. — Nouveau système de pianos perfectionnés par M. Alphonse Blondel, fabricant à Paris et facteur de l'Académie impériale de musique. Il consiste en un mécanisme, d'ailleurs applicable à tous les pianos, au moyen duquel toutes les notes exécutées sur les touches seules se font ensemble avec leur octave inférieure pour les basses et avec leur octave supérieure pour les dessus, sans que pour cela le clavier soit mis en mouvement.

Deux pédales, ajoutées à droite et à gauche de celles qui produisent les *forte* et les *piano*, suffisent pour faire fonctionner ce système; une simple pression oblique les accroche afin de laisser libre le jeu nécessaire des pédales ordinaires, et un léger mouvement contraire remet le piano dans son état naturel. On comprend sans peine ce que doit gagner l'exécution sur un pareil instrument, qui, en affranchissant du doigter en octave, permet à un pianiste d'atteindre les plus grands effets.

PIANOGRAPHE, s. m. — Mécanisme au moyen duquel le compositeur ou improvisateur peut transcrire sa musique sur le papier en même temps qu'il l'exécute sur le piano. M. Guérin jeune est l'inventeur de cet appareil, qui fut présenté par lui à l'exposition de 1844, où une commission fut chargée d'en dresser le plan et en fit un compte rendu très-détaillé.

Déjà en 1837 M. Carreyre avait présenté à l'Académie des beaux arts l'essai d'un piano dit *mélographe*, qui consistait en un rouage faisant dérouler d'un cylindre sur un autre cylindre une lame de plomb où s'imprimaient par l'action des touches certains signes particuliers pouvant facilement se traduire en notation ordinaire. Aucune suite ne fut donnée à ce système, dont cependant celui de M. Gué-

rin ne paraît être qu'une simple copie ou imitation perfectionnée.

PIANO MÉLOGRAPHE. — (Voy. PIANOGRAPHE.)

PIANOTYPE, *s. m.* — Quoique le *pianotype* ne soit point un instrument de musique, nous nous plaisons à signaler dans ce Dictionnaire une nouvelle invention très-intéressante au point de vue du progrès typographique. Ce *pianotype* est une machine au moyen de laquelle, à l'aide d'un clavier numéroté, le compositeur d'imprimerie peut rassembler les caractères, lesquels, distingués et attaqués ainsi par les doigts, vont se réunir d'eux-mêmes dans un grand composteur. — Cette ingénieuse machine fonctionne depuis quelque temps à Paris, dans les ateliers de M. Delcambre, imprimeur.

PICCINISTE, *s. m.* — On appelait ainsi les partisans de Piccini vers le milieu du dix-huitième siècle, lors des guerres ridicules qui s'élevèrent entre eux et les partisans de la musique de Gluck. — Les *Gluckistes* et les *Piccinistes*.

PIÈCE, *s. f.* — Une *pièce* de musique constitue un morceau entier de musique instrumentale, telles qu'une symphonie, une ouverture, une sonate, etc. Ce mot s'emploie plus ordinairement pour la musique instrumentale que pour la musique dramatique ou vocale.

PIED, *s. m.* — (Voy. MÈTRE.)

PIEN-KING. — Instrument chinois, de percussion. Le *pien-king* est un assortiment de seize pierres formant la série chromatique du *la* ♯ au *do* ♯ au-dessus, en partant de la dernière ligne de la clef de *fa*, ou quelquefois du *la* ♯ sur la deuxième ligne au *do* ♯ aigu. Le *soun-king* part d'une tierce plus bas et parcourt de la même manière tous les sons chromatiques compris dans la dixième *fa-la*. (Voy. KING.)

PIEN-TCHOUNG, *s. m.* — Ancien instrument chinois. C'était un assortiment de seize cloches dont les douze premières s'accordaient au ton des *lu* moyens et les quatre plus petites sur les *lu* aigus. (Voy. Du pour l'explication de ce mot.)

PIFFARO. — C'est le nom italien du *cor anglais*, dont nous plaçons ici la figure en priant le lecteur de voir au mot français pour la description technique de l'instrument.

PILOTE, *s. m.* — Petite tige de fil de cuivre ou de fer revêtue à sa partie supérieure d'une tête en bois, garnie de peau ou de feutre, qui sert à lever les étouffoirs dans les pianos carrés et qu'on employait autrefois pour pousser le marteau vers la corde avant l'invention de *l'échappement*. (Voyez ce mot. — Voyez aussi DOUBLE-PILOTE.)

PIU, *adv. ital.* — Plus, davantage. Ce mot italien placé devant un autre pour indiquer le mouvement sert à lui donner plus de force ou d'intensité : *piu presto*, *piu lento*, etc.

PINCER, *v. n.* — On disait autrefois *pincer de la harpe*, *pincer de la guitare*, etc. On dit aujourd'hui *jouer* de tous les instruments. — Le mot *pincer* est maintenant spécialement consacré à l'action momentanée du bout des doigts sur les cordes des instruments à archet pendant que l'archet se repose, ce que le compositeur indique par le mot italien *pizzicato* quand il veut produire certains effets. (Voy. PIZZICATO.) — On dit aussi quelquefois, mais improprement, *pincer* les lèvres en jouant de la flûte, du hautbois ou d'autres instruments à vent.

PIQUÉ, *adj. pris substantivement comme terme de musique.* — Les notes piquées sont des passages de notes en montant ou en descendant qui, dans la musique instrumentale, doivent être détachées avec la langue, avec l'archet ou avec les doigts, selon l'ins-

trument. On indique cette exécution en les surmontant de points.

PISME. — Sorte de chanson morlaque.

PISTON, *s. m.* — Petit cylindre de cuivre adapté en coulisse aux tubes transversaux de certains instruments à vent, tels que le cornet, le cor, le bugle, etc., et qui sous la pression du doigt de l'exécutant modifie la dimension des tuyaux de manière à baisser la note d'un demi-ton, ce qui supplée aux corps de rechange et permet de jouer de ces sortes d'instruments dans tous les tons. Nous avons dit à l'article *Cornet à pistons* que cette invention importante est due à un Saxon nommé Stolzel, et qu'en 1826, Spontini, directeur général de la musique du roi de Prusse, voulut l'introduire en France, où elle n'eut toutefois réellement du succès que quelques années après, grâce aux soins intelligents de M. Halary, qui acheva de le perfectionner sous l'inspiration et d'après le nouveau système de M. Meifred, professeur de cor à pistons au Conservatoire. Depuis cette époque, un autre habile facteur a essayé de perfectionner encore ce système et a même pris à cet effet plusieurs brevets d'invention, en 1853, 1854 et 1855. Cette dernière année surtout, son système, plus largement développé, se trouve applicable à tous les instruments de cuivre, et il tend à améliorer sensiblement le jeu des instruments à pistons et à cylindres. En effet tous les mécanismes des pistons produits jusqu'à ce jour n'avaient que des demi-colonnes d'air, et quand on y jouait dans les tons où il faut employer les pistons, les notes étaient sourdes et même fausses à cause de l'attraction que les lèvres étaient obligées de faire. Avec le perfectionnement de M. Besson et notamment par celui qui fait l'objet de son dernier brevet, il supprime entièrement les angles et donne la colonne d'air parfaitement pleine, à telles enseignes qu'une balle de la grosseur de la perce peut passer librement dans toutes les parties du piston, et l'air n'étant alors interrompu nulle part, on obtient une justesse et une sonorité admirables.

PIZZICATO. — Pincez les cordes. Cette indication ne se trouve que dans la musique de violon, viole, violoncelle ou autres instruments à cordes de boyaux dont on tire les sons à l'aide d'un archet de crins. Le signe *pizzicato* ou son abréviateur *pizz.*, écrit au-dessus de la portée, veut dire qu'il faut retirer l'archet dans le creux de la main et attaquer momentanément les cordes avec le bout des doigts, comme sur la harpe ou sur la guitare.

Au pluriel, dites et écrivez, en français comme en italien, *pizzicati*. (Pour l'emploi de divers autres mots italiens, voyez Francisé.)

PLAGAL, *adj.* — *Tons plagaux, modes plagaux,* c'est-à-dire *subordonnés* et *secondaires* par rapport aux *tons authentiques*. (Voy. Authentique.)

PLAGIAT, *s. m.* — En musique aussi bien qu'en littérature, il faut distinguer deux sortes de *plagiats*, la fâcheuse réminiscence et le larcin volontaire. L'un et l'autre sont un signe certain d'impuissance, et le véritable génie sut toujours s'en affranchir.

PLAIN-CHANT, *s. m.*, *au plur.* Plains-Chants. — On appelle ainsi le chant d'église, autrement dit *chant grégorien*, du nom de saint Grégoire, qui en fut l'inventeur ou qui du moins le perfectionna vers le milieu du sixième siècle. Les Italiens l'appellent quelquefois *canto fermo*.

Le *plain-chant* se note sur quatre lignes seulement, au lieu de cinq qu'exige notre système moderne. On n'y emploie que deux clefs, la clef d'*ut* et la clef de *fa*; on n'y chante que dans le ton naturel ou avec un bémol à la clef; et enfin les notes y sont de quatre formes ou espèces différentes, savoir : la longue, la brève, la semi-brève et la minime.

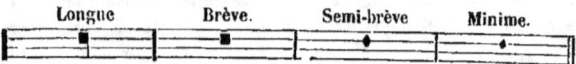

Le *plain-chant* n'est autre chose que la continuation, à quelques modifications près, de l'ancien système musical qui, à l'époque de l'invention des notes, vers le milieu du onzième siècle, fit place au chant figuré, c'est-à-dire au système employé de nos jours, lequel se propagea en tous lieux, excepté à l'église.

PLANCHETTE, *s. f.* — C'est une petite planche armée de pointes d'acier dont le mécanisme, placé sur le clavier du piano ou de l'orgue, permet à tout individu non musicien d'y jouer des airs avec la précision et l'expression d'un artiste habile. (Voy. ANTIPHONEL.)

PLECTRO-EUPHONE, *s. m.* — Instrument à cordes et à clavier dont les sons filés sont produits à l'aide d'un archet cylindrique. Il fut inventé en 1827 par Cuma, facteur de pianos à Nantes.

PLECTRE, *s. m.* (Voy. ci-après PLECTRUM.)

PLECTRUM, *s. m.* — Sorte de baguette légèrement crochue par les deux bouts avec laquelle les anciens pinçaient les cordes de leur psalterium ou d'autres instruments de percussion.

PLEXIMÈTRE, *s. m.* — Instrument qui sert à marquer la mesure. C'est une espèce de métronome à échappement inventé par le docteur Jean Finassi d'Omegna, de Milan, et qui a été perfectionné depuis par MM. Bienaimé, d'Amiens, et Vagner, horloger-mécanicien de Paris.

PLEIN-JEU, *s. m.* — Plusieurs jeux d'orgue réunis ensemble, lesquels sont principalement composés des jeux de cymbale et de *fourniture*. (Voyez ce mot.)

PLIQUE, *s. f.* — Sorte de signe employé dans l'ancienne musique. Les savants ne sont pas d'accord sur la valeur de ce terme, qui selon les uns n'était autre chose qu'une espèce d'agrément ou d'appoggiature, et selon les autres une sorte de ligature ou retardement.

PLANCHE, *s. f.* — *Planche* se dit par extension d'une plaque d'étain sur laquelle on a gravé de la musique pour en tirer sur le papier, à la presse lithographique, un certain nombre d'exemplaires. Les caractères dits *mobiles* et le clichage, qu'on commence à employer généralement aujourd'hui, tendent chaque jour de plus en plus à détrôner définitivement la gravure.

POCHETTE, *s. f.* — Sorte de petit violon de poche dont se servent quelquefois les maîtres à danser pour donner leurs leçons. Il donne l'octave supérieure du violon ordinaire.

POÈME, *s. m.* — Ouvrage, pour l'ordinaire entièrement écrit en vers, qui est destiné à être mis ou qui a déjà été mis en musique.

On donne ce nom à la partie dramatique et littéraire des opéras, autrement dits *livrets* ou *libretti*.

POÉSIE LYRIQUE. — (Voy. MELPOMÈNE.)

POÏKILORGUE, *s. m.* — Ce fut le premier essai de l'orgue de salon dit *orgue expressif*, dû à Cavalier Coll, à qui l'art est aussi redevable de l'orgue de la Madeleine. Ce genre d'instrument, aujourd'hui plus connu sous les noms de *mélodium, harmonium*, etc., commence à jouir d'une très-grande vogue dans le monde musicien, grâce aux admirables perfectionnements qui lui ont été apportés par MM. Debain, Alexandre, Stein, Fourneaux, Dubus et autres facteurs en renom. (Voyez *orgue expressif, mélodium*, etc.)

POINT, *s. m.* — *Point d'augmentation*. Marque placée à la droite d'une note de musique et qui en augmente la valeur. Les points se placent aussi devant les pauses, devant les soupirs et devant les points eux-mêmes en produisant sur eux la même augmentation de la moitié de leur valeur.

POINTS D'AUGMENTATION.

POINT D'ORGUE ou POINT D'ARRÊT, *s. m.* — On l'appelle aussi *pause générale* ou *couronne* (en italien *comune, pausa generale, fermata, corona*, etc.). C'est un signe qui se marque ainsi ⌢ et qui, placé soit au-dessus soit au-dessous d'une note ou d'un silence, annonce qu'il faut se taire durant un certain temps sans même compter de mesures. Le laps de temps pendant lequel il convient de prolonger cette suspension est un peu arbitraire, il est vrai; mais il se détermine assez facilement par le sens de la phrase musicale lorsque le repos de convention est général, et par les petites notes d'agrément abandonnées au goût et au caprice de l'exécutant lorsque le vide est rempli par un *solo*.

POINTE, *s. f.* — Partie supérieure et émincée de l'*archet*. (Voyez ce mot.)

POINTER, *v. a.* — Mettre un point au côté droit d'une note

pour l'augmenter de la moitié de sa valeur, ou mettre ce point au-dessus de sa tête pour indiquer que cette note doit être piquée et détachée.

POINTU, E, *adj*. — En style plaisant et familier, on dit quelquefois qu'un chanteur a une voix *pointue* pour exprimer que les sons qu'elle produit sont maigres, sans corps, sans ampleur et n'ont de développement qu'à l'aigu.

PONCTUATION, *s. f.* — La musique comme la littérature a sa ponctuation, c'est-à-dire ses repos plus ou moins marqués à l'aide desquels ses phrases et membres de phrases se lient entre elles et constituent un langage musical plus ou moins intelligible à l'oreille et au cœur.

POLACCA ou POLONAISE, *s. f.* — C'est la danse nationale des Polonais. Son caractère original est tout à la fois grave et léger, libre et majestueux, folâtre et solennel. On la note avec la mesure à 3/4 et un mouvement modéré; c'est un rhythme boiteux et saccadé, qu'on obtient en syncopant les deux premières notes de la mesure et faisant tomber sa cadence sur le temps faible.

La *polonaise* fut en si grande vogue dans le commencement du siècle qu'on en introduisit partout et qu'elle fit quelque temps oublier le rondeau dans les compositions musicales. Mais dès ce moment elle fut naturalisée française; elle perdit son caractère germanique pour prendre celui de la nation aimable et polie qui lui avait donné une si touchante hospitalité; et de grave, sérieuse et pimpante qu'elle avait été en arrivant, elle devint à jamais gracieuse, vive et légère.

POLKA, *s. f.* — Danse originaire de Bohême à deux temps et d'un mouvement assez gai (*allegretto staccato*). Elle se danse à deux, comme la valse, la masurka, la redowa, etc.

POLKA-TREMBLEUR, *s. m.* — Espèce d'accordéon dont les sons produisent une sorte de tremblotement ou frémissement assez agréable à l'oreille. M. Saxel a attaché la spécialité de sa fabrication à ces sortes d'accordéons, qui sont aussi fabriqués avec beaucoup de succès par MM. Kaneguisser frères. (Voyez Accordéon.)

POLYCÉPHALE. — Sorte d'air ou de *nome* pour les flûtes, composé en l'honneur d'Apollon par un descendant de Marsyas.

POLYMNASTIE ou CHANT POLYMNASTIQUE. — Autre *nome* pour les flûtes, inventé par Polymnestus, fils de Milès Cocophonien.

POLYPHONE, *adj. des deux genres.* — Qui répète plusieurs fois : voûte *polyphone*, rocher *polyphone*, centre *polyphone*, etc.; périphrases du mot *écho*.

POLYMNIE, *nom propre.* — L'une des neuf muses. C'était, d'après la Mythologie, celle qui présidait à l'éloquence et à l'harmonie.

POMPE, *s. f.* — C'est, dans quelques instruments de cuivre et principalement dans le trombone, où il est permanent, un fragment de tuyau recourbé qui s'adapte dans les grands tuyaux pour élever ou baisser le ton. — Dans d'autres instruments, tels que la flûte, la clarinette, le hautbois, le basson, la *pompe* est une emboîture en argent ou en cuivre placée entre les principales pièces et qui sert aussi, au besoin, à baisser ou à élever le diapason de l'instrument.

PONT-NEUF, *s. m.*; *au pluriel*, également PONT-NEUF. — On appelle ainsi ces sortes d'airs ou chansons populaires qui courent les rues et sont censées devoir être chantées sur le *Pont-Neuf*. Au clair de la lune, Malbroug s'en va-t-en guerre, etc., sont des *pont-neuf* et non pas des *ponts-neufs*, quoi qu'en dise certain vocabulaire musical que nous nous abstiendrons de nommer.

PORT DE VOIX, *s. m.* — Sorte d'agrément du chant qui se marque par une petite note et qui se pratique en montant diatoniquement par un coup de gosier d'une note à l'autre. Le *port de voix* s'exprime quelquefois aussi sans le secours des petites notes et entre les sons mesurés du passage où il est employé. C'est alors une espèce de liaison accélérée qui est juste le contraire de ce qu'on appelle *staccato*. (Voy. Coulé, Liaison.)

PORTE-VENT, *s. m.* — Tuyau de bois qui porte le vent des soufflets dans le sommier de l'orgue. La cornemuse et la musette ont aussi leur porte-vent. Ce mot ne prend point d's au pluriel.

PORTÉE, *s. f.* — Nom que l'on donne aux cinq lignes parallèles

sur lesquelles on note aujourd'hui la musique. La *portée* musicale fut d'abord de huit lignes, sur lesquelles on marquait les huit lettres de la gamme; mais vers le quinzième siècle, ces huit lignes furent réduites à quatre, parce qu'on commença dès lors à utiliser les espaces qui existent de l'une à l'autre ligne, ce qui simplifia la *portée* sans rien changer à son étendue. Ce ne fut qu'après le quinzième siècle qu'on inaugura la *portée* de cinq lignes dont on se sert aujourd'hui, tout en laissant au plain-chant celle de quatre lignes. (Voy. MUSIQUE.)

PORTÉ, E, *adj*. — Les notes *portées* sont celles qu'on doit marquer sans lever l'archet de dessus la corde en la frappant légèrement, mais de manière à ce qu'elles ne soient ni liées ni détachées. On les indique sur la portée par des points et des liaisons réunis, comme si elles devaient être coulées et piquées tout à la fois.

PORTE-VOIX, *s. m.* — Instrument en forme de trompette destiné à porter la voix au-delà de sa portée naturelle. Il fut inventé en 1645 par le Père Kircher et perfectionné vingt ans après par le chevalier Morland, Anglais d'origine. Toutefois il est à présumer que cet instrument ou un autre servant au même usage devait être connu des anciens, car certaines chroniques parlent d'une grande trompette à l'aide de laquelle Alexandre le Grand se faisait entendre de toute son armée.

POSITIF, *s. m.* — On appelle ainsi le petit orgue sans pédales posé devant le grand orgue ou orgue principal.

POSITION, *s. f.* — Ligne sur laquelle, ou espace dans lequel est placée une note pour fixer le degré d'élévation qu'elle représente dans le clavier général. On appelle aussi *position* dans le jeu des instruments à manche, tels que le violon, le violoncelle, la guitare et autres, le lieu où la main se pose sur le manche, selon le ton dans lequel on veut jouer. (Voy. DÉMANCHEMENT, etc.)

POSTHORN, *s. m.* — Petit cornet-poste dont se servent les postillons, principalement en Allemagne. Il a un seul trou sur lequel le doigt remplit l'office du piston. Il fut remplacé par le cornet à pistons, si avantageusement perfectionné depuis.

POSTICHE, *adj. des deux genres.* — *Ligne postiche.* On appelle ainsi les lignes que l'on ajoute quelquefois au-dessous et au-dessus de la portée.

PO-TCHOUNG, *s. m.* — Sorte d'instrument chinois très-ancien. C'était une cloche isolée sur laquelle on frappait pour donner le signal du commencement et de la fin de la musique ou de la danse.

POT-POURRI, *s. m.* — C'est une sorte d'*olla podrida* musicale, ou série d'airs connus, recueillis çà et là dans les œuvres de divers compositeurs et cousus ensemble par des liaisons bizarres mais convenables. C'est un genre bâtard, presque tombé aujourd'hui en désuétude.

PRATIQUE, *adj.* — La *musique pratique* comprend toute chose concernant la musique, qui ne se borne point à la spéculation ou à la théorie, et qui s'étend jusqu'à l'exécution ou à l'action. On peut la diviser en trois parties : 1° l'art de la composition ou la science du contre-point; 2° l'art de l'exécution instrumentale ou vocale; et 3° l'art de la fabrication des instruments de musique. (Voy. Théorie, Théorique, etc.)

PRÉCENTEUR ou PRÉCHANTRE. — On appelle ainsi quelquefois le premier chantre d'une église. (Voy. Chantre.)

PRÉLUDE, *s. m.* — Petit morceau de musique préliminaire, le plus souvent impromptu, sans carrure, sans apprêt, sans prétention, et dont le principal but est de servir d'introduction au morceau principal et à en donner le ton.

PRÉLUDER, *v. n.* — Faire, sur l'instrument dont on va jouer,

quelques accords ou lier quelques phrases homogènes dans le ton du morceau que l'on veut exécuter.

PREMIÈRE VUE. — *A première vue, à livre ouvert.* (Voy. LIVRE OUVERT.)

PRÉPARATION, *s. f.* — On appelle *préparation* la consonnance qui précède la dissonnance. Son action s'opère ordinairement par le moyen d'une liaison ou syncope qui la conduit d'un accord dans l'accord suivant.

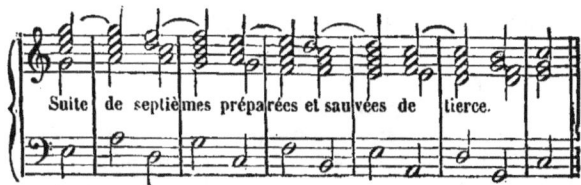

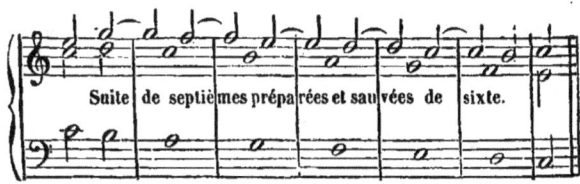

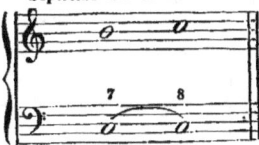

PRÉPARÉ, E, *part. pass.* — *Dissonnance préparée.* Celle sur laquelle on arrive par la préparation d'une consonnance. (Voy. PRÉPARATION et les fig. qui l'accompagnent.)

PRÉPARER, *v. act.* — *Préparer* une dissonnance, c'est faire entendre une consonnance avant d'effectuer la dissonnance. On

opère cette préparation au moyen d'une liaison ou syncope. (Voy. Préparation et les fig. qui l'accompagnent.)

PRESTANT, s. m. — Jeu d'orgue, l'un des principaux et sur lequel on accorde tous les autres. Ses tuyaux, dont le plus grand de tous n'a que deux pieds, sont en étain et ouverts.

PRESTISSIMO. — Le plus vif et le plus accéléré de tous les mouvements de musique. (Voy. Mouvement.)

PRESTO. — Mouvement vif et animé, qui tient le milieu entre l'*allegro* et le *prestissimo*.

PRIÈRE, s. f. — Morceau de musique d'un caractère grave et solennel, dont la poésie est une invocation ou une hymne en action de grâces adressée à l'Éternel. Ce genre de musique s'écrit, soit pour une seule voix en forme de mélodie, soit pour plusieurs voix, afin d'être chanté en chœur. — On donne aussi quelquefois le nom de *prière* à certains morceaux de musique instrumentale, d'un mouvement lent et d'une expression conforme à la nature du sujet.

PRIMA DONNA. — C'est le titre que l'on donne, même en France, à la première cantatrice de l'Opéra. Au pluriel, on peut franciser ces mots italiens et écrire ou dire : *les primes donnes*.

PRIMA INTENZIONE, *du premier jet*. (Voy. Jet.)

PRIME, s. f. — C'est la première des heures canoniales : *prime, tierce, sexte, none*. (Voyez ces mots.)

PROFESSEUR, s. m. et f. — En musique, comme dans tout autre art, celui ou celle qui fait profession de démontrer. *Professeur de chant, professeur de piano*. On dit aussi vulgairement *maître de chant, maître ou maîtresse de piano*, etc.

PRINCIPAL, E, adj. — On donne ce nom en musique à la partie la plus chantante d'un duo, trio, quatuor, quintette, etc., et notamment d'un concerto. On dit alors et on écrit au haut de la partie instrumentale que l'on veut ainsi distinguer : *hautbois principal, flûte principale*.

PRISE DU SUJET. — En style de fugue, la *prise du sujet* commence là où une des parties s'empare du sujet pour faire son entrée.

PROGRESSION, s. f. — C'est dans la mélodie une suite ou plusieurs suites de phrases prolongées qui se déduisent naturellement

l'une de l'autre. Ces suites de phrases ou *progressions* changent quelquefois de degré et de ton, et alors elles servent à faire passer d'un ton dans un autre par la transposition.

PROGRESSION.

J.-J. Rousseau appelle *progression* une proportion continue prolongée au-delà de trois termes. — Catel, dans son *Traité d'harmonie*, applique le même mot à un assemblage de tierces formant accord. Ainsi l'accord fondamental de neuvième majeure dominante, *sol si ré fa la*, qui contient tous ceux pratiqués dans l'harmonie, n'est, à son avis, qu'une *progression* de tierces.

PROGRÈS, *s. m.* — En style de fugue le *progrès* commence à partir du point où toutes les parties chantantes ont fait successivement leur entrée et où le dialogue se change en trio, quatuor, quintette, selon que la fugue a de parties.

PROLATION, *s. f.* — On appelle encore aujourd'hui *prolation* une certaine série ou liaison de notes qui doit s'effectuer, soit en montant soit en descendant, sur une seule et même syllabe, mais ce terme avait autrefois une autre signification. Lorsqu'on donnait à la ronde une valeur de trois blanches ou minimes, on indiquait le temps avec un cercle ou demi-cercle au milieu duquel on marquait un point, à peu près comme aujourd'hui dans le point d'orgue, et on lui donnait le nom de *prolatio major* ou *perfecta;* mais lorsque la ronde ne valait que deux blanches comme aujourd'hui, alors on s'abstenait du point et on l'appelait *prolatio minor* ou *imperfecta*.

PROLONGATION, *s. f.* — En musique, la prolongation est une sorte de syncope ou liaison d'une note à une autre. (Voy. SYNCOPE.) La prolongation n'est le plus souvent que le retard d'une note de l'accord. Dans ce cas elle peut se résoudre dans l'accord même sur la note qu'elle avait retardée.

PROSCENIUM ou PROSCÉNION, *s. m.* — C'était, chez les anciens, la partie de leurs théâtres où les acteurs venaient jouer leurs rôles : c'est ce que nous appelons aujourd'hui *avant-scène*, qui n'est, du reste, pas autre chose que l'étymologie ou la traduction littérale de ce mot.

PROSE, *s. f.* — Sorte de verset latin où, sans observer la mesure, on observe le nombre de syllabes et la rime. La *prose* se chante à la messe et dans certaines fêtes, immédiatement après l'épître, avant l'évangile.

PROSLAMBANOMENOS. — C'était le nom de la corde la plus grave de tout le système des Grecs. En français, *proslambanomène*.

PROSODIAQUE. — Nome en l'honneur de Mars chez les anciens Grecs.

PROSODIE, *s. f.* — C'est la partie grammaticale d'une langue, qui concerne la longueur et la brièveté des syllabes. Dans le même sens il y a aussi une prosodie musicale. — Sorte de nome pour les flûtes chez les anciens Grecs, lequel nom était destiné aux cantiques qu'ils chantaient à l'entrée des sacrifices.

PROTHÈSE, *s. f.* — C'était, dans l'ancienne musique, un silence ou une durée de temps syllabique dont la valeur était de deux *moras*. (Voy. MORA.)

PSALLETTE, *s. f.* — École de chant pour les enfants de chœur.

PSALMISTE, *s. m.* — Nom que l'on donne ordinairement à David, comme auteur des *Psaumes*.

PSALMISTIQUE, *ad.* — Qui concerne les psaumes, le psalmiste.

PSALMODIE, *s. f.* — Chant des psaumes, selon l'accent voulu et le rhythme établi.

PSALMODIER, *v. n.* — Chanter les psaumes et autres offices divins.

PSALTÉRION ou PSALTERIUM, *s. m.* — L'un des plus anciens

instruments connus; il avait, comme les premières harpes et le kinnor, la forme triangulaire et ressemblait au delta grec.

Psaltérion persan.

On le désignait aussi quelquefois sous le nom de *nabla*, *nablum*, *nablium* ou *nable*. (Voyez ces mots.) Quelquefois aussi il était de forme carrée ou oblongue et monté comme le tympanon, avec des cordes de laiton que l'on pinçait ou que l'on touchait soit avec un tuyau de plume taillée, soit avec deux baguettes, comme l'harmonica tymponon.

Psalterium.

PSAUME, *s. m.* — Cantique sacré chanté à la louange de Dieu, de sa bonté, de sa grandeur, de ses merveilles. Les premiers cantiques de ce genre, écrits en hébreu sur la sainte montagne, furent composés par le roi David ou lui ont été attribués.

PSAUTIER, *s. m.* — Recueil des psaumes de David ou qui lui sont attribués.

PSYLIRE, *s. f.* — Sorte d'instrument de musique de forme triangulaire; il fut inventé par les Troglodites. (Voy. PSALTÉRION.)

PUPITRE, *s. m.* — Petit meuble dont on se sert pour poser les cahiers de musique, les partitions, les parties séparées, etc., où ils doivent être lus par le chanteur ou par l'instrumentiste exécutant.

(Voyez, à l'occasion de ce mot, les mots TOURNE-PAGE, TOURNE-FEUILLE, etc.)

UADRILLE, *s. m.* — Ce mot est du féminin lorsqu'il ne veut désigner qu'un groupe de chevaliers d'un même parti dans un carrousel. Il faudrait donc dire, dans cette acception, *une belle quadrille, la première quadrille était élégamment vêtue*, etc.; mais lorsqu'il est question de danse et que l'on veut parler du groupe de quatre danseurs et quatre danseuses qui figurent dans un ballet ou dans un bal, il faut l'écrire au masculin.

Le *quadrille* est aujourd'hui une pièce de musique très en vogue, qui fait l'objet spécial et presque exclusif de certains compositeurs. Ils en écrivent pour l'orchestre et surtout beaucoup pour le piano. (Voy. CONTREDANSE.)

QUADRUPLE-CROCHE. *s. f.* — La moitié d'une triple-croche, le quart d'une double-croche et le huitième d'une croche. Il faut, par conséquent, soixante-quatre *quadruples-croches* pour remplir une mesure à quatre temps. (Voy. VALEUR.)

QUARTE, *s. f.* — La *quarte* n'est pas autre chose que le renversement de la quinte, avec cette différence que celle-ci, comme plus agréable à l'oreille, est comprise parmi les consonnances, tandis que la plupart des théoriciens, à l'exception de J.-J. Rousseau, préfèrent classer la *quarte* au nombre des dissonnances. L'intervalle de la *quarte* est de trois degrés diatoniques composés de quatre sons formant ensemble deux tons et demi. On en compte de trois espèces : la *naturelle*, la *diminuée* et l'*augmentée*. La *quarte naturelle* est celle qui n'a subi aucune altération. La *quarte diminuée* est celle qui a été diminuée d'un semi-ton ; on l'appelle aussi *fausse quarte*. La *quarte augmentée* est celle qui a été augmentée d'un semi-ton ; on l'appelle aussi *quarte superflue* ou *triton*.

Deux *quartes* justes de suite sont permises ou tolérées en composition, même en mouvement direct, pourvu qu'elles soient accompagnées de la sixte. (Voy. INTERVALLE.)

QUART DE SOUPIR, *s. m.*—Silence correspondant de la double-croche.

QUART DE TON, *s. m.* — Quatrième partie d'un ton ou de l'intervalle d'une seconde majeure. Cette valeur est purement arbitraire et n'est point appréciable en théorie : c'est une manière approximative de déterminer certaines intonations défectueuses. On dit, par exemple : « Ce piano est au moins d'un *quart de ton* plus bas que le diapason. Cette flûte a monté au moins d'un *quart de ton*, etc. »

QUARTE DE NASARD. — Jeu d'orgue qui fait partie de ceux qu'on appelle *jeux de mutation*. Il sonne la quarte au-dessus du nasard et l'octave au-dessus du prestant. (Voyez ces mots.)

QUARTE ET SIXTE. — Cet accord est le plus ordinairement composé de la quarte juste et de la sixte majeure, reposant sur la dominante : *sol, do, mi.*

QUATERNAIRE, *s. m.* — Le *quaternaire sacré* de Pythagore comprend deux octaves représentées par les nombres 1, 2, 3, 4, qui indiquent les proportions relatives de l'octave, de la quinte et de la quarte. Ces nombres correspondent aux notes $\frac{do, do, sol, do}{1, 2, 3, 4}$. et l'on trouve en eux, de 1 à 2, la proportion de l'octave; de 2 à 3, celle de la quinte, et de 3 à 4 celle de la quarte. — Ce mot est aussi *adj. des deux genres* et signifie composé de quatre unités. Les mesures *quaternaires* sont celles qui se divisent en quatre temps : telles que la mesure à quatre temps larges, la mesure à 12/8, etc. (Voy. Binaire, Ternaire.)

QUATORZIÈME, *s. f.* — Octave de la septième. Son intervalle est de treize degrés diatoniques formés de quatorze sons. On compte plusieurs espèces de *quatorzièmes* qui se décomposent comme la septième, dont elle est la réplique. (Voy. Septième.)

QUATRE-MAINS. (Voy. A quatre mains.)

QUATRIPLE-CROCHE ou **QUADRUPLE-CROCHE**, *s. f.* — La moitié d'une triple-croche, le quart d'une double-croche, le huitième d'une croche et la seizième partie d'une noire. Il faut, par conséquent, soixante-quatre *quadruples-croches* pour remplir une mesure à quatre temps. (Voyez au mot Valeur.)

QUATUOR, *s. m.* — Mot latin qui signifie quatre. C'est le nom que l'on donne à tout morceau de musique, vocale ou instrumentale, composé de quatre parties. Les meilleurs quatuors sont ceux dont toutes les parties sont concertantes et ne ressemblent point (les trois dernières du moins, car la première est toujours chantante), à du remplissage ou à de simples accompagnements.

Le *quatuor* vocal dramatique est le plus ordinairement accompagné par l'orchestre; mais le *quatuor* instrumental est toujours exécuté par les seuls instruments pour lesquels il a été composé, à moins qu'il ne prenne le nom de *symphonie concertante*, ce qui modifie entièrement ses allures et son caractère.

L'origine du *quatuor* en France ne remonte guère au-delà d'un siècle.

QUEUE, *s. f.* — On appelle *queue* le trait perpendiculaire qui tient par en haut ou par en bas à la tête ou plutôt au corps de la note, puisque cette dernière partie en détermine toujours la qualité et le plus souvent la valeur. Dans la musique instrumentale, les notes ont quelquefois deux *queues*, l'une se dirigeant par en haut, l'autre par en bas. Dans ce cas, si la musique est écrite pour un instrument à cordes et à manche, la note doit être exécutée à double corde; mais si elle se trouve ainsi figurée dans une partition ou dans ses parties séparées, la double *queue* signifie que la note doit être exécutée à l'unisson par les deux instruments qui lisent sur la même partie. — On appelle aussi *queue* ce petit morceau de planche assez mince et percé de trous, situé à la partie inférieure des instruments à archet et auquel, au moyen d'un nœud, les cordes sont attachées.

QUEUE. — *Piano à queue.* (Voy. PIANO.)

QUINQUE. — (Voy. QUINTETTE.)

QUINTE, *s. f.* — La seconde des consonnances parfaites. Son intervalle est de quatre degrés diatoniques, composés de cinq sons formant ensemble trois tons et demi. On compte trois sortes de *quintes* : la *quinte naturelle*, la *fausse-quinte* ou *quinte diminuée* et la *quinte superflue* ou *augmentée*. Deux quintes de suite par mouvement direct sont interdites en composition. — On donne quelquefois le nom de *quinte* à cette partie intermédiaire des

QUI

instruments à cordes qu'on appelle aussi *viole* ou *alto*, car la *viole* d'aujourd'hui n'est pas autre chose que la *quinte* du violon. (Voy. VIOLE.)

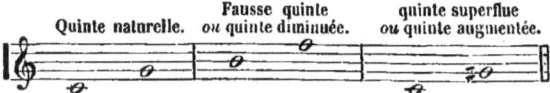

QUINTE DE BASSE, *s. f.* — (Voy. VIOLE.)

QUINTETTE, en italien *quintetto*, *s. m.* — Composition musicale à cinq parties, pour cinq voix ou pour cinq instruments. Les *quintettes* ou *quintetti* pour voix sont toujours soutenus par un accompagnement d'orchestre ou de piano. Parmi les *quintettes* destinés aux instruments, on remarque ceux de Boccherini pour les instruments à cordes et ceux de Reicha pour les instruments à vent. Celui de Mozart pour piano, hautbois, clarinette, cor et basson est aussi très-estimé.

QUINTER, *v. n.* — Vieux mot qui voulait dire autrefois *marcher* ou *procéder par quinte*.

QUINTON, *s. m.* — Instrument de cuivre d'origine moderne. C'est la quinte du cornet à pistons. — C'était aussi autrefois une espèce de *viole d'amour*, gros instrument à archet qui tenait le milieu entre la viole ordinaire et le violoncelle. Il avait quatorze chevilles, tirant un double rang de sept cordes. Celles de dessus, c'est-à-dire celles sur lesquelles glissait l'archet, étaient filées ou en boyaux, et les autres, celles de dessous, en métal. Avant le seizième siècle, époque vers laquelle la famille des instruments à archet fut régularisée, il existait une foule d'instruments de ce genre créés selon le caprice des luthiers ou des joueurs d'instruments. Aujourd'hui il n'est plus question de *quintons*, non plus que de *violes d'amour*, *pardessus de viole*, etc. On leur a substitué la *viole*, le *violonet*, le *violoneau*, etc. (Voy. ces mots.)

QUINZIÈME, *s. f.* — Intervalle de deux octaves ou double octave. (Voy. OCTAVE.)

ABANA, *s. f.* — Sorte de timbale à l'usage des femmes indiennes, et dont elles se servent pour accompagner leur chant.

RACLER, *v. a. et n.* — Terme de mépris par lequel on désigne la manière dure et grossière de certains mauvais joueurs de violon. Ce violoniste ne joue pas, il *racle*.

RACLEUR, *s. m.* — Mauvais joueur de violon.

RALLENTANDO. — En ralentissant. (Voy. SIGNES.)

RAMAGE, *s. m.* — C'est le nom que l'on donne au chant modulé de certains oiseaux, tels que le rossignol, la fauvette, le serin, le merle, etc. — On se sert quelquefois aussi de ce mot par extension et pris en mauvaise part, pour désigner la voix de certains chanteurs ennuyeux ou désagréables.

RANZ DES VACHES, *s. m.* — Air que les bouviers de la Suisse jouent sur la cornemuse en menant paître leurs troupeaux sur leurs montagnes. Cet air, sans art, sans carrure et d'une simplicité toute rustique, exerce une si douce influence sur le cœur des races helvétiques, et ses effets sympathiques sont si puissants que les soldats suisses, engagés dans des régiments étrangers, ne peuvent résister au charme des souvenirs, jettent leurs armes et désertent même quelquefois pour revoir leur chère patrie.

Voici une chansonnette de l'auteur de ce dictionnaire, laquelle fut publiée en 1835, et qui, en rappelant par sa ritournelle l'air dont

nous venons de parler, aidera peut-être un peu le lecteur à sonder les sources mystérieuses de cette magique puissance de la mémoire auditive, que nous pourrions appeler magnétisme musical.

LE RANZ DES VACHES.

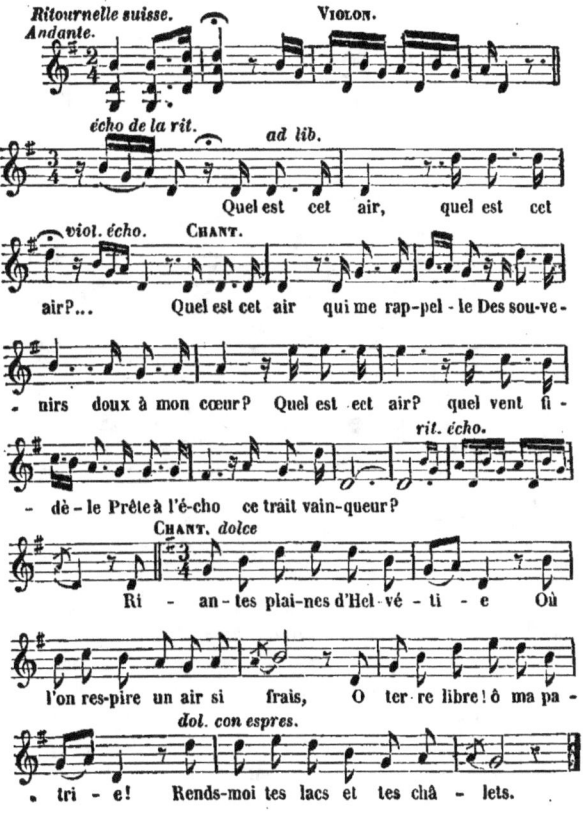

2ᵉ COUPLET.

Entendez-vous sur la montagne
La cornemuse du bouvier?
La voix du pâtre et sa compagne
Et l'aboiement du chien louvier?

Riantes plaines d'Helvétie, etc.

3ᵉ COUPLET.

Quel est cet air si plein de charmes
Dont le chant fait battre mon cœur?
Plus de combats! jetons ces armes!...
La guerre n'est pas le bonheur.

Riantes plaines d'Helvétie, etc.

LE RANZ DES VACHES, PAR VIOTTI.

Voici quelques fragments de la lettre que Viotti écrivit à M. Aymar, son ami, en lui envoyant ce *Ranz des vaches* :

« Ce *Ranz des vaches* n'est ni celui que notre ami J.-J. Rousseau nous a fait connaître dans ses ouvrages, ni celui dont parle M. de Laborde dans son livre sur la musique.

« Je ne sais s'il est connu de beaucoup de gens; tout ce que je puis dire, c'est que je l'ai entendu en Suisse et que je l'ai appris pour ne plus l'oublier.

« Je me promenais seul, vers le déclin du jour, dans un de ces lieux

sombres où l'on n'a jamais envie de parler. Le temps était beau, le vent, que je déteste, était en repos; tout était calme, tout était analogue à mes sensations, et je portais dans moi cette mélancolie qui, tous les jours, à cette même heure, concentre mon âme depuis que j'existe.

. .

« Là, je m'assis machinalement sur une pierre, et j'y étais plongé dans mes méditations depuis quelques instants, lorsque tout à coup mon oreille, ou plutôt mon existence, fut frappée par ces sons tantôt précipités, tantôt prolongés et soutenus, qui partaient d'une montagne et s'enfuyaient à l'autre, sans être répétés par les échos. C'était une longue trompe; une voix de femme se mêlait à ses sons tristes, doux et sensibles et formait un unisson parfait. Frappé comme par enchantement, je me réveille soudain, je sors de ma léthargie, je répands quelques larmes et j'apprends, ou plutôt je grave dans ma mémoire le *Ranz des vaches* que je vous transmets ici. J'ai cru devoir le noter sans rhythme, c'est-à-dire sans mesure. Il est des cas où la mélodie veut être sans gêne pour être seule : la moindre mesure dérangerait son effet. »

RAPPORT. s. m. — *Rapport des intervalles*, calcul exact du degré de distance qui existe entre deux sons différents, lequel calcul, dans la théorie de la science musicale, s'exprime et se marque par des chiffres.

L'appréciation des rapports et leur calcul sont fondés sur le nombre des vibrations produites par les corps sonores. Ces corps font entendre un son plus ou moins aigu ou grave, selon le nombre de leurs vibrations, lequel nombre est déterminé par leur volume et surtout par leur dimension. D'où il suit que plus ce volume et cette dimension sont divisés, plus le nombre des vibrations se multiplie.

Supposez qu'une corde tendue dont les deux extrémités reposent sur deux chevalets donne, dans l'espace d'une seconde, cinquante vibrations et fasse entendre le son du *do* grave; la moitié de cette corde, séparée de son autre moitié au moyen d'un petit chevalet, devra donner, en une seconde, cent vibrations, et produire un son qui représentera l'octave du *do* de basse susnommé.

Ainsi se calcule le rapport des intervalles, et l'on dit que l'octave

est à l'égard de sa note fondamentale comme 2 : 1, parce qu'on divise la corde en deux parties égales, dont une étant mise en vibration produit l'octave. Maintenant si l'on divise la même corde *do* en trois parties égales, ces trois parties donneront le *sol* ou la quinte naturelle, dont le rapport est comme 3 : 2. Des autres divisions de la corde résulteront tous les intervalles avec leurs rapports. En continuant le même calcul, le rapport de la quarte sera comme 4 : 3, celui de la tierce majeure comme 5 : 4, et ainsi de suite jusqu'à l'unisson, qui est en raison d'égalité et dont le rapport étant parfait ou identique sera comme 1 : 1. (Voy INTERVALLE.)

RAPSODE, *s. m.* — Les *rapsodes* étaient, chez les Grecs, des sortes de ménestrels ou poètes subalternes qui, après qu'Homère eut fait entendre ses chants sublimes, n'osant plus versifier eux-mêmes, se bornèrent à chanter les divers passages de l'*Iliade* et de l'*Odyssée*, au choix de leurs auditeurs. Ils cousaient l'un à l'autre, le plus souvent sans goût et sans intelligence, ces divers morceaux détachés de ces grands poèmes, ce qui les fit appeler *rapsodes* ou couseurs de chants.

RAPSODIE, *s. f.* — Morceaux détachés des poèmes d'Homère que l'on faisait chanter aux *rapsodes* aux jeux, aux fêtes publiques et dans les sacrifices. (Voy. RAPSODES.) — Aujourd'hui, par extension, ramassis de vers ou de proses, de pensées musicales ou de chants, mal liés et mal cousus ensemble, et dont les parties hétérogènes forment un tout ridicule ou insignifiant.

RASCADO, *s. m.* — Sorte de râclement que l'on fait avec le pouce en attaquant successivement toutes les cordes d'un accord. Il se marque par une sorte de spirale placée devant les notes.

RAVALEMENT, *s. m.* — Terme de lutherie. L'origine de ce mot date de l'époque à laquelle on commença à étendre au grave et à l'aigu l'échelle du clavier qui, dans le clavecin, fut d'abord de quatre octaves, du *do* de basse au *do* aigu de la clef de *sol*, et *ravala*, c'est-à-dire descendit ensuite d'une quinte pour s'élever d'une quarte, ce qui lui donna cinq octaves. Depuis que le piano a détrôné le *clavecin*, il n'y a plus eu de *ravalement*, mais en revanche on a fait beaucoup, peut-être beaucoup trop, de chemin en amont.

RAVANASTRON, *s. m.* — Sorte d'instrument à trois cordes

chez les Indiens. Il était à peu près semblable à l'*urni*, mais avec des proportions plus largement développées. (Voyez ce mot et comparez la figure suivante à celle de ce dernier instrument.)

RÉ, *s. m.* — Nom de la deuxième note de la gamme naturelle. (Voy. Note, Solfège, Musique, Solmisation, etc.)

REBEC, *s. m.* — Instrument à trois cordes très-ancien. Sa forme et sa grosseur ont varié selon les temps et selon le caprice des luthiers ou des musiciens; toutefois sa forme devint à peu près semblable à celle du violon, dont les heureux perfectionnements le firent tout à fait abandonner vers le dix-septième siècle. Ce mot, selon toute apparence, dérive du celtique ou bas-breton *reber*, qui signifie violon.

REBUTE, *s. f.* (Voy. Guimbarde.)

RECHANGE, *s. m.* — Corps de *rechange*, tons de *rechange*, etc. On appelle ainsi les tuyaux ou tubes plus ou moins longs ou plus ou moins gros qui se remplacent, selon le besoin, dans certains instruments, tels que le cor d'harmonie, le cornet à pistons, etc., afin d'en hausser ou baisser le ton. MM. Halary, Besson, Gautrot et autres habiles facteurs, ont compris les inconvénients de cette complication, qui rendait l'usage de ces instruments très-fastidieux; ils y ont heureusement remédié. (Voyez Transpositeur, Piston, etc.)

RÉCITATIF, s. m. — Musique parlée qui sert à lier entre eux les morceaux de chant et les chœurs d'un grand opéra. Il se distingue du chant ordinaire, 1° en ce qu'il fait entendre un accent mélodique tout particulier qui ne sort pas d'un certain cadre d'idées et d'expression musicales dont le caractère lui est propre; 2° en ce qu'il n'est pas soumis à une mesure ou à un rhythme d'un mouvement déterminé et uniforme, mais seulement aux lois de la prosodie; 3° en ce qu'il n'est pas assujetti non plus aux règles du mode, des cadences et de l'intonation; 4° enfin en ce que l'usage des longues y est peu propre, et que les seules figures de notes qu'on y emploie sont les noires, les croches et les doubles-croches.

L'origine du *récitatif* remonte à la fin du seizième siècle. Son premier introducteur ou inventeur fut Giacomo Peri, qui opéra cette révolution lyrique dans un drame pastoral dont le sujet était *Daphné*, et qui fut représenté pour la première fois en 1597, dans la maison de Corsi, illustre gentilhomme florentin.

RÉCIT, s. m. Tout ce qui est chanté par une seule voix ou exécuté par un seul instrument.

RÉCITER, v. n. — Chanter un récit. Ce terme est peu usité.

RÉCITANT, s. m. — Celui qui chante ou qui exécute un récit.

RÉCLAME, s. f. (Voy. RÉPONS.)

REDOWA, s. f. — Danse orientale nouvellement introduite en France. Elle est marquée à 3/4 comme la polonaise et prend le mouvement de la valse ordinaire, avec cette différence que celui-ci est un peu plus accéléré.

RÉDUIRE, v. ac. — Arranger pour trio, quator, quintette ou un plus grand nombre d'instruments quels qu'ils soient, la partition d'une ouverture, d'une symphonie, etc., et la *réduire* ainsi à une plus simple expression instrumentale, en laissant subsister, autant que possible, toutes les intentions de l'auteur de manière à produire les effets les plus importants qui doivent en résulter.

RÉEL, LE, adj. — On appelle quelquefois *sons réels* ceux qui résultent de la voix naturelle ou de poitrine, par opposition à ceux de la voix de tête ou du larynx, qu'on nomme *fausset*.

RÉFLEXION, *s. f.* — Action passive du son, lorsqu'il est réfléchi ou répercuté. (Voy. RÉPERCUSSION.)

REFRAIN, *s. m.* — Dernière pensée d'une chanson ou d'un morceau de chant quelconque, laquelle est répétée à la fin de chaque couplet avec ou sans chœur.

RÉGALE, *s, f.* — Instrument de percussion, dans le genre de l'*échelette*, composé de diverses lames de bois dur sur lesquelles on frappe avec une petite baguette surmontée d'une boule. La différence qu'il y a entre la *régale* et l'*échelette*, c'est que celle-ci est frappée horizontalement, tandis que l'autre est posée sur ses pieds, comme le tympanon. (Voyez CLAQUE-BOIS.)

RÉGIMENT (MUSIQUE DE). — (Voy. MUSIQUE MILITAIRE, GYMNASE MUSICAL, etc.)

REGISTRE, *s. m.* — Les *registres* sont de petites chevilles de bois placées à main droite d'un orgue et que l'on tire par leur poignée pour faire mouvoir les différents jeux de cet instrument. (Voy. JEU.) — *Registre* se dit aussi de l'étendue naturelle de chaque genre ou division de voix. La voix de l'homme, par exemple, se divise en deux *registres*, celui *de poitrine* et celui *de tête*, que quelques-uns appellent aussi *fausset*. Mais la voix de la femme, celle de *soprano* surtout, peut se diviser en trois *registres :* celui *de poitrine*, celui *de médium* (le plus étendu des trois et qui comprend une octave entière depuis le *sol* seconde ligne jusqu'au *sol* au-dessus de la portée) et enfin celui *de tête*. Toutefois il existe des voix de *ténor* et des voix de *soprano* d'une organisation si puissante et si extraordinaire qu'elles exécutent leurs deux octaves pleines avec la seule voix de poitrine.

RÈGLE, *s. f.* — Loi, formule ou prescription à laquelle le code de la science musicale soumet le compositeur de musique et l'instrumentiste appelé à exécuter ses œuvres.

RÈGLEUR, *s. m.* — Celui qui trace les portées sur le papier destiné à recevoir les notes de musique et les signes qui les accompagnent. L'instrument qui trace les cinq lignes et la portée s'appelle *patte*. (Voyez ce mot.)

RÉGULIER, ÈRE, *adj.* — On appelle *cadence régulière* celle qui tombe selon les règles sur la tonique ou sur un repos.

RELATIF, *adj.* — *Ton relatif, mode relatif*, etc. (Voy. TON, MODE, etc.)

RELATION, *s. f.* — Rapport qu'ont entre eux les deux sons ou les deux degrés qui forment un intervalle. La *relation* est juste ou consonnante quand l'intervalle constitue une consonnance majeure ou mineure. Elle est fausse ou dissonnante quand cet intervalle est superflu ou diminué. Cette dernière s'appelle plus ordinairement *fausse relation*. On distingue encore une espèce de *relation* dite *enharmonique*. La *relation enharmonique* est celle qui existe entre deux cordes ayant entre elles un ton d'intervalle en apparence, mais dont l'une, l'inférieure, est affectée d'un dièse, et l'autre, la supérieure, affectée d'un bémol. Cette *relation*, d'ailleurs imperceptible, devient nulle sur le piano et sur l'orgue, où elle est absorbée par les règles du tempérament; mais elle existe en réalité dans la théorie. (Voyez MODE, INTERVALLE, RAPPORT, TON, etc.)

RENTRÉE, *s. m.* — Action du chanteur ou de l'instrumentiste qui après un silence se fait entendre de nouveau.

RENVERSÉ, E, *adj.* — Il se dit, en parlant des intervalles, par opposition à *direct*. La sixte n'est qu'une tierce *renversée*. — On l'emploie aussi, en parlant des accords, par opposition à *fondamental*. (Voy. RENVERSEMENT.)

RENVERSEMENT, *s. m.* — Action de renverser les parties. (Voy. RENVERSER.)

RENVERSER. *v. ac.* — On appelle, en terme de contrepoint, *renverser* les parties, en intervertir l'ordre fondamental, c'est-à-dire mettre la basse à la place du dessus ou des autres parties inter-

médiaires et réciproquement. (Voy. RENVERSÉ, RENVERSEMENT, ACCORD, etc.)

Accord parfait majeur et ses renversements.

Accord parfait mineur et ses renversements.

RENVOI, *s. m.* — Le *renvoi* sert à ramener de la fin d'un morceau ou d'une des parties de ce morceau à son commencement. On met toujours deux *renvois*; le second ramène au premier. L'un et l'autre se figurent par un S traversé obliquement et entouré de points. On les remplace aussi quelquefois par ces mots : *al segno*, qui avertissent l'exécutant qu'il doit se transporter au signe marqué au commencement du morceau. (Voy. SIGNES.)

RÉPLIQUE, *s. f.* — On appelait ainsi autrefois l'octave. — On entendait aussi quelquefois par ce mot l'unisson ou la répétition de la même note dans deux parties différentes.

RÉPONSE, *s. f.* — L'écho ou la répétition du *sujet* d'une *fugue*. (Voyez ce mot.)

RÉPONS, *s. m.* — Espèce d'antienne qui se chante à l'église après les leçons et les chapitres. Elle finit ordinairement par une reprise qu'on appelle *réclame*.

REPOS, *s. m.* — Terminaison d'une phrase musicale exprimée par la cadence pleine.

REPRISE, *s. f.* — Indication qui se marque par deux points à

gauche ou à droite d'un *bâton de reprise* et qui signifie qu'il faut recommencer. — Représentation d'un opéra que l'on reprend après l'avoir laissé quelque temps sans le jouer.

RÉPERCUSSION, *s. f.* — Ce mot, en apparence insignifiant pour la musique, y a cependant plusieurs acceptions, lesquelles nous paraissent même trop importantes pour être négligées, et nous leur consacrerons un article d'autant plus scrupuleusement détaillé qu'elles ont été pour la plupart omises ou dédaignées dans presque tous les dictionnaires qui ont été publiés jusqu'à ce jour.

1° Considéré comme synonyme de *réflexion*, ce mot représente l'effet immédiat produit par l'ébranlement d'un corps sonore quelconque lorsqu'il est arrêté, appuyé ou contrarié dans sa course par un autre corps plus ou moins solide, soit que cet obstacle ou cet appui ne fasse que reproduire le son provenant de cet ébranlement, soit qu'il en devienne le principe générateur. Essayons de rendre cette explication plus claire et plus sensible par deux exemples. Il existe deux sortes bien différentes de *répercussion* du son : la première est celle qui résulte, par exemple, du contact des vibrations des cordes d'un piano, d'un violon ou d'une guitare avec les tables d'harmonie de ces instruments, lequel contact redouble, renforce et engendre pour ainsi dire le son ainsi répercuté. La seconde est celle qui peut être produite par un écho, c'est-à-dire par le choc retentissant qui s'effectue entre un son voyageur et une muraille, un rocher ou tout autre corps solide. Dans l'un et l'autre cas, il y a *répercussion*.

2° Pour ce qui concerne les tons d'église ou plutôt les modes du chant ecclésiastique, la *répercussion* n'est autre chose que le ton correspondant le plus usité de ce même ton, c'est-à-dire le plus souvent la quinte. Ainsi, par exemple, la *répercussion* du ton de *ré* est le ton de *la*, etc. Mais dans la musique ordinaire et dans tout le système des sons en général, la *répercussion* consiste dans la répétition ou reproduction fréquente des notes qui composent la triade harmonique, c'est-à-dire de la tierce, de la quinte, de la septième diminuée et de l'octave, de préférence aux autres cordes de la gamme.

3° C'était aussi autrefois, dans la fugue, l'ordre dans lequel le sujet et la réponse se faisaient entendre alternativement.

REQUIEM, *s. m.* — Messe de *Requiem*, messe de mort, *missa pro defunctis*. Composition musicale dont le texte latin commence par ces mots : *Requiem æternam*, etc. Le *Requiem* de Mozart et celui de Cherubini sont les deux compositions de ce genre qui sont citées en première ligne par les connaisseurs.

RÉSOLUTION, *s. f.* — Effet produit, selon les règles du contre-point, par une dissonnance qui vient d'être sauvée, soit en montant soit en descendant d'un degré conjoint sur la consonnance qui la résout.

RÉSONNANCE, *s. f.* — Intensité, prolongement ou réflexion du son. (RÉSONNEMENT.)

RÉSONNEMENT, *s. m.* — Retentissement du son et sa prolongation par l'effet de l'acoustique ou de l'écho. (Voy. SON, ÉCHO, ACOUSTIQUE, RÉSONNANCE, RÉPERCUSSION, etc.)

RESPIRATION, *s. f.* — Action des poumons lorsqu'ils attirent ou repoussent l'air. L'une des conditions les plus essentielles de l'art du chant est de respirer à propos et de ménager sa *respiration* de manière à avoir toujours en réserve un volume d'air suffisant.

RESSERRER, *v. a.* — *Resserrer l'harmonie*, c'est rapprocher les parties les unes des autres et les renverser de manière à ce qu'elles soient comprises dans le moins d'intervalles possibles. (Voy. RENVERSEMENT.)

RETARDEMENT, *s. m.* — On appelle *retardement* ou *retard* la prolongation d'une dissonnance qui se prépare pour être sauvée. (Voy. PROLONGATION, PRÉPARATION, SYNCOPE, RÉSOLUTION, etc.)

RHYTHME, *s. m.* — Ce mot, d'origine grecque, dans son acception générale signifie nombre, cadence, mesure. En musique il désigne les rapports et la proportion qu'ont entre elles les parties d'un tout; la liaison, la succession des pensées qui s'enchaînent dans une composition musicale d'une certaine étendue ; et enfin la différence du mouvement qui résulte de la vitesse ou de la lenteur conformément auxquelles un morceau doit être exécuté. (Voy. MESURE.)

RHYTHMIQUE, *adj.* — Qui appartient au rhythme, à la cadence,

à la mesure. Ce terme s'emploie aussi quelquefois substantivement et s'applique alors à la partie de l'art musical qui enseigne à pratiquer les règles du mouvement.

RHYTHMOPÉE, *s. f.* — La *rhythmique des Grecs*. Partie de la science musicale ou de la mélodie qui, chez les Grecs, servait à établir les lois du rhythme et à les mettre en rapport entre elles.

RINFORZANDO. — *En renforçant.* (Voy. Signes.)

RIGAUDON ou RIGODON, *s. m.* — Sorte d'ancienne danse française à deux temps, à deux reprises et d'un mouvement gai. — Air de cette danse.

RIPIÈNE ou RIPIENO, *s. m.* — Jeu de l'orgue dans lequel on emploie les tuyaux à embouchure. — *Ripiène* se dit aussi des parties de doublure ou de remplissage qui ne sont qu'une répétition des autres et qui ne servent qu'à renforcer les *tutti* dans un orchestre de grand concert ou d'opéra. Ces parties se multiplient à l'infini selon les occasions plus ou moins solennelles qui l'exigent.

RITARDANDO. — *En retardant peu à peu la mesure.* (Voy. Signes.)

RITOURNELLE, *s. f.* — Phrase musicale exécutée par un ou plusieurs instruments et qui sert de terminaison, d'introduction ou de prélude aux romances et chansons. La *ritournelle* se place quelquefois à la fin et même au milieu de l'air qu'elle accompagne.

RITUEL, *s. m.* — Livre contenant les cérémonies et les prières consacrées par l'Église catholique, apostolique et romaine.

ROI DES MÉNÉTRIERS. — Le *roi des ménétriers*, le *roi des violons*, le *roi des jongleurs*, trois distinctions qui selon leur chronologie signifièrent à peu près la même chose.

Chaque corps d'état avait autrefois, au lieu d'un syndic comme aujourd'hui, un maître ou directeur suprême que l'on qualifiait du titre de *roi*. Les barbiers, les merciers, les arpenteurs, les arbalétriers, les poètes même et nombre d'autres professions avaient chacun leur roi; mais les exactions et la tyrannie firent disparaître avec le temps ces simulacres de royauté.

Les ménétriers, plus fidèles observateurs des anciens usages, furent les derniers qui conservèrent ce singulier usage. On les appelait aussi *roi des violons, roi des jongleurs,* etc.

Du temps de Philippe le Bel, Jean Chasmillon avait été fait *roi des jongleurs* dans la ville de Troyes en Champagne, par lettres patentes de 1295.

La généalogie dictatoriale des principaux violons ou ménétriers, selon les édits et statuts que nous a laissés l'histoire de l'époque, peut être établie comme suit : — Guillaume I*er*, qui florit vers la fin du quinzième siècle; Constantin, fameux violon (on dit aujourd'hui violoniste) du seizième siècle; après Constantin, la couronne ménestrielle passa en 1630 à Dumanoir; vinrent ensuite Guillaume II, Jean-Pierre Guignon et autres dont les noms ne sont point parvenus jusqu'à nous.

ROMANCE, *s. f.* — Nom que l'on donne en général à tous ces petits poèmes mis en musique, qui, pour la plupart comme la rose, sans même avoir sa fraîcheur et son parfum, naissent et meurent en un matin. Une *romance* doit avoir au moins trois couplets, quelquefois quatre au plus, mais rarement davantage. Le caractère de ses paroles, comme celui de sa mélodie, doit être simple, naïf, mélancolique et tendre. Sur mille *romances* qui se publient de nos jours, une à peine mérite d'être conservée en recueil et de reparaître sur les pupitres; c'est parce qu'elles ne sont le plus ordinairement qu'une répétition banale de celles déjà connues et depuis longtemps oubliées. La *Romance de Joseph en Égypte* de Méhul est citée comme un des meilleurs modèles du genre. Depuis une trentaine d'années, la *romance* a pris une foule de dénominations différentes qui varient selon le sujet que le poète et le compositeur veulent traiter. La chansonnette, la barcarolle, la ballade, la pastorale, la sicilienne, l'élégie, le fabliau, la fantaisie, la prière, la mélodie, le nocturne et la sérénade sont tout autant de *romances* qui n'ont fait que changer de nom. Les meilleurs compositeurs de *romances* sont MM. Panseron, Masini, Labarre, Grizar, Clapisson, Henrion, Thys, Adrien Boïeldieu, Arnaud, Loïsa Pujet et autres dont les noms nous échappent.

ROMANCIER, *s. m.* — On appelle quelquefois *romancier* le musicien qui compose des romances. Ce mot est impropre; mais à qui s'en prendre, si ce n'est à la pauvreté de notre langue ou à ceux qui, du haut de leurs fauteuils suprêmes, sont vainement appelés à l'enrichir!

ROMANTIQUE, *adj. des deux genres.* — Genre *romantique* (Voy. FANTASTIQUE.)

ROMANTISME, *s. m.* (Voy. FANTASTIQUE.)

ROMPRE, *v. act.* — *Rompre la mesure*, c'est briser l'ordre du mouvement destiné à régler les temps et les intervalles qu'il convient de garder dans l'exécution d'un morceau de chant, de musique instrumentale ou de danse.

ROMPU, E, *adj.* — On appelle cadence *rompue* la cadence parfaite, dans l'exécution de laquelle on fait succéder à la septième dominante un accord consonnant autre que celui de la tonique, annoncé et préparé par cette septième.

RONDE, *s. f.* — Note de musique dont la valeur est de deux blanches ou de quatre noires, c'est-à-dire celle qui remplit une mesure à quatre temps. (Voyez au mot VALEUR.)

RONDE, *s. f.* — Sorte de danse exécutée en rond par plusieurs personnes, filles et garçons, qui se tiennent par la main. — Air ou chanson propre à cette danse. — Sorte de chanson à boire, avec refrain et chœur.

RONDEAU ou RONDO, *s. m.* — Sorte de composition de musique, autrefois et naguère encore très-usitée dans la musique instrumentale. C'est le plus souvent un air vif et léger à 2/4 ou à 6/8, placé à la suite d'une sonate, d'un duo, etc., et qui, après avoir passé par différents tons relatifs, revient à son motif principal.

RONDOLETTO, *s. m.* — *Petit rondeau.*

ROSA ou ROSE, *s. f.* — Ouverture circulaire pratiquée au milieu de la table de certains instruments à cordes, tels que le luth, la mandoline, la guitare, etc.

ROTA, *s. f.* — C'est ainsi que l'on appelait autrefois en Italie le *canon* ou la *fugue*, sans doute parce que l'on exécute ces sortes de morceaux de musique en chantant successivement une partie après l'autre, sans discontinuer et en faisant ainsi la roue. (Voy. CANON, FUGUE, etc.)

ROTE, *s. f.* — Sorte de guitare à roue, semblable à une vielle.

ROUE ARCHET. — On appelle ainsi l'espèce de roue entourée de crins, sur laquelle on frotte de la colophane et qui tient lieu d'archet dans la vielle, l'orphéon ou autres instruments.

ROULADE, s. f. — Passage d'un intervalle à l'autre par une gamme diatonique ou chromatique, ou même quelquefois par degrés disjoints. La roulade s'emploie dans la mélodie instrumentale ou vocale, soit dans le rhythme mesuré, soit entre deux points d'orgue, selon les exigences du discours musical et le caractère de la modulation.

ROULEMENT, s. m. — Battement alternatif et accéléré que l'on fait avec les deux baguettes sur le tambour ou sur la timbale. Ce battement s'exécute par deux coups successifs et vivement réitérés de chaque main.

ROUTINE, s. f. — On appelle ainsi la faculté naturelle de certains chanteurs ou instrumentistes qui chantent ou exécutent des morceaux de musique sans être musicien et comme par instinct. Jouer par *routine*, etc.

RUBAB, s. m. — Instrument à cordes des Indiens; il a quelque rapport avec la mandoline. Son manche est à peu près semblable à celui du *sitar*, mais on pince naturellement les cordes de celui-ci, tandis que celles du *rubab* sont attaquées à l'aide d'un plectrum de corne que l'on tient entre l'index et le pouce de la main droite, pendant que les doigts de la gauche gouvernent le manche. Le *rubab* ne paraît pas être d'origine indienne : c'est une importation musulmane à laquelle les indigènes ont fait subir certaines modifications. (Voy. SITAR, RAVANASTRON, etc.)

S Cette lettre, écrite seule dans la partie principale d'un concerto, est une abréviation de *solo*, comme le T est quelquefois une abréviation de *tutti*.

SABOT, s. m. — Crochet de cuivre qui sert à accrocher les cordes de la harpe pour raccourcir leur longueur et les augmenter d'un demi-ton.

SACQUE-BOUTE, s. f. — Espèce de trompette basse ou trombone. Les Romains l'appelaient *tuba ductilis*. (Voyez SAQUEBUTE.)

SALAMANIE, *s. f.* — Sorte de flûte turque, faite d'un seul roseau.

SALTARELLE, *s. f.* — Sorte de danse italienne à 6/8, d'un mouvement vif et animé. — Air de cette danse. — Morceau de musique composé sous l'inspiration de cette espèce de danse.

SALVATION, *s. f.* — Action par laquelle on peut résoudre ou *sauver* une dissonnance. (Voy. SAUVER.)

SALVE REGINA, *s. m.* — Antienne à la sainte Vierge chantée le dimanche à complies, depuis la Trinité jusqu'à l'Avent.

SAMBUCA LINCEA, ou en français SAMBUQUE, *s. f.* — Instrument gigantesque inventé vers le milieu du seizième siècle par un Napolitain nommé Colonne. Il avait, dit-on, cinq cents cordes. D'autres, parmi lesquels nous citerons Athénée, parlent d'un instrument de ce nom, beaucoup plus ancien et n'ayant que trois ou quatre cordes.

Les historiens n'ont, du reste, jamais été d'accord sur cet instrument qui, chez les uns, était un instrument à cordes, et chez les autres, saint Jérôme en tête, un instrument à vent, une espèce de flûte faite avec une branche du roseau à moële nommé *sambucus* ou sureau.

SANCTUS, *s. m.* — *Sanctus Dominus Deus sabaoth*, l'une des parties principales de la messe mise en musique. Cette prière doit être d'un style grave et soutenu, d'un caractère imposant et majestueux. On en distingue six dans le plain-chant, lesquels sont écrits dans des tons différents et qui sont ceux : **1°** des *semi-doubles;* **2°** de la *messe de Dumont;* **3°** des *annuels et solennels majeurs;* **4°** des *solennels mineurs;* **5°** des *doubles majeurs*, et **6°** de la *messe des morts.*

SANTUR, *s. m.* — Espèce de psaltérion chez les Turcs.

SAQUEBUTE, *s. f.* — Instrument très-ancien. C'était une espèce

de trompette basse à pompe mobile et à pavillon recourbé, à peu près semblable au trombone d'aujourd'hui, dont elle est l'origine. On l'appelle *posaune* chez les Allemands.

SARABANDE, *s. f.* — Sorte de danse espagnole, d'un caractère grave, qui se dansait autrefois au son des castagnettes.— Air à trois temps qui lui est propre.

SARUNGIE, *s. f.* — Instrument indien à archet monté de trois ou quatre cordes de boyaux ou de soie. Il y en a qui ont jusqu'à huit cordes; c'est le violon de l'Inde.

SAUT, *s. m.* — Dans la science d'un accord, passage d'une note à une autre note par intervalles disjoints, c'est-à-dire par tierce, par quarte, par quinte, par sixte, et non diatoniquement. *Saut de tierce, saut de quinte, saut de sixte,* etc.

SAUTER, *v. n.* — On appelle quelquefois faire *sauter* le ton dans certains instruments, tels que la flûte, le basson, la clarinette, etc., lorsque le souffle, peu ménagé, fournit trop de vent, et que la note ainsi forcée mal à propos produit la quinte ou l'octave au-dessus.

Quand c'est l'octave qu'il produit, cela s'appelle aussi quelquefois *octavier*. Mais c'est souvent à dessein que l'on *saute* ainsi, afin de donner l'octave au-dessus de la note marquée par les doigts sur les trous ou sur les clefs.

SAUTEREAU, *s. m.* — Petite pièce de bois mince mise en action par le jeu des touches d'un clavecin, d'une épinette ou d'un piano, et qui pousse contre les cordes de ces instruments une languette armée d'un morceau de plume de corbeau pour les deux premiers, et de peau de buffle pour le troisième.

SAUTEUSE, *s. f.* — Sorte de danse ou de valse d'un mouvement vif et rapide à deux temps. (Voy. POLKA.)

SAUVER, *v. ac.* — *Sauver* une dissonnance, c'est la résoudre, selon les règles de la composition, sur une consonnance de l'accord suivant.

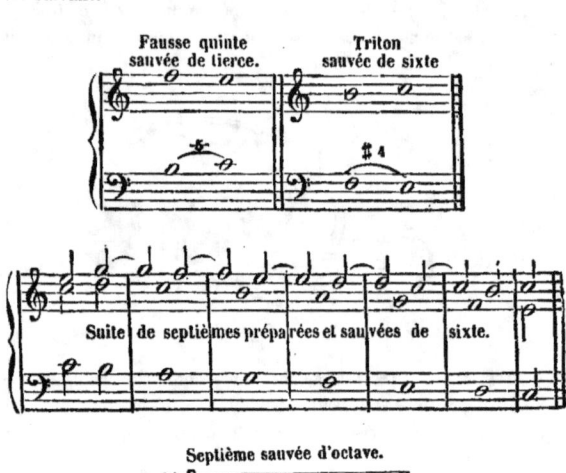

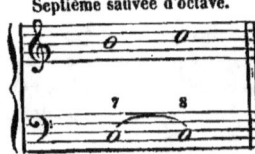

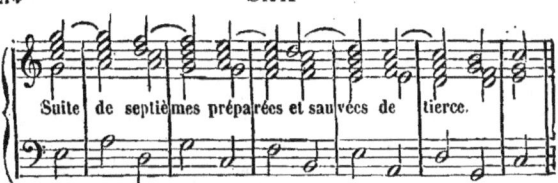
Suite de septièmes préparées et sauvées de tierce.

SAXHORN, *s. m.* — Sorte de trompette à pistons. Il sert le plus souvent de baryton aux instruments de cuivre; mais il en existe de plusieurs dimensions et de calibres différents, depuis les tons les plus graves jusqu'aux plus aigus. Le *saxhorn* est un des nombreux perfectionnements de M. Sax; il descend en ligne directe de la famille des *bugles-horn* qui, en 1835, prit son origine en Allemagne sous le nom de *fluyel-horn* et sous l'inspiration de MM. Mauritz et Viesarech.

SAXOPHONE, *s. m.* — Instrument de cuivre, espèce d'ophicleïde avec bec à anche et à pavillon recourbé. Il en existe de plusieurs dimensions, depuis les tons graves jusqu'aux tons aigus. Celui dont on se sert le plus ordinairement est de trois octaves à partir du *si bémol* grave; il compte jusqu'à dix-neuf clefs, et la nature des sons qu'il produit est d'une puissance et d'une sonorité remarquables. C'est un des premiers et des plus importants perfectionnements apportés par M. Sax dans les instruments en cuivre.

SAXOTROMBA, *s. m.* — Espèce de saxhorn ou trompette basse, un des nouveaux instruments de cuivre inventés ou perfectionnés par M. Sax.

SAX-TUBA, *s. m.* — Un des derniers, des plus gros et des plus majestueux instruments de cuivre inventés par M. Sax. C'est la plus grave des contre-basses de son espèce; mais elle paraît avoir été abandonnée à cause de sa colossale dimension et de l'immense embarras qu'elle occasionne à l'instrumentiste.

M. Besson avait précédemment imaginé une sorte de *basse-monstre* ou *contre-basse* en cuivre, dont le maniement paraît un peu plus praticable au dire des artistes. Elle a figuré à l'Exposition de 1849. Mais il a en outre exécuté tout nouvellement, pour l'Exposition de 1855, un nouveau bugle gigantesque qui efface en grandeur et en sonorité tout ce qui avait été produit jusqu'à ce jour en fait d'instruments de cuivre (Voy. TROMBOTONNAR.)

SCÈNE, *s. f.* — Division d'un drame lyrique, déterminée par l'entrée d'un nouveau personnage ou par la sortie d'un de ceux qui viennent d'y figurer. C'est le plus souvent, dans un opéra, un duo, un trio, un morceau d'ensemble, un chœur final. — On donne quelquefois le nom de *scène comique* à certaines chansonnettes burlesques dans le genre de celles de *la Mère Gibou*, *le Corbeau et le Renard*, etc.

SCHALIS. — C'est le nom d'un instrument chinois qui a quelque rapport avec la cymbale antique de forme triangulaire. (Voy. CYMBALE et les figures qui accompagnent ce mot.)

SCHERZANDO. — En badinant. (Voy. SIGNES.)

SCHISMA, *s. m.* — Petit intervalle si imperceptible qu'on ne l'apprécie pas dans la musique pratique, mais qui peut se compter dans le calcul des rapports. Sa valeur est comme 32,768 : 32,805.

SCHOFAR ou **SCHOPHAR**, *s. m.* — Instrument à vent en usage chez les Hébreux. Il était fait d'une corne de bélier ou de bœuf, et les sons qu'il produisait étaient très-éclatants. Quelques-uns veulent que le *schofar* ou le *keren* soient un seul et même instrument.

SCHOLIES, *subst. f. pl.* — Les *scholies*, chez les Grecs, étaient des chansons le plus souvent consacrées à Bacchus. Toutefois elles traitaient aussi plusieurs autres genres, tels que l'histoire, la guerre, la morale, la religion, l'amour, etc.

SCHOTTISCH, *s. f.* — Sorte de danse hongroise à deux temps, qui depuis peu semble vouloir rivaliser avec la polka, la redowa, la mazurka et autres allemandes.

SCHRYARI, *s. m.* — Espèce de cornemuse dont on ne se sert plus aujourd'hui.

SCORDATURE, *s. f.* — De l'italien *scordatura*, qui signifie en propre *désaccordement*.

La guitare, instrument ingrat s'il en fût, est cependant susceptible de plusieurs *scordatures* très-harmonieuses et dont les ressources, placées en bonnes mains, peuvent être encore assez fécondes. La plus brillante de toutes est celle-ci : en place des notes *mi*, *la*, *ré*, *sol*, *si*, *mi*, au ton desquelles sont montées à vide les six cordes de cet instrument, élevez d'un degré la seconde et la troisième à partir de la basse et d'un demi-ton la quatrième, vous aurez alors *mi*, *si*, *mi*, *sol* ♯, *si*, *mi*, toutes notes qui font partie de l'accord parfait dans le ton de *mi* dièse majeur, ton très-brillant et dans lequel vous pourrez exécuter, à l'aide de quelques *barrés*, des successions d'accords à grand effet et des morceaux très-originaux et très-caractéristiques. On arrive au même résultat en montant en *ré* les mêmes cordes à vide, et alors *mi*, *la*, *ré*, *sol*, *si*, *mi* deviennent *ré*, *la*, *ré*, *fa* ♯, *la*, *ré;* mais cette dernière *scordature* ne s'identifie pas si bien avec le mécanisme de l'instrument. (Voy. Guitare.)

SECONDAIRE, *adj. des deux genres.* — On appelle *temps secondaire* celui sur lequel la mesure ne frappe pas d'une manière aussi fortement accentuée ; tels sont le deuxième dans les mesures à deux temps et à trois temps, et le deuxième et le quatrième dans la mesure à quatre temps. On les appelle aussi *temps faibles*. (Voy. Temps.)

SECONDE, *s. f.* — Intervalle d'un degré conjoint servant d'échelon à la marche de l'échelle diatonique. On compte quatre sortes de *secondes* : la *seconde majeure*, la *seconde mineure*, la *seconde superflue* et la *seconde diminuée*. L'intervalle de la *seconde majeure* est d'un ton plein, celui de la *seconde mineure* est constitué par le semi-ton majeur, comme le passage de la note sensible du *mi* au *fa* et du *si* à l'*ut* ou *do;* celui de la *seconde superflue* est d'un

ton majeur et d'un demi-ton mineur, comme du *do* au *ré* dièse ; celui de la *seconde diminuée* est presque imperceptible et ne varie que de la différence du dièse de la note inférieure au bémol de la note supérieure, comme du *do* dièse au *ré* bémol. Celle-ci n'est d'usage que dans le genre enharmonique ; encore sa valeur s'y trouve-t-elle annulée par le tempérament. (Voy. Accord, Intervalle, etc.)

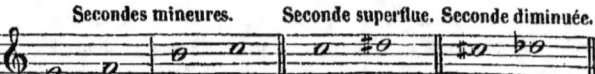

SEGNO ou mieux AL SEGNO, *au signe*. — Mots italiens qui signifient qu'il faut reprendre le morceau à l'endroit marqué par le signe. (Voy. Signes.)

SEGUE. — Mot italien qui, placé au bas d'une page ou entre deux morceaux de musique, signifie qu'il faut *suivre* et continuer le chant ou l'exécution. (Voy. Signes.)

SEGUIDILLE ou SÉGUÉDILLE, s. f. — Danse espagnole d'un mouvement assez animé et à trois temps. — Air de cette danse. — Sorte de chansonnette. — L'air et le caractère de cette danse ont beaucoup de rapport avec ceux du boléro et du fandango.

SELAH. — Mot hébreu dont on se sert assez fréquemment dans le chant noté pour les psaumes et qui exprime selon les uns la reprise ou selon les autres un changement de ton.

SÉMÉIOGRAPHIE, s. f. — La *séméiographie musicale* n'est autre chose que la description des signes et des figures dont on se sert dans la notation de la musique, tels que les notes, les clefs, les chiffres de la mesure, les silences, etc. — Science du graveur, art de représenter la musique par des caractères graphiques.

SEMENTERION, s. m. — Instrument de percussion chez les Grecs. C'était tout simplement une planche sur laquelle on frappait avec un marteau.

SEMI. — Mot emprunté du latin et qui signifie *demi*. On s'en sert devant certains mots de musique, tels que les suivants :

SEMI-BRÈVE. — C'était, dans l'ancienne musique, la valeur de la ronde d'aujourd'hui. (Voy. Brève.)

SEMIOTECHNIE, *s. f.* — La *semiotechnie musicale* ou connaissance des signes graphiques est la partie de l'art musical qui se rattache à la lecture pure et simple de la musique, y compris les signes caractéristiqus dont elle est entourée.

SEMI-TON. — La moitié d'un degré ou intervalle diatonique. Sa valeur est à peu près de la moitié d'un ton. (Voy. TON, DEMI-TON.)

SEMI-TONIQUE. — Échelle *semi-tonique*, celle qui procède par semi-tons. (Voy. TONIQUE.)

SEMI-TONIQUE, *adj. des deux genres.* — Qui procède par demi-tons. Ce mot est synonyme de *chromatique*. — *Gamme semi-tonique*. On dit plus communément *gamme* CHROMATIQUE. (Voyez ce mot.)

SENSIBLE, *adj.* — *Note sensible*. On appelle ainsi la septième note de la gamme, septième majeure du ton ou tierce majeure de la dominante. Elle se nomme *sensible* parce qu'elle n'est séparée que par un demi-ton de la note suivante et qu'elle semble demander à faire son repos sur elle. On pourrait donner la même dénomination à la médiante, qui, elle aussi, n'est séparée que par un semi-ton de la sous-dominante ou quarte, laquelle vient après. Toutefois dans la technologie diatonique de la gamme, la septième seule porte le nom de note *sensible*.

Une particularité digne de remarque en musique, c'est le caractère distinctif de ces deux notes, que nous appellerons également *sensibles*, la tierce et la septième majeures, c'est-à-dire, dans le ton d'*ut* naturel, par exemple, le *mi* et le *si*. Remarquez bien l'influence ou plutôt l'ascendante puissance de ce caractère sur la formation des modes et des tons variés dont elles sont le principe fondamental. D'elles seules dépend la succession, la division et le rapport des gammes entre elles. De là tout le mécanisme musical, dont le grand secret est dans la nature.

Une autre particularité non moins remarquable à l'endroit de la note *sensible*, c'est que dans les airs chinois, peuple encore barbare en fait de musique, elle n'est presque jamais employée. Ceci explique la part que l'on doit accorder à cette note dans l'impulsion favorable donnée par le progrès à l'art musical dès le pre-

mier temps qu'elle fut introduite dans le système après la mort de Guy d'Arezzo. (Voy. MODE, SI, etc.)

SENSIBILITÉ, s. f. — Le sentiment et la *sensibilité* sont comme le germe et la sève du génie musical. Le goût, la pensée et l'expression en sont les fruits les plus doux. (Voy. EXPRESSION.)

SENTIMENT, s. m. — Le *sentiment musical* est cette faculté instinctive d'apprécier à l'oreille ou d'exprimer par des sons ce qui est tendre ou émouvant, ce qui est naïf ou majestueux, ce qui est touchant ou sublime. (Voy. SENSIBILITÉ, EXPRESSION.)

SÉPARÉ, E, adj. — On appelle partie *séparée* ou détachée celle qui a été tirée de la partition sur une copie ou au moyen d'une impression à part pour la commodité particulière des exécutants. (Voy. PARTIE, PARTITION, etc.)

SEPTUOR, s. m. — Composition vocale ou instrumentale à sept parties. Le *septuor* ne s'applique ordinairement qu'aux morceaux d'ensemble ou aux finales des opéras.

SÉRAPHINE, s. f. — Instrument à clavier de la famille des pianos organisés, mais d'une dimension plus petite. — Il fut inventé en 1830 par Grun, facteur d'instruments.

SEPTIÈME, s. f. — Intervalle dissonnant composé de sept sons ou de six degrés diatoniques. Il y a diverses sortes de septièmes : *septième majeure, septième mineure, septième de sensible, septième dominante, septième diminuée.*

SERPENT, s. m. — Instrument à vent dont les sons graves, mais trop retentissants, ont quelque chose de dur et de sauvage. Son embouchure est semblable à celle du trombone, et son doigter se rapproche de celui du basson, instrument à anche, dont il est loin d'avoir la mélancolique douceur. Ce sombre instrument n'est digne du lieu saint, auquel il est exclusivement consacré, que dans certaines cérémonies lugubres qui, pour le deuil et l'affliction des familles, ne se renouvellent que trop souvent. Quoi qu'il en soit, le jour où il sera pour jamais proscrit de la maison du Seigneur sera

mémorable dans l'histoire du plain-chant et marquera, pour la musique sacrée, un pas de plus fait dans la route du bon goût.

SÉRÉNADE, *s. f.* — Petit concert exécuté le soir en plein air. — Sorte de composition vocale ou instrumentale, mais surtout instrumentale, destinée à être exécutée, la nuit, à la lumière du mélophare, sous les fenêtres d'une personne aimée. Rien de plus agréable et de plus mélodieux que ces sortes de morceaux lorsqu'ils sont bien rendus et qu'ils se trouvent favorisés par le calme d'une belle nuit d'été. (Voy. NOCTURNE.)

SERINDA ou SARINDA, *s. m.* — C'est une espèce de violon indien très-populaire, mais très-peu perfectionné.

SERINETTE, *s. f.* — Petit orgue à manivelle et à cylindre, destiné principalement à l'éducation des serins et des canaris. (Voy. ORGUE DE BARBARIE.)

SESQUIALTÈRE, *adj. des deux genres et subst. fém.* — Vieux mot qui dérive du latin et qui signifie en substance *une fois et demie*. Il s'emploie encore quelquefois aujourd'hui dans le calcul du rapport des intervalles. — On employait aussi ce mot, dans l'ancienne musique, à propos de la division des temps et des mesures. Ainsi l'on comptait quatre *sesquialtères* : 1° la *sesquialtère* majeure imparfaite; — 2° la *sesquialtère* majeure parfaite; — 3° la *sesquialtère* mineure imparfaite, — et 4° la *sesquialtère* mineure parfaite. — Toutes ces distinctions métriques s'indiquaient par des chiffres entourés de cercles ou de demi-cercles.

SEXTE, *s. f.* — Celle des heures canoniales qui se chantait à la sixième heure du jour. (Voy. PRIME, TIERCE, NONE.)

SEXTUOR, *s. m.* — Morceau de musique vocale ou instrumentale à six parties.

SI, *s. m.* — Nom de la septième et dernière note de la gamme naturelle; elle ne fut ajoutée aux six comprises dans le système de Guy d'Arezzo que vers le milieu du dix-septième siècle, et elle complète la gamme des sept notes qui constituent l'ingénieux enchaînement des octaves dont notre échelle musicale est aujourd'hui composée. (Voy. SENSIBLE, NOTE, MUSIQUE, SOLFÉGE, SOLMISATION, etc.)

SIAO, *s. m.* — Sorte de flûte chinoise ou de chalumeau, formé de seize tuyaux gradués, en bois de bambou creux. Les Chinois font aussi, avec le même roseau, diverses autres espèces de flûtes dont les noms connus sont *koan, yo, ty, tché,* etc.

SICILIENNE, *s. f.* — Espèce de danse champêtre originaire de la Sicile; elle se note à 6/8. Air qui porte ce nom, soit qu'on le chante avec des paroles sur quelque sujet naïf et champêtre, et alors il entre dans la famille des chansonnettes, soit qu'il fasse partie d'une composition instrumentale pour y figurer à la place du rondeau, de l'allegretto, du thème varié, etc.

SIFFLER, *v. n.* et *act.* — *Siffler* avec la bouche, c'est former un son aigu en serrant les lèvres et poussant l'haleine. Il y a des siffleurs si bien exercés qu'ils exécutent des airs entiers et leurs variations avec autant de perfection que pourraient le faire sur le flageolet les plus habiles musiciens. — Apprendre à un oiseau à *siffler* un air: *siffler un serin, un merle,* etc.

SIFFLET, *s. m.* — Petit instrument à vent, qui n'a le plus souvent qu'une seule note, très-perçante, et qui varie d'intensité selon sa grosseur et la force du vent qu'on y infiltre par le jeu des poumons.

Nous ignorons quel est l'inventeur de cet instrument, dont l'origine se perd d'ailleurs dans la nuit des temps; mais, le saurions-nous, que nous ne lui en rendrions point ici hommage. Et, en effet, quel bien fit jamais le *sifflet* comme moyen de correction ou de redressement chez les acteurs? Aucun. Celui parmi eux qui, en public, ne montre pas de l'intelligence ou chante faux, n'en montrera jamais de sa vie ou chantera toujours de même. Mais Dieu sait, en revanche, le mal affreux et sans remède que cet odieux témoignage d'improbation sema dès longtemps parmi les artistes; ce mal est tel pour

eux, qu'on les a vus quelquefois mourir de honte et de désespoir. Cet usage ignoble et barbare de congédier un pauvre acteur qui vient humblement travailler à l'œuvre de vos plaisirs, au lieu de le remercier poliment; cette brutale manière de lui dire : « Allez-vous-en, vous n'êtes bon à rien ici, » quand il tremble de peur de vous déplaire, parce qu'il a besoin de pain pour lui et sa famille; cet usage odieux, disons-nous, est tout au plus digne des Caraïbes de la mer du Sud, et devrait être en horreur chez le peuple, sinon le plus musicien, du moins le plus humain ou le plus poli du monde civilisé.

SIFFLET DE PAN. (Voy. FLUTE DE PAN.)

SIFFLEMENT, *s. m.* — Bruit ou son plus ou moins aigu que l'on fait par le jeu des lèvres ou de la langue, ou par l'infiltration de l'air poussé par la bouche dans le petit instrument qu'on appelle sifflet. — Le *sifflement* du vent dans les roseaux et dans les tiges des hautes plantes donna, dit-on, la première idée des instruments à vent.

SIGNES, *s. m. pl.* — Les *signes* en musique sont de petites figures marquées sur la portée, au-dessus, au-dessous ou à côté des notes, pour leur imprimer un caractère distinctif de force, de douceur, d'expression ou d'agrément. Leurs diverses indications sont aussi marquées par des mots italiens ou les lettres initiales qui les représentent. En voici les principaux rangés par ordre alphabétique :

Ad libitum, *ad lib.* — A volonté.

All'ottava, *all'ot*, *oct.* ou 8°. — Une octave au dessus.

Al segno, *als.* . *allez au signe*.

Al tempo ou *tempo primo*. — *Reprenez le mouvement.*

All' unisono. — *A l'unisson.*

Bis. — *Répéter le passage ou le morceau.*

Calando. — *En diminuant* ▷.

Coll arco. — *Avec l'archet.*

Col legno dell' arco. — Frappez doucement les cordes *avec le bois de l'archet.*

Colla parte. — *Avec la partie.*

Con garbo. — *Avec grâce, gentillesse, etc.*

Crescendo ou *cres.* ◁ *Croître ou enfler le son peu à peu.*

Cresc. e dim. ◁▷ *Enfler et diminuer le son peu à peu.*
Da capo ou D. C. — *Recommencez, allez au commencement.*
Decrescendo. ◁ *Diminuez le son peu à peu.*
Diminuendo. ▷ Id. id.
Dolce ou *dol.* D. — *Doucement.*
Forte ou F. — *Fort.*
Forte-piano ou FP. — *Renforcez et adoucissez.*
Fortissimo ou FF. — *Très-fort.*
Legato ou *leg.* — *Liez les sons.*
Loco. — Au lieu même. (*Après l'indication de l'octave.*)
Ma non tropo. — *Pas trop cependant.*
Mancando ▷. — *Pour diminuendo.*
Meno forte. — *Moins fort.*
Meno presto. — *Moins vite.*
Mezzo-forte ou MF. — *A demi-fort.*
Mezzo-voce ou MV. — *A demi-voix.*
Moriendo ou Z *morsando* ▷. — *En laissant mourir le son.*
Non tropo. — *Pas trop.*
Perdendo si ▷. — *En se perdant, en diminuant.*
Piano ou P. — *Doucement, doux.*
Pianissimo ou PP. — *Très-doucement, très-doux.*
Piano-dolce ou PD. — *Doux et lent.*
Pizzicato ou *Pizz.* — *Pincez les cordes.*
Punto d'arco. — *Avec la pointe de l'archet.*
Rallantando ou *rall.* — *Ralentissez le mouvement.*
Rinforzando ou *rinf.* ou *rf.* — *Renforcer ou enfler.*
Ritardando ou *rit.* — *Retardez peu à peu le mouvement.*
Scherzando. — *Schez, en badinant.*
Scherzo. — *Badinage.*
Sotto-voce ou SV. — *Tout bas, tout doucement.*
Staccato, stac. — *Détachez.*
Tempo primo ou TP, ou *al tempo.* — *Reprenez le mouvement.*
Tutti. — *Tous ensemble.*
Volti subito ou VS. — *Tournez vite le feuillet.*
Zmorzando ou *zenorz.* — *En mourant.*

SILENCE, s. m. — Signe qui correspond aux diverses valeurs

des notes et dont la forme varie selon leur nature. Il indique au chanteur ou à l'instrumentiste qu'il doit se taire durant un certain temps marqué, dont sa figure est la représentation.

Le *silence* de la ronde s'appelle pause; celui de la blanche demi-pause; celui de la noire, soupir; celui de la croche, demi-soupir; celui de la double-croche, quart de soupir; celui de la triple-croche, huitième de soupir; et enfin celui de la quadruple-croche, seizième de soupir. On compte aussi des *silences* de plusieurs mesures qui s'indiquent par des bâtons placés perpendiculairement ou par des chiffres.

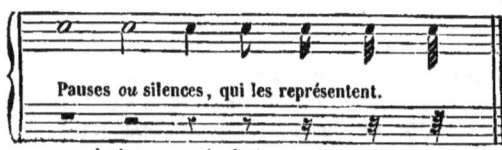

SIPHON, *s. m.* — Sorte de tube recourbé en cuivre ou en mailchort, qui sert à faciliter le frottement des coulisses du trombone. (Voy. TROMBONE.)

SILLET, *s. m.* — Petit filet d'ivoire incrusté au haut du manche des instruments à cordes et sur lequel celles-ci sont tendues. (Voy. CAPODASTRE.)

SIMICHON ou SIMICOM, *s. m.* — C'est le nom de la harpe ancienne chez les Grecs. Quelques-uns confondent cet instrument avec le *simikion*. (Voyez ce mot ci-après.)

SIMIKION, *s. m.* — Instrument de musique des anciens Grecs, monté de trente-cinq cordes.

SIMPLE, *adj.* — On appelle *harmonie simple* ou *naturelle* celle que l'on tire des sons produits par le monocorde, en opposition de l'*harmonie composée*, qui se forme par la prolongation d'une ou de plusieurs notes d'un accord sur l'accord suivant. (Voy. ACCORD.)

SIRÈNE, *s. f.* — Instrument d'acoustique destiné à mesurer les vibrations de l'air qui constituent le son. Il fut inventé en 1819 par M. Cagniard de la Tour.

SIRÈNE, *nom propre*, *f.* — D'après la mythologie, monstre fabuleux, moitié femme, moitié poisson, qui, par la douceur de son chant, attirait les voyageurs dans les écueils de la mer de Sicile. Les *sirènes* étaient au nombre de trois, à savoir : *Leucosie*, *Ligée* et *Parthénope ;* elles étaient filles d'Archéloüs et de Calliope.

SIRENION, *s. m.* — Espèce de piano vertical inventé par Jean Promberger, de Vienne. Nos pianos droits d'aujourd'hui ne sont pas autre chose que des *sirenions* perfectionnés.

SISTRE, *s. m.* — Sorte d'instrument de percussion à l'usage des Égyptiens ; il est aussi en usage dans l'Abyssinie. Il est ovale et formé d'une lame de métal sonore, dont la circonférence est percée de divers trous par lesquels passent plusieurs languettes de métal.

C'est aussi une espèce de luth à quatre cordes de métal, sur lesquelles vont frapper, à l'aide d'un petit clavier à six touches, des *tangentes*

286　　　　　　SIT

ou petits marteaux recouverts de peaux comme dans le piano.

C'est encore une sorte de guitare allemande de forme ovale, ayant de six à huit cordes en boyaux ou filées comme celle-ci, mais plus tendues sur un manche plus court et produisant beaucoup plus de son.

Voici le modèle d'une autre espèce de sistre en usage chez les Chinois.

SITAR, *s. m.* — Le *sitar* est un des instruments modernes des Indiens. C'est un perfectionnement de leur tamboura, instrument à cordes, mais il est plus petit que lui, et ses trois cordes, au lieu d'être en métal, sont en boyaux. Il a en outre cet avantage sur le tamboura, que son manche est garni de petits filets ou touchettes servant à marquer les notes par tons et demi-tons comme à la guitare française. Ces touchettes sont au nombre de soixante-dix, nombre plus que suffisant pour répondre à tous les besoins de l'exécution.

SIXTE, *s. f.* — L'une des deux consonnances imparfaites, dont l'intervalle est composé de six sons ou de cinq degrés diatoniques. On compte trois sortes de *sixtes*, qui sont : 1° la *sixte mineure*, composée de trois tons et de deux semi-tons majeurs, comme *mi, do;* 2° la *sixte majeure*, composée de quatre tons et d'un semi-ton majeur, comme *ré, si;* et 3° la *sixte augmentée* ou *superflue*, composée de quatre tons, un semi-ton majeur et un semi-ton mineur, comme *fa, ré* ♯.

Sixte mineure. Sixte majeure. Sixte augmentée ou superflue.

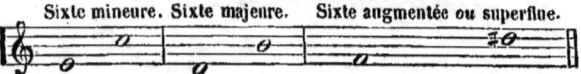

SIXTINE, *s. f.* — La sixtine est un groupe composé de six notes ou de leurs rapports équivalents, mais qui ne correspondent qu'à la valeur de quatre dans la mesure. Ce n'est pas autre chose qu'un double triolet ou deux triolets réunis. (Voy TRIOLET et la figure qui l'accompagne.)

SOL, *s. m.* — Nom de la cinquième note de la gamme naturelle. Par la même raison qu'on a changé la syllabe *ut* par la syllabe *do* comme moins sourde, plus sonore et se liant mieux que la première avec ses sœurs, pourquoi ne modifierait-on pas celle de *sol*, embarrassée d'une consonne inutile, et pourquoi ne la remplacerait-on pas par la syllabe *so*, beaucoup plus simple et d'une liaison plus facile aussi avec les autres notes? M. Maurice Delcamp, dans sa *Notation musicale*, préférerait *bol* à *sol*, parce qu'avec *bol* on éviterait, dans la solmisation, la répétition de l'*s* qui se trouve déjà dans *si*. (Voy. NOTE, MUSIQUE.)

SOLFÉGE, *s. m.* — C'est le rudiment de la musique et le premier livre à mettre entre les mains des jeunes élèves que l'on veut instruire dans cet art si important au bonheur de la vie, et qui exerce une si grande influence sur la destinée de l'homme sensible. Il faut beaucoup solfier pour devenir bon musicien, comme il faut bien étudier la grammaire pour écrire et parler sa langue correctement. Les meilleurs solféges élémentaires sont ceux de MM. Garaudé, Panseron, Lecharpentier, etc. (Voy. SOLFIER, SOLMISATION, NOTE, ART, MUSIQUE, etc., etc.)

SOLFIER, *v. n.* — Chanter dans le solfége, sans paroles et seulement sur les syllabes représentant les sons de la gamme. *Solfier* est synonyme de *solmiser*, avec la seule différence que le premier est fondé sur le système musical qui avait pour base la gamme *sol la si ut ré mi fa*, tandis que le second tire son origine des deux extrémités de l'hexacorde *sol la si ut ré mi*. Ces deux verbes diffèrent de *chanter* et de *vocaliser* en ce que ceux-ci sont : le premier, l'expression de la musique avec les paroles textuelles, et le second l'expression de la musique avec les voyelles seulement. (Voy. SOLMISATION.)

SOLISTE, *s. m.* — On appelle quelquefois ainsi le musicien qui remplit un solo soit dans l'exécution particulière, soit avec accompagnement d'autres instrumentistes à l'orchestre ou ailleurs.

SOLMISATION, *s. f.* — Action de *solmiser*, c'est-à-dire de *solfier* ou chanter dans le solfége sans les paroles, et seulement sur les syllabes représentant les notes de la gamme. Ce mot, à ce qu'il paraît, a pour racine les deux extrémités de l'hexacorde *sol la si ut ré mi;* telle est, du moins, l'opinion de plusieurs auteurs estimés. Quoi qu'il en soit, l'ancienne *solmisation* comprend les six premières notes ou syllabes *ut ré mi fa sol la*, inventées par Guy d'Arezzo, et auxquelles on ajouta plus tard le *si*, indispensable à l'échelle musicale, puisqu'il était destiné à compléter l'octave et à diviser régulièrement le clavier général des sons, selon les lois de la nature. C'est la réunion de ces sept dernières notes qui constitue la nouvelle *solmisation*. On pourrait les appeler le *b a ba* de l'art musical. (Voy. SOLFIER, NOTE, MUSIQUE, etc.)

SOLO, *s. m.* — Mot italien rendu français par la musique. Il s'applique à tout morceau ou tout passage de musique, quelquefois vocale, mais plus souvent instrumentale, exécuté par un seul musicien, pendant que les autres se taisent ou l'accompagnent très-doucement. Au pluriel *solo* ou *soli*.

SOMBRER, *v. ac.* — *Sombrer* les sons en chantant, c'est donner à la voix une expression plus concentrée, plus restreinte, plus mystérieuse, moins large et moins éclatante. Ce terme, tout nouveau du reste, et qui n'est point même encore consacré par l'usage, se

comprend mieux par le mot lui-même qu'il ne peut s'exprimer par une description.

SOMMIER, *s. m.* — Caisse ou coffre qui sert de récipient à l'air fourni par les soufflets de l'orgue, et d'où il passe dans les divers tuyaux des jeux de l'instrument, selon l'emploi des registres et l'abaissement des touches du clavier. — Partie évidée d'un manche de violon ou de violoncelle, par laquelle on passe les chevilles.

SON, *s. m.* — On appelle *son* tout ce qui frappe musicalement l'oreille, et tout ce qui constitue un ton déterminé par les lois de l'acoustique combinées avec celles de la mélodie raisonnée. En dehors de ces distinctions, toute autre articulation, résonnement ou retentissement n'est, à proprement parler, que du bruit.

La résonnance du *son* ou la permanence de son prolongement est le résultat de la durée de l'agitation de l'air, laquelle durée dépend elle-même du nombre de vibrations produites par la percussion du corps sonore. Selon la nature de ce corps et selon le degré de force de la commotion qu'on lui fait subir, le nombre de vibrations est plus ou moins considérable, et par cela même la durée de l'agitation de l'air plus ou moins prolongée : de là le degré du *son* et celui de son intensité.

Selon Diderot, tous les *sons* sensibles sont compris entre les nombres 30 et 7,552, c'est-à-dire que le *son* le plus grave appréciable à l'oreille opère 30 vibrations par seconde, et le plus aigu 7,552 vibrations.

On a fait dans ces derniers temps, sur la vitesse du *son*, des observations fort curieuses et fort intéressantes, par suite desquelles il a été reconnu que le *son*, dont une des principales propriétés est, comme on sait, de se propager dans toutes les directions à partir du lieu où il prend naissance, parcourt diamétriquement une plus ou moins grande étendue métrique, selon le degré de température ou selon la position topographique des différents pays. Ainsi, au rapport de Hallay, le *son* parcourt en Angleterre 1,070 pieds par seconde, et dans le Pérou il n'en parcourt que 1,044. (Voy. ACCORD, ACOUSTIQUE, NOTES, DEGRÉ, etc.)

SONS MOBILES. (Voy. MOBILE.)

SONS STABLES. (Voy. STABLE.)

SONATE, *s. f.* — Sorte de composition instrumentale destinée

principalement au piano, divisée en plusieurs parties consécutives et de caractère différent. La sonate est morte avec le dix-huitième siècle qui en a tant produit, et l'on ne dira plus aujourd'hui avec Fontenelle : *sonate, que me veux-tu?*

SONATINE, *s. f.* — Petite sonate.

SONNANTE, *s. f.* — Espèce de carillon ou harmonica d'airain composé de douze timbres de différentes grosseurs, que l'on tape avec une baguette de métal. Cet instrument est très-ancien, mais l'on s'en sert encore aujourd'hui, notamment en Allemagne, dans quelques orchestres et surtout dans les musiques militaires. Les timbres y sont quelquefois remplacés par des cloches ou clochettes sans batail, appendues à une sorte de charpente de fer et sur lesquelles on tape également avec des baguettes de métal.

SONNER, *v. n.* — On disait autrefois et exclusivement *sonner* de la trompette ; on peut dire aujourd'hui *jouer* pour tous les instruments, y compris même la grosse-caisse et le tambour. — On dit cependant de préférence *sonner la générale*, le *boute-selle*, la *charge*, la *retraite*, etc., etc.

SONNERIE, *s. f.* — Les ressorts, le timbre ou tout autre moteur qui sert à faire sonner une montre, une horloge, une pendule, etc. — Son de plusieurs cloches réunies ensemble et que l'on appelle aussi carillon. — Petit cylindre ou ressort organisé pour faire jouer des airs dans une montre, une tabatière, etc. — Recueil d'airs composés spécialement pour les trompettes de cavalerie, tels que la *générale*, le *boute-selle*, la *charge*, la *retraite*, etc.

SONOMÈTRE, *s. m.* — Instrument qui sert à mesurer l'intensité du son.

SOPRANISTE, *s. des deux genres.* — Quelques hommes de lettres musiciens, parmi lesquels nous remarquons le président de Brosses,

emploient quelquefois cette expression pour désigner celui ou celle qui possède la voix de soprano. Les enfants de chœur principalement reçoivent sous sa plume cette dénomination, que nous serions, du reste, assez bien disposé à admettre dans le langage musical; mais alors, par le même motif, il faudrait pouvoir dire, au moins au pluriel : les *contraltistes* et même les *bussistes*, les *barytonistes*, etc. (Voyez ci-après SOPRANO.)

SOPRANO, *s. m.*—Mot italien tombé dans le domaine de la langue musicale pour désigner la voix de femme la plus aiguë, que l'on appelle vulgairement *dessus* ou *premier dessus*. Notre avis est que ce mot devrait être admis complètement parmi ceux de la langue française comme le mot *dilettante ;* et par la même raison que l'on dit indifféremment au pluriel les *dilettanti* ou les *dilettantes*, nous désirerions que l'on pût dire aussi les *soprani* ou les *sopranes*. Les véritables *sopranes*, eu égard aux conditions rigoureuses que l'on exige d'eux, sont devenus très-rares aujourd'hui. (Voy. SOPRANISTE.)

SORDONE, *s. f.*—Ancien instrument à vent dans le genre du basson.

SOSTENUTO (*soutenu*).— Ce mot italien, joint comme épithète à un mouvement déjà caractérisé, ajoute encore à sa lenteur et à sa gravité naturelles.

SOTTO VOCE. — A demi-voix, très-doux, très-doucement, etc. (Voy. SIGNES.)

SOUFFLET, *s. m.* — Machine à vent qui, obéissant à l'impulsion du pied ou de la main, distribue l'air dans certains instruments tels que l'orgue, l'harmonium, le mélodium, l'accordéon, etc.

SOUFFLEUR, *s. m.* — Celui qui souffle aux acteurs, à la représentation d'un drame quelconque, les paroles qui peuvent échapper à leur mémoire. A l'Opéra, c'est le chef d'orchestre qui est chargé de ce soin.

SOUFFLEUR D'ORGUE, *s. m.* — Celui qui fait mouvoir les soufflets de cet instrument. (Voy. SOUFFLET et la fig. qui accompagne ce mot.)

SOUN-KING, *s. m.*— Instrument de percussion chez les Chinois; il est composé de seize pierres embrassant tous les sons chromatiques compris dans une dixième. (Voy. PIEN-KING.)

SOUPIR, *s. m.* — Silence dont la durée répond à la valeur d'une noire et dont la figure ressemble à peu près au chiffre 7. (Voy. SILENCE, et la première figure qui accompagne ce mot.)

SOURD, *s. m.*, au féminin SOURDE.— Celui ou celle qui, soit par vice de conformation, soit par suite de l'affaiblissement de l'organe auditif, se trouve privé du sens de l'ouïe. Un sourd est un être bien disgracié sur la terre, puisqu'il ne peut y jouir du plus agréable, du plus délicieux et du plus consolant de tous les beaux-arts. Au commencement du dix-neuvième siècle, un professeur de musique de Paris, nommé Vidron, trouva moyen de faire entendre la musique aux sourds dont l'infirmité n'était déterminée que par l'obstruction du méat externe. Son procédé consistait à mettre en communication, avec le corps de l'instrument de musique, une verge d'acier que le sourd tenait entre ses dents.

SOURD, E, *adj.* — On dit qu'un instrument est *sourd* quand il a peu de sonorité. On dit aussi qu'un théâtre est *sourd*, qu'une salle est *sourde*, toutes les fois que les lois de l'acoustique n'y sont pas bien observées, ou que, par leur situation, l'encombrement des meubles ou autre cause quelconque, le son des voix ou des instruments n'y est pas suffisamment réfléchi sur tous les points.

SOURDELINE, *s. f.* — Espèce de musette en usage dans les campagnes, en Italie.

SOURDINE, *s. f.* — Petit chevalet en sapin que l'on place sous les cordes du violon ou d'autres instruments de la même famille, afin d'en étouffer ou d'en affaiblir le son. — L'une des pédales du piano, celle qui étouffe les sons.

SOUS-DOMINANTE, *s. f.* — La quatrième note de la gamme du ton, c'est-à-dire la quarte. Ainsi, par exemple, la note *fa* est la *sous-dominante* du ton de *do*. (Voy. MODE.)

SOUS-MÉDIANTE, *s. f.* — Qu'est-ce que la sous-médiante? Est-ce la seconde note du ton, comme la *sus-tonique*, c'est-à-dire *ré*, par exemple, dans le ton de *do;* ou le sixième degré de la gamme naturelle, comme la *sus-dominante*, c'est-à-dire *la*, dans le même ton? Grande question parmi les théoriciens du dix-huitième siècle; et l'on peut consulter à ce sujet les vocabulaires musicaux de Rameau et de Jean-Jacques. Pour nous, qui marchons avec le dix-neuvième siècle et qui ne voulons rien écrire ici d'oiseux ou d'inutile, nous ne donnerons aucune importance ni aucune signification à ce terme qui, du reste, se trouve suffisamment remplacé, dans le premier cas, par la *sus-tonique*, et dans le second par la *sus-dominante*. (Voyez ces mots.)

SOUTENIR, *v. act.*—*Soutenir les sons*, c'est les faire durer rigoureusement toute leur valeur.

SPIRALE, *s. f.* — On appelle ainsi en géométrie toute courbe qui fait une ou plusieurs révolutions autour d'un point d'où elle part. Quelques facteurs d'instruments de cuivre, parmi lesquels nous remarquons M. Edmond Daniel de Marseille, ont adopté le *éystème à spirales* pour le jeu des pistons dans leurs instruments.

SPONDÉASME, *s. m.* — C'était, dans l'ancienne musique des Grecs, une altération dans le genre harmonique, lorsqu'une corde se trouvait accidentellement élevée de trois dièses au-dessus de son accord naturel. C'était à peu près le contraire de l'*eclyse*. (Voyez ce mot.)

STABAT MATER. — Chant sacré adressé à la sainte Vierge, composé sur les paroles latines d'une hymne de la passion de Jésus-Christ. — Le *Stabat* de Pergolèse et celui de Rossini sont les plus remarquables de ceux que l'on puisse citer comme modèles de genre.

STABLE, *adj. des deux genres.* — Les *sons stables* du tétracorde des Grecs étaient ceux produits par celles de ses cordes dont l'accord ne changeait jamais.

STACCATO. — *Détaché*. Ce mot italien, marqué comme signe

indicateur au commencement d'un morceau ou sur certain passage au-dessus de la portée, veut dire que chaque son doit être émis isolément, brièvement, et de manière enfin à ce que les notes soient piquées et parfaitement détachées l'une de l'autre. (Voy. SIGNES.)

STANCES, *s. f. pl.*, du latin *stare*, qui veut dire s'arrêter.—Sorte de poésie divisée en plusieurs strophes ou couplets. — Il se dit aussi de chaque strophe des stances. (Voy. STROPHE, COUPLET, etc.)

STÉNOCHORÉGRAPHIE, *s. f.*, ou l'*Art d'écrire promptement la danse.*—C'est une méthode toute nouvelle de M. Saint-Léon, premier maître des ballets de l'Opéra, par laquelle il est parvenu à pouvoir noter la danse par l'emploi de signes particuliers combinés avec la musique, c'est-à-dire que les temps d'opposition de bras et de jambes sont indiqués par des signes, et la durée de ces temps et oppositions par la valeur des notes placées immédiatement au-dessus de ces signes.

STENTOR, *nom propre.* — Voix de *stentor*, voix extrordinairement forte, ainsi nommée d'un capitaine grec, cité dans l'*Iliade* par Homère, laquelle voix, dit ce poète, faisait à elle seule autant de bruit que celle de cinquante hommes réunis ensemble.

STRADIVARIUS. (Voyez le mot VIOLON.)

STÉNOCHIRE, *s. m.* — Instrument destiné à exercer les doigts des élèves qui veulent apprendre le piano. Cet appareil, très-léger et de jolie forme, se pose sur la devanture du piano et s'enlève à volonté. L'avant-bras glisse sur une règle en bois, les doigts passent dans des anneaux en caoutchouc suspendus au moyen de petits ressorts qui donnent à tous les doigts une résistance égale à vaincre pour frapper sur les touches du clavier. Une règle en bois empêche le bras de se relever, et une autre règle est supportée par deux montants à une hauteur déterminée par les dimensions du piano.

Ce système nouveau, dont l'invention est due à M. Guérin, fut présenté par lui à l'Exposition de 1844, où il fut considéré comme

un perfectionnement du *dactylion* et du *chyrogymnaste*. (Voy. ces mots.)

STRETTE, *s. f.*, de l'italien *stretta*, c'est-à-dire la partie *étroite* et resserrée du morceau principal dans laquelle l'idée mère, l'idée saillante, est comme résumée ou concentrée. C'est une sorte de péroraison musicale que le compositeur place ordinairement à l'*allegro* final.

STROPHE, *s. f.* — Stance ou couplet d'une ode, d'un chant patriotique, d'une cantate ou de tout autre poème d'un style relevé ; ainsi nommée chez les Grecs, parce que dans leurs cérémonies, en chantant la strophe, le chœur tournait à droite autour de l'autel.

STYLE, *s. m.* — Manière d'écrire d'un compositeur. — Manière dont une composition musicale est écrite.

SUB TUUM PROESIDIUM.—Antienne à la sainte Vierge, chantée le dimanche à complies.

SUCCESSION, *s. f.* (Voy. Suite.)

SUITE, *s. f.* — On appelle *suite* d'accords parfaits, *suite* de sixtes, etc., toute série d'accords de ce genre dont les successions se trouvent préparées selon les règles du contre-point.— Nom que l'on donnait autrefois à une collection de morceaux composés pour le clavecin. Plus tard on leur donna le nom de *sonate*.

SUJET, *s. m.* — Thème ou motif principal d'un morceau de musique. — Partie historique, anecdotique ou fabuleuse d'un drame musical. — Premières mesures ou introduction d'une *fugue*. (Voyez ce mot.)

SUPERFLU, E, *adj.* — Ce terme s'emploie en musique pour tout intervalle majeur auquel on ajoute un semi-ton : quinte *superflue*, septième *superflue*, etc.

SUPPOSITION, *s. f.* — On appelle notes *par supposition* celles qui feraient double emploi dans les successions harmoniques et qui par cela même sont censées devoir être supprimées, bien qu'on les y *suppose* en réalité. Ainsi lorsque deux ou plusieurs de ces notes montent ou descendent par degrés conjoints, dans une partie, sur une même note d'une autre partie, toutes ces notes diatoniques ne sauraient entrer à la fois dans le même accord, et ce sont celles qui doivent être comptées pour rien que l'on appelle notes *par*

supposition. — On appelle aussi *accord par supposition* celui de certaines pédales ou basses fondamentales dont la note de tenue est étrangère à l'harmonie. L'*accord par supposition* est au grave ce que l'appogiature ou note de passage est à l'aigu.

SURABONDANT, *adj*. — Quelques-uns donnent le nom de *notes surabondantes* à celles qui sont en *plus-value* dans les triolets, les sixtines, etc.

SUR-AIGU, Ë, *adj*. — Qui est une octave au-dessus de l'aigu ordinaire : *voix sur-aiguë, note sur-aiguë*, etc.

SUR UNE CORDE. — *Sopra una corda*. Quand cette indication est marquée au-dessus d'un passage écrit pour un instrument à cordes, tel que le violon, le violoncelle, etc., elle signifie qu'il doit être exécuté *sur une seule corde*, et non en passant d'une corde à l'autre, ainsi que cela se pratique le plus ordinairement.

SUS-DOMINANTE, *s. f.* — Sixième note du ton. On l'appelle ainsi parce qu'elle est placée immédiatement après la dominante. (Voy. MODE.)

SUSPENSION, *s. f.* — On nomme accord de *suspension* celui dans lequel une ou plusieurs notes sont retardées. — *Suspension* se dit aussi du silence ou retard auquel on satisfait toutes les fois que la phrase musicale est suspendue par un *tacet* ou par un point d'arrêt.

SUS-TONIQUE ou SUTONIQUE, *s. f.* — Seconde note de la gamme du ton. Ainsi, par exemple, la note *ré* est la *sus-tonique* du ton de *do*. (Voy. MODE.)

SYMMICIUM, *s. m.* — Instrument de musique très-ancien, inventé par Symmicius. Il était composé de trente-cinq cordes.

SYMPHONIE, *s. f.* — Ce fut d'abord, chez les anciens, une réunion de voix et d'instruments quelconques formant concert. — Aujourd'hui le mot *symphonie* est plus spécialement consacré à une réunion d'instruments où dominent les instruments à cordes. — Le morceau d'exécution lui-même : une *symphonie de Haydn*, une *symphonie de Beethoven*, etc.

SYMPHONIE CONCERTANTE. — Morceau composé pour deux ou plusieurs instruments obligés, avec accompagnement d'orchestre.

SYMPHONISTE, *s. m.* — Musicien qui compose des symphonies; — quelquefois aussi l'instrumentiste qui les exécute. *Haydn et Beethoven sont nos plus habiles* SYMPHONISTES; *ce jeune musicien fait très-bien sa partie parmi les* SYMPHONISTES *de ce concert*, etc.

SYNAPHE, *s. f.* — C'était, dans le système des Grecs, la note qui servait de nœud ou de point de liaison entre deux tétracordes conjoints.

SYNAULIE, *s. f.* — Vieux mot qui avait autrefois la même signification qu'*harmonie*, c'est-à-dire musique spécialement consacrée aux instruments à vent.

SYNCOPE, *s. f.* — Liaison d'une note placée à la fin d'un temps ou d'une mesure avec la note placée au commencement du temps ou de la mesure qui suit. — Dans l'harmonie, elle sert ordinairement à préparer une dissonnance; mais on l'emploie souvent aussi dans la mélodie, où elle donne, selon les circonstances, de l'énergie, de la grâce et de l'originalité.

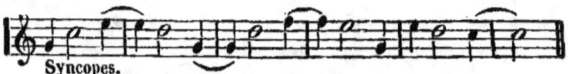
Syncopes.

SYNNÉMÉNON, *gen. pl.* — Tétracorde *synnéménon* ou des conjoints. Nom que donnaient les Grecs à leur troisième tétracorde quand il était conjoint avec le second.

SYNTONIQUE, *adj.* — Épithète par laquelle Aristoxène distinguait celle des deux espèces de genre diatonique ordinaire, dont le tétracorde était divisé en un semi-ton et deux tons égaux.

SYPHON, *s. m.* — (Voy. SYPHONIUM.)

SYPHONIUM, *s. m.* — Espèce de syphon qui permet, par le moyen d'une pompe fonctionnant de l'intérieur à l'extérieur des coulisses du trombone, de faire écouler l'eau sans déranger la position de l'exécutant. — L'invention de ce système appartient à M. Gautrot.

SYRINGE, *s. f.* — C'est le nom que l'on donne quelquefois à la flûte de Pan, instrument composé de roseaux de différentes longueurs. Les Grecs et les Romains s'en servaient dans leurs musi-

ques; mais il n'est guère plus en usage aujourd'hui que parmi les musiciens ambulants. (Voy. CHALUMEAU, FLUTE DE PAN, etc.)

SYRINX, *s. m.* — C'est le *fistula elvetica* des anciens et probablement le même instrument que la *syringe*. (Voyez ce mot.)

SYSTÈME, *s. m.* — Les Grecs donnaient le nom de *système* à tout intervalle composé, par opposition à *diastème*, qui s'appliquait à tout intervalle simple.

— Le mot *système* pris dans son sens propre signifie en général toute doctrine, vraie ou fausse, émise par un maître dont la réputation dans son art s'est élevée assez haut pour avoir le droit de faire prévaloir ses opinions et ses principes. A ce compte, on peut dire qu'il existe autant de *systèmes* qu'il y a de grands professeurs, de grands artistes, de grands politiques, de grands écrivains et de grands philosophes. Mais il ne peut y avoir de systèmes vrais que ceux qui reposent sur des vérités fondamentales susceptibles d'être généralement goûtées et appréciées.

Le premier *système* un peu important qui ait été publié en France pour la musique fut celui de Rameau, vers le commencement du dix-huitième siècle; parurent après et successivement ceux de Tartini, de l'abbé Jamard, de Feytou, de Serres (de Genève), de Riccati, de Vogler, de Momigny, de Catel et d'autres théoriciens plus ou moins célèbres. L'on pourrait ajouter à ces noms ceux plus contemporains, mais non moins recommandables, de Zimmerman, Fétis, Kastner, Barbereau, etc., etc.

Nous ne parlons pas de Guy d'Arezzo dans cet article, parce que de son temps l'art musical était encore dans les ténèbres, qu'il contribua beaucoup à dissiper, il est vrai, mais qui ne disparurent entièrement que plusieurs siècles après lui. (Voy. MUSIQUE.)

SYSTALTIQUE, *adj.* — L'un des trois genres de la mélopée grecque, qui étaient le *systaltique*, le *diastaltique* et l'*euchastaltique*. Le genre *systaltique* était celui qui servait à inspirer des passions tendres et affectueuses. (Voy. MÉLOPÉE.)

TABOR, *s. m.* — Sorte de tambour ou de timbale guerrière chez les Bretons et chez les Anglais. C'était un des instruments des bardes non gradés.

TABLATURE, *s. f.* — Ce mot signifiait autrefois la science générale des signes et figures de musique, dont le nombre était considérable et qui furent ensuite pour la plupart remplacés par les notes. — On appelle aussi *tablature* la basse chiffrée et celle qui était indiquée par les lettres de l'alphabet. — Enfin le mot *tablature* sert à désigner cette sorte de tableau indicateur que l'on expose en tête de la méthode d'un instrument à vent ou à cordes et qui représente à l'œil la contexture de son mécanisme.

TABLE, *s. f.* — C'est dans certains instruments à cordes, tels que le piano, le violon, la guitare, etc., la partie supérieure ou latérale sur laquelle les cordes sont tendues. On l'appelle aussi *table d'harmonie*.

TABLEAU, *s. m.* — En musique aussi bien qu'en poésie, on appelle *tableau* cette partie de l'art dramatique et de l'harmonie imitative qui peint à l'œil ou à l'imagination la situation scénique que l'on veut représenter.

TACET, *s. m.* — Tenir ou faire un *tacet*, c'est se taire durant un certain nombre de mesures marquées, tandis que les autres musiciens continuent à chanter ou à exécuter.

TAILLE, *s. f.* — (Voy. TÉNOR.)

TALON, *s. m.* — Partie inférieure de l'archet. (Voyez ce mot.)

TAMBOUR, *s. m.* — Instrument de percussion à l'usage des troupes militaires. Il sert aussi à marquer le pas des soldats et à leur faire connaître différents ordres ou rendez-vous. Quelquefois il se joint au fifre, surtout dans la marche de la retraite, et souvent il fait partie de la musique militaire, de l'orchestre même, quand la situation dramatique l'exige. Dans ces derniers cas, on se sert le plus ordinairement de la caisse roulante. (Voy. TAMBOUR ROULANT.)

Le *tambour* fut, dit-on, introduit pour la première fois en France en 1343, au siége de Calais, sous Édouard III, roi d'Angleterre; mais, comme la plupart des autres instruments à percussion, il fut inventé par les Chinois. Il servait aussi aux fêtes des bacchantes et de Cybèle.

TAMBOUR, *s. m.* — Celui qui joue du tambour.

TAMBOURA ou TAMPOURA, *s. m.* — L'un des plus anciens instruments de l'Inde. C'est la guitare ou la mandoline dans sa forme la plus naturelle et la plus simplifiée. Seulement son manche est un peu plus long, et il n'est pas sillonné de sillets ou touchettes comme ces instruments. Il est formé des deux tiers au moins d'une écorce de grosse citrouille creusée et desséchée, dont la partie absente est remplacée par une très-légère planchette de bois qui constitue la table d'harmonie. — Le *tamboura* est monté sur trois ou quatre cordes dont une, la plus grave, est en cuivre et les autres en acier. Au nombre de quatre, en partant de la plus grave, elles donnent la tonique, la quarte, l'octave et la onzième; et au nombre de trois seulement, c'est toujours la plus aiguë qui est supprimée.

TAMBOUR ALGÉRIEN, *s. m.* — Instrument à percussion dont quelques races arabes se servent encore dans leurs musiques. C'est une sorte de timbale ayant une espèce de gouleau que l'on tient de la main gauche de manière à pouvoir taper de la droite, soit avec le poing, soit avec une baguette. (Voy. DURBEKKE et la figure qui accompagne ce mot.)

TAMBOUR CHROMATIQUE A PÉDALES. — (Voy. TIMBALARION.)

TAMBOUR DE BASQUE, *s. m.* — Petit tambour composé d'une seule peau tendue sur un cercle de bois de 3 à 4 pouces de hauteur, accompagné de grelots et de lames de cuivre. On en tire du son soit en glissant le médium sur sa peau tendue, soit en le frappant de la main ou du coude. Cet instrument, d'origine biscayenne, est en grande vogue en Espagne, où il se marie assez bien avec les castagnettes. Il se prête parfaitement aux poses gracieuses du corps et contribue beaucoup au charme de certaines danses catalanes.

TAMBOUR DE BISCAYE. — Espèce de tambour de basque avec grelots et castagnettes.

TAMBOUR DES PERSES. — (Voy. TAPON.)

TAMBOUR DES SAUVAGES. — Instrument de percussion qui, employé comme une sorte de grosse-caisse ou d'accompagnement avec une manière de long violon très-criard et très-grossier, sert à faire danser les naturels dans les îles Sandwik.

TAMBOURIN, *s. m.* — Sorte de tambour provençal, plus long, plus léger et plus étroit que le tambour ordinaire. On le tient suspendu au bras gauche, et on le tape légèrement de la main droite avec une seule petite baguette, tandis que de l'autre on joue des

airs de danse sur le galoubet. Cet instrument champêtre est en usage dans les villages ou campagnes de Provence et du Languedoc, où certains jours de fête il sert à accompagner le cortége municipal, les prix destinés aux vainqueurs de la lutte et la *farandole*. (Voyez ce mot.)

Voici un modèle de *tambourin chinois* qui a quelque rapport avec le tambourin provençal.

En voici un autre d'un *tambourin égyptien* pris dans la collection de M. Clapisson.

TAMBOURIN A CORDES. — C'est une espèce d'instrument à cordes, assez semblable au tympanum, en usage dans quelques campagnes des pays basques et du Béarn. On en joue comme du tambourin provençal, en tapant d'une main sur ses cordes avec une baguette et en s'accompagnant de l'autre avec le galoubet, ou seulement avec une espèce de chalumeau accordé à la tonique ou à la dominante.

TAMBOUR ROULANT, *s. m.* — *Caisse roulante.* Sorte de tambour dont le diamètre est égal à celui d'un tambour ordinaire, mais plus long de moitié que celui-ci, ce qui en rend le son plus doux et les roulements moins bruyants et plus agréables à l'oreille. Il s'emploie principalement dans les musiques militaires ou dans les orchestres de théâtre les jours de grande représentation.

TAM-TAM, *s. m.* — Instrument de percussion, chinois et indien, dont la vibration est très-retentissante. C'est une large plaque de métal que l'on frappe fortement sur le milieu avec un batail analogue qui lui fait produire un son à peu près semblable à celui que pourrait rendre le frottement de deux énormes cymbales. On s'en sert depuis quelque temps en Europe, dans certaines scènes d'opéras, lorsque l'on veut exprimer la terreur et l'effroi. (Voy. Loo.)

TANGO, *s. m.* — Sorte de danse américaine tout nouvellement introduite en France. Son mouvement est à 2/4 ; mais elle se divise en deux parties dont l'une est dansée et l'autre valsée, celle-ci à peu près comme la polka.

TANTUM ERGO. — Motet pour la fête du Saint-Sacrement.

TAO-KOU, *s. m.* — Espèce de tambour ou tambour de basque chez les Chinois. Il y a le petit et le grand *tao-kou*. Le grand *tao-kou* est destiné à donner le signal pour commencer la musique. Le petit *tao-kou* indique au contraire la fin d'une stance, strophe ou partie quelconque d'une pièce vocale ou instrumentale. Dans d'autres

occasions, telles que les cérémonies des enterrements, on s'en sert comme d'un instrument de parade, et on le tient sous le bras gauche en le frappant de diverses manières avec la main droite; ou bien encore on tient le manche par la main, et on agite le tambour de gauche à droite et de droite à gauche de manière à ce que la petite courroie, surmontée d'une balle de peau, qui traverse l'instrument et qui pend de chaque côté, vienne simultanément et tour à tour heurter la peau. (Voyez la figure du *pien-king*, où est appliqué un de ces instruments.)

TAPON ou TAMPON, *s. m.* — Espèce de tambour en usage chez les Perses, aux Indes orientales. Cet instrument a à peu près la forme d'un gros baril que l'on frappe avec le dos de la main ou avec une grosse baguette.

Tapon ou tambour chez les Perses.

Tapon ou tambour chez les Molusques.

TAQUET, *s. m.* — Espèce de sillet ou petite pièce en cuivre sur laquelle s'appuie chaque corde du piano; il y en a un pour chaque note.

TARANTELLE, *s. f.* — Air de danse napolitaine, d'un caractère gai, vif et animé. Il se marque à 6/8 et s'exécute le plus souvent avec accompagnement de tambour de basque. — La danse elle-même qui porte ce nom.

TASTO-SOLO (*à touche seule*). — Cette indication italienne n'est guère plus aujourd'hui en usage. Elle servait autrefois, dans la musique d'orgue, pour faire connaître à l'exécutant qu'il ne devait faire usage que de la main gauche dans le passage ainsi marqué.

TCHANG-KOU, *s. m.* — Instrument chinois. C'est une espèce de

tambour fait en forme de sablier dont on monte et l'on baisse à volonté le diapason à l'aide d'un bâton transversal.

TCHOUNG, *s. m.* — Instrument chinois; c'était un assortiment de cloches de la musique moderne, comme le *pien-tchoung* l'était de la musique ancienne. (Voyez ce mot.)

TCHOUNG-TOU, *s. m.* — Instrument de percussion chinois; c'est, comme notre claquebois européen, un assemblage de planchettes; elles sont au nombre de douze, représentant les douze *lu*. (Voy. CLAQUEBOIS.)

TE DEUM, *s. m.* — Cantique d'action de grâces chanté par les chrétiens à la louange du Seigneur, après quelque victoire, à l'issue de quelque heureux événement ou dans la célébration d'une fête solennelle. Saint Ambroise passe pour être l'auteur et le premier introducteur du *Te Deum*.

TÉLÉPHONIE, *s. f.* — Science qui consiste à transmettre, au moyen de certaines combinaisons phoniques, toutes les idées exprimées par le langage ordinaire. C'est une espèce de télégraphe musical créé par M. Sudre qui, comme on sait, a essayé de faire de la musique une langue universelle. M. Sudre est aussi l'auteur d'une sorte d'instrument monstre qui a, dit-on, la faculté de porter le son à deux lieues de distance. Si cet instrument pouvait être mis en usage, il serait précieux pour la manœuvre dans les armées de terre et de mer. L'Institut de France, le Ministère de la guerre et toutes les commissions militaires nommées à l'occasion de la *téléphonie*, ont successivement approuvé ce système et voté pour son application

dans le service de l'armée. (Voy. ci-après TÉLÉGRAPHIE ACOUSTIQUE.)

TÉLÉGRAPHIE ACOUSTIQUE ou TÉLÉPHONIE. — Science créée par M. Sudre, et qui a pour but de mettre en pratique et de propager une langue musicale universelle au moyen de laquelle tous les différents peuples de la terre (sans excepter les aveugles, les sourds et les muets) peuvent se comprendre réciproquement. Cette langue a pour tous caractères distinctifs les sept notes connues de la musique : *do, ré, mi, fa, sol, la, si*.

Le système de M. Sudre tend principalement à établir une sorte de correspondance militaire, dont les ressources en temps de guerre pourraient devenir très-importantes. Quoi qu'il en soit, dans son application générale, cette méthode se pratique à l'aide de trois sons seulement, *sol, ut, sol*, exécutés sur le clairon, le tambour ou le canon. Dans les expériences particulières, le canon est remplacé par la grosse-caisse.

L'application de cette méthode est *phonique* lorsque les notes ci-dessus sont exécutées sur un instrument tel que le piano, la flûte, le violon, etc.; elle est *parlée* lorsque l'on prononce les notes; elle est *écrite* lorsque ces mêmes notes sont tracées sur la portée; elle est *muette*, lorsque les notes sont indiquées sur les doigts de la main selon les principes pratiqués dans les écoles de sourds-muets; enfin elle est *occulte*, lorsque le sourd-muet, par une légère pression, les fait reconnaître à l'aveugle avec lequel il veut se mettre en rapport.

TÉLÉPHONIQUE, *adj. des deux genres*. — Qui a rapport à la *téléphonie*; méthode *téléphonique*, système *téléphonique*. (Voy. TÉLÉPHONIE *et* TÉLÉGRAPHIE ACOUSTIQUE.)

TEMPÉRAMENT, *s. m.* — Légère altération que l'on fait subir aux intervalles pour les rendre plus justes et plus en parfait accord entre eux. C'est surtout dans l'accordement du piano qu'il est indispensable d'exercer les lois du *tempérament*. En effet, comme dans cet instrument, à cause du système de son clavier, les *ut* ♯ *ré* ♯ *fa* ♯ *sol* ♯ et *la* ♯, sont identiquement exprimés par les mêmes touches et par les mêmes sons que les *ré* ♭ *mi* ♭ *sol* ♭ *la* ♭ et *si* ♭, et cela quoique leurs rapports mathématiques soient comme

de 375 à 384, il en résulte la nécessité de tempérer ou de modifier les quintes de manière à balancer à peu près ces différences afin qu'elles coïncident entre elles dans tous les tons. Les octaves seules doivent rester dans leur parfaite pureté ou identité d'intonation.

Si l'on désire de plus grands détails sur le *tempérament* et sur la manière d'accorder les pianos, on peut consulter les théories de Rameau, J.-J. Rousseau, de Momigny, Kirnberger, Marpurg, Vogler, Stanhope, Pissati, Asioli et autres.

M. Meyssonnier, éditeur de musique, a publié, il y a peu de temps, un ouvrage de M. Montal, intitulé : l'*Art d'accorder soi-même son piano*.

TEMPO. — Mot italien qui, placé en forme d'indication au-dessus de la portée, signifie qu'il faut reprendre le mouvement primitif. On dit aussi *al tempo* ou *tempo primo*, pour marquer la même indication.

TEMPO DI MARCIA. — *Mouvement de marche*. (Voy. MOUVEMENT.)

TEMPO DI MINUETTO. — *Mouvement de menuet*. (Voy. MOUVEMENT.)

TEMPORISER, *v. n.* — C'est différer à dessein dans l'expectative d'une meilleure occasion ou d'un temps plus favorable. C'est parfaitement ce que fait l'habile musicien qui, en accompagnant un chanteur ou un soliste, sait quelquefois au besoin transiger avec les lois rigoureuses de la cadence et du rhythme, afin de ne pas le heurter dans sa marche et pour lui laisser toute la liberté du mouvement. Il allonge ou abrége à volonté la mesure du temps. C'est ce que l'on appelle en musique *temporiser*.

TEMPS, *s. m.* — Partie de la mesure relativement à sa durée et au mouvement qui lui est imprimé par la nature du morceau de musique à exécuter. Tous les temps de la mesure doivent être également observés avec soin, afin que la division de celle-ci produise une cadence parfaitement exacte ; toutefois, il en est de plus importants les uns que les autres, et ceux-ci on les appelle *temps forts ;* les autres s'appellent *temps faibles* ou *temps secondaires*. Les *temps forts* sont, le premier dans la mesure à deux temps, le premier et le

troisième dans la mesure à trois et à quatre temps. A l'égard du second et du quatrième temps, ils sont toujours faibles ou secondaires et reçoivent en musique cette dénomination. Leur application est la même à l'égard des mesures qui ne sont qu'une division, une modification ou une décomposition des trois mesures principales que nous venons de nommer; telles sont les mesures à 3/8, 6/8, 9/8, 12/8, 3/4, etc., etc. (Voy. Mesure.)

TEMPS FAIBLE, *s. m.* (Voy. Temps.)

TEMPS FORT, *s. m.* (Voy. Temps.)

TEMPS SENSIBLE, *s. m.* (Temps fort.)

TEMPS SECONDAIRE, *s. m.* — *Temps faible.* (Voy. Secondaire, Temps.)

TENDEUR, *s. m.* — Mécanisme qui tient en arrêt les cordes du piano, les empêche de se détendre et les maintient d'accord avec le diapason.

TÉNOR, *s. m.* — La plus aiguë de toutes les voix d'homme. Elle s'étend du *do* (marqué sous la portée à la clef d'*ut* sur la troisième ligne), au *sol, la, si* et même quelquefois jusqu'à l'*ut*, voix de poitrine (au-dessus de la même portée). On l'appelait autrefois *taille*, *haute-contre*, etc.

TENUE, *s. f.* — Continuation du même son soutenu durant plusieurs mesures, en liant les notes entre elles. La tenue est pratiquée le plus souvent par celles des parties qui accompagnent la partie chantante pendant que celle-ci travaille. (Voy. Travailler.)

TERNAIRE, *adj. des deux genres.* — Qui est composé de trois unités. Mesure *ternaire*, celle qui se divise en trois temps; telles sont celles de 3/4 et de 3/8.

TERPODIUM, *s. m.* — Instrument dans le genre du *clavi-cylindre*. (Voyez ce mot.)

TESTUDO, *s. m.* — Tel fut le nom du premier luth et peut-être du premier instrument de musique à cordes. Il dérive évidemment du

latin *testudo*, tortue, dont le luth conserva longtemps la forme convexe et bombée.

TÈTE, *s. f.* — On appelle *tête* la partie principale de la note qui en détermine le plus souvent la valeur et à laquelle tient toujours une *queue* lorsqu'elle n'a pas la valeur d'une ronde. (Voyez la figure qui suit le mot Valeur.)

TÉTRACORDE, *s. m.*—Réunion de quatre sons ou quatre cordes, selon le système des Grecs. — Intervalle que l'on appelle aujourd'hui *quarte*. — Ancienne lyre à quatre cordes. (Voy. Lyre.) — *Tétracordes conjoints, tétracordes disjoints.* (Voy. Conjoint.)

TÉTRATONON, *s. m.* — Nom grec de la quinte augmentée, autrement dite sixte mineure.

THÉATRE LYRIQUE. (Voy. Drame lyrique, Académie impériale de musique, Opéra, etc.)

THÈME ou TEMA, *s. m.* — Sujet ou partie de mélodie qui renferme le motif principal d'une composition musicale, lequel motif est entouré ou suivi d'autres idées accessoires. — Le mot *thême* en musique sert aussi plus communément à désigner le petit air que le compositeur a choisi pour servir de sujet à plusieurs variations qui le suivent et qui doivent le rappeler dans toutes ses mesures. Ces petits airs ou *thêmes* sont presque toujours composés de deux parties égales, contenant chacune huit mesures, le plus souvent avec reprises. (Voy. Variations.)

THÉORBE ou THIORBE, *s. m.* — Instrument de musique assez ancien. Il remplaça le luth, dont il ne différait que par la structure de son manche, lequel était à deux rangs de cordes; comme l'archi-luth, on s'en servait en Italie dans les basses d'accompagnement. Il fût perfectionné en France par Hotteman, et bientôt abandonné pour le violoncelle. Quelques auteurs en attribuent l'invention à un Italien nommé Tiorba.

THÉORICIEN, *s. m.* — Celui qui pratique la théorie musicale, dont il connaît les principes, et qui peut l'enseigner à autrui. (Voy. Théorie.)

THÉORIE, *s. f.* — La théorie musicale renferme toutes les difficultés et exige toutes les connaissances qui constituent l'étude approfondie de l'art, telles que la vocalisation, la science des accords ou l'harmonie, l'esthétique, la structure des instruments, l'acoustique, etc., etc. (Voyez ces mots.)

THÉORIQUE, *adj.* — La *musique théorique* n'est pas autre chose que la science musicale considérée sous le triple point de vue grammatical, physique et mathématique. Ses parties principales sont : la vocalisation, la science des accords, la connaissance de la structure des instruments et l'acoustique. Elle peut donc se borner à l'étude spéculative de l'art et ne point s'étendre jusqu'à sa pratique. (Voy. Théorie, Pratique.)

THESIN. — On disait autrefois *per thesin* pour indiquer tout chant ou contre-point dont la marche procédait du grave à l'aigu.

THÉSIS, *s. f.* — Vieux mot qui représentait le *temps fort* ou le *frappé* de la mesure. (Voy. Temps, Frappé, etc.)

THÉURGIQUES, *adj. et subs. pl.* — Les hymnes *théurgiques*, chez les anciens, étaient des chants religieux ou mélodies sacrées. (Voy. Hymne.)

TIBIA. — Ancien nom latin des instruments à vent et particulièrement de la flûte. (Voy. Ossa tibia, et aussi Flute.)

TIBIÆ CONJUNCTÆ ou TIBIÆ PARES. — Sorte de flûte double des anciens; instrument composé de deux flûtes d'une égale longueur réunies ensemble. (Voy. Flute.)

TIERCE, *s. f.* — Intervalle de deux degrés formant trois sons diatoniques. On en compte trois espèces principales, qui sont : la *tierce majeure*, telle que *do, mi*, dans le ton de *do naturel*; la *tierce mineure*, telle que *mi, sol* dans le même ton, et la *tierce diminuée*, telle que *re ♯ fa*.

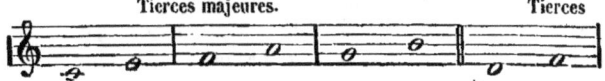

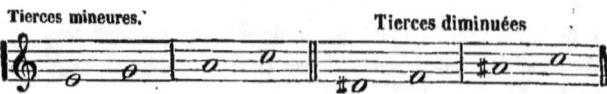

Tous les accords un peu compliqués sont plus ou moins composés de tierces, et il en est où l'on en trouve jusqu'à trois ou quatre. L'accord fondamental *sol si re fa la*, qui contient tous ceux pratiqués dans l'harmonie, n'est en effet qu'un assemblage ou une progression de tierces.

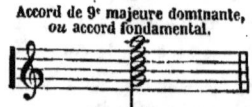

TIERCE DE PICARDIE, *s. f.* — Ainsi appelée, par plaisanterie, parce qu'elle trompe l'oreille dans son attente en faisant résonner, avec la tonique de l'accord final, la note majeure au lieu de la mineure qu'il faudrait pour achever un morceau écrit dans le ton mineur.

TIERCE, *s. f.* — L'une des quatre heures canoniales, laquelle se chantait à trois heures du matin. (Voy. PRIME, SEXTE, NONE.)

TIHOU ou **CIU**, *s. m.* — Instrument de percussion chez les Chinois; c'est une espèce de caisse en bois, de forme carrée, posée sur un piedestal, et sur laquelle on tape avec un marteau. (Voy. YA ou YA-KOU.)

TIMBALARION, *s. m.* — Autrement dit *tambour chromatique;* grande machine établie en charpente, laquelle est composée de huit caisses ou tambours de différentes dimensions, chacun accompagné d'une pédale, à l'aide desquelles on peut exécuter des gammes diatoniques et chromatiques sur tous les tons, des *solo* et même des accords de tierce, de sixtes, d'octaves, etc., etc. Cet instrument, dont l'ingénieuse invention est due à M. Colas, fabricant de caisses à tambours, est appelé à remplacer avantageusement les timbales dans nos orchestres de théâtres et de concerts. Toutefois, il n'a point encore été expérimenté, et il faudra un timbalier bien habile pour

en tirer tout le parti dont il paraît susceptible. Voici la figure exacte du *timbalarion* de M. Colas.

TIMBALES, *s. f. pl.* — Sorte de tambour à l'usage de la cavalerie, composé de deux vaisseaux d'airain, de forme arrondie, dont les ouvertures sont, comme la caisse militaire, couvertes de peaux de bouc, que l'on fait résonner en les tapant plus ou moins fortement avec des baguettes. Cet instrument de percussion est d'une grande utilité à l'orchestre où, par ses roulements alternatifs sur ses deux notes *do*, *sol*, il remplit un rôle assez important, suivant les situations. Toutefois, les fréquents changements de modes et de tons qu'exige la musique moderne rendent le plus souvent ce rôle assez borné, et cet inconvénient a donné tout récemment l'idée de plusieurs utiles améliorations qui, suivant toute apparence, porteront leurs fruits. Déjà il y a une dizaine d'années, M. Brod, ancien premier oboïste de l'Opéra, avait fait construire une timbale chromatique, de forme carrée, laquelle, à l'aide de pédales qui poussaient de petites planchettes sous la peau, produisait instantanément tous les tons et demi-tons. La mort de l'auteur empêcha de donner suite à cette invention. On attribue aux Perses l'idée primitive des *timbales*, qui ne furent introduites en France qu'en 1457. (Voy. TIMBALARION.)

TIMBALIER, *s. m.* — Celui qui joue des timbales. On disait autrefois *blouser* les timbales. (Voy. TIMBALES, TIMBALARION.)

TIMBRE, *s. m.* — En voulant qualifier une voix, on appelle *timbre* sa sonorité, et l'on détermine le degré de celle-ci par la beauté ou la puissance du *timbre*. Ce chanteur a un beau *timbre* ; sa voix est

claire, pure et sonore. C'est ce que les Italiens appellent *metallo di voce*. — Particularité du son de chaque instrument de musique. C'est ce que les Italiens appellent *colore de'suoni*. — Cloche qui n'a point de batail et qui résonne à l'aide d'un petit martelet : *timbre d'horloge*.

TIMBRÉ, *adj*. — On dit d'une voix qu'elle est bien *timbrée*, pour dire qu'elle a un beau timbre, et que sa sonorité est agréable. (Voy. TIMBRE.)

TINTAMARRE, *s. m.* — Grand bruit prolongé et accompagné de confusion. Ce mot est composé de *tintin* et de *marre*, à cause du bruit que font les vignerons en *tintant* sur leur *marre*, sorte de houe; il a donc été formé par *onomatopée*. (Voyez ce mot.)

TINTEMENT, *s. m.* — Bruit d'une cloche ou de tout autre corps sonore en métal, mais avec continuation et retentissement.

TINTIN, *s. m.* — Bruit d'une petite cloche ou sonnette.

TINTINNABULUM ou CREPITACULUM, *s. m.* — Espèce de carillon chez les anciens. (Voy. CARILLON.)

TIPE, *s. m.*, de l'italien *tipo*. — Nom de la corde génératrice du système musical.

TIPOTONE, *s. m.* — (Voy. TYPOTONE.)

TIRADE, *s. f.* — Trait ou liaison, plus ou moins rapide, d'un certain nombre de notes, se succédant diatoniquement, chromatiquement ou même par intervalles disjoints, dans un morceau de chant ou dans une composition instrumentale.

TIRANA, *s. f.* — Espèce de chanson espagnole, de mesure à 3/4 et ayant à peu près le même mouvement et le même caractère que la Polonaise.

TIRANT, *s. m.* — On appelle ainsi la poignée des registres de l'orgue. (Voy. REGISTRE.)

TIRA TUTTO. — Celui des registres de l'orgue qui ouvre tous les jeux à la fois.

TIRER, *v. ac.* — *Tirer du son* d'un instrument de musique ou d'un corps sonore quelconque; en faire sortir du son.

TLOUM-POUM-POUM, *s. m.* — Espèce de tambour de basque chinois qui se tient par un manche, et ayant une seule peaut enduc

sur laquelle on tape avec la main en l'agitant en l'air comme le petit *tao-kou*. (Voyez ce mot).

TOCCATE, *s. f.* — Dans le beau temps du clavecin, on appelait ainsi une sorte de pièce de musique composée pour cet instrument. C'est la sonate primitive.

TON, *s. m.* — Ce mot a plusieurs acceptions en musique : 1° il sert à désigner le mode; en ce sens, il y a deux sortes de *tons :* le *ton majeur* et le *ton mineur ;* 2° il sert à désigner le degré d'élévation que prennent les voix ou celui sur lequel sont montés les instruments de musique; 3° enfin il se prend pour déterminer la modulation relative à chaque note ou corde principale de l'échelle musicale, laquelle s'appelle *tonique*. Dans notre système moderne, composé de douze cordes ou sons différents, chacune de ces cordes, et chacun de ces sons peuvent déterminer autant de *tons* majeurs spéciaux auxquels autant de *tons* mineurs peuvent être appliqués, ce qui fait en tout vingt-quatre combinaisons qui ont chacune leur caractère distinctif.

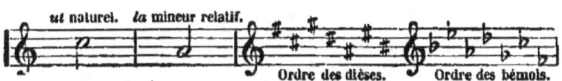

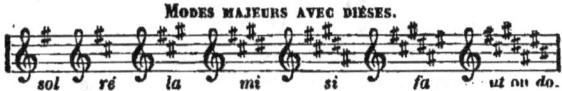

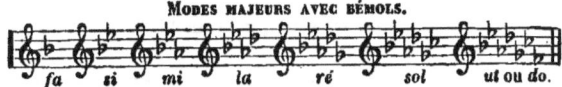

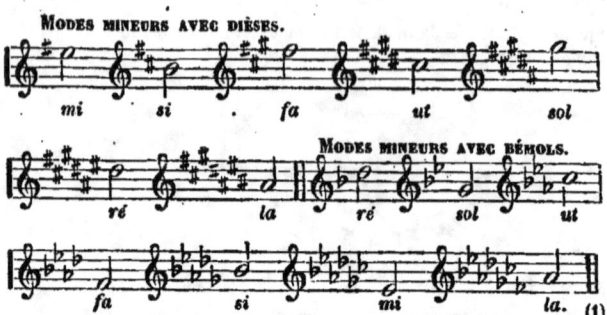

Et, chose étrange, cette distinction subsiste encore, même lorsque les instruments se trouvent montés plus haut ou plus bas que le diapason. Ce qui montre, dit J.-J. Rousseau, que la reconnaissance du ton vient au moins autant des diverses modifications que chaque *ton* reçoit de l'accord total, que du degré d'élévation que la tonique occupe dans le clavier.

De là naît, poursuit le même auteur, une source de variétés et de beautés dans la modulation. De là naît une diversité et une énergie admirables dans l'expression. De là naît enfin la faculté d'exciter des sentiments différents avec les accords semblables frappés en différents *tons*. Faut-il du majestueux, du grave? Le *fa* et les *tons* majeurs par bémol l'exprimeront noblement. Faut-il du gai, du brillant? Prenez *la*, *ré* et les *tons* majeurs par dièse. Faut-il du touchant, du tendre? prenez les *tons* mineurs par bémol. *Ut* mineur porte la tendresse dans l'âme; *fa* mineur va jusqu'au lugubre et à la douleur. En un mot, chaque *ton*, chaque mode a son expression propre qu'il faut savoir connaître; et c'est là, dit Rousseau en terminant cette appréciation, un des moyens qui rendent un habile compositeur maître, en quelque manière, des affections de ceux qui l'écoutent.

TONAL, E, *adj*. — Qui est compris parmi les intervalles géné-

(1) On trouvera dans cette figure les vingt-quatre diverses combinaisons toniques qu'embrasse notre système moderne, y compris leurs doublures ou répétitions enharmoniques.

rateurs du ton. L'octave, la quinte et la quarte de la tonique ou note fondamentale du mode, sont des intervalles *tonals*. On appelle aussi *fugue tonale* celle dont le sujet et la réponse n'excèdent pas les bornes de l'échelle du mode et les cordes qui la caractérisent.

TONALITÉ, s. f. — Propriété de chaque mode musical, laquelle se manifeste dans l'emploi de ses cordes essentielles ou génératrices.

— On appelle aussi *tonalité* le caractère particulier de chaque ton, nonobstant le mode, majeur ou mineur, auquel il appartient.

TON DE CHASSE. — Les *tons de chasse* sont de petits airs du genre des fanfares que les piqueurs sonnent sur le cor ou sur la trompe pour diriger les chiens.

TON D'ÉGLISE. — Les *tons d'église*, ou plutôt les modes du plain-chant, sont au nombre de huit, dont quatre mineurs et quatre majeurs. Les quatre *tons* ou modes mineurs sont : *ré* mineur, *sol* mineur, *la* mineur et *la* mineur finissant sur la quinte. Les quatre *tons* ou modes majeurs sont : *ut* majeur, *fa* majeur, *ré* majeur et *sol* majeur.

TONE. — Sorte de nome chez les anciens Grecs.

TON ENTIER. — La gamme de l'octave est composée de cinq *tons entiers* et de deux demi-tons. Les *tons entiers* sont compris du *do* au *ré*, du *ré* au *mi*, du *fa* au *sol*, du *sol* au *la*, et du *la* au *si*. Les deux demi-tons sont compris du *mi* au *fa* et du *si* au *do*.

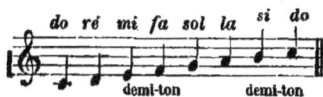

TON FEINT. — (Voy. FA FEINT.)
TON MAJEUR. — (Voy. MAJEUR.)
TON MINEUR. — (Voy. MAJEUR et MINEUR, etc.)

TONOTECHNIE, s. f. — Art de noter les cylindres des orgues de Barbarie, des vielles, ou d'autres instruments de musique.

TON OUVERT. — On appelle *tons ouverts* ceux que l'on obtient sur le cor par le jeu naturel et sans introduire la main dans le pavillon.

TON RELATIF. — Les *tons relatifs* sont ceux qui ont une

analogie plus ou moins rapprochée ou un rapport plus ou moins direct avec le ton fondamental. Les principaux sont ceux de la quinte, de la quarte et de la tierce majeure pour le mode majeur; ceux de la tierce et de la sixte majeure, de la quinte et de la quarte, pour les tons mineurs. La tierce et la sixte mineure donnent le mode ou ton naturel mineur du mode majeur. (Voy. MODE.)

TONIQUE, s. f. et adj. — Note *tonique*. On appelle ainsi la note principale ou fondamentale d'un ton ou d'un mode. En ce dernier sens, ce mot en musique s'emploie aussi substantivement. — On appelle quelquefois *sus-tonique* la note placée au-dessus de la *tonique*. (Voy. NOTES.)

TOPH, TOF ou TUPH, s. m. — Espèce de tambour ou timbale guerrière chez les Hébreux. Cet instrument semble tenir le milieu entre le tympanon et les timbales proprement dites. (Voyez ces mots.)

TOQUET ou DOQUET. — On donne quelquefois ce nom à la quatrième partie de trompette dans une fanfare.

TORROPIT, s. m. — Nom que l'on donne, dans certains pays, à la guimbarde. (Voyez ce mot.)

TOUCHE, s. f. — On appelle *touches* les petites pièces d'ivoire et d'ébène qui composent le clavier du piano, de l'orgue, de la vielle, etc. — Dans le luth, la viole antique, le violoncelle ou autres instruments à cordes qui ont le manche allongé, la *touche* comprend toute cette partie supérieure du manche, ordinairement recouverte en ébène, sur laquelle les doigts de la main gauche pressent les cordes pour y exprimer les sons pendant que la droite promène l'archet vers le chevalet. — Les *touches* de la guitare sont marquées par les petits filets d'ivoire ou de cuivre incrustés le long du manche de l'instrument.

TOUCHER, *v. a.* — C'est abusivement que quelques personnes qui ne se piquent pas de parler ou d'écrire correctement la langue française, font de ce verbe un verbe neutre en disant : *toucher du piano, toucher de la vielle,* etc. Dans cette acception, il est toujours actif. Ainsi, toutes les fois qu'on voudra s'en servir, en parlant de certains instruments de percussion, tels que l'orgue, le piano, le claquebois, le tympanon ou autres, on ne pourra se dispenser de dire *toucher l'orgue, toucher le piano, toucher le claquebois, toucher le tympanon,* etc., et c'est précisément pour éviter la singularité de cette tournure, en apparence vicieuse, que l'usage a dû aujourd'hui généralement adopter le mot *jouer* pour tous les instruments sans exception. En conséquence, on dit bien encore : *ce pianiste a un toucher délicat;* mais on ajoute, en poursuivant l'éloge de l'artiste, il *joue,* et non pas *il touche fort-délicatement.*

TOUCHER, *s. m.* — Manière d'attaquer la corde dans certains instruments. On dit, par exemple : *ce pianiste, ce guitariste,* etc., *a un beau toucher, un toucher délicat, brillant,* pour faire entendre qu'il joue délicatement, agréablement et d'une manière brillante.

TOUCHETTE, *s. f.* — On appelle quelquefois ainsi les sillets ou petits filets d'ivoire, d'ébène ou de métal incrustés le long du manche de certains instruments à cordes, tels que la guitare, la mandoline, etc., afin d'y déterminer d'une manière plus précise les notes et le ton.

TOU-KOU, *s. m.* — Espèce de tambour chez les Chinois.

TOURNE-BOUT, *s. m.* — Espèce de corne ou flûte à bec à dix trous, instrument très-ancien.

TOURNE-FEUILLE, *s. m.* — Mécanisme en tôle, à l'aide duquel on peut tourner jusqu'à cinquante pages de musique sans le secours de la main et seulement en posant le pied sur une petite pédale qui correspond aux feuillets par une ficelle. — L'inventeur de ce mécanisme est M. Napoléon Samuel, qui en a confié l'exécution à MM. Moppert et Cie, mécaniciens à Batignolles.

TOURNE-PAGE MAGNÉTIQUE, *s. m.* — Appareil à l'aide duquel le pied fait tourner à volonté les feuilles d'un cahier de musique, quels qu'en soient le format et le nombre, et laisse libre l'emploi des mains. Il est applicale aux pianos, orgues, pupitres,

tables, etc. — Ce nouveau procédé est dû à M. Desbeaux, mécanicien à Paris.

TOURNE-PAGE MÉCANIQUE, *s m*. — Autre mécanisme, consistant en un petit meuble que l'on place à côté du piano ou des pupitres, et à l'aide duquel, par le moyen d'une pédale qui fait mouvoir une petite ficelle, les pages sont tournées à volonté sans le secours de la main. — L'invention de ce nouveau système est due à M. Alexandre Bataille, facteur de pianos.

TRAIT, *s. m*. — On donne ce nom à certains passages composés d'une suite de notes rapides qu'on exécute sur les instruments ou avec la voix. — Verset qui se chante à la messe entre le graduel et l'évangile, plus particulièrement les jours de pénitence.

TRAITÉ, *s. m*. — En musique, on donne très-souvent aujourd'hui ce nom aux ouvrages classiques ou élémentaires qui enseignent les principes de l'art du chant en particulier, ou de la théorie musicale en général. *Traité d'harmonie*, *traité de composition*, etc., etc.

TRANSITION, *s. f*. — Passage d'un ton dans un autre selon les principes de la modulation. (Voyez ce mot.)

TRANSPOSER, *v. n.* — Transcrire, chanter ou exécuter sur un instrument un morceau de musique dans un autre ton que celui dans lequel il est noté. Cette opération se fait ordinairement par le moyen du changement de clefs; seulement, dans ce cas, les dièses deviennent des bécarres et réciproquement. Les bons musiciens, surtout ceux qui accompagnent les voix sur les instruments à clavier ou dans les orchestres, ne sauraient trop se familiariser avec cet exercice, dont l'application fréquente est devenue plus que jamais aujourd'hui indispensable.

TRANSPOSITEUR, *s. m.* et *adj.*—Celui qui transpose un morceau de musique d'un ton dans un autre. — Pris adjectivement, ce mot sert à déterminer les changements de tons que l'on désire obtenir dans certains instruments à l'aide de certains mécanismes plus ou moins ingénieux. MM. Debain, Stein, T. Nizard et autres facteurs ont appliqué ce système à l'orgue; M. Montal l'a appliqué au piano, et M. Gautrot vient tout récemment d'imaginer un mécanisme dit *transpositeur* qui supprime les dix corps de rechange adoptés jusqu'à ce jour pour le cor d'harmonie.

TRANSPOSITION, *s. f.* — Action de transposer, en le copiant ou en l'exécutant, un morceau de musique d'un ton dans un autre. (Voy. Transposer.)

TRAVAILLER, *v. n.* — On dit qu'une partie instrumentale *travaille*, lorsqu'elle exécute des *solo*, des traits, des passages plus ou moins difficiles, pendant que les autres parties font des tenues de remplissage et se bornent à l'exercice de l'accompagnement. — Musique *travaillée*, celle qui est chargée de notes ou hérissée de difficultés.

TRAVERSIÈRE, *adj. fém.* — (Voy. Flute traversière.)

TREIZIÈME, *s. f.* — Octave de la sixte. Son intervalle est de douze degrés diatoniques composés de treize sons. On compte plusieurs espèces de *treizièmes*, qui se décomposent comme la sixte, dont elle n'est que la réplique. (Voy. Sixte.)

TREMBLANT, *s. m.* — Un des jeux de l'orgue.

TREMBLEUR. — (Voy. Polka trembleur.)

TREMBLEMENT, *s. m.* — (Voy. Trille.)

TRÉMOLO, *s. m.* — Adjectif italien dont la musique a fait un

substantif de la langue française. Le *tremolo* ou *tremblotement* est cet effet tout particulier que l'on produit sur les instruments à archet en faisant aller et venir l'archet sur les cordes par une succession très-vive et très-rapide de sons continus exprimés par la même note. Le même effet peut se produire sur le piano en frappant alternativement et avec le plus d'agilité et de rapidité possibles deux notes représentant un intervalle de l'accord parfait, la tierce, la quinte, la sixte ou l'octave.

TRIADE, *s. f.* — *Triade harmonique*, accord parfait. On l'appelle *triade* parce qu'elle est composée de trois termes, c'est-à-dire de trois notes ou trois tons, qui sont : 1° le son fondamental ou tonique ; 2° la tierce majeure de cette tonique, et 3° sa quinte. (Voy. ACCORD.)

TRIANGLE, *s. m.* — Instrument de percussion qui marche avec le pavillon chinois et les cymbales. C'est une légère barre d'acier ou de fer pliée en forme de triangle, que l'on tient suspendue de la main gauche, à l'aide d'un cordon, et que l'on frappe intérieurement de la main droite avec une baguette de même métal. On s'en sert dans les musiques militaires et à l'orchestre.

TRICINIUM, *s. m.* — On donne quelquefois ce nom à une espèce de fanfare pour trois cors ou trois trompettes.

TRIGONON, *s. m.* — Tel fut le nom d'un des premiers instruments à cordes connus chez les Syriens, les Phrygiens et autres peuples de l'antiquité. Il était de forme triangulaire, comme le nable et le kinnor. (Voyez ces mots.)

TRIHÉMITON. — C'était, chez les anciens Grecs, l'intervalle que nous appelons aujourd'hui *tierce mineure*, parce que la tierce mineure est composée de trois demi-tons.

TRILLE ou TRIL, *s. m.* — Mouvement alternatif, accéléré ou tremblant, exécuté sur les deux notes qui précèdent la note principale sans rien changer à sa valeur, à moins que celle-ci ne soit marquée d'un point d'orgue. Le *trille* s'indique ordinairement par les deux lettres *tr.* placées au-dessus de la note principale ou quelquefois par une croix. (Voy. CADENCE.)

TRILOGIE, *s. f.* — On appelle ainsi certains drames ou dialogues lyriques à trois interlocuteurs seulement. — M. Hector Berlioz a com-

posé et fait exécuter, il y a peu de temps, dans un concert donné par lui à la salle Herz, une trilogie sacrée qui a pour nom *l'Enfance du Christ*, sorte d'hiérodrame à trois voix mêlé de chœurs.

TRIO, *s. m.* — C'est le nom que l'on donne à tout morceau de musique, vocale ou instrumentale, composé de trois parties. Le *trio* est considéré à juste raison comme la plus parfaite de toutes les compositions musicales, parce que c'est celle qui réunit le mieux, sans remplissage, toutes les parties essentielles d'un accord et qui, par conséquent, doit produire le plus d'effet relativement. Les *trios* pour trois voix, dont les meilleurs, pour la plupart, sont tirés des opéras classés au répertoire, se chantent le plus souvent avec accompagnement d'orchestre ou de piano. Ceux pour trois instruments égaux ou différents sont toujours ou du moins doivent toujours être concertants, car s'ils ne l'étaient pas, ils ne pourraient être considérés que comme de simples *solos* avec accompagnement.

TRIOLET, *s. m.* — Petit groupe de trois notes qui équivaut à la valeur de deux dans la mesure et sur lequel on place ordinairement le chiffre 3. Deux triolets réunis en croches, doubles-croches ou triples-croches, etc., portent le chiffre 6 et s'appellent *sixtines* ou *sextolets*. Ils peuvent encore être indiqués par le même chiffre 6 lorsque les notes qui composent le groupe sont de valeur différente, comme par exemple quatre doubles-croches et une croche, 5 pour 6, 3 pour 6, 7 pour 6, etc.

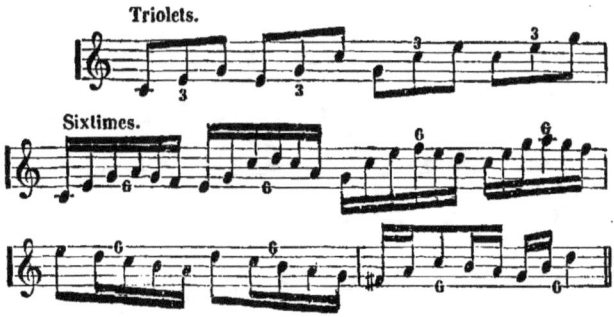

TRIPEDISONO, *s. m.* — Espèce de trépied avec embranchement mécanique en métal servant à supporter et fixer la guitare pour donner plus de sonorité à l'instrument et plus de liberté d'action au guitariste. — Ce mécanisme fut inventé en 1826 par D. Aguado.

TRIPHONE, *s. m.* — Sorte d'instrument de musique qui n'existe plus aujourd'hui et qui n'était autre chose qu'une espèce de clavecin organisé.

TRIPLE-CROCHE, *s. f.* — La moitié d'une double-croche, le quart d'une croche et le huitième d'une noire. Il faut par conséquent trente-deux *triples-croches* pour remplir une mesure à quatre temps. (Voyez au mot VALEUR.)

TRITON, *s. m.* — Accord dissonnant composé de trois tons entiers ou de la quarte augmentée, que l'on appelle aussi *quarte superflue*.

TROMBA, *s. m.* — Espèce de trompette basse. L'étymologie de ce mot est italienne. (Voy. SAXO-TROMBA.)

TROMBONE, *s. m.* — Instrument à vent et de cuivre, non percé de trous, et sur lequel diverses notes de la gamme, y compris leurs semi-tons, se produisent à l'aide de deux tubes intercalés l'un dans l'autre que l'on pousse et retire alternativement et plus ou moins en avant, selon la gravité ou l'élévation des notes que l'on veut faire entendre.

M. Antoine Courtois est l'auteur d'un nouveau système de siphon consistant en deux bouts en maillechort qui facilitent le frottement des coulisses du trombone.

Il y a trois sortes de *trombones*, plus ou moins gros ou petits,

selon la gravité des sens qu'on désire leur faire rendre dans l'harmonie. Ces trois sortes de *trombones* sont le *trombone-alto*, le *trombone-ténor* et le *trombone-basse*. La partie du premier se note sur la clef d'*ut* troisième ligne, celle du second sur la clef d'*ut* quatrième ligne, et celle du troisième sur la clef de *fa*. Ce dernier a figuré jusqu'à ce jour avec les parties les plus graves de l'harmonie; mais plusieurs facteurs, et notamment MM. Sax et Besson, ont fabriqué tout récemment des basses en cuivre beaucoup plus graves encore, très-utiles et indispensables même dans certaines solennités où les réunions d'instrumentistes sont très-nombreuses. (Voy. Saxtuba, Contre-basse en cuivre, Contre-basson, Trombotonnar, etc.)

TROMBONE A COULISSES CÔNES. — Nouveau système de trombones perfectionnés par MM. Michaud et C^{ie}, qui, par le moyen de tubes inégaux, prétendent avoir donné à cet instrument plus de justesse et d'égalité de sons.

TROMBONISTE, *s. m.* — Musicien qui joue du trombone.

TROMBOTONNAR, *s. m.* — Bugle gigantesque à pistons, n'ayant pas moins de trois mètres de hauteur sur un mètre de largeur, pris au diamètre de son pavillon. Il descend jusqu'à l'octave au-dessous du *si b* grave, c'est-à-dire un ton plus bas que l'*octo-basse* de M. Vuillaume, et une quinte au-dessous du *fa*, dernière note du piano.

Les premières pages de ce dictionnaire étaient déjà composées, *clichées* et imprimées lorsque l'on est venu nous annoncer que M. Besson allait faire charroyer au palais de l'Exposition ce nouvel et magnifique produit de ses ateliers, auquel il désirait donner un nom sonore et dont il nous proposait d'être le parrain. Dans l'impasse étroite où notre choix se trouvait engagé, nous avons cru ne pouvoir mieux faire que d'appeler ce goliath des instruments de cuivre *trombotonnar*. Tel est du moins le nom sous lequel notre gros poupon a été baptisé. Nous ne pourrons pas dire que nous l'avons *porté* sur les fonts, car il n'a pas fallu moins de deux chevaux pour le traîner au temple.

Et quand on pense qu'il est trente ou quarante fois plus gros que son bisaïeul! Ceci paraît être une exagération, et cependant rien n'est plus vrai. Nous pouvons, du reste, en donner la preuve en retraçant ici leur double image, dessinée d'après nature, sur des

proportions exactes, et accompagnée de quelques notes géométriques et théoriques très-intéressantes.

Longueur du corps sonore déployé dans toute son étendue, sans le secours des pistons, 9 mètres.

Longueur des coulisses des pistons développées, 5 mètres.

326 **TRO**

Hauteur de l'instrument recourbé, 3 mètres.
Dimension du diamètre du pavillon, 1 mètre.
Longueur du corps sonore développé jusqu'à la dernière note, y compris les pistons, 14 mètres (42 pieds).
Longueur du petit *cornettino*, 56 centimètres.
L'étendue de l'échelle sonore que parcourent ces deux instruments, y compris leurs intermédiaires est de 6 octaves, dont 5 octaves 1/2 de sons pleins et très-distincts.

TROMPE, *s. f.* — Sorte de cor dont on se sert à la chasse. C'est cet instrument de cuivre, largement arrondi, que l'on voit passé autour du corps des piqueurs. Rameau le fit entendre pour la première fois à l'Académie royale de musique en 1759. Le cor d'harmonie à corps de rechange ne lui succéda que longtemps après. — On le dit quelquefois pour *trompette*, mais seulement dans cette phrase : *publier à son de trompe.*

TROMPE-LAQUAIS. — (Voy. GUIMBARDE.)

TROMPETTE, *s. f.* — Instrument à vent dont on se sert dans la cavalerie, dans les fanfares militaires, à l'orchestre même et dans les divers corps de musique, où ses sons guerriers, très-retentissants, trouvent souvent leur emploi indispensable. La *trompette* nous est venue en droite ligne des Romains, ainsi que leurs vieux montu

ments nous l'attestent, et c'est sans doute pour cela que les Italiens l'appellent encore aujourd'hui *tromba romana* (*trompette romaine*). Mais tout porte à croire qu'ils n'en furent point les premiers inventeurs ou plutôt qu'ils la durent aux Hébreux et aux Égyptiens, qui en faisaient honneur à Osiris, l'un de leurs premiers rois (2900 ans avant J.-C.). Nous pouvons donc nous dispenser d'invoquer en faveur de cette assertion le témoignage de l'Histoire sainte, qui nous peint Josué faisant tomber les murs de Jéricho au son de sa *trompette*.

M. Dauverné est l'auteur d'une méthode de trompette destinée à l'enseignement dans les classes du Conservatoire. Cette méthode est précédée d'un précis historique sur l'origine de cet instrument et de ses progrès jusqu'à nos jours.

TROMPETTE D'ORDONNANCE, *s. f.* — Trompette de cavalerie, le plus souvent sans pistons ni corps de rechange; — *s. m.*, le militaire qui joue de cet instrument.

TROMPETTE MARINE. — Espèce de monocorde très-retentissant. Cet instrument est composé de trois planches qui forment son corps à peu près triangulaire. Il a un manche fort long sur lequel s'étend une grosse corde de boyau, montée sur un chevalet fixé d'un côté et libre ou vacillant de l'autre, ce qui imprime à la corde, à mesure qu'elle est attaquée par l'archet et pressée par le doigt, une force de vibration telle, que le son qu'elle produit retentit au loin comme celui de la trompette.

La *trompette marine chinoise* est d'une forme toute différente ; en voici le modèle d'après l'*Encyclopédie*.

TROUBADOUR, *s. m.* — Les *troubadours* étaient des poètes-chanteurs provençaux qui, la lyre en main comme les bardes, allaient de château en château et de province en province, exprimer les sentiments de leur âme chevaleresque.

Les plus célèbres troubadours ou ménestrels furent :

Le châtelain de *Coucy*, qui vivait au temps de Philippe-Auguste et du roi Richard d'Angleterre ;

Adenez, ménestrel et roi d'armes sous Henri III ;

Alexandre, surnommé de Paris, qui vivait sous Philippe-Auguste ;

Charles d'Anjou, frère de saint Louis, comte de Provence ;

Blondeau ou *Blondiaux* de Neele, vulgairement appelé Blondel, et célèbre par sa fidélité au roi Richard Cœur-de-Lion ;

Gace Brulés, chansonnier ;

Colin Muset, fameux jongleur qui fut, dit-on, l'inventeur de la musette ;

Thibault, comte de Champagne et roi de Navarre.

TROUVÈRE. *s. m.* — Du mot patois provençal *trouvaïré*, qui court après et qui trouve. (Voy. TROUBADOUR.)

TSI-KING. — (Voy. KING.)

TUBA. — C'était la trompette droite des Romains.

TUPH ou TOPH, *s. m.* — Espèce de tambour des Hébreux, lequel avait la figure d'une corbeille oblongue dont on frappait la

peau avec une baguette à deux bouts que l'on tenait par le milieu. Cet instrument était d'origine égyptienne. (Voy. Toph.)

TURLURETTE, *s. f.* — Espèce de guitare dont se servaient les mendiants sous Charles VI.

TUTTI, *s. m.* — Pluriel italien qui signifie *tous*, et qui, employé comme indication musicale, veut dire que tous les instruments doivent marcher ensemble et le plus souvent avec force et éclat. Cette expression, consacrée par l'habitude dans notre langue, y est tombée du pluriel au singulier ; de sorte qu'on n'hésiterait plus à dire aujourd'hui : *la voix des chanteurs se perd dans ce* TUTTI ; mais par un effet de la bizarrerie résultant de la diffusion des langues, le singulier deviendra pluriel dans une autre mot si vous achevez votre pensée, et vous direz alors : *si l'on n'y distingue pas leur voix, c'est que les* FORTE *sont trop bruyants*. (Pour l'emploi de divers autres mots italiens, voyez FRANCISÉ.)

TY, *s. m.* — Sorte de flûte chinoise. (Voy. SIAO.)

TYMPANIQUE, *adj.* — Dont les effets acoustiques ont quelque rapport avec la conformation du tympon ou les propriétés du tambour.

TYMPANOLE, *s. f.* — Petite caisse plate à tambour, tout nouvellement perfectionnée par M. Grégoire, qui, tout récemment aussi, vient de donner le nom de *tarole* aux caisses de sa fabrication. (Voy. CAISSE PLATE.)

TYMPANON, *s. m.* — Ancien instrument de percussion monté avec des cordes de fil de laiton que l'on frappe avec une petite baguette de bois, à peu près comme l'*harmonica* à baguette de liége. C'est à peu près le même que le *psaltérion*. (Voyez ce mot et la figure qui l'accompagne.)

TYPANUM ou TIPANON, *s. m.* — Espèce de tambour antique dont le modèle est dans quelques bas-reliefs. Il était tendu d'une peau par un seul côté, et on le tapait avec un os de bœuf surmonté d'un tampon, comme notre grosse-caisse. On l'appelait aussi quelquefois *chiphomie*. (Voyez ce mot.)

TYPOGRAPHIE MUSICALE. — La gravure de la musique sur planche d'étain ou de cuivre ne suffisant pas ou présentant des inconvénients graves, on a voulu y suppléer par la typographie.

Plusieurs essais, plus ou moins heureux de ce genre, ont été faits à diverses reprises dès le commencement du seizième siècle, époque à laquelle Octave Petrucci inventa à Venise un mode de typographie musicale en caractères mobiles dont il publia le premier modèle en 1503; mais cet essai et ceux de ses nombreux imitateurs qui le suivirent ne satisfirent que très-imparfaitement, et ce ne fut que plusieurs siècles après que d'importants perfectionnements ayant été produits, l'on parvint à surmonter la plus grande des difficultés, celle de la parfaite liaison des lignes de la portée, combinée avec l'application des notes et des divers autres signes ou caractères de musique. Ce triomphe définitif de la typographie musicale sur la gravure et la lithographie était réservé à M. Duverger et après lui à M. Tantenstein, qui, par une heureuse combinaison réunissant tous les avantages de la gravure à ceux de l'impression en caractères mobiles, sont parvenus à faire disparaître en même temps tous les défauts et tous les inconvénients que l'on avait jusqu'alors reprochés à l'une et à l'autre. Est venu ensuite le système de M. Alphonse Curmer, qui prétend réunir la netteté à l'économie.

On peut ajouter à ces divers systèmes celui tout récent de M. Firmin Gillot, dit *pœniconographie* ou *gravure sans graveur*, qui consiste à décalquer une épreuve fraîchement tirée de n'importe quel dessin manuscrit ou quelle gravure que ce soient sur une planche de zinc, où, à l'aide de certain procédé chimique, elle devient une véritable gravure reproduisant fidèlement le modèle convenu.

TYPOTONE, *s. m.* — Espèce de diapason inventé en 1829 par un sieur Pinsonnat, d'Amiens. C'est une petite languette métallique fixée sur une petite plaque de nacre ou d'argent que l'on plaçait entre les dents et que l'on mettait en vibration au moyen du souffle de la bouche pour donner le *la*. Cet instrument fut l'origine de l'accordéon, qui a pris depuis lors tant de développement.

TYROLIENNE, *s. f.* — On appelle ainsi la chanson populaire à trois temps des Tyroliens. *La tyrolienne* est une espèce de chant guttural, sans paroles, d'un mouvement modéré et *staccato*, qui

s'exécute avec une voix de tête dont les sons bizarrement disjoints passent brusquement du grave à l'aigu avec des inflexions toutes particulières aux habitants du Tyrol. Les nationaux l'appellent *Dudeln*.

TYRTÉE, *s. m.* — Nom propre. — La renommée que l'Athénien *Tyrtée* s'était acquise comme poète et comme joueur de flûte lui valut l'honneur d'être choisi pour commander l'armée lacédémonienne, que les succès de l'ennemi avaient un moment découragée, mais qui bientôt, aux accents inspirés de son nouveau général, ressaisit tous ses avantages et ne tarda pas à remporter une victoire complète sur les Messéniens. Horace, dans son *Art poétique*, atteste le merveilleux pouvoir des chants de *Tyrtée*, et Lycurgue nous apprend qu'on les redisait encore dans les camps après la mort du poète.

GAB ou HUGGAD. — C'était, chez les Hébreux, le nom général de tous les instruments à vent.

UNCA. — De l'italien *uncicare*, accrocher. Tel fut le nom primitif de la croche.

UNICHORDUM. — Nom latin de la trompette marine.

UNION DES REGISTRES. — C'est l'art de lier et de réunir la voix de poitrine à la voix de tête, en adoucissant la première et renforçant la seconde, de manière à établir entre elles un heureux rapport et une parfaite liaison. Ce résultat est le fruit de l'étude.

UNISSON, *s. m.* — Union ou accord de deux sons au même degré, produits par deux ou plusieurs voix ou deux ou plusieurs instruments qui se font entendre avec la même note, dans le même mouvement et sur le même ton.

UNISONIQUE, *adj. des deux genres.* — Qui ne produit qu'un son, qui marche à l'unisson, qui est chanté à l'unisson, etc., etc.

UNIVOQUE, *adj. des deux genres.* — On appelle consonnance

univoque celle de l'octave et de ses répliques, parce qu'elles portent le même nom.

UNITÉ, *s. f.* — L'*unité* en tout art est un des principes ou des dogmes les plus essentiels; on pourrait dire qu'elle est le signe infaillible du vrai et la principale source du beau.

Quel effet agréable pourrait jamais produire une composition musicale qui en serait dépourvue? Aucun. Et, bien plus, quelque riches et suaves que soient partiellement les diverses phrases mélodiques qu'elle renferme, s'il n'y a pas de conformité et de liaison entre elles, leur résultat ne saurait être qu'un pêle-mêle et qu'une confusion. Qu'on se figure, ou plutôt qu'on se represente par l'ouïe toutes ces parties hétérogènes se choquant et se heurtant entre elles, comme des troupes ennemies dans une mêlée. Entendez-vous celle-ci contredire celle-là, et cette autre jurer contre sa voisine en la faisant pâlir d'effroi ou en la déchirant?... Non, croyez-le bien, un concours ou rapprochement de telles pensées divergentes ne saurait constituer une œuvre de quelque valeur, et toutes ces pièces liées ensemble, si grand que fût d'ailleurs leur mérite particulier, ne mériterait tout au plus que le nom d'*olla potrida* (*pot-pourri*).

Vous donc, jeunes compositeurs, qu'une belle ardeur, qu'un beau délire enflamme, quand il vous faudra obéir à vos fougueuses inspirations, efforcez-vous de mettre de l'uniformité, de l'ordre et de la conduite dans vos mélodies. Que le début et la fin y répondent au milieu et réciproquement. Que vos phrases bien cousues entre elles s'enchaînent naturellement par des modulations simples et faciles, mais fraîches et originales. Qu'une harmonie tour à tour vigoureuse et douce, mais toujours vraie et identique, vienne aider et soutenir par ses accords cet heureux enchaînement; et que l'homme de goût, invité à prêter l'oreille à votre musique, puisse dire en l'écoutant : « Que ces chants sont harmonieux et purs! que d'expression! que de naturel! quelle parfaite *unité*!... Ah! sans doute, la main d'un grand artiste a passé par là?... »

URANION, *s. m.* — Instrument à cylindre et à pédale, inventé en 1810 par un Saxon nommé Buschmann.

URNI, *s. m.* — Ancien instrument des Indiens. C'est une espèce

de monocorde formé d'une grosse noix de coco coupée par le milieu. Il a pour manche un simple bâton de bambou, mais son archet est presque toujours chargé d'ornements.

UT ou DO, *s. m.* — Première note de la gamme naturelle. (Voy. Do.)

ALEUR, *s. f.* — La *valeur* d'une note est, en réalité, l'espace de temps qu'elle doit parcourir dans la mesure. Le point augmente de moitié cette *valeur*.

Mais, indépendamment de la note elle-même qui porte avec elle sa valeur, on compte autant de figures différentes qu'il existe d'espèces de notes; et chacune de ces figures a une valeur relative qui détermine la durée du temps qu'elle représente.

C'est, dit-on, à Jean de Muris qu'il faut attribuer l'invention de ces figures, vers l'an 1330 ; ce qui ferait supposer que, durant environ trois siècles qui se sont écoulés entre Guy d'Aresso et Jean de Muris, la musique a été privée des principaux signes indicateurs propres à en spécifier la mesure et le rhythme. Ce qu'il y a de certain, c'est que dans tous les temps, même les plus reculés, la science musicale a pris à tâche de satisfaire de son mieux à cette règle, la plus essentielle de toutes, tant en théorie qu'en pratique.

La figure comparative suivante et celles qui la suivent renferment tous les signes et toutes les valeurs des temps musicaux compris dans notre système moderne.

Ronde.	𝅝
Blanches	𝅗𝅥 𝅗𝅥
Noires	♩ ♩ ♩ ♩
Croches	♪♪ ♪♪ ♪♪ ♪♪
Doubles-croches	𝅘𝅥𝅯𝅘𝅥𝅯 𝅘𝅥𝅯𝅘𝅥𝅯 𝅘𝅥𝅯𝅘𝅥𝅯 𝅘𝅥𝅯𝅘𝅥𝅯 𝅘𝅥𝅯𝅘𝅥𝅯 𝅘𝅥𝅯𝅘𝅥𝅯 𝅘𝅥𝅯𝅘𝅥𝅯 𝅘𝅥𝅯𝅘𝅥𝅯
Triples-croches	𝅘𝅥𝅰𝅘𝅥𝅰𝅘𝅥𝅰𝅘𝅥𝅰 (×8)
Quadruples-croches	𝅘𝅥𝅱𝅘𝅥𝅱𝅘𝅥𝅱𝅘𝅥𝅱𝅘𝅥𝅱𝅘𝅥𝅱𝅘𝅥𝅱𝅘𝅥𝅱 (×8)

VAR

FIGURE DES VALEURS.

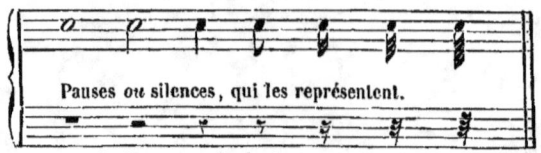

pause. demi-pause. soupir. demi-soupir. quart de soupir. huitième de soupir. seizième de soupir.

SILENCES.

POINTS D'AUGMENTATION.

VALINGA, *s. m.* — Espèce de cornet russe. (Voy. CORNET.)

VALSE ou WALSE, *s. f.* — Sorte de danse allemande à trois temps vifs, composée de deux ou trois parties de huit mesures avec reprises. La valse, qui fut introduite en France vers la fin du dix-huitième siècle, y semble vouloir un peu passer de mode depuis quelque temps, et s'y laisser détrôner par la *polka*, la *redowa*, la *mazurka*, la *schottisch* et autres danses de caractère de même origine. Dans les bals, la valse est usée, mais comme morceau d'exécution instrumentale pour le piano, elle jouit encore d'un certain crédit dans le monde musical.

VARIATIONS, *s. f. pl.* — On appelle ainsi une sorte de composition destinée principalement à la musique instrumentale, et dans laquelle une cantilène, une chanson populaire ou tout autre air connu, prenant le nom de thème, est successivement orné ou entouré de différentes broderies qui doivent rappeler le motif principal dans

toutes ses parties. Cette sorte de composition, exécutée en forme de *solo*, sert à faire briller un instrumentiste dans un salon ou dans un concert. Elle est devenue, depuis quelque temps, plus que jamais en vogue, et il n'est presque plus d'artiste musicien qui ne devienne aujourd'hui compositeur pour faire remarquer ainsi, en public, l'agilité de ses doigts, son goût et son talent.

VARIER, *v. n.* et *ac.* — Mettre un air en variations, c'est diviser les notes de cet air et en multiplier l'expression et le développement, tout en conservant sa forme primitive et son caractère naturel. *Air varié*, *thème varié*, etc.

VAUDEVILLE, *s. m.* — Petite comédie mêlée de couplets satyriques et piquants, auxquels on a adapté des airs connus qui ont, le plus souvent, déjà servi au même usage, et qui resserviront encore demain. Ces sortes de petites pièces sont très en vogue en France, depuis un demi-siècle, et elles conviennent parfaitement au caractère vif, léger et spirituel de notre nation.—Il ne faut pas confondre le vaudeville, pièce de théâtre, avec le vaudeville, sorte de ronde ou chanson gaillarde, qui fut la mère de celui-ci, bien qu'elle n'en soit qu'une partie. La comédie-vaudeville, nous l'avons dit, ne date guère que d'une cinquantaine d'années, tandis que l'origine du vaudeville, chanson à couplets, remonte, dit-on, jusqu'à Charlemagne. Cette chronologie, toutefois, nous paraît un peu prétentieuse, et nous aimerions mieux croire, avec la plupart des chroniqueurs du temps, que l'inventeur du vaudeville fut un certain Basselin, foulon à Vire, en Normandie, qui composa un assez grand nombre de ces sortes de chansons, dont les airs servaient aussi à faire danser dans les campagnes d'alentour, et notamment dans un val qui passait pour un des plus beaux vaux de Vire, ce qui fit, plus tard, appeler ces airs *vaux-de-vire*, et, par corruption, *vaudeville*.

VENI CREATOR, *s. m.* — Hymne adressée au Seigneur le jour de la confirmation, pour implorer les grâces du Saint-Esprit.

VÊPRES, *s. f. pl.* — C'est dans le rite catholique la partie de l'office divin que l'on chante vers la troisième heure après midi. On la chantait autrefois le soir, et c'est de là que lui vient son nom, dont l'étymologie est *vesper*.

VERMILLON, *s. m.* — On appelait autrefois ainsi le petit instru-

ment de verre que l'on nomme aujourd'hui plus communément harmonica. C'est une espèce de tympanon composé de huit à dix morceaux de verre de différentes grosseurs et composant une petite échelle diatonique sur laquelle on frappe avec une baguette surmontée d'un morceau de liége. (Voy. HARMONICA.)

VERS LYRIQUE, *s. m.* — Linus passe pour être l'inventeur du vers lyrique, destiné à cette sorte de poésie qui se chantait jadis sur la lyre.

VERSET, *s. m.* — Du latin *versus* (vers) ou de son diminutif *versiculus*, qui dérive de *vertere* (tourner), parce que le chantre ayant fini le *verset* du psaume, le chœur chante le répons et alternativement.—Petit passage ou fragment de psaume tiré de l'Écriture sainte, mis en musique et faisant partie d'un morceau principal, tel que le *Gloria*, le *Credo*, etc.

VEXILLA REGIS.—Hymne chantée aux fêtes de la sainte Vierge et le dimanche à complies.

VIBRATION, *s. f.* — Ébranlement léger, mais sensible, imprimé à l'air par le corps sonore mis en action, lequel ébranlement est plus ou moins fort, plus ou moins nourri ou plus ou moins prolongé, selon la sonorité de ce corps ou la vigueur de cette action. Les *vibrations* d'un corps sonore mis en jeu sont toujours assez répétées et prolongées pour opérer, par l'effet de l'ébranlement de l'air, une impression quelconque, qui affecte agréablement ou désagréablement le sens de l'ouïe : c'est cette impression, quelle qu'elle soit, que l'on appelle son. Le son est donc le produit immédiat des *vibrations* de l'air, et sans elles il ne pourrait exister de son. Vous avez reçu l'explication de la cause, vous pouvez passer maintenant à celle de l'effet. (Voy. SON.)

VIDE, *s. m.* — État de la corde sur un instrument à manche, lorsqu'elle fait résonner une note sans qu'on ait besoin d'y poser le doigt dessus, ce qui rend le son de cette note plus plein et plus retentissant. On appelle *corde à vide* celle qui est attaquée de cette manière, et *corde à jour* celle sur laquelle on est obligé de poser le doigt. (Voy. DÉMANCHER.)

VIELLE, *s. f.* — Instrument à cordes, à clavier et à manivelle. Ses cordes, montées sur un chevalet, sont invisibles, ainsi que l'ar-

chet qui les fait secrètement résonner par le contact d'une roue tournant sur elle-même, suivant l'impulsion de la manivelle et du petit clavier. Cet instrument, dont l'origine est très-ancienne, fut renouvelé vers le onzième siècle, époque à laquelle il eut une très-grande vogue. On l'appelait alors *syphonie, cifonie* ou *cifoine*, et, plus tard, le père Joubert lui donna le nom de *sambuca rotata*. Il servait alors aux trouvères et aux ménestrels, mais aujourd'hui il a pris une toute autre destination. L'honneur de servir d'orchestre aux nocturnes représentations de la *Pièce curieuse*, dite *Lanterne magique*, est partagé par la *vielle* et l'orgue de Barbarie, digne couple, tout à la fois objet de la malediction des oreilles délicates et la providence des pauvres Auvergnats.

VIELLEUR, VIELLEUSE, *s. m.* et *f.* — Celui ou celle qui joue de la vielle.

VILLANELLE, *s. f.* — Sorte de danse assez ancienne, en usage dans quelques campagnes. — Air de cette danse. — Morceau de musique dans le genre pastoral, qui rappelle cette sorte de danse.

VINE, VINA, *s. f.* — L'un des instruments à cordes les plus anciens et les plus répandus de toute l'Inde. Son invention est attribuée à Nareda. Une jeune fille jouant de cet instrument est représentée dans l'une des douze constellations du zodiaque indien. Il est bon de rappeler cette particularité, qui peut aider l'antiquaire dans ses recherches sur la *vina* et le mettre sur les traces de son origine. C'est un gros bambou de la longueur d'un mètre 9 centimètres, à chacune des extrémités duquel a été fixée une grosse gourde auprès de laquelle on a eu soin de ménager l'espace nécessaire, d'un côté pour le chevillier, et de l'autre pour le chevalet ou porte-cordes. Les

gourdes ont 33 centimètres de diamètre. La *vina* est montée sur sept cordes en acier et en laiton.

VIOLE, *s. f.* — Instrument à cordes et à archet, tres-ancien, car Philostrate, qui enseignait la musique à Athènes du temps de Néron, en fait une description assez détaillée sous le nom de *lyre à archet*. Les premières *violes* connues en France eurent d'abord cinq cordes, procédant de quinte en quinte, du *do* grave au *mi*; c'étaient des instruments à peu près de la dimension du violoncelle d'aujourd'hui. Mais par la suite on diminua son volume et on y ajouta une sixième corde, puis une septième, et enfin d'autres encore, selon le caprice des facteurs ou des musiciens; si bien qu'il nous reste encore des *violes* du quinzième ou seizième siècle ayant jusqu'à onze cordes et plus. La *viole* moderne, que nous appelons improprement *alto*, a été réduite au nombre de quatre cordes comme le violon, procédant de quinte en quinte, du *do* au *la*. Cet instrument sert de partie intermédiaire entre le violon et le violoncelle.

VIOLE, *s. m.* — Jeu d'orgue avec tuyaux à bouche.
VIOLE (BASSE DE). — (Voy. BASSE DE VIOLE.)
VIOLE BATARDE. — Espèce de viole très-ancienne; elle eut d'abord sept cordes et puis six.
VIOLE D'AMOUR, *s. f.* — Autre genre d'ancienne viole, plus

grande que la viole ordinaire et ayant un manche plus développé. Elle avait sept cordes : *sol*, clef de basse, *do, sol, do, mi, sol, do*, toutes dans l'accord parfait d'*ut* majeur, et plus tard *sol, do, mi, la, ré, sol, do*.

VIOLICEMBALO, *s. m.* — Espèce de clavecin organisé, inventé en 1609 par Jean Haydn de Nuremberg.

VIOLISTE, *s. m.* — Musicien qui joue de la viole ou de l'alto.

VIOLON. *s. m.* — Instrument à cordes et à archet, le plus utile et le plus important de tous dans la symphonie, et sans lequel la symphonie n'existerait même pas. Il est monté sur quatre cordes, dont trois de boyau et une de soie recouverte en fil de métal, lesquelles font entendre à vide les notes suivantes : *sol, ré, la, mi*. Son étendue est de plus de quatre octaves ; il soutient les voix, guide le chant et dirige l'orchestre, dont il est l'âme et le nerf.

L'origine du violon remonte au douzième siècle ; mais, depuis ce temps-là, de si grands perfectionnements lui ont été apportés que le peuple indien, d'où il nous est venu en ligne directe, n'a plus rien à nous en réclamer, et, tel que nous le voyons aujourd'hui, nous ne pouvons guère attribuer l'honneur de son invention qu'aux Européens du seizième siècle. Quoi qu'il en soit, par l'étendue de son échelle, par l'élégance de sa forme, l'utilité de son emploi et la souveraine puissance de ses sons, il a été justement proclamé, dans le monde musicien, le roi de tous les instruments.

Voici la liste, par ordre chronologique, des plus célèbres facteurs de violons dont les noms et les instruments sont restés en grande réputation dans le monde artistique et industriel :

Gaspard de Saalo, de Brexia. Il florissait vers l'an 1500.

Amati (Antoine), de Crémone. Vers l'an 1600.

Stradivarius (Antoine). Vers l'an 1700. Il continua de fabriquer jusqu'en 1740.

Stradivarius (François), de Crémone, fils du précédent. Vers 1742.

Bergonzi (Carle), de Crémone. Vers l'an 1735.

Guarnerius (Joseph), de Crémone. Vers l'an 1745.

Bergonzi (Michel-Angelo), fils de Carle, de Crémone. Vers l'an 1755.

Tous les instruments de ces facteurs célèbres sont très-recherchés

par les amateurs, non-seulement comme objets de curiosité rares, mais aussi comme ouvrages d'une perfection supérieure.

M. C. Jacquot, facteur de Nancy, établi depuis peu à Paris, en fait aujourd'hui des imitations remarquables, très-estimées parmi les artistes. Il a obtenu pour ces sortes de fabrications, aux diverses expositions qui se sont succédé, plusieurs prix et plusieurs médailles. Mais les plus anciens, les plus habiles facteurs de violons à Paris sont MM. Vuillaume, Thibout, Bernardel et C^{ie}.

Violon moderne. Violon en écaille de Lulli; pièce rare. Même pièce avec ses incrustations en or.

Ces deux derniers modèles ont été pris dans la collection de M. Clapisson.

VIOLONARO, *s. m.* — C'est le nom que M. Castil-Blaze voudrait que l'on donnât au *violonar monstre* dit *octo-basse* de M. Vuillaume. Nous sommes assez bien disposé à approuver cette variante, par les motifs exprimés dans nos articles *violonet* et *violonar*, auxquels nous renvoyons le lecteur ainsi qu'au mot *octo-basse*, pour l'explication de l'instrument.

VIOLONAR, *s. m.* — C'est le nouveau nom que M. Castil-Blaze voudrait voir adopter pour la *contre-basse*, dont le terme distinctif est trop vague et que les instruments de cuivre se sont d'ailleurs appropriés depuis quelque temps. Cet instrument, aujourd'hui plus que jamais indispensable dans les orchestres symphoniques, est monté sur trois ou sur quatre cordes, mais en France le plus ordi-

nairement sur trois. Sur trois cordes, il procède par quintes à partir du *contre-sol* grave (*sol, ré, la*); sur quatre, il rend à vide es notes suivantes : *mi, la, ré, sol*, qui montent de quarte en quarte. C'est surtout en Allemagne et dans les orchestres du Conservatoire de musique à Paris, que l'on fait usage du *violonar* à quatre cordes. (Voy. Octo-basse, Violonet.)

VIOLONARISTE, s. m. — Musicien qui joue du *violonar*. (Voyez ce mot.)

VIOLONARIUM, s. m. — (Voy. Violonaro et Octo-basse.)

VIOLONE, s. m. — Grande basse de viole. C'est le nom que l'on donnait autrefois à un instrument à archet et à sept cordes, de grande dimension, lequel fut modifié depuis et qui est remplacé aujourd'hui par la *contre-basse*, autrement dite *violonar*. (Voyez ce dernier mot.)

VIOLONEAU, autrement dit CONTRALTO du violon, s. m. — Voici encore un nouveau-né dans la grande et illustre famille des violes. L'invention toute récente de cet instrument est due à M. Vuillaume, auteur de l'*octo-basse* autrement dite *violonaro* ou *violonarium*.

Cette nouvelle production d'un des plus habiles luthiers de Paris répond à un besoin réel dont la réalisation remplit un vide entre l'alto-viole et le violoncelle, auquel une deuxième partie d'alto ne saurait suppléer.

La viole, qu'on appelle aujourd'hui improprement *alto*, est le seul des instruments à archet dont les dimensions n'ont jamais été fixées d'une manière bien exacte, ni par les luthiers anciens, ni par les modernes. C'est dans la seconde moitié du seizième siècle qu'il paraît avoir pris naissance. Les premières violes, nous l'avons dit, furent d'abord d'une très-grande dimension, et l'on en jouais comme on joue du violoncelle; mais cette dimension a été depuit tellement réduite que le timbre et la sonorité de cet instrument se confondent aujourd'hui presque entièrement avec ceux du violon. Il s'agissait donc de trouver un véritable milieu, un centre réel qui pût servir de point ou de lien intermédiaire entre les extrémités de l'échelle vibrante. C'est ce qu'a essayé de faire M. Vuillaume, et tout porte à croire qu'il aura atteint son but.

Les tentatives qu'on avait faites jusqu'à ce jour pour reproduire le timbre grave et sonore des anciennes grandes violes, ou s'en rapprocher un peu du moins, n'avaient pas été heureuses, et il n'en pouvait pas être autrement à cause de la longueur des cordes, qui ne se trouvaient point en rapport avec l'accord de l'instrument. M. Vuillaume paraît avoir aplani cette difficulté grande, par une combinaison dans les dimensions moyennes de Stradivarius qui, en réunissant les longueurs de cordes et de patron à l'avantage d'une capacité intérieure, suffisent pour produire un timbre grave et une belle sonorité tels que son nouvel instrument, comme partie intermédiaire, occupe mieux que jamais exactement sa place entre le violon et le violoncelle.

Le *violoneau* ou *contralto-viole* se joue de la même manière que l'*alto* d'aujourd'hui et rend à vide, sur ses quatre cordes, les mêmes notes que lui, *ut, sol, ré, la*. (Voy. Viole, Violonet, Octo-Basse, Violonar, etc.)

VIOLONET, s. m. — C'est le nom d'un nouvel instrument à archet imaginé par M. Batanchon. Il tient le milieu entre la *viole* et le *violoncelle*. M. Castil-Blaze a plusieurs fois émis le vœu, assez judicieusement à notre avis, de voir désormais conserver les noms des instruments de musique dans toute leur intégrité étymologique. Il a prouvé les inconvénients graves qui pouvaient résulter de leur déclassement et fait entrevoir la nécessité de les ranger scrupuleusement en famille. Selon lui les mots *alto, quinte, contrebasse*, etc., dans le domaine desquels les instruments de cuivre et

de bois ont empiété depuis quelque temps, seraient devenus impropres, et il faudrait les remplacer définitivement par ceux-ci, qui embrasseraient l'étendue entière de l'échelle : le *violon*, la *viole*, le *violoncelle* et le *violonar*.

Le *violonet* de M. Batanchon trouverait là tout naturellement sa place légitime pour la composition du quatuor et du quintette des instruments à archet.

Le *violoneau* de M. Vuillaume, qui n'est autre chose que la seconde partie de la *viole*, remplirait à peu près le même emploi.

VIOLONCELLE, *s. m.* — Le *violoncelle* est l'un des plus importants instruments à cordes; c'est la basse du violon. Il doit son origine à la *basse de viole*, qui avait sept cordes. Il en eut lui-même cinq dès l'époque de son invention, qui remonte au commencement du dix-huitième siècle et que l'on attribue au P. Tardieu, de Tarascon; mais il n'en possède aujourd'hui que quatre, dont deux de boyau et deux de soie recouvertes d'un fil de métal. Ces cordes font entendre à vide les quatre notes suivantes : *do* clef de basse au-dessous de la portée, *sol*, *ré*, *la*.

Prononcez hardiment *violoncelle*, tel que le mot est écrit en français, et non pas *violonchelle*, ainsi qu'affectent de le prononcer quelques néologues trop rigoristes.

Le *violoncelle* tient une des places les plus importantes dans l'orchestre, où il accompagne et chante tour à tour. Son caractère à la fois grave, mélancolique et majestueux se prête à tous les jeux de l'harmonie, de la double corde et de l'arpége; ses ressources sont immenses, et les avantages qu'on peut tirer de lui sont aussi grands que ses accents sont touchants, doux et mélodieux.

VIOLONCELLISTE, *subst. des deux genres.* — Celui ou celle qui joue du violoncelle.

VIOLONISTE, *subst. des deux genres.* — Celui ou celle qui joue du violon.

VIRGINALE, *s. f.* — L'une des premières dénominations du piano, celle qui succéda à *clavicorde* et qui fut remplacée par *épinette*, puis par *clavecin*, etc. (Voy. PIANO.)

VIRGO DEI GENITRIX. — Hymne à la Vierge, qui se chante le dimanche à complies.

VIRTUOSE, *s. m.* — Ce titre d'honneur s'applique également aux artistes qui possèdent un talent parfait d'exécution sur un instrument, et à ceux qui se distinguent par une belle voix, accompagnée d'une excellente méthode.

VIRTUOSE DE CHAMBRE. — Dans certaines cours ultramontaines, on donne ce nom aux artistes musiciens, chanteurs ou instrumentistes qui sont attachés à leur service.

VIVACE. — *Adjectif* italien qui sert à indiquer un mouvement vif, gai et animé. (Voy. MOUVEMENT.)

VOCAL, E, *adj.* — On appelle musique *vocale* celle qui est spécialement consacrée aux voix, par opposition avec la musique instrumentale, qui n'est faite que pour les instruments. Au pluriel *vocaux* : exercices *vocaux*, préludes *vocaux*, etc.

VOCALISATION, *s. f.* — Manière de filer les sons selon les principes de la méthode et selon les règles de l'art du chant, mais sans autres notes ou paroles que les voyelles. — Espèce de solfége qui ne se chante que sur la lettre *a*.

VOCALISE (pour *vocalisation*), *s. f.* — Action de vocaliser. Ce mot ne s'emploie ordinairement qu'au pluriel.

VOCALISER, *v. n.* — Chanter selon les règles de la méthode vocale, mais sans nommer les notes et sans y adapter d'autres paroles que les voyelles sonores.

VOCALISES, *s. f. pl.* — Sortes d'études ou exercices pour le chant. — M. Masset, professeur au Conservatoire, est auteur d'un livre de *vocalises* pour soprano ou ténor; — éditeur Brandus.

VOIX, *s. f.* — C'est premièrement le son qui sort de la bouche de l'homme pour exprimer ses sentiments ou sa pensée. En second lieu, c'est le cri qu'il profère pour rendre ses passions ou quelque mouvement de gaîté, de douleur ou de tendresse. Enfin, et c'est l'acception principale pour laquelle ce mot est enregistré ici, la *voix* est cette noble, douce et puissante faculté de l'organe pulmonaire et guttural qui permet à certaines personnes favorisées par la nature d'articuler des sons plus ou moins harmonieux, sonores et cadencés destinés à flatter agréablement l'oreille. C'est surtout par l'étude que celles-ci parviennent à ce degré de perfection et de talent qui fait les bons chanteurs et les virtuoses. Mais

cette étude, si heureusement secondée qu'elle soit par la nature et par l'intelligence de l'élève, a besoin d'un guide, c'est-à-dire d'un maître habile et expérimenté qui l'éclaire et le dirige. C'est le degré d'habileté de celui-ci et la somme de son expérience qui déterminent la bonté de sa méthode. Or, comme la voix humaine n'est pas autre chose qu'un bel instrument à souffle dont on peut avoir l'embouchure, mais qu'en outre il faut pratiquer, il en résulte qu'il n'est ni bon professeur, ni bon chanteur, ni belle voix sans méthode. (Voy. MÉTHODE, SOLFÉGE, CHANT, SOLMISATION, etc.)

VOIX ANGÉLIQUE. — Jeu d'orgue qui sonne l'octave de la *voix humaine*.

VOIX DE TÊTE, s. f. — Sorte de fausset dont se servent quelques chanteurs pour faire entendre les notes aiguës. En s'exerçant à ce genre de voix et en la mariant avec la voix de poitrine de manière à ce que le passage de l'une à l'autre soit presque insensible, on peut en tirer un très-bon parti. Tel est le résultat de l'étude et de la méthode. C'est ainsi que Martin, Rubini et autres sont devenus de parfaits chanteurs et des virtuoses.

VOIX HUMAINE. — Jeu d'orgue qui imite assez mal la voix de l'homme, mais qui n'en porte pas moins très-illégitimement le nom.

VOLATE, VOLATINE. s. f. — Roulade ou exécution rapide et quelquefois non mesurée de plusieurs sons sur une même syllabe. (Voy. ROULADE.)

VOLTE, s. f. — Sorte d'air et d'ancienne danse à trois temps.

VOLTI-PRESTO, s. m. — Espèce de tourne-page inventé depuis une cinquantaine d'années en Italie. Il consiste en un pupitre ayant un certain nombre de petites tringles mobiles qu'on applique d'avance sur les feuillets d'un cahier de musique et qu'on n'a plus qu'à faire mouvoir avec le pied au milieu de l'exécution. (Voy. TOURNE-PAGE, TOURNE-FEUILLE, etc.)

VOLTI-SUBITO. — Tournez vite le feuillet. (Voy. SIGNES.)

VOLUME, s. m. — Le *volume* d'une voix, c'est l'échelle ou étendue qu'elle peut parcourir depuis sa note la plus grave jusqu'à sa corde la plus aiguë.

VOLUTE, s. f. — Partie du manche des instruments à cordes sur laquelle sont placées les chevilles qui fixent les cordes.

VOUTE, *s. f.* — En terme de lutherie, on appelle *voûte* cette partie prise dans leur épaisseur, de certains instruments à cordes sur laquelle doivent s'appuyer les éclisses. — On appelle *voûte acoustique* une voûte construite de manière à ce que la voix d'une personne placée au-dessous, même lorsqu'elle parle bas, est entendue d'un point éloigné à un autre aussi distinctement que si l'oreille de celle qui écoute était placée à côté d'elle.

Ces deux V liés ensemble servent quelquefois à indiquer les parties de violons tirées d'une partition.

WALNICA. — Espèce de cornemuse en usage parmi les paysans de certaines contrées de la Russie, laquelle cornemuse n'est autre chose qu'une vessie de bœuf dans laquelle on a enchâssé deux ou trois roseaux ou chalumeaux.

WALSE, WALZ, WALZER. (Voy. VALSE.)

WEBEB, *s. m.* — Sorte de gros violon monté de deux cordes seulement, dont on se sert sur les côtes de Barbarie comme du violoncelle européen.

ACARA. — Nom d'un air et d'une danse espagnole.

XENORPHICA. *s. m.* — Sorte de clavecin à archet, inventé par Rœllig, à Vienne, vers la fin du dix-huitième siècle.

XYLHARMONICON ou XYLOSISTRON, *s. m.* — Sorte d'instrument de musique inventé au commencement de ce siècle et qui ressemble à l'*euphone*.

XYLORGANON ou XILORGANONE, *s. m.* — Sorte de *claquebois* à sept touches. (Voyez ce mot.)

A, YU, KOU ou U, *s. m.* — Instrument de percussion chez les Chinois. C'est, comme le *tihou*, une espèce de coffre en bois, garni de chevilles, sur lequel on tape avec un marteau pour en tirer des sons.

YO, *s. m.* — Flûte à six trous chez les Chinois. C'est aussi une sorte de chalumeau ou assemblage de bambous. (Voy. Siao.)

YOUNG. *s. m.* — Espèce de tambour javanais.

IL, *s. m.* — Instrument de percussion en usage dans la musique militaire chez les Orientaux. Ce sont deux plaques de cuivre à peu près semblables à nos cymbales européennes.

ZITARGONON ou ZILOCORDÉON. — (Voyez Xylorganon.)

ZURNA, *s. m.* — Instrument de musique en usage chez les Turcs, lequel, par sa forme et la qualité de ses sons, a beaucoup de rapport avec le hautbois.

FIN DU DICTIONNAIRE.

LISTE

Publiée par l'Éditeur

PAR ORDRE ALPHABÉTIQUE ET PAR CATÉGORIES DE PROFESSIONS

DE TOUS LES SOUSCRIPTEURS

ADHÉRENTS AU DICTIONNAIRE DE MUSIQUE.

COMPOSITEURS DE MUSIQUE.

	Nombre d'exemplaire
ADAM (Adolphe), O. ✻, membre de l'Institut de France, professeur de composition au Conservatoire de Musique de Paris. Rue Buffault, 24......	1
AUBER (D.-F.-E.), C. ✻, directeur du Conservatoire de Musique. Rue Saint-Georges, 22.................................	1
BAZIN (François), professeur d'harmonie au Conservatoire de Musique, premier prix de Rome en 1840. Rue des Martyrs, 20................	1
BERLIOZ ✻, bibliothécaire du Conservatoire. Rue Boursault, 19....	1
BOUSQUET (A.). Musique de danse; 36 études pour le flageolet, écrites à l'unisson de la flûte. Rue Bourbon-Villeneuve, 45....................	1
CLAPISSON (Louis), compositeur dramatique, auteur d'un grand nombre de morceaux de chant très-estimés (M. Clapisson possède une superbe collection d'instruments anciens et curieux : c'est un petit musée instrumental). Rue Saint-Georges, 20............................	1
COHEN (Jules), premier prix, dans toutes les classes, au Conservatoire de Musique (solfége, piano, orgue, contrepoint et fugue). Il a aussi publié des psaumes hébraïques et vient de terminer une messe. Rue Saint-Georges, 23..	1
A reporter..........	7

LISTE DES SOUSCRIPTEURS.

	Nombre d'exemplaires
Report............	7

FÉLICIEN DAVID, ✳. Symphonies, oratorios, etc. Tous les amateurs de musique se souviennent de la profonde impression que fit à Paris le premier œuvre de ce compositeur (*le Désert*), qu'ont suivi tant d'autres belles symphonies et de brillants oratorios. Rue de Larochefoucault, 58... **1**

FÉTIS ✳, publiciste musicien, biographe et compositeur, directeur du Conservatoire de Musique à Bruxelles **1**

GUANZATI-MANZONI, auteur de plusieurs messes, d'un stabat et d'autres œuvres de musique sacrée, professeur de piano et de chant, etc. Rue de la Pépinière, 40... **3**

HALÉVY (J.-F.), O. ✳, professeur de composition au Conservatoire, membre de l'Institut de France, secrétaire perpétuel de l'Académie des beaux-arts. Rue de Provence, 45................................ **1**

HERZ (Henri) ✳, professeur de piano au Conservatoire, auteur d'une multitude de morceaux et d'airs variés pour cet instrument (Fabrique de pianos). Rue de la Victoire, 48.. **1**

LAMOTTE (Antony), chef d'orchestre de Valentino, auteur de plus de 300 œuvres de danse (Médaille d'or de l'empereur). Rue Saint-Honoré, 108.. **1**

LE CARPENTIER (A.), professeur de musique, auteur de plusieurs méthodes et solféges élémentaires très-estimés. Rue du Petit-Carreau, 8... **1**

PANSERON (A.) ✳, professeur de chant au Conservatoire, auteur de plusieurs méthodes et solféges très-estimés et d'une multitude de romances, nocturnes, etc. Rue d'Hauteville, 21.................................... **1**

PEUCHOT (L.), chef d'orchestre du palais Bonne-Nouvelle. Rue Delatour, 3.. **1**

POTIER (Henri), chef du chant à l'Opéra, et professeur au Conservatoire. Rue des Martyrs, 41.. **1**

QUIDANT (Alfred), professeur et compositeur, rue du Mail, 13...... **1**

REVEL (Gustave de). Prix de piano au Conservatoire, organiste accompagnateur à l'église de Saint-Philippe-du-Roule. Rue de Paris, 88, à Belleville. **1**

A reporter.......... **24**

LISTE DES SOUSCRIPTEURS.

PROFESSEURS, ARTISTES ET PUBLICISTES.

	Nombre d'exemplaires
Report.......	21

AIMÈS (A.), artiste de l'Académie impériale de Musique, professeur de chant. Rue Bleue, 33.. 1

ALBRECHT, professeur de piano, auteur d'un traité sur le piano. Rue de Marivaux, 3..

BAILLOT, professeur de violon, classe d'ensemble au Conservatoire. Rue Pigale, 67..

BATTON ✻, compositeur dramatique, inspecteur-général des Conservatoires de Musique succursales du Conservatoire impérial; — chargé de l'enseignement de la musique vocale d'ensemble au Conservatoire. Rue Saint-Georges, 47.. 1

BATAILLE (Mme), professeur de piano et de solfége, élève de M. Ermel. Rue Saint-Louis, au Marais, 89................................... 1

BODIN (E.), auteur d'un traité complet. Rue Saint-Honoré, 338..... 1

BUESSARD (Paul), auteur des vingt-cinq chants philodéoniques (Voyez ce mot dans le Dictionnaire). Grande rue, à Passy, 41.......... 1

CHARBONNIER, professeur de violon et d'harmonie. Rue Neuve-Saint-Eustache, 18.. 1

C. DE CHARLEMAGNE. Musique vocale et instrumentale; traductions universelles en prose et en vers. Rue de Provence, 23............. 1

COCHE (A. Mme), professeur de piano au Conservatoire. Rue Montholon, 21.. 1

DAUVERNÉ aîné, professeur de trompette au Conservatoire. Rue Jacob, 33... 1

D'ORTIGUE (J.) ✻, publiciste musicien, auteur du Dictionnaire de la Liturgie et d'un grand nombre d'articles scientifiques sur l'art musical. Rue Saint-Lazare, cité d'Orléans, 5................................ 1

DURAND (E.), professeur de solfége au Conservatoire, et compositeur. Rue de Chabrol, 65.. 1

A reporter....... 34

LISTE DES SOUSCRIPTEURS.

Nombre d'exemplaires

Report............ 34

ÉLIE (J.-B.), professeur de flûte, petite flûte de la musique de la gendarmerie impériale. Rue Tiquetone, 8.................................... 1

GAUTHERAU (C.), professeur de piano. Rue de Clichy, 84......... 1

GUIGNOT (A.), artiste chanteur (basse) de l'Académie impériale de Musique. Rue du Faubourg-Poissonnière, 136........................... 1

KASTNER (Georges), compositeur et publiciste; auteur de la *Danse des Morts*, les *Chants de la Vie*, le *Manuel de Musique militaire*, etc., etc. Rue Boursault, 48... 1

KLOSÉ, professeur de clarinette au Conservatoire, compositeur, et auteur de la clarinette à anneaux mobiles, dite *omnitonique*, ou système Boëhm. Rue Fontaine-Saint-Georges, 21............................. 1

LABRO (C.), professeur de contre-basse au Conservatoire. Rue Cadet, 19.. 1

MASSET, professeur de chant au Conservatoire; auteur d'un livre de vocalises pour soprano ou ténor. Rue Notre-Dame-de-Lorette, 53......... 1

NOIR, artiste de l'Académie impériale de Musique, et professeur de chant. Rue Notre-Dame-des-Victoires, 54............................. 1

PROUVEZE, professeur de chant et de plain-chant. Rue Beauregard, 33... 1

PROVOST, sociétaire du Théâtre-Français, professeur de déclamation au Conservatoire. Rue Neuve-Saint-Augustin, 3......................... 1

REVIAL, professeur de musique vocale au Conservatoire. Rue Buffault, 19... 1

RIVALS (V. de) ✽, professeur à l'École impériale de Musique religieuse, membre fondateur de la Société des concerts du Conservatoire. Rue de l'Odéon, 22... 1

ROUBAUD aîné, professeur de musique. Rue Rochechouart, 31...... 1

VERROUST (Stanislas), professeur de hautbois au Conservatoire, compositeur et premier hautbois de l'Académie impériale de Musique. Rue Blanche-Sainte-Marie, 8, à Montmartre................................ 2

A reporter............ 49

LISTE DES SOUSCRIPTEURS. V

Nombre d'exemplaires

Report............ 49

VIALLON (Justinien), professeur de musique et d'harmonie, auteur d'un ouvrage intitulé *La Science du Compositeur*. Cité Bergère, 5.......... 1

TULOU ✳, professeur de flûte au Conservatoire. — Fabrique de flûtes perfectionnées (*système Tulou*); cette flûte est généralement adoptée par MM. les professeurs. Rue des Martyrs, 27............................ 2

WOLFSOHN (M.), artiste professeur, inventeur du *Diapason-Cylindre* (Voyez ce mot dans le Dictionnaire). Rue Saint-Fiacre, 4.............. 2

MARCHANDS ET ÉDITEURS DE MUSIQUE.

BENOIT (F.), éditeur de l'*Univers Musical*. Rue Meslay, 31......... 2

G. BRANDUS, **DUFOUR** et C^e, éditeurs de la *Revue et Gazette Musicale de Paris*. Rue Richelieu, 103............................... 2

COLOMBIER, rue Vivienne, 6............................... 1

FLAXLAND, éditeur des *Fleurs d'Italie*, etc. Place de la Madeleine, 4. 1

HEINZ (Jules), deutsche musikalien handlung. Rue de Rivoli, 146.. 1

HEUGEL et C^e, éditeur du *Ménestrel*. Rue Vivienne, 2 bis.......... 2

HEU (E.), vente et location de pianos. Rue de la Chaussée-d'Antin, 10. 1

HOUSSIAUX, éditeur de l'*Almanach musical* à 50 cent., et des chansons de Pierre Dupont illustrées, à 15 cent. Rue du Jardinet, 3............... 1

LAFLEUR père et fils, luthiers, maison fondée en 1780. — Fabrique et magasin de tout ce qui concerne les instruments et les cordes harmoniques. — Envoi pour la France et l'étranger et commission.

Cette maison a apporté en 1845 l'amélioration utile de la grosse gravure et des abréviations, réductions etc., ainsi que les parties séparées pour la spécialité de musique d'orchestre de danse. Elle publie le journal de musique militaire et fanfare à l'usage des petites musiques, et des musiques complètes, morceaux très-faciles, assortis à cet usage. — Méthode de flageolet

A reporter.......... 65

LISTE DES SOUSCRIPTEURS.

<div align="right">Nombre
d'exemplaires</div>

<div align="right">Report............ 65</div>

à l'unisson de la flûte ordinaire, approuvée par tous les professeurs. Boulevard Bonne-Nouvelle, 2 et 4... 6

LEDENTU, Boulevard des Italiens, 6, au 1er...................... 2

LEMOINE (Ach.), éditeur. Rue Saint-Honoré, 256................ 1

MEISSONNIER fils (J.), a édité les solféges à une et deux voix de A. Lecarpentier, les méthodes d'harmonie de F. Kalkbrenner, A. Lecarpentier, Ch. Chaulieu, G. Kastner, etc., les méthodes de piano de A. Lecarpentier, F. Kalkbrenner, Henri Herz et autres; *l'Art d'accorder soi-même son piano*, par Montal, et un grand nombre d'études de piano et autres ouvrages de musique des meilleurs auteurs, etc. Rue Dauphine, 18............... 6

MARGUERITAT, éditeur de musique et marchand d'instruments. — Journal de musique militaire et pour fanfares ; — abonnement de musique de danse à grand orchestre, etc. Boulevard du Temple, 43................ 2

RICHAULT (Simon) a édité les compositions des auteurs célèbres, tels que Beethoven, Mozart, Clementi, Dussek, Cramer, Hummel, Field, Ambroise Thomas, Monpou, Reber, Adolphe Adam, Spontini, H. Berlioz, Kreutzer, A. Mereaux, Ant. Reicha, Haydn, L. Dietszeh, Nicou-Choron, J. Concone, Mendelsohn, F. Schubert, H. Proch, B. Bomberg, etc. Boulevard Poissonnière, 26, au premier............................... 6

SYLVAIN SAINT-ETIENNE, successeur de Boïeldieu, éditeur de l'*Annuaire musical* et de *Moïse au Sinaï*, l'*Eden*, la *Perle du Brésil* de Félicien David, etc. Rue Vivienne, 53, et 14, même rue, pour la vente et la location des pianos de Boisselot et fils................................. 2

FACTEURS DE PIANOS ET HARPES.

AUCHER frères. Rue de Bondy, 44...................... 1

BATAILLE (Alexandre), pianos droits perfectionnés, pianos en vieux chêne avec ornements en zinc estampé. — Inventeur du *Tourne-page mécanique*. Rue Saint-Louis, au Marais, 89............................. 1

BEUNON (L.), cité un des premiers au concours de 1849 pour ses pianos demi-obliques. Rue de la Chaussée-d'Antin, 4................ 1

<div align="right">A reporter............ 93</div>

LISTE DES SOUSCRIPTEURS.

Nombre d'exemplaires

Report............ 93

BLONDEL (Alphonse), facteur de l'Académie impériale de Musique, — pianos à double échappement perfectionné, — perfectionnement du système de pianos octaviants, dits *Pianoctaves* (Voyez ce mot dans le Dictionnaire). Rue de l'Échiquier, 53.................................... 3

BOISSELOT, compositeur de musique et facteur de pianos à Marseille. A Paris, rue Neuve-Saint-Augustin, 33............................... 2

BARDIES. Boulevard Poissonnière, 12............................ 1

BOURRIOT (Charles). Rue du Luxembourg, 14...................... 1

COLIN, perfectionnement du *contre-tirage*. Rue du Bac, 30 1

DÉVAQUET (J.), perfectionnement des cordes dites *galvanisées* (Voyez le mot *cordes* dans le Dictionnaire). Rue de Bondy, 36.......... 1

DOMÉNY, fabrique de pianos et de harpes (inventeur du *contre-tirage*). Rue du Faubourg-Saint-Denis, 101........................... 1

EGLY (J.-B.). Rue d'Hauteville, 61 ter............................ 1

FRINCTHEN. Rue Guénégaud, 7................................. 1

GAVEAU. Rue Taitbout, 10.................................... 1

GIRARD, membre de la Société des Facteurs de pianos de Paris Rue de la Banque, 5... 1

HERCE et **MAINÉ**, M. H. 1844 (B.) 1849.
La qualité d'un bon instrument dépend de la conscience du facteur, de son savoir-faire et non de l'économie qu'il apporte dans ses produits; c'est à l'excellence de sa fabrication que cette maison doit les récompenses successives qu'elle a obtenues aux expositions de 1844 et 1849.
Magasins boulevard Bonne-Nouvelle, 18. — Ateliers rue de Charenton, 92.. 1

KRÉMER, pianos perfectionnés et garantis pour dix ans. Boulevard Saint-Denis, 6... 1

KRIEGELSTEIN, facteur de pianos de l'empereur.
Cette maison existe depuis près de vingt-quatre ans; elle a eu les récompenses les plus honorables à toutes les expositions nationales; médailles d'argent et médailles d'or pour diverses inventions ou divers perfectionnements remarquables dans le mécanisme du piano à queue et droit.
Magasins rue Laffitte, 53, et ateliers rue Laval, 33.................... 3

A reporter............ 112

LISTE DES SOUSCRIPTEURS.

Nombre d'exemplaires

Report............ 112

LABORDE (J.-B.), ingénieur-mécanicien, facteur de pianos et auteur d'un *contre-tirage* dit *constant-accord*. Rue du Faubourg-du-Temple, 54.. 3

LIMONAIRE (A.), auteur du marteau répétiteur, etc. (Voyez dans le dictionnaire les mots *marteau, contre-tirage*, etc.) Rue Neuve-des-Petits-Champs, 20... 1

MERMET, auteur d'un nouveau système de pianos dits à *Percussion continue*, dont la propriété est de tenir le marteau sur la touche, quel que soit son éloignement des cordes. Rue Grange-Batelière, 18............... 2

MONTAL ✻, fournisseur de L. M. l'empereur et l'impératrice des Français et de la maison impériale du Brésil. — Neuf médailles obtenues à Paris et à Londres. Boulevard Montmartre, 5..................... 3

PÉRICHON aîné. Rue Saint-Antoine, 64....................... 1

PFEIFFER (E.), directeur de la succursale de la maison **PLEYEL** et Cᵉ. Rue Richelieu, 95.................................. 1

PLEYEL ✻, l'un des plus honorables et des plus anciens facteurs de pianos (Voyez le mot *piano* dans le dictionnaire). Fabrique rue Rochechouart, 22, et magasin rue Richelieu, 95............... 1

RINALDI (J.), Spécialité pour les pianos droits. — Vente et location. Rue Caumartin, 3.. 2

SOUFLÉTO. Cette maison s'est appliquée principalement à perfectionner la contexture de la table d'harmonie de ses pianos droits, dont les sons, grâce à ce perfectionnement, sont d'une ampleur et d'un velouté admirables. Rue Montmartre, 161... 6

TOUDY, spécialité et perfectionnement des pianos droits, obliques et demi-obliques. Rue Rochechouart, 76............................. 4

WEINGARTNER (J.). Rue de la Chaussée-d'Antin, 30.......... 1

VOIGT (Charles). Rue Laffitte, 34............................. 1

VOYEZ. Rue Saint-Lazare, 68................................. 1

A reporter............ **136**

FACTEURS D'ORGUES.

<div style="text-align:right">Nombre
d'exemplaires</div>

Report............ **136**

ALEXANDRE père et fils, facteurs d'orgues expressives, mélodiums, pianos-Liszt, accordéons de toutes étendues et de toutes dimensions, concertinas, flûtinas, etc., etc. — Cette maison, l'une des plus importantes de toutes pour la fabrication des orgues expressives ou mélodiums, s'est surtout attachée au système *à percussion* de Martin de Provins. — (Voyez ce mot dans le Dictionnaire, ainsi que les différents autres termes qui se rattachent à la facture générale des orgues expressives ou à anches libres et des accordéons). Rue Meslay, 39.... **10**

BOUDSOCQ (Auguste), facteur d'orgues expressives et à tuyaux, système transpositeur perfectionné, transposant dans tous les tons; — réparation, accord, location, etc. Rue Cité-de-l'Etoile, 32, près la barrière de l'Etoile.. **2**

BRUNI (F.), inventeur de l'*harmonista*, mécanisme à l'aide duquel toute personne, non musicienne, peut accompagner ou exécuter des morceaux avec autant de perfection que pourrait le faire le plus habile organiste. Rue des Tournelles, 15... **1**

CORTEUIL (de), fabricant de *musique percée*, à l'aide de laquelle on peut jouer de tous accordéons anciens ou faits exprès, et de toutes orgues d'église ou de salon, sans connaître la musique ; on peut même conserver les mains libres, ne jouer qu'avec les pieds et s'accompagner sur la flûte, le violon ou tout autre instrument. Boulevard Saint-Martin, 20........... **1**

DALLERY, facteur de la cathédrale de Paris et du Conservatoire de Musique. Rue du Dragon, 12... **1**

DAVRAINVILLE, ancien facteur d'orgues. Rue Saint-Louis, 92, au Marais.. **1**

DEBAIN (Al.) et Cᵉ, inventeurs brevetés de l'*antiphonel-harmonium*, suppléant de l'organiste. Cet appareil, très-ingénieux, permet à toute personne étrangère au jeu de l'orgue d'y exécuter des accompagnements de plain-chant et autres morceaux de musique, et de les transposer instantanément et à volonté dans tous les tons chromatiques d'une octave. M. Debain est aussi l'inventeur du piano *harmonicorde*. Rue Vivienne, 53. **5**

DUBUS, facteur de pianos et d'orgues expressives. Grand assortiment d'orgues pour salon et pour église. Rue Basse-du-Rempart, 34............ **1**

A reporter........... **158**

X LISTE DES SOUSCRIPTEURS.

 Nombre d'exemplaires

Report 158

FOURNEAUX (N.), mécanicien, facteur d'orgues, auteur d'un traité sur l'orgue expressif ; grande fabrique spéciale d'orgues expressives et à tuyaux. Avenue de Saint-Cloud, 33 4

JAULIN (J.), facteur d'orgues expressives et autres instruments à anches libres, concertinas, flutinas, etc. M. Jaulin est l'inventeur du *panorgue-piano*. (Voyez ce mot dans le Dictionnaire.) Rue Albouy, 11 2

LARROQUE (l'abbé), facteur d'orgues d'église. Rue du Lion-Saint-Paul, 3 .. 3

RODOLPHE (A.), facteur d'orgues expressives. — Nouveau système d'application du clavier transpositeur (Breveté, s. g. d. g.). Rue Saint-Honoré, 357 ... 1

STEIN, facteur d'orgues d'église, inventeur du nouveau système dit *orgue électro-dynamique* (Voyez ce mot). Rue Cassette, 9 2

NISARD (Th.), inventeur d'un clavier transpositeur d'un genre tout nouveau (Voyez le mot *transpositeur* dans le Dictionnaire). Rue des Dames, 112 et 127, à Batignolles 2

LUTHIERS OU FACTEURS D'INSTRUMENTS DE BOIS,
A CORDES ET A VENT.

BIANCHI, luthier et facteur d'instruments à archet (Vente et réparation). Rue Neuve-des-Petits-Champs, 7 1

BUFFET (Auguste), inventeur du hautbois, basson et clarinette nouveau système dit *Boëhm* (rapport de l'Institut de France sur la clarinette à anneaux mobiles), seul fournisseur de la classe de clarinette au Conservatoire. Rue Sartine, 5 ... 2

DUCHESNE, luthier, fabricant de guitares. Passage du Saumon, 70 1

GYSSENS, facteur d'instruments de bois et à vent, auteur d'un perfectionnement qui donne à la clarinette à 13 clefs toute la justesse de la clarinette Boëhm, sans rien changer au doigter ordinaire. Rue Montmartre, 46 .. 1

 A reporter 177

LISTE DES SOUSCRIPTEURS.

	Nombre d'exemplaires
Report............	177

HUSSON, BUTHOD et Cie, facteurs et marchands d'instruments de musique en tous genres ; spécialité d'orgues à cylindres et de serinettes. Rue Grenétat, 13 et 15..................................... **1**

JACQUIN, luthier, facteur d'instruments à archet. Rue Beauregard, 12. **1**

JACQUOT (Ch.), luthier, facteur d'instruments à archet, fabrique des violons, altos et basses d'après les plus beaux modèles italiens. Rue des Vieux-Augustins, 34..................................... **1**

NONON (F.). Fabrique spéciale de flûtes et de hautbois ; seul désigné par la ville de Paris comme commissaire pour les instruments à vent à l'exposition universelle de Londres ; breveté pour la nouvelle disposition des clefs sur ses instruments, et auteur de plusieurs procédés qui contribuent à leur perfectionnement. Aucun instrument, portant le nom de Nonon, ne sort de ses ateliers sans avoir été essayé et reconnu bon par M. Altès, première flûte de l'Académie impériale de Musique, et M. Verroust, professeur au Conservatoire et premier hautbois de l'Opéra. Rue Rochechouart, 8...... **2**

REMY, luthier ; vente et réparations. Rue Bourbon-Villeneuve, 29.... **1**

SCHUBERT (Georges), facteur d'instruments de bois et de cuivre ; élève et successeur de Adler. Rue Mandar, 8....................... **1**

THIBOUT, luthier, facteur d'instruments à archet, a obtenu, en 1827, la première médaille décernée à la lutherie. Rue Rameau, 6............ **1**

TOURNIER (Ferd.), maison Buffet-Crampon ; — fournisseur de l'armée, du Gymnase et des théâtres, etc. ; — *Journal de la Renaissance des Musiques militaires*, *Journal d'infanterie*, spécial pour l'armée, etc. Passage du Grand-Cerf, 22.. **2**

TRIEBERT (F.) et Cᵉ, seuls fournisseurs de hautbois et bassons du Conservatoire impérial de musique. Médaille à l'exposition de 1849, et la seule obtenue pour ces instruments à l'exposition universelle de Londres. Rue Saint-Joseph, 11..................................... **5**

VUILLAUME ✻, l'un des principaux luthiers ou facteurs d'instruments à cordes et à archet, inventeur de l'*octo-basse*, du *violoneau*, etc. (Voyez ces mots dans le Dictionnaire.) Rue Croix-des-Petits-Champs, 42... **4**

A reporter............ **196**

FACTEURS D'INSTRUMENTS EN CUIVRE.

	Nombre d'exemplaires
Report............	196
BEAUBŒUF frères. Grande fabrique d'instruments de musique en cuivre et en bois. Cour des Bleus, rue Saint-Denis, 268	1
BESSON, principal fournisseur de l'armée. On doit à M. Besson d'utiles perfectionnements et plusieurs innovations importantes. (Voyez dans le Dictionnaire les mots *cornet à piston, piston, contre-basse en cuivre, trombotonnar*, etc.) Rue des Trois-Couronnes, 7...........................	20
COURTOIS, facteur d'instruments en cuivre du Conservatoire, de l'Acacadémie impériale de Musique, etc. Rue du Caire, 21...................	1
DARCHE et **J. MARTIN**. Instruments de musique de toutes sortes. Rue des Fossés-Montmartre, 7...	1
DESCHAMP et C⁰, facteurs d'instruments en cuivre. Rue Muller, 10, à Montmartre, vis-à-vis le Château-Rouge.............................	1
GAUTROT aîné. Manufacture générale d'instruments de musique. — M. Gautrot est l'auteur de plusieurs inventions et perfectionnements importants. (Voyez à leurs lettres respectives les mots *rechange, transpositeur, cornet modérateur, cylindre-rotation, syphonium*, etc.) Rue Saint-Louis, 60, au Marais.......................................	5
HALARY et fils, fournisseurs brevetés de l'empereur. Le fils est artiste de l'Académie impériale de Musique (1ᵉʳ prix du Conservatoire); — rapports spéciaux de l'Institut, du Conservatoire; — auteurs du nouveau cor chromatique ascendant, adopté pour les classes du Conservatoire, du syphon pour trombone et de l'ophicléide à tringle monté sur pivot, etc., etc. Rue Mazarine, 33...	5
LABBAYE. Spécialité d'instruments en cuivre. Rue du Caire, 17....	1
PINTEAUX, facteur d'instruments en cuivre et en bois. Rue Saint-Sauveur, 26...	1
ROCHETEAU, facteur d'instruments en cuivre. Rue Saint-Denis, 308...	1
A reporter............	233

LISTE DES SOUSCRIPTEURS. XIII

nombre
d'exemplaires

Report............ 233

SAX (Adolphe) �ள. Grande manufacture d'instruments en cuivre ; auteur de plusieurs perfectionnements et de divers instruments nouveaux, auxquels le nom de l'inventeur est resté attaché. (Voyez dans le Dictionnaire les mots *saxophone, saxhorn, sax-tuba*, etc.) Rue Saint-Georges, 50............... 10

FACTEURS D'ACCORDÉONS.

BUSSON. Grande fabrique d'accordéons en tous genres. (Voyez *accordéon-orgue* dans le Dictionnaire.) Rue des Francs-Bourgeois, 17......... 2

KANEGUISSERT, facteur d'accordéons chromatiques, concertinas, flûtinas, accordéons *trembleurs,* etc. Rue Saint-Sauveur, 22............... 1

REBOURS (E.), facteur d'accordéons en tous genres. Rue du Faubourg-du-Temple, 44 .. 1

LEROUX, facteur d'accordéons en tous genres. Rue de Bondy........ 1

NOTA. Voyez aussi parmi les facteurs d'orgues ceux qui fabriquent des accordéons.

FACTEURS DE CAISSES A TAMBOUR.

COLAS, inventeur du *Timbalarion*, autrement dit *tambour chromatique*. Le mécanisme de cet instrument est expliqué avec détails dans le Dictionnaire. — Rue du Petit-Carreau, 7..................................... 4

GRÉGOIRE, inventeur breveté de la *tarole*, nouveau nom donné à la *caisse plate*. Rue des Petites-Écuries, 11 1

A reporter............ 253

LISTE DES SOUSCRIPTEURS.

	Nombre d'exemplaires
Report	291
ROUSSEL, propriétaire à Osny, près Pontoise (Seine-et-Oise)	1
SACHS, commerce de tableaux. Rue du Faubourg-Saint-Honoré, 106	1
SUTTER, artiste peintre de paysages. Rue Saint-Lazare, 45	1
WEYERSBERG (Gustave). Rue de Paradis-Poissonnière, 50	1
Total	295

FIN DE LA LISTE DES SOUSCRIPTEURS.

ERRATA.

Nous n'indiquons ici que les fautes typographiques qui pourraient changer le sens du texte, laissant au lecteur le soin d'apprécier et de rectifier lui-même toutes les autres.

Première page, ligne 17, *au lieu de :* huit croches, *lisez :* huit doubles-croches.
Page 38, ligne 30, *après :* deuxième ligne, *lisez ces mots oubliés :* et sol sous la troisième ligne.
Page 103, ligne 24, *après le mot :* arithmétique, *lisez :* la division harmonique, etc.
Page 114, lignes 33 et 34, *au lieu de :* le bémol de l'inférieure, *lisez :* le bémol de la supérieure ou le dièse de l'inférieure.
Page 187, ligne 7, *au lieu de :* ses deux subdivisions, *lisez :* ses subdivisions.
Page 237, ligne 4, *au lieu de :* voy. Du, *lisez :* voy. Lu.
Page 266, ligne 18, *au lieu de :* ou repoussent l'air, *lisez :* et repoussent l'air.
Page 272, ligne 10, *au lieu de :* dans la science d'un accord, *lisez :* dans la science des accords.

Contraste insuffisant
NF Z 43-120-14

www.ingramcontent.com/pod-product-compliance
Lightning Source LLC
Chambersburg PA
CBHW071612220526
45469CB00002B/323